KB000476

하경이가 되어 행복했습니다
출판 축하드려요 ·

박민영

안녕하세요! 송강입니다 ♡

"기상청 사람들" 너무나도 좋은 추억으로 마무리 하였는데,

많은 사랑 줘서 너무 감사드립니다.

독자 여러분! 메일메일이 건강하도록 응원하겠습니다!!

기상청
사람들

사내연애 잔혹사 편

2

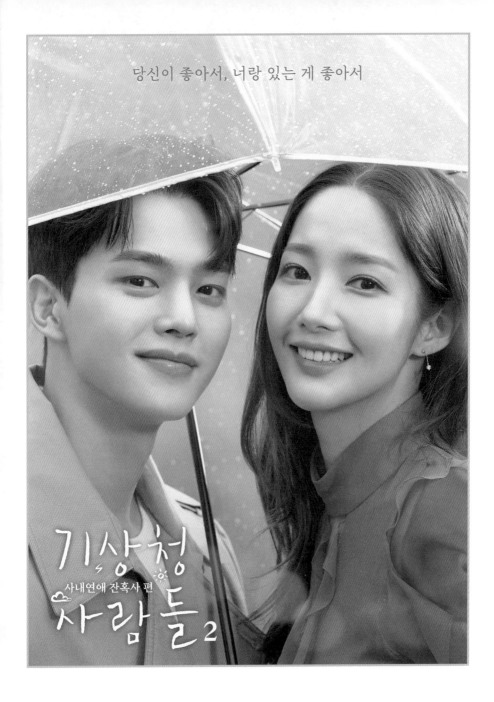

당신이 좋아서, 너랑 있는 게 좋아서

기상청
사내연애 잔혹사 편
사람들 2

선 영 대 본 집

크리에이터 글line & 강은경

인브제

저에게 있어서 '기상청'은 그저 좋은 소재에 지나지 않았습니다.

그러나 드라마 집필을 위해 기상청에 출퇴근하며 지켜본 '기상청 사람들'은 그런 절 참 많이 부끄럽게 했죠. 그들은 오래전 교과서에나 실렸음직한 분들이었습니다. 정확한 예보를 위해 기꺼이 사투를 벌이겠다는 '직업정신', 국민의 생명과 재산을 보호하겠다는 '사명감'으로 똘똘 뭉쳐 근무하고 있었기 때문입니다. 치열한 일상에서 그들이 무심히 툭툭 던지는 말은 지금까지 어디서도 들은 적 없던, 그야말로 명대사였고, 드라마의 한 회, 한 회를 열어주는 키워드였습니다.

하루는 이런 생각마저 들었습니다. 만약 나보다 더 글을 잘 쓰는 작가가 기상청을 소재로 드라마를 쓴다면 정말 훌륭한 작품이 탄생할 텐데... 안타깝기도 하고 슬슬 자신이 없어졌습니다.

그러던 저에게 동료 작가가 건넨 말이 있습니다. 우리는 우리가 드라마의 소재를 선택하고 글을 쓴다고 착각하지만, 훗날 되돌아보면 그 소재가 나를 선택해서 드라마를 쓰게 하는 것 같다고...

그 말을 들으니 이 드라마를 누구보다 잘 쓰고 싶다는 사명감이 생겼습니다. 누가 알아주든 말든 묵묵히 현업에서 최선을 다하는 기상청 사람들의 심정이 제게도 와닿았습니다. 그러자 그때부터 거짓말처럼 한 회 한 회 드라마를 쓸 수 있었지요.

참 오랜 시간 자료에 파묻혀 살았고 대본과 씨름했습니다. 포기하고 싶었던 순간도 많았고, 실제로 포기한 시간도 있었습니다. 그때마다 저를 일으켜준 강은경 선생님께 감사의 말씀 드립니다. 선생님이 아니었다면 이 드라마는 세상에 나올 수 없었을 것입니다.

대본을 처음부터 끝까지 함께 읽어주며 냉철한 비판과 아이디어를 동시에 주었던 주현 작가, 그리고 글라인의 모든 작가에게 우정의 마음을 전합니다. 그리고 몇 날 며칠이고 불이 꺼지지 않는 제 방의 문을 열어보며 마음을 졸이셨던, 배여사의 실제 모델이자 나의 어머니인 장정숙 여사님... 저의 끈기와 성실은 모두 당신에게 물려받은 것이라고 고백하고 싶습니다.

마지막으로 드라마 「기상청 사람들」을 '우리 드라마'라고 말해주시는 모든 분... 부족한 제 대본을 따뜻한 시선으로 해석해서 영상으로 표현해준 차영훈 감독님, 배우 및 스태프분들, 대본을 쓰는 내내 자문과 감수를 해준 기상청의 이시우 과장님, 그 밖에 물심양면으로 협조와 응원을 아끼지 않았던 모든 기상청 관계자분께 진심으로 감사의 인사 전합니다.

선영 드림.

차례

기획의도

다이내믹 코리아!
대한민국을 이보다 더 잘 표현할 수 있을까 싶을 정도로
뉴스를 틀면 간밤에 터진 사건·사고가 물밀 듯이 쏟아진다.
하지만 굵직굵직한 뉴스 속에서 정작 우리의 귀를 쫑긋하게 만드는 것은
'내일의 날씨'다.
그에 따라 내일 당장 입고 나갈 옷차림이 바뀌고,
우산을 챙겨야 할지 차 키를 챙겨야 할지,
점심에 뜨끈한 칼국수를 먹을지, 시원한 냉면집을 예약해야 할지,
주말에 가족들과 뭘 하며 시간을 보낼지 대비를 할 수 있기 때문이다.

여기! 내일의 날씨,
즉 인생의 정답을 맞히기 위해 피 터지게 싸우는 이들이 있다.
어떤 날은 자신들이 낸 예보가 맞아서 뛸 듯 기뻐하고,
또 어떤 날은 빗나가 머리털을 쥐어뜯으며 자책하고,
또 어떤 날은 자신들이 낸 예보가 틀리기를 바라며
조마조마한 심정으로 하늘을 올려다보다가 결국 깨닫게 될 것이다.
인생의 정답은 애초부터 정해진 것이 아니라,
내가 한 선택에 책임을 지고 정답으로 만들어가는 과정이란 사실을.
그것이 설사 다시는! 절대! 네버! 단언컨대! 하지 않겠다고 맹세한
천재지변 같은 '사내연애'라 할지라도 말이다.

인물관계도

이 시 우
특보예보관

사내
비밀연애
중 ♥

진 하 경
총괄예보관

구 연인

구 약혼 !?

출입기자증

채 유 진
문민일보 기상전문 기자

신혼부부

한 기 준
대변인실 통보관

고봉찬
예보국장

오명주
통보 및 레이저분석 주무관

신석호
동네예보관

김수진
초단기예보관

엄동한
선임예보관

배수자
하경의 모

진태경
하경의 언니

이향래
동한의 처

엄보미
동한의 딸

진하경 | 34세, 총괄 2과. 총괄예보관

매사 똑 부러진다. 일이면 일, 자기 관리면 자기 관리.
공과 사 확실하고 대인관계마저도 맺고 끊음이 분명한 차도녀에
그 어렵다는 5급 기상직 공무원 시험을 단숨에 패스한 뇌섹녀.
하지만 이 모든 잘나가는 이미지와는 달리 갑갑할 정도로 원칙주의에
모든 인간관계로부터 깔끔하게 선을 긋는 성격 탓에
기상청 내에서는 자발적 아싸로 통한다.
까칠하고 예민한 편이다.
그러다 제 성질을 못 이겨서 히스테리를 부릴 때면 다들 그랬다.
성격이 그래가지고 평생 시집가기는 힘들 거라고...
하지만 세상에 천생연분이란 말이 괜히 있는 게 아니라는 것을 증명하듯
그녀의 까칠한 성격을 다 받아주는 한기준을 만나 어느덧 연애 10년 차.
선배들의 경고에도 불구하고 우린 다르다며 당당히 공개연애 했건만...
삶의 시그널을 놓치면서 믿었던 남친에게 하루아침에 파혼당하고
실패한 사내연애의 잔혹함을 톡톡히 맛보게 된다.
더욱이 한기준을 가로채 간 여자의 구남친 이시우와 한 팀으로 엮이면서
담담한 척하며 견디는 복잡한 속내를 몽땅 들키는 바람에

참으로 껄끄럽고 팀장으로서 민망할 뿐인데...
찬바람이 몹시 불던 어느 날,
그가 던진 위로에 그간 눌러왔던 감정이 터지면서
다시는 사내연애 따위 하지 않겠다던 그녀의 삶에
또다시 폭풍우가 휘몰아친다.

이시우 | 27세, 총괄 2과, 특보담당

때 시(時) 비 우(雨).
때맞춰 내리는 비처럼 어딜 가나 반가운 존재가 되라는 이름을 가졌다.
평생 농사를 지었던 할아버지에게 일찍 맡겨져서 자란 탓인지
순박하고 감정 표현에 솔직한 편이다.
좋고 싫은 게 분명해서 썸 같은 애매한 감정은 질색한다.
덤벙덤벙 허둥지둥 어디가 좀 모자란 것 같기는 한데 IQ가 무려 150!
작정하고 달려들면 못 할 게 없지만 그의 관심은 오로지 날씨!뿐이다.
평소에는 순딩순딩 허술해 보이다가도 날씨와 관련된 일이라면
눈빛이 바뀌면서 놀라운 집중력을 발휘한다.
누가 그랬던가. 사랑하면 알게 되고 알면 보인다고...
복잡한 일기도와 변덕스러운 날씨가 시우에게는 딱 그런 존재다.
하지만 좋아하는 여자의 마음은 그녀가 좋아질수록 아리송한 건지...
여친이 보내는 권태 신호를 눈치채지 못해 대차게 차인 것으로도 모자라
자신과는 모든 면에서 너무 다른 넘사벽 진하경 과장에게 꽂히면서
짠내 나는 순애보를 이어가게 되는데...

한 기 준 | 34세, 기상청 대변인실 통보관

반듯한 외모만큼이나 논리정연하고 설득력 또한 뛰어나다.
자신의 입장을 설명할 때는 더더욱!
신입 시절 예보국 총괄팀으로 발령이 나서 고전을 면치 못하다가
자신이 그럴 수밖에 없는 이유를 피력하는 유창함을 인정받아
대변인실로 스카웃되었다.
순발력이 좋고 언론대응 능력이 뛰어나다는 평가를 받지만
그 뒤에 하경의 서포트가 있다는 사실을 알 만한 사람들은 다 알고 있다.
평생을 모범생으로 살아서 실패에 대한 내성이 약한 편인데,
기준 대신 총괄팀에서 꿋꿋하게 견디는 하경을 보고
묘한 열등감을 느끼면서 충동적인 선택을 하게 된다.
뭐든 재고 따지고 보는 기준에게 그 선택은 그야말로
일생일대의 마음 가는 대로 저지른 일이라 불안하고 찌질해지기도 하지만
아슬아슬 위태위태 위기를 넘기면서 자신의 선택에
끝까지 최선을 다하게 된다.

채 유 진 | 25세, 문민일보 기상전문 기자

호불호가 분명하고 뭐든 중간이 없다.
어떤 날은 자신감 과잉이었다가 싫은 소리 한마디 듣고 나면
지하 200미터 아래로 땅굴을 파고 들어가는 불안의 아이콘.
특종이 터지는 사건 현장을 뛰어다니고,
카페 테라스에 앉아 노트북으로 기사를 송고하는
멋진 모습을 상상하면서 언론사에 들어왔는데,
깊이가 없다는 이유로 '날씨와 생활팀'에 배치됐다.

선배들은 기상청만큼 특종이 많은 곳도 없다지만
정작 현실에선 날씨와 관련된 기사 한 줄도
신문사 사주의 비위를 맞춰야 하는 자신의 처지에 질려가는 중이다.
더욱이 관련 지식과 용어는 왜 그렇게 어려운 것인지...
기사 한 줄 쓰자고 그 많은 공부를 하자니 여러모로 비효율적이다 싶어서
브리핑하는 사무관에게 그때그때 질문을 던지다가 아예 꼬셔버렸다.
원래 그 나라 말을 배우려면 연애를 하라는 말도 있듯이.
처음에는 다분히 이기적인 속셈이었는데,
선배 기자에게 깨지고 불안감이 극에 달하던 날 취집을 결정하게 된다.

엄 동 한 | 43세, 총괄2과. 선임예보관

까칠한 인상, 퉁명스러운 어투, 어쩌다 기분이 좋을 때 내뱉는 농담조차
너무 썰렁해서 사람들을 얼려버리는 아이스맨이다.
9급 공채로 기상청에 들어와서 처음 발령받은 곳이 백령도 관측소.
이후 전국의 기상대와 지방청을 두루 돌며 한국의 지형과 날씨를 익힌 예보통.
사회성도 부족하고 융통성은 더더욱 없지만 일기예보 하나만큼은
현업에서 뛰는 예보관 중에 으뜸이라 자신했다.
도와줘요, 슈퍼맨!!
그를 필요로 하는 곳이면 언제 어디든 달려갔는데...
그러다 보니 정작 가족은 돌보지 못한 채 떨어져 지낸 지 어언 14년 세월.
이제는 집으로 돌아와 가족과 함께하고 싶지만,
어느새 부쩍 커버린 딸과 자신을 남보다 더 어색해하는 아내와 마주하면서
히어로로 살아온 시간을 후회하며 노심초사하게 된다.

신 석 호 | 40대 초반. 총괄 2과. 동네예보 담당

박학다식, 철두철미, 안분지족. 아는 것 많고 매사 꼼꼼해서
그의 레이더에 걸리는 정보가 상당하지만 괜히 귀찮아지는 게 싫어서
봐도 못 본 척 들어도 못 들은 척 시치미를 떼기 일쑤다.
철저한 개인주의자로 혼자만의 라이프를 사랑하고,
단순한 취미활동을 즐기던 어느 날,
그의 상식으로는 도저히 이해불가한 태경에게 심쿵하게 된다.

오 명 주 | 40대 중반. 총괄 2과. 통보 및 레이저 분석 주무관

봄과 가을의 포근함처럼 뭐든 다 받아주는 큰누나 같은 존재.
털털해 보이는 외모와는 달리 한때는 예보국 최연소 과장 자리를
넘봤을 만큼 예보에 대한 열정이 남달랐던 야심가.
하지만 결혼해서 예정에 없던 아이를 임신하고
출산과 육아휴직을 반복하다 보니 지금 그녀에게 바람이 있다면
아이들이 초등학교를 졸업할 때까지만 무사히 직장생활을 하는 것이다.
12시간 풀로 돌아가는 교대근무에 아이들 양육하는 것만으로도
과로사할 판인데 사내연애로 결혼한 남편이 갑자기 휴직을 하게 되면서
인생의 새로운 전환점을 맞게 된다.

김 수 진 | 20대 후반. 총괄 2과. 초단기예보

공부는 잘했고, 그것 말고는 다른 장기가 없어서 공무원이 됐다.

스무 살이 넘도록 뭐 하나 내 맘대로 결정해본 게 없는 것 같다.
대학도 기상청도 부모님이 세워준 인생 설계에 맞춰서 왔다.
덕분에 기상청에 입사한 지 어언 2년이 넘었음에도
이 직장이 내게 맞는 걸까? 매일매일 갈등 중이다.

고봉찬 | 50대 후반, 서울 본청 예보국장

기상장교로 3년 복무하고 기상청에 입사해서 오직 예보에만
전 여생을 쏟아 부은 예보통이자 기상청의 최고참.
정년퇴임을 눈앞에 두고 있다.
오직 한길만을 걸어왔고, 이제 그 끝이 보인다는 사실이 너무나 행복하다.
한데, 좀 조용하게 퇴직하려고 했는데 여름철 방재 기간을 앞두고
총괄팀이 개편되면서 하루도 마음 편할 날 없는 나날을 보내고 있다.

〈 기상청 외 사람들 〉

배여사 | 60대 후반, 진하경의 모친

드센 성격, 불도저 같은 추진력, 정곡을 찌르는 말발.
한번 맘먹은 일은 하늘이 두 쪽 나도 관철하는 불굴의 여인이다.
'엄마 쫌... 안 그러면 안 돼?'
진저리 치는 딸년에게 내 캐릭터가 이만했으니
니들 고아 만들지 않고 이만큼 키운 거라고
당당하게 말하는 징글맘 되시겠다.

진태경 │ 40대 초반, 진하경의 언니. 동화작가

하경이 IQ가 높다면 태경은 EQ가 높은 타입.
셈은 약하지만 감수성이 풍부하고 친화력 하나는 끝내준다.
철학을 전공했다가 뒤늦게 재능을 발견하고 동화작가로 전업했다.
데이터를 보고 날씨를 예측하는 하경과는 달리
어제는 날씨가 맑아서... 오늘은 날씨가 궂어서... 일하기가 참 싫은,
기분에 살고 기분에 죽는 아티스트.

이향래 │ 50대 초반, 엄동한의 아내

남편과는 선 보고 석 달 만에 결혼에 골인했다.
모르는 사람은 남편인 엄동한이 향래에게 첫눈에 반해서
결혼을 밀어붙였다고 생각하지만 사실 그녀의 의지가 더 강했다.
예보관으로서의 사명감이 남달랐던 남편.
젊었을 때는 그의 그런 모습이 존경스럽고 평생 뒷바라지할 마음이었는데
그녀도 지쳤는지, 한때는 좋아 보이던 남편의 우직한 성격 때문에
속에서 천불이 올라온다.

엄보미 │ 10대 중반, 엄동한의 딸

평소에는 생글생글 잘 웃다가도 아빠만 봤다 하면 뚱해진다.
14년 만에 같이 살게 된 아빠가 싫어서라기보다는 불편하고 어색해서인데
자꾸만 섭섭해하는 아빠 때문에 살짝 고민이다.

인물 MBTI

진하경	ENFJ	정의로운 사회운동가형

언변능숙형. 완벽한 척하는 덤벙이. 계획 세우는 것을 좋아하고 계획대로 사람들을 이끄는 데 능숙하다. 비판을 받으면 예민하게 반응한다.

이시우	ESFP	자유로운 영혼의 연예인형

핵인싸형. 쉬는 날 무조건 외출한다. 약속 자리에 친구의 친구의 친구까지 나와도 부담 제로. 사교성이 뛰어나다. 잘 먹고, 잘 자고, 생각이 단순하다.

한기준	INFJ	선의의 옹호자형

겉바속촉형. 내적 고민이 많다. 뛰어난 통찰력으로 사람들에게 영감을 준다. 공동체의 이익을 중요시한다.

| 채유진 | ENTP | 뜨거운 논쟁을 즐기는 변론가형 |

임기응변형. 일단은 행동으로 옮기고 본다. 생각은 나중에. 선입견이 없고 있는 그대로를 받아들인다. 직설적이고 솔직하게 표현하는 것에 거리낌이 없다.

| 엄동한 | ISTP | 만능 재주꾼형 |

마이웨이형. 자기주장이 강하다. 관심 있고 하고 싶은 것만 하며 싫은 건 죽어도 하지 않는다. 과묵하고 분석적이며 적응력이 강하다.

| 신석호 | ISTJ | 청렴결백한 논리주의자형 |

세상의 소금형. 책임감이 강하며 현실적이다. 매사에 철저하고 보수적이다.

| 오명주 | INFP | 열정적인 중재자형 |

잔 다르크형. 성실하고 이해심이 많으며 개방적이다. 잘 표현하지 않으나 신념이 강하다.

| 김수진 | ESFJ | 사교적인 외교관형 |

분위기 메이커형. 어색한 걸 잘 못 참고 먼저 말을 건다. 친구, 가족, 내 사람을 잘 챙긴다. 스트레스를 받으면 누구라도 만나서 푼다.

| 고봉찬 | ESTJ | 엄격한 관리자형 |

사업가형. 체계적으로 일하고 규칙을 준수한다. 현실적 목표 설정에 능하다.

| 배여사 | ENTJ | 대담한 통솔자형 |

지도자형. 준비성이 철저하며 활동적이다. 통솔력이 있으며 단호하다.

| 진태경 | ENFP | 재기발랄한 활동가형 |

금사빠형. 리액션을 잘한다. 상상력이 풍부하고 순발력이 뛰어나다. 일상적인 활동에 지루함을 느낀다.

| 이향래 | ISFJ | 용감한 수호자형 |

겸손형. 차분하고 헌신적이며 인내심이 강하다. 타인의 감정 변화에 주의를 기울인다.

| 엄보미 | ISFP | 호기심 많은 예술가형 |

성인군자형. 양보를 잘한다. 주변 의견이나 분위기를 잘 따라간다. 남한테 내 이야기를 잘 하지 않는다.

용어정리

S#	Scene. 장면. 동일 시간, 동일 장소에서 이뤄지는 행동과 대사가 하나의 씬으로 구성된다.
E	Effect. 효과음. 주로 화면 밖에서의 소리를 씬에 넣을 때 사용한다.
F	Filter. 전화 수화기를 통해 들려오는 소리.
F-I	Fade In. 페이드인. 어두웠던 화면이 서서히 밝아지는 기법.
F-O	Fade Out. 페이드아웃. 화면이 서서히 어두워지는 기법.
OL	Overlap. 오버랩. 현재 씬이 흐릿해지면서 다음 씬이 서서히 등장해 겹치게 하는 기법. 소리나 장면이 맞물린다.
Na	Narration. 화면 속 소리와 별도로 밖에서 들려오는 등장인물의 대사.
Insert	화면 삽입. 동작이나 상황을 강조하기 위한 것으로 특정 부분을 확대하는 클로즈업을 통해 이뤄지는 경우가 많다.
Flash Back	플래시백. 과거에 나왔던 씬을 불러오는 것. 주로 회상이나 인과를 설명하기 위해 넣는다.
DIS	Dissolve. 디졸브. 두 개의 화면이 겹쳐질 때 사용한다.
몽타주	각기 다른 시간과 장소에서 촬영된 씬들을 짧게 끊어서 이어붙이는 기법.

09화

나에게 결혼이란 때가 되면 하는 당연한 것이었다.

마치 봄이 오면 꽃이 피고

여름이 되면 장맛비가 내리는 것처럼

때가 되면 해야 하는 순리 같은 거였다.

하지만, 기후가 바뀌고 날씨 예측의 불확실성이 커져만 가는 지금!

우리에게 과연 당연한 것이 있기는 한 걸까?

‒ 진하경

10화

결혼이 없는 이 연애의 끝에는… 과연 뭐가 있는 걸까.

‒ 진하경

11화

자고로 부부란 완성된 것들끼리 만나는 게 아니라

만난 다음, 둘이 하나로 완성시켜가는 거야.

‒ 배여사

12화

그러게...
말하지 않으면 절대 알 수 없는 것들이 참 많은데...
우리는 왜 서로 말도 하지 않고 알아주기만 바라고 있었을까...

- 진하경

13화

태풍이 발생하는 원인은 지구가 자전을 반복하면서 생긴
열적 불균형을 해소하기 위해서다.
지금 이 태풍이 당장은 우리를 힘들게 할지 모르나
길게 보면 결국 모두에게 유익한 존재라는 뜻이다.

- 진하경

14화

내 서툰 이별 때문에 당신이 아픈 게 싫었다. 그런데...
그래서 당신이 더 힘들 줄 몰랐다.

- 이시우

15화

왜 자꾸 괜찮다고 해요? 왜 자꾸 날 이해해요...?
나... 아직 당신 많이 좋아해요. 알아요?

- 이시우

16화

어쩌면 인생의 정답은 애초에 정해져 있는 것이 아닐지 모른다.
우리가 한 선택을 정답으로 만들어가는 과정만이 있을 뿐.

- 진하경

제 9화

마른장마

S#1. 이자카야 / 밤.

후루룩 라면을 먹으며 즐거운 시간을 보내는 하경과 시우.
시우의 사소한 농담 한마디도 너무 웃긴지 크게 웃는 하경.
서로를 애정 어린 눈빛으로 바라보는데,
그들 앞으로 케이크가 올려진 왜건이 스르륵 다가와 멈춘다.
케이크에 선명하게 쓰인 글씨. [Will you marry me?]

진하경 ?? (설마 지금 나한테 청혼하는 거? 당황해서 시우를 바라보고)

이시우 (해맑던 미소 완전히 걷힌. 당황한 상태다)

조금 전 세상 둘도 없다는 듯 서로를 바라보던
두 사람 사이에 어색함이 흐르는데,

가게사장1(E) (저편에서 손짓 몸짓해 가며, 어이 어이! 거기 아니야!!)

종업원1 (응?? 사장을 보며) 아니에요?

가게사장1 (두 손으로 창가 쪽 다른 커플을 가리키며 "저쪽, 저쪽!")

종업원1 아... 죄송합니다... (왜건을 쓱 밀고 그쪽으로 가면)

하경/시우 (괜히 머쓱한 두 사람)

종업원1이 창가 쪽 커플 앞으로 케이크를 가져가자

기다리고 있던 남자가 안주머니에서 미리 준비한 반지를 꺼내
여자에게 청혼한다.
잠시 뜸을 들이던 여자가 청혼을 받아들이자
가게 안 사람들 그들에게 박수와 환호성을 보낸다.
멀찍이서 그들을 바라보는 하경과 시우.

진하경(Na) 나에게 결혼이란 때가 되면 하는 당연한 것이었다.

Insert〉 한쪽에 있는 TV 화면 위로 흐르는 일기예보.
서울숲을 배경으로 카메라 앞에 선 기상캐스터.

캐스터 본격적인 장마를 앞두고 푹푹 찌는 무더위가 기승입니다. 더위
는 장마가 시작되는 주말까지 계속될 전망인데요. 이번 더위는
주말 밤부터 전국에 장맛비가 내리면서 꺾일 것으로 보입니다.

화면 잠시 정체전선의 예상 경로를 나타내는 CG 화면과
과거 장맛비가 내리던 자료 영상이 흐르는 위로,

진하경(Na) 마치 봄이 오면 꽃이 피고 여름이 되면 장맛비가 내리는 것처럼
때가 되면 해야 하는 순리 같은 거였다.

청혼한 남자와 받아들인 여자를 축하하는 흥겨운 분위기와
TV의 일기예보 소리가 뒤섞인 가운데,

진하경(Na) 하지만, 기후가 바뀌고 날씨 예측의 불확실성이 커져만 가는 지금!
이시우 (저만치 행복에 겨워하는 남녀를 향해) 왜 저런 모험을 하나 몰라...
진하경 (주변 소음 때문에 잘못 들었나 싶어) 응?
이시우 (하경을 보며) 여기 너무 시끄럽다. 그만 나갈까요. 우리?

진하경	어. 그래... (가방을 챙기며 낯설게 시우를 바라본다)
진하경(Na)	우리에게 과연 당연한 것이 있기는 한 걸까?
채유진(E)	말도 안 돼!!

S#2. 기준과 유진네 거실 / 밤.

채유진	어떻게 그런 일이 가능해? 둘이 사귄다니... 오빠가 뭘 잘못 안 거 아냐?
한기준	내 눈으로 똑똑히 봤거든? 하경이랑 이시우 그 자식이 같이 밥 먹고 술 마시는 거!
채유진	같은 팀이라며 두 사람? 그럼 얼마든지 그럴 수 있는 거 아냐? 뭣보다도 진하경 그 여자... 이시우 타입 절대 아냐!!
한기준	그건 하경이도 마찬가지야. 그렇게 안하무인에 제멋대로인 자식을 좋아할 애가 아니라고!!
채유진	그러니까! 그런 두 사람이 사귄다는 것 자체가 말이 안 되잖아?
한기준	(답답하다)

Insert〉Flash Back〉8부 S#47. 이자카야.
하경에게 입 맞추던 시우.
싫지 않은 눈으로 시우를 보던 하경.

한기준	(신랄하게) 아무래도 이시우 그 자식! 나한테 앙갚음하려고 하경이한테 접근한 게 분명해!
채유진	무슨 소리야? 시우 오빠 어디로 튈지 몰라서 그렇지... 그런 사람 아니야!
한기준	오빠? 너 지금 그 자식한테 오빠라 그랬냐?
채유진	(한숨) 취소, 말 잘못 나왔어, 암튼 이시우 그런 사람 아니라구.
한기준	그런 새끼가 아닌데 사람 얼굴을 이 꼴로 만들어? (시우에게 맞은

자신의 상처를 가리키면)

채유진　　그거야 오빠가 먼저 달려드니까.

한기준　　(OL) 너 내 앞에서 그 자식 편들지 말랬지?

채유진　　(왜 이렇게 쪼잔한 거냐? 살짝 실망스럽게 보면)

한기준　　왜? 뭐? 할 말 있으면 해!!

채유진　　(삼키며) 아무튼 그 둘은 아니야! 그러니까 우리 문제에 괜히 다른 사람 끌어들이지 마! (들어간다)

한기준　　맞다니까 그러네! 앙갚음 맞다니까! (아우 답답한 데서!)

S#3.　　근처 공원 일각 / 밤.

산책 중인 하경과 시우. 둘 다 말이 없는 가운데,

진하경　　(조금 전 가게에서 시우가 했던 말이 계속 마음에 걸린다) 근데 아까 말이야... (말을 꺼내려는데)

이시우　　(OL) 주말에 우리 뭐 할까요?

진하경　　응? (보면)

이시우　　비번이잖아요. 뭐 하고 싶은 거 없어요?

진하경　　글쎄...

이시우　　(피식 웃고) 영화 보러 갈래요? 이번에 개봉하는 공포 영화 재밌을 것 같던데.

진하경　　(앞을 보고 걸으며) 좋아.

이시우　　모처럼 시외로 드라이브 나가도 좋고요.

진하경　　(순순히) 그것도 좋지.

이시우　　같이 운동할래요? 지난번에 보니까 좀 뛰는 것 같던데... 아침 일찍 여기서 출발해서 여의도까지 갔다가 근처에서 시원한 콩국수 한 그릇씩 때리고 오면 어때요?

진하경　　그래, 것도 좋겠다.

이시우	(뭐든 순순히 좋다고 하는 하경의 반응에 의구심 생겨 떠보듯) 아님 그냥 마트 가서 같이 장이나 보든가요? (반응 살피는데)
진하경	(이번에도 선뜻) 그럴까?
이시우	(멈춰 선다. 조금 뚱하게) 뭘 다 좋대?
진하경	응?
이시우	너무 영혼 없이 대답하는 거 아니에요? 뭐가 다 이래도 응! 저래도 응이에요?
진하경	(그러고 보니...) 뭐, 나야 뭘 해도 괜찮으니까... 지금처럼 그냥 이렇게 같이 걷기만 해도 좋은데 나는?
이시우	(좋으면서도 머쓱해서) 물론 나도 그렇긴 한데... 모처럼 쉬는 날이니까 좀 특별한 걸 해보자는 거죠.
진하경	넌 뭘 제일 하고 싶은데?
이시우	나야 무지무지 많죠. 요즘 락볼링장이 뜬다는데 거기도 가보고 싶고, 1박 2일로라도 같이 제주도도 가보고 싶긴 한데... 아니다! 거긴 요즘 신혼부부가 너무 많아서 패스.
진하경	신혼부부가 왜?
이시우	뭔가 깝깝하잖아요.
진하경	(갑갑하다고?) 왜? 뭐가 깝깝한데?
이시우	사랑의 끝은 결혼이다, 그런 뻔한 결말이 정답은 아니잖아요. 그런데도 우린 정답을 맞힌 사람들이야... 그러고 있는 거 같아서, 뭐랄까... 좀 안돼 보인달까? 깝깝해 보인달까?
진하경	(빤히 바라보는 위로)
이시우	(벤치 쪽 보며) 좀 앉아 있어요. 내가 가서 얼른 시원한 음료수 사올게요. (뛰어가고)
진하경	(멀어지는 시우를 낯설게 바라본다)

그렇게 거리를 둔 두 사람의 모습에서 타이틀 뜬다.

[제9화, 마른장마]

S#4.　본청 전경 / 낮.

구름이 잔뜩 낀 하늘.

S#5.　본청 상황실.

[국가기상센터 종합관제시스템]의 위성사진(1번 모니터)과
레이더 영상(2번 모니터)에 제주 남부 해상에 정체전선 형성돼 있
고, 하경이 일기도(3번 모니터)를 가리키며 브리핑 중이다.

진하경　　현재 제주 남부 해상에 정체전선 형성되어 새벽부터 제주를 시
　　　　　작으로 비가 내릴 것 같습니다.

이시우　　(Insert〉총괄팀〉 그런 하경을 미소로 보고 있고)

진하경　　남부 해상에 위치한 정체전선의 이동 속도 시속 35키로로 저희
　　　　　의 처음 예상과 같습니다. (자신을 바라보는 시우와 눈이 마주치자 보
　　　　　일 듯 말 듯 미소 짓는데)

한기준　　(Insert〉한쪽에 앉아 그런 하경과 시우를 쾌씸한 듯 쳐다본다)

고국장　　지금 상태라면 우리가 처음 예보한 대로 내일 저녁부터 수도권
　　　　　에도 비가 온다는 거지?

진하경　　그렇습니다.

고국장　　언론은 어때?

한기준　　(평소의 반듯한 태도로) 더위가 계속되고 있어서 여름철 첫 장마에
　　　　　대한 기대가 큽니다.

고국장　　좋아. 좋아! 예정대로 언론 브리핑 진행하고 다음으로 넘어가지.

진하경　　네.

(경과)

회의 끝난 듯 사람들 일제히 흩어지는데,

진하경	(자리 정리하고 일어서는데)
한기준	(다가와 낮게) 잠깐 얘기 좀 해.
진하경	뭔데?
한기준	(들은 척도 하지 않고 먼저 나간다)
진하경	(못마땅하게 쳐다보다가 이내 따라나선다)
이시우	(뭐지? 싶은 눈으로 두 사람을 길게 쳐다보는 데서)

S#6. 본청 복도 일각.

한적한 곳으로 나온 하경과 한기준.

한기준	(다짜고짜) 너 이시우랑 사귀냐?
진하경	(철렁! 하지만 시치미 딱 떼며) 뭐래니...? 이시우랑 뭘 해?
한기준	내가 다 봤거든. 너희 둘 같이 있는 거!! 내가 가끔 혼자서 술 마시기 괜찮다고 데려갔던 그 집! 바로 그 이자카야에 갔더라. 너희 둘?
진하경	(그랬었나? 이 자식이 개발해서 알려준 집이었나? 거기가?? 낭패다 싶지만) 이시우랑 나 같은 팀이야. 같이 술 한잔한 게 니 눈엔 그렇게 보이디?
한기준	늬들 거기서 뽀뽀도 했잖아.
진하경	(아뿔싸...! 했다가 겨우) 뭐래? 별 미친...
한기준	진하경 너 많이 변했더라? 전에 나랑 사귈 때는 사람들 앞에서 애정 표현 하는 거 아주 질색하더니... 그 자식하고는 훤히 다 들여다보이는 술집에서 뽀뽀까지 해?
진하경	(머릿속 벌집 쑤셔놓은 듯 윙윙거린다. 어쩌지? 인정해? 버텨?)
한기준	그 새끼랑 나랑 치고받고 싸울 때부터 알아봤어. 니가 그 자식 따로 불러내는 게 아무래도 수상해서 쫓아가봤더니 둘이 아주 다정하더라구.

진하경	(잡아떼자!) 그럼! 부하 직원이 어떤 또라이 자식한테 쥐어 터졌는데 어떻게 못 본 척하니? 그 또라이가 나랑 상관없는 사람이었으면 또 몰라도!!
한기준	또라이?
진하경	또라이지 그럼! 너 땜에 사내연애 하다 된통 쪽팔림 다 당했는데, 내가 그걸 또 한다구? 너 지금 제정신이니?
한기준	그거야. (그건 그렇지만)
진하경	그리고! (말 자르며, 기선을 꺾듯 버럭!) 내가 누구랑 뽀뽀를 하든 포옹을 하든 그게 한기준 씨 너랑 무슨 상관인데?
한기준	걱정돼서 그런다! 남자는 남자가 보면 안다고, 이시우 그 자식은 그냥 딱! 아니야! 내가 이런 말까지는 안 하려고 했는데... 그 새끼가 우리 결혼식에 찾아와서 어떻게 깽판을 쳤는지 알아?
진하경	(OL) 그러는 넌 괜찮은 남자여서 청첩장까지 돌린 결혼 깨고 딴 여자랑 결혼했니?
한기준	(펄쩍 뛰며) 나야 우리 유진이 땜에 어쩔 수 없었던 거고! 그 자식은 앙갚음하려고 널 이용할라 그러는 거고! 복수라고!
진하경	(황당) 그래서! 지금 나 걱정돼서 이러는 거니?
한기준	당연히 걱정되지!
진하경	혹시라도 내가 이시우랑 사귀면, 기준 씨까지 사람들 입에 오르내릴까 봐 신경 쓰이는 건 아니고?
한기준	(본심) 뭐 것도 영 아닌 건 아니고. 솔직히 너 같으면 신경 안 쓰이겠냐?
진하경	(니가 그럼 그렇지...) 꺼져! (툭 밀치고 간다)
한기준	(하경의 뒤통수에 대고 끈질기게) 그 자식은 안 돼, 하경아.
진하경	(들은 척도 하지 않고 뚜벅뚜벅 걸어간다)
한기준	아니라구!
진하경	(사라지면)
한기준	(아! 답답하네, 한숨... 그러면서 홱! 돌아서서 코너 도는데 멈칫)

채유진	(마치 이들의 대화를 다 듣고 있었다는 듯. 서서 본다. 그러면 그렇지...
	기준을 쳐다보다가 지나쳐 가버리면)
한기준	(채유진의 뒤에 대고) 진짜 맞대두!!

S#7. 본청 복도 일각.

태연하게 상황실로 향하던 하경.
한기준의 시야에서 벗어나자 갑자기 발걸음 종종종 빨라진다.

S#8. 본청 총괄팀.

중앙의 시계 19시를 향해 가고
총괄2팀 사람들 업무인계 준비 중이다.

김수진	(자기도 모르게 콧노래 흥얼)
오명주	내일 비번이라고 너무 신난 거 아냐?
김수진	당연하죠. 이게 얼마 만에 쉬는 주말인데요. 솔직히 평일 비번은
	같이 놀아줄 사람도 없고... 좀 외롭잖아요.
오명주	제발 나도 쉬는 날 한번 외롭고 싶다. 가뜩이나 주말에 비번이 겹
	치면 애들이랑 외식해야지, 밀린 체험학습이라도 있으면 종일
	그거 따라다녀야지... 차라리 출근이 편하다 나는.
김수진	아아... (결혼이란 참... 그렇구나 싶은, 그러면서 시선 돌리면)
엄동한	(위성사진 속 정체전선의 움직임을 뚫어지게 관찰 중)
김수진	엄선임님은 안 봐도 비디오고. (시우를 향해) 시우 특보는 비번인
	데 뭐 해요?
이시우	(모니터 들여다보다가) 데이트요. 마침 좋은 공연이 있대서 같이
	보러 가려고요.

그사이 경직된 모습의 하경이 시우를 지나쳐 종종종 들어와 자리에 앉더니 자판을 빠른 속도로 치기 시작한다.

이시우 (심상치 않은 하경의 표정에 그쪽을 한번 흘깃 보는데)

김수진 나도 연극 좋아하는데. 제목이 뭔데요?

이시우 (신경은 온통 하경에게 쏠린 채) 제목 뭐였더라... (깨톡 들어온다. 확인하면)

진하경(E) [비상!!]

이시우 (자기도 모르게) 비상?

김수진 비상요? 그런 연극도 있어요??

이시우 (씨익 웃으며) 뮤지컬요. 소극장에서 하는...

김수진 아...

이시우 (모니터 바라보며, 메시지 보낸다)

이시우(E) [왜요?]

김수진 신주임님은 내일 뭐 해요?

신석호 난 뭐... 주말 비번이라고 해서 특별히 다르진 않아. 일단 일어나 자마자 커피부터 내리겠지. 이왕이면 핸드드립으로. 아침에 은은히 집 안에 퍼지는 커피 향을 맡으며 기상 관련 주요 이슈를 체크하고, 운동을 다녀온 후 집 청소도 하고... (주절주절)

김수진 (듣고 있자니 이 역시 지루하다)

그들 위로 시우와 하경의 메신저로 나누는 대화가
(CG) 말머리로 뜬다.

진하경(E) [한기준이 눈치챘어.]

이시우(E) [어떻게요?]

진하경(E) [그날 너랑 나랑 이자카야에 같이 있는 거 봤대.]

이시우(E) [그래서 뭐라고 했어요?]

진하경(E)	[절대 아니라고 했지!!!]

하경이 자판을 치면 곧이어 시우가 자판을 치고
그렇게 두 사람의 주고받는 자판 소리.

김수진	(신석호 계속 재미없는 얘길 하는 가운데 자판 소리를 따라 시우를 보고, 다시 하경을 본다. 어라? 뭔가 이상한데??)
이시우(E)	[그걸 믿을까요?] (차라리 그냥 밝히죠. 우리... 라고 말하려는데)
진하경(E)	(OL) [끝까지 잡아떼야지!]
이시우	(그 말에 하경을 한번 보면)
진하경(E)	[일단 내일 대학로는 가지 말자!]
이시우(E)	[왜요?]
진하경(E)	[거기 한기준이 좋아하는 매운 닭발집 있어. 이따금 한번 가는데... 아무래도 내일은 위험해!]
이시우(E)	[어렵게 예매한 건데... 그럼 같이 한강 가서 조깅할까요?]
진하경(E)	[아니, 당분간 야외활동도 전면금지!]
이시우(E)	[그렇다고 집에 있을 순 없잖아요.]
시우/하경	(동시에 엄동한 쪽을 본다. 동시에 한숨...)
김수진	(뭐지...? 그런 두 사람을 보며, 아무래도 수상하다!!!)
하경/시우	(김수진이 주시하는 것 의식하지 못한 채 둘만의 메신저 계속된다)

S#9. 본청 기자실.

노트북을 펼쳐놓고 생각에 잠겨 있는 채유진.
일이 손에 잡히지 않는 듯 자판만 딸깍딸깍 만지작거린다.

한기준	(짧은 Flash Back) 8부 S#49.) 이시우 그 새끼가 지금 누굴 사귀는 지 알아? 내 전여친!!! 나랑 결혼까지 할 뻔했던 그 진하경!!!

채유진	(중얼) 말도 안 돼...
조기자	(옆에서 원고 쓰다가 돌아보며) 뭐가?
채유진	응?
조기자	뭐가 말도 안 되는데? (슬쩍 채유진의 노트북 화면 보면 텅 비었다)
채유진	아냐. 아무것도... (마침 전화가 들어온다. 발신자 보고 긴장해서 핸드폰 들고 밖으로 나간다)

Insert〉 기자실 밖.

채유진	(전화 받으며) 네. 어머니... 잘 지내셨어요? 네? 아, 네... (살짝 당황 하면서) 죄송해요. 깜빡 잊고 있었어요... 아뇨, 오빠한테는 제가 얘기할게요, (미소로) 네. 어머니. 그럼 주말에 뵙겠습니다아... (끊 는다. 밀려오는 한숨과 스트레스에)

다시 기자실 안〉

채유진	(다시 기자실로 들어와 가방과 노트북 챙긴다)
조기자	어디 가?
채유진	(나가며) 쇼핑하러!
조기자	(찡그리며) 쇼핑?

S#10. 본청 상황실 앞 복도 / 밤.

우르르 상황실을 빠져나오는 총괄2팀.
거리를 두고 걷는 하경과 시우.

김수진	(그런 하경과 시우를 미심쩍게 쳐다보는데)
진하경	(김수진과 눈이 마주친다. 무슨 할 말이라도 있나 싶어서 보면)
김수진	(뭔가 의미심장한 눈빛 스치고)
진하경	(뭐지? 저 눈빛은?? 촉이 발동하려는 찰나 전화 들어온다. 보면 진태경이

다. 받으며) 어!

진태경(F) 엄마가 너 퇴근하고 잠깐 집에 좀 들르래.

진하경 (재깍) 나 바빠.

진태경 (Insert〉 배여사네 안방에서〉 역시나 예상한 듯 배여사를 보며) 니가 바쁘면 엄마가 직접 너희 집으로 간대.

진하경 (협박이다) 맘대로 하시라고... (그 순간)

엄동한 (하경을 툭 치듯 앞질러 가며) 저녁에는 또 뭘 먹나...

이시우 (엄선임 옆으로 따라붙으며) 부대찌개 어떠세요?

엄동한 끓일 줄 알아?

이시우 (핸드폰 들어 보이며) 시킬 줄 압니다!!

진하경 (두 남자를 바라보며. 고개 절레절레 젓고는 핸드폰에 대고) 알았어. 지금 바로 갈게.

S#11. Insert> 배여사네 안방 / 밤.

통화를 끝낸 진태경이 뭔가 이상하다는 듯이 갸웃하며,

진태경 (중얼) 이상하네...

배여사 왜, 못 온대?

진태경 재깍 온다는데? (이상하다는 듯 배여사를 보고)

배여사 으응? (뭔가 이상한데)

진태경 (배여사 손에 들린 달력 가리키며) 근데 엄마 진짜 오늘 하경이랑 담판 지으려고? 그냥 포기하는 게 좋을 것 같은데...

배여사 자식 일에 포기가 어딨어! (표정 굳건하다)

S#12. 본청 복도 로비 밖 / 밤.

함께 밖으로 나온 총괄2팀.

엄동한	(하경을 돌아보며) 진과장, 우리 저녁에 부대찌개 먹을 건데, 사리 좋아하는 거 있어? 뭐 추가할까?
진하경	(스치듯 지나쳐 주차장으로 향하며) 두 분이서 드세요. 전 집에 일이 있어요. (걸음이 바쁘다)
엄동한	(바쁘게 가는 하경을 보며) 집에 무슨 일이 있나?
이시우	(걱정스럽게) 그러게요. (시선에서)

S#13. 엄동한네 거실 / 밤.

이향래가 소파에 앉아 빨래를 개고 보미는 옆에서 숙제 중이다.

엄보미	(숙제하며) 생기부에 들어가는 현장체험 말이야. 이번에는 어디가 좋을까?
이향래	... (멍하니 다른 생각 중이다)

Insert〉Flash Back〉8부 S#46. 본청 정문 앞.

이향래	(수화기에 대고) 어디야?
엄동한(F)	나? 당연히 기상청이지.
보안직원1	거 보세요. 아까 아까 퇴근하셨다니까.

다시 현재〉

이향래	(빨래를 개다 말고 중얼) 이 인간이 대체 어디서 지내는 거야...
엄보미	(물끄러미 쳐다보며) 엄마?
이향래	(흠칫 놀라) 응?
엄보미	(뭔가 고민이 있나 보다 싶어) 아냐. 내가 알아서 할게.
이향래	(딸에게 집중하며 친구처럼) 뭔데?
엄보미	(의젓하게) 체험학습... 뭐 할지 생각났어.

이향래 (? 보면)

S#14. 배여사네 안방 / 밤.

어느새 밖은 어둑어둑하고,

배여사가 달력을 펼쳐놓고 하경과 담판을 짓는 중이다.

배여사 니 에미 마지막 소원이라고 생각하고 딱 세 번만 선봐!!

진태경 (거들며) 그래 하경아, 한번 나가봐.

진하경 난 처음부터 분명히 싫다고 했어요. (일어서려는데)

배여사 그럼 생때같은 돈을 그냥 날려?

진하경 (돌아보면) 내 생때같은 시간 날리는 건 괜찮고?

배여사 그러니까 딱 세 번만 나가서 만나봐! 또 누가 알어? 니 천생배필을 만나게 될지? 요즘엔 연애로 결혼한 사람보다 선봐서 결혼한 사람들이 오히려 이혼율도 낮대드라. (슬쩍 큰딸 한번 보고)

진태경 왜 날 봐?

배여사 불같은 연애? 그딴 거 다 소용없다! 니 언니 봐라. 죽고 못 살 것처럼 굴더니 결혼하고 1년도 안 돼서 이혼한 거!

진태경 엄만 갑자기 그 얘길 왜 꺼내!! 아 진짜! (나가버리고)

진하경 (진태경이 나간 쪽 돌아보는데)

배여사 부모 죽은 다음에 제사 지내줄 생각 말고 살았을 때 잘하라고 했다. (제발~! 간절한 심정으로 하경에게 호소하듯) 응?

진하경 (빤히 보다가)

S#15. 배여사네 거실 툇마루 / 밤.

안방에서 거실로 휙! 던져지는 달력.

하경이 이미 현관에서 신발을 신고 있다.

등 뒤로 꽂히는 배여사의 고함.

배여사(E)	저런 못된 년! 지 어미 죽기 전 소원이라는데... 그게 뭐 그렇게 어렵다고, 딱 잘라서 싫어? 싫어? 그 소리가 어쩜 저렇게 쉽게 나와?
진하경	그놈의 결혼, 결혼! 결혼 안 하면 누가 잡아가기라도 한대?
진태경	(툇마루 한쪽에 앉아 있다)
진하경	간다. (일어서는데)
진태경	너도 너무 그러는 거 아냐. 솔직히 노인네가 얼마나 속이 타면 저러겠니? 달랑 자식은 너랑 나랑 둘인데. 큰딸은 이혼해서 기어들어 와. 작은딸은 파혼하고 뛰쳐나가. 돌아가시기 전에 너랑 나 기댈 수 있는 버팀목 하나 만들어주고 싶어 저러시나 보다... 그냥 소원 한번 들어드려.
진하경	차라리 엄마더러 재혼을 하라고 해. 아님 언니가 가든가?
진태경	야!! 너는 말을...
진하경	엄마가 한번씩 이럴 때마다 내 맘이 어떤 줄 알아? 등 떠밀려서 인당수로 뛰어드는 기분이야. 정말 날 위한 거라면 이런 기분이 들면 안 되는 거잖아?
진태경	것도 맞는 말이긴 한데...
진하경	(마음 복잡하다) 아무튼 기분이 정말 별로야... 간다. (나가고)
진태경	(본다. 한숨으로 배여사 쪽 돌아보는 데서)

S#16.　배여사네 안방 / 밤.

배여사	(또다시 머리띠 두르고 앓아누울 태세다)
진태경	엄마는 아빠랑 결혼해서 좋았어?
배여사	넌 또 무슨 뚱딴지같은 소리야? 세상에 좋기만 한 결혼이 어딨어? 좋을 때가 있으면 나쁠 때도 있고 그러는 거지... 뭐니 뭐니

해도 혼자보다는 둘이 낫고. 둘보다는 셋이 더 나은 거야. 내 친구 미정이 막내딸도 저는 평생 혼자 살 거라더니 봐라. 막상 시집 가서 아들딸 낳고 얼마나 잘 사니. 신랑도 직장 든든하고.

진태경 하경이는 엄마 친구 딸들하고는 다를 수 있잖아. 혼자서 사는 게 더 체질일 수도 있고.

배여사 뭐?

진태경 그냥... 오늘 갑자기 그런 생각이 드네.

배여사 (가만히 쳐다보면)

진태경 주무세요. 오늘 열 내느라 힘드셨을 텐데. (쓱 일어나 나가면)

배여사 (진태경이 나간 곳을 뚫어지게 쳐다본다)

S#17. 기준과 유진네 거실 / 밤.

일찍 귀가한 듯한 채유진이 저녁 식사를 준비 중이다.

마침 들어오는 한기준.

채유진 (인기척 느끼고 돌아보며) 왔어? 손 씻고 와서 저녁 먹어.

한기준 어. (집 안 가득 풍기는 저녁 냄새에 기분이 좋아지려는데, 손 씻기 위해 돌아서다가 한쪽에 놓인 명품 쇼핑백을 발견하고 표정이 굳는데)

채유진 낮에 어머니한테 전화 왔었어. 내일 저녁 같이 먹자고 하시던데 오빠 시간 괜찮지?

한기준 (쇼핑백 가리키며) 너 또 쇼핑했냐?

채유진 어어... 그거... (설명하려는데)

한기준 (OL) 넌 참 태평해서 좋겠다? 이 집 단기임대라 우리 여유 없는 거 아니었어? 이사 갈 전세보증금이야 대출로 어떻게 된다고 해 도 나머지 이사 비용이며 뭐며 만만치 않은 거 너두 잘 알 텐데...

채유진 뭐야? 내가 지금 아무 생각도 없이 사치라도 했다는 거야?

한기준 생각이 있는 애가 저런 비싼 걸 아무렇지도 않게 사진 않겠지.

채유진	오빠! (불쾌함에 기가 막혀서 쳐다보면)
한기준	됐다. 더 말해봤자 싸움만 되지... 나 씻는다. (방문을 닫고 들어가버린다)
채유진	(당장이라도 쫓아 들어가 한바탕하고 싶지만 꾹 참는다)

S#18.　하경네 안방 / 밤.

샤워를 마친 하경이 근심 가득한 얼굴로 안방 욕실에서 나와
핸드폰을 집어 든다. 시우에게 메시지가 도착해 있다.

이시우(E)	[집에 무슨 일 있어요?]
진하경(E)	[그냥 좀... 너까지 신경 쓸 일은 아니야.]
이시우(E)	[피곤하면 내일은 그냥 집에서 쉬어도 괜찮아요. 난^^]
진하경(E)	(피식 웃으며 시우에게 답문을 친다) [잠깐 거실 좀 내다볼래?]

S#19.　동 작은방 / 밤.

시우, 메시지 보고 잠깐 거실에서 보자는 건 줄 알고
벌떡 일어난다.

Insert〉동 거실 / 밤.
하경이 방문을 열고 거실을 내다보면,
거실 소파를 차지하고 앉은 동한이 뉴스를 시청 중이다.

엄동한	(하경을 향해 맥주 캔 들고) 맥주 할래?
진하경	(읍스!) 아뇨. 드세요. (도로 안방 문 닫고 쏙 들어간다)
엄동한	(캔맥주 든 채 뻘쭘) ...

다시 작은방〉

이시우(E) (빠르게 메시지 보낸다) [역시 집은 안 되겠네요. 그쵸?]

진하경(E) (Insert〉 피식 웃고) [일단 사람이 많은 곳은 피하자. 비 올 때 특히 더 한산해

 지는 곳! 어디 없을까?]

이시우(E) [그런 데가 딱 한 군데 있긴 한데...]

진하경(E) (Insert〉 안방) [어디?]

이시우(E) [자연 좋아해요?]

진하경(E) (Insert〉 안방) [그럼.]

이시우(E) [불편한 거 참을 수 있어요?]

진하경(E) (Insert〉 안방) [어느 정도는?]

이시우(E) [그럼 됐어요!]

진하경 (Insert〉 안방〉 중얼) 대체 뭐길래 이래?

S#20. 기준과 유진네 거실 / 다음 날 이른 새벽.

소파에 누워서 잠을 뒤척이는 한기준.

(Insert〉 짧은 Flash Back〉 8부 S#47.

서로를 다정하게 바라보던 하경과 시우의 모습이 자꾸 떠오른다.)

화가 나서 벌떡 몸을 일으켜 고개를 돌리면

창밖으로 어슴푸레 날이 밝아오고 있다.

S#21. 하경네 아파트 단지, 기준의 차 안.

한기준의 차가 한쪽에 멈춰 선다.

한기준 (하경에게 보낼 메시지를 작성한다) [오늘 비번이지? 잠깐 얘기 좀 하게 일

 어나면 아파트 앞 브런치 카페로 나와. 기다리고 있을게] (메시지를 막 보내려

 는데)

저 앞으로 보이는 하경이 사는 1층 아파트 로비 입구에 하경의
차가 멈춘다.

한기준 (하경이...? 보더니, 차에서 내리려는데)

나들이 차림으로 로비 입구로 나온 하경이 차에 올라탄다.
한기준, 그제야 운전석 쪽을 보면 시우가 운전대를 잡고 있다.

한기준 (빡쳐서) 뭐, 과장과 부하 직원 사이?

그사이 하경과 시우가 탄 차 출발하고,

한기준 (중얼) 너희 오늘 딱 걸렸어! (차를 출발시킨다)

S#22. 도로.

하경의 차를 뒤쫓아가는 한기준의 차.
한기준이 하경의 차 옆으로 차를 갖다 붙이려는데,
톨게이트로 가까워지자 쏟아져 나온 차들로 거리 벌어진다.
한기준, 꽉 막힌 차들 사이로 하경의 차를 주시하는데,
채유진에게 메시지가 들어온다.

한기준 (흘긋 보면)
채유진(E) [지금 어디야? 오늘 어머님 댁에 가는 거 잊은 거 아니지? 늦어도 집에서 4시 전
 에는 출발해야 하니까 그 전에 와.]
한기준 (핸드폰 보조석에 던지며 중얼) 충분해... 충분해...

S#23. 하경의 차 안.

진하경 (호기심 가득한 얼굴로) 대체 어딜 가는데... 새벽부터 분주해?

이시우 (운전하며) 거의 다 왔어요. (살짝 긴장하며) 좋아하면 좋겠는데...

진하경 (긴장한 듯한 시우의 얼굴에 호기심 더욱 커지는데)

이시우 (정면에 있는 뭔가를 발견하고 눈에 생기가 돈다)

진하경 (시우의 시선을 따라 정면을 보면)

저 멀리 산이 보인다.

S#24. 캠핑장 입구.

주차장으로 들어가려는 차들이 줄 서 있다.

한기준이 답답하게 앞을 바라보는데,

저쪽으로 벌써 주차를 했는지 짐을 나눠 들고

야영지를 배정받기 위해 관리실로 향하는 하경과 시우가 보인다.

한기준 (마음이 다급해서 대충 갓길에 주차하고 차에서 내리는데 뭔가 물컹한 느낌에 다리 아래를 내려다보면 찐득한 흙길에 흰색 로퍼가 쑥 빠져 찡그린다) 아 씨...! (마침 보조석에 둔 핸드폰으로 채유진에게 전화가 들어오지만 진흙에 빠진 신발도 수습해야 하고 하경과 시우도 쫓아야 하기에 의식하지 못한다)

S#25. 기준과 유진네 드레스룸.

채유진 (통화연결음만 계속될 뿐 전화 연결되지 않는다. 중얼) 메시지도 씹고 대체 어딨는 거야? (한숨 쉬고 고개 돌리면)

시댁에 입고 갈 옷이 한쪽에 쭉 나와 있다.

어른들이 보기에 눈에 거슬리지 않게 최대한 얌전한 옷으로
스타일링을 해본다. 그러다 한숨 푹...! 다시 핸드폰 보는 데서.

S#26. 캠핑장 일각.

야영지를 배정받은 하경과 시우.

이시우 (구역표 보더니 걱정스럽게) 좀 머네요.

진하경 좀 걷지 뭐. C구역이면 이쪽인가? (방향을 잡아 앞서 걷는다)

이시우 (씩씩한 하경의 모습에 안도하며 뒤따른다)

거기서 얼마 떨어진 곳... 두리번대며 두 사람을 찾던 한기준,
웃음소리에 고개 돌리면 다정한 분위기의 하경과 시우다.

한기준 야! 진... (하경!! 하고 부르려다가) 아니지. 나중에 또 딴소리 못 하
 게 일단 증거부터 잡고. (핸드폰을 꺼내려고 주머니를 뒤지는데 없
 다!!) ...

Insert〉Flash Back〉S#22. 기준의 차 안.
기준이 아까 유진에게서 온 메시지를 확인하고
핸드폰을 보조석에 던져두던 장면이 스친다.

마침 자리를 이동하는 하경과 시우.

한기준 (탄식) 아... (잠시 갈등하다가 하는 수 없이 차로 돌아간다)

S#27. 하경네 서재방.

책상 위에 놓인 노트북 모니터에 실황을 나타내는
위성사진과 레이더 영상이 띄워져 있다.

(* 제주 남부지역에 걸쳐진 정체전선)

한쪽에서 웅크린 채 잠든 엄동한이 소스라치게 놀라 깨서
방 안을 둘러보면 밤새 일한 흔적으로 어수선하다.

엄동한 (정신을 수습할 사이도 없이 실황 영상부터 확인한다. 레이더 영상 속 강
　　　　　　수 에코를 가만히 들여다보는데 특별한 이상 징후는 관찰되지 않는다)

S#28. 하경네 거실.

거실의 시계 정오를 가리키고,

엄동한 (방에서 나와 기지개 켜며 인기척을 내본다) 으_으_... (하경의 방에서 아
　　　　　　무런 반응이 없자 갸웃) 어디 갔나? (곧바로 작은방으로 향해 문을 벌
　　　　　　컥 열고 안을 들여다보며) 이봐, 특보! 밥 먹으러 안 갈래? (아무도
　　　　　　없는 방 안) 둘 다 대체 어딜 간 거야?

　　　　　　썰렁한 집 안.

S#29. 캠핑장 세척장.

하경이 코펠과 과일을 씻기 위해 세척장으로 걸어왔다가
습관처럼 핸드폰을 꺼내 방재기상포털을 켜는데 로딩이 더디다.
보면, 인터넷 신호가 약하다.

진하경 (미간 찡그리며 중얼) 어? 왜 이러지??

이시우	(핸드폰 들고 다가오며) 인터넷 안 되죠? 분명히 잡힌다고 했는데...
	(낭패다 싶어) 어쩌죠?
진하경	실황만 좀 보면 좋겠는데.
이시우	잠깐만요. (신석호에게 전화를 건다. 연결되자)
신석호	(Insert〉집 안 거실에서 음악을 듣던 중이다) 왜?
이시우	지금 레이더 실황 어떤지 좀 확인해줄 수 있어요?
신석호	(Insert〉집 안) 니가 직접 하면 되잖아?
이시우	나 지금 밖인데 인터넷이 안 잡혀서 그래요. (간곡하게) 부탁 좀
	합시다.
신석호	(Insert〉집 안) 성가시지만) 기다려!
이시우	(하경을 향해 핸드폰 가리키며 작게) 확인해준대요.
신석호	(Insert〉집 안) 노트북 화면을 들여다보며) 지금 정체전선 북상하고
	있어서 제주도는 5미리 정도 오고 남해안 쪽은 빗방울 정도 오
	고 있어.
이시우	(통화하며 하경의 핸드폰 달라고 손짓한다)
진하경	(핸드폰 내밀자)
이시우	(핸드폰 노트에 손으로 통화 내용 쓴다) 제주랑 남부지역에 빗방울
	이 떨어지고 있대요.
진하경	(역시 핸드폰 노트에) 확인하는 김에 13시에 나온 수치모델도!!
이시우	(자기도 모르게) 수치모델도요?
진하경	(듣겠다. 쉿!! 손가락으로 입 가린다)
이시우	(아차 싶은데)
신석호	(Insert〉집 안) 대뜸) 너 지금 누구랑 있냐?
이시우	!! (철렁해서 하경을 본다)
진하경	(입 모양으로) 왜?
이시우	(침착하게) 여자친구랑 있는데요.
신석호	(Insert〉집 안) 베란다로 향하며) 그럼 신경 끄고 데이트나 해. 실황
	이야 근무조인 1팀에서 어련히 잘 감시할까?

이시우	네... (끊고 하경을 보고) 기상청에 너 말고 일하는 사람 많으니까 신경 끄고 니 할 일이나 똑바로 하라는데요.
진하경	(한숨) 누가 모르니? 내가 궁금해서 그러지.
이시우	석호 선배 말이 맞아요. 우리도 좀 쉬어야 힘이 나서 또 일을 하죠. 정체전선은 예상대로 북상 중이라니까. (하경을 바라보며) 신경 끄고 이제부터는 서로에게 집중하죠! (시범 보이듯 핸드폰 주머니 속에 집어넣고 앞장서면)
진하경	(피식 웃더니 그래도 끝까지 핸드폰 이리저리 들어 와이파이 잡히는지 한 번 더 확인해보는 데서)

S#30. 신석호네 거실.

통화를 끝낸 신석호가 돌아서면
한쪽 테이블에 펼쳐진 노트북 화면의 실황 영상과
그 외 분석 자료들이 쌓여 있다.
그 역시 틈틈이 실황을 체크하던 중,

| 신석호 | (중얼) 그래. 1팀에서 어련히 잘하려고... (한숨 쉬고 나갈 준비를 하듯 핸드폰을 챙긴다, 지갑은 놓인 채로) |

S#31. 근처 카페.

신석호가 주문 중이다.
카페 직원 뒤로 손님들의 쿠폰이 붙어 있다.

| 신석호 | 바닐라라떼요. 우유 대신 두유로, 시럽은 두 번만 펌핑해서 한잔 주시고요. 결제는 쿠폰으로 할게요. |
| 알바생1 | (쿠폰을 보관 중인 판을 향해 돌아서며) 성함이 어떻게 되시죠? |

신석호	신석홉니다!
알바생1	(대충 훑어보더니) 없는데요.
신석호	없다뇨? 그제도 내가 쿠폰 찍고 갔는데?
알바생1	(다시 한번 찾아보더니 단호히) 저한테요?
신석호	아뇨. 다른 직원분 계실 때요.
진태경	(통화하면서 주문대에 줄을 서며) 응. 커피만 사서 금방 갈게요. (전화 끊는데)
알바생1	일단 나중에 담당자분 오시면 확인할 테니까 지금은 그냥 결제하시겠어요?
신석호	(진심으로) 이보세요. 지금 제 쿠폰이 사라졌다니까요? 여기서 보관해준다고 해서 믿고 맡긴 건데 이러면 곤란하죠.
진태경	(어째 주문이 길어진다 싶어 무슨 일이지? 목을 빼고 보다가 석호 발견하고선) 어라? 1302호??
알바생1	(난감한 듯) 지금 다음 손님 기다리시거든요?
신석호	한 번 더 찾아봐주시죠?
진태경	(궁금증 도저히 못 참겠다!) 무슨 일이에요?
신석호	(힐끗 옆을 보다가 태경을 발견하고서) 여긴 어쩐 일입니까?
진태경	(황당한 질문이다) 커피집에 커피 마시러 왔죠? 그러는 1302호님은 무슨 일이길래 그래요?
신석호	(알바생1 불만스레 쳐다보며) 열두 개 다 채운 쿠폰을 잃어버렸답니다.
진태경	(놀라며) 맡겨놓은 걸요?
신석호	(심기 불편한 얼굴로 끄덕)
알바생1	지금은 저희 쪽에서 확인이 안 돼서 그런다고 양해 말씀 드렸는데... 나중에 담당자분 오시면 확인해드릴 테니까, 지금은 일단 결제해주시면,
신석호	지갑을 안 가져왔다니까요.
알바생1	아... 그럼 주문 취소해드릴까요?

신석호	아놔, 진짜...! (하는데)
진태경	(쓱, 그 앞으로 카드를 내민다) 이걸로 결제합시다.
신석호	? (본다)
알바생1	? (보면)
진태경	뭐 주문하셨죠?
신석호	아... 바닐라라떼. 우유 대신 두유로, 시럽은 두 번만 펌핑해서 한 잔요.
진태경	(뭐가 그렇게 복잡해 하는 얼굴로 보다가 심플하게) 난 시원한 아이스 아메리카노 한 잔! 같이 결제해주세요. (씩 웃는데)
신석호	시원한 아이스 아메리카노는 잘못된 표현입니다. 왜냐하면 여기서 말하는 시원한과 아이스는 같은 의미로...
진태경	(OL. 찌릿 쳐다보며) 나도 그 정도는 알지 않을까요?
신석호	아... 네. (보면)

S#32. 캠핑장 입구.

한기준이 바삐 자신이 차를 주차해둔 곳으로 뛰어오는데,
옷은 어느새 땀범벅에 진흙탕에 빠져 구두는 더러워졌고...
그런데...! 갓길에 주차해둔 차까지 보이지 않는다.

한기준	(뛰어와서 주변을 두리번) 어디 갔지? (저 멀리 견인되어 가는 차를 발견하고) 어? 어어어어!! 저기요!!

들릴 리 없는 견인차량.

한기준	이봐요!! (허둥지둥 견인차량을 향해 뛰어가고) 멈춰요!! 멈추라고!!

S#33. 캠핑장 야영지.

튼튼하게 친 텐트.

비 올 것을 예상하고 쳐둔 방수포도 짱짱하다.

시우, 하늘을 휘 한번 올려다본다. 살짝 찜찜해지는 눈빛...

진하경	왜?
이시우	자꾸 신경이 쓰여서. 비... 오겠죠?
진하경	그럼. 하늘이 저렇게 시꺼먼데. (하지만 역시 신경이 쓰여 핸드폰 다시 꺼내 드는데)
이시우	(하경의 손에 있는 핸드폰 가리며)
진하경	너두 신경 쓰이잖아 지금. (하고 다시 보려는데)
이시우	이렇게 하죠. 핸드폰 줘봐요.
진하경	(멈칫) ?? (핸드폰을 건네면)
이시우	(하경과 자신의 핸드폰을 포개서 한쪽에 올려놓는다) 핸드폰 먼저 집는 사람이 설거지하기!!
진하경	(본다. 또 피식... 웃더니) 알았다. 근데 설거지하려면 뭘 좀 해 먹어야 하지 않겠냐?
이시우	(아이스박스에서 식재료 꺼내며) 캠핑 하면 뭐니 뭐니 해도 바베큐죠!
진하경	와!! (환호하는데)
이시우	(아이스박스를 더듬는데. 뭔가 이상하다) ??? (아이스박스 안으로 들어갈 기세로 들여다보며) 아냐. 안 돼!!!!!!
진하경	뭔데?
이시우	(좌절하며) 고기요... 분명히 챙겼는데??

Insert〉 하경네 주방.

엄동한 혼자서 고기 파티가 한창이다.

지글지글 전기 팬에 구워서 맛있게 싸 먹고 있는 중.

그러면서도 노트북 화면으로 실황 감시에 여념이 없고,

다시 캠핑장〉

이시우 (난처하게 하경을 보면)

진하경 고기 하나 빠진 건데. 뭐! (팔을 걷어붙이며) 캠핑은 뭐니 뭐니 해
　　　　도 김치찌개지!

이시우 국물 낼 재료가 없잖아요?

진하경 (자신만만) 그거야 만들기 나름이지. 있어봐.

곧이어 착착착 갖은 재료를 썰어 넣은 김치찌개가 만들어진다.
잠시 후 고소한 냄새를 풍기며 밥에 뜸이 들고,
올리브유를 발라서 구운 채소가 곁들여진
먹음직스러운 밥상이 차려진다.
그 과정을 행복하게 바라보는 시우.

S#34.　　인근 견인차량보관소.

초췌한 한기준이 차를 찾아서 도로로 차를 몰고 나오는데
채유진에게 전화가 들어온다.

한기준 (더는 무시할 수 없어서. 받는다) 어.

채유진 (Insert〉 길가에 서서) 오빠 어디야?

한기준 (한숨...) 저기 유진아... (상황 설명하려는데)

채유진 (Insert〉 길가〉 마침 택시가 도착한다) 나 곧장 어머니네로 갈 테니
　　　　까 오빠도 곧장 그쪽으로 와! 알았지? 빨랑 와야 해!! (끊고)

운전대를 잡은 한기준이 정면을 응시하면 도로를 꽉 메운 차들.

전혀 움직이지 않는다. 아... 젠장! 그 위로 해가 저문다.

S#35. 기준과 유진네 거실 / 밤.
한기준이 들어오면 채유진이 화가 나서 돌아섰다가
그의 꾀죄죄한 모습에 의아하게 쳐다본다.

채유진	어디 갔다 이제 와? 꼴은 그게 다 뭐고??
한기준	그럴 일이 좀 있었어.
채유진	오늘 무슨 날인지 잊었어? 오빠 어머니 생신.
한기준	오빠 어머니가 뭐냐? 시어머니, 아니면 어머니.
채유진	같이 점심 먹자고 이틀 전부터 연락 주시고 기다리셨는데, 하루 종일 어딨던 거야? 나 혼자 오늘 얼마나 뻘쭘했는지 알아?
한기준	왜, 엄마가 또 너한테 뭐라 그래?
채유진	(언성 높이며) 어디 갔다 이제 오느냐니까??
한기준	(덩달아 버럭) 일일이 너한테 허락받고 다닐 나이 아니잖아! 내가 어? 중요하게 뭣 좀 확인할 게 있어가지구 그런 거를...
채유진	설마 또 진하경 그 여자한테 갔었어?
한기준	니가 못 믿겠다며? 하경이랑 그 자식이 사귀는 거!!
채유진	그게 오빠한테 그렇게 중요한 문제야? 어머니 생일까지 잊어먹을 만큼?? (이해가 안 된다) 어째서?
한기준	내가 하경이 개랑 파혼하고 너랑 결혼하면서 사람들한테 얼마나 욕을 얻어먹었는 줄 알아? 조강지처나 다름없는 여자를 버렸다느니, 양다리 걸치다 결혼 직전에 환승한 파렴치한이라느니! 나는 그렇게 들을 소리 못 들을 소리 다 들었는데, 하경이 개만 계속 피해자 코스프레하게 놔둘 수 없잖아. 다른 누구도 아니고, 이시우 그 자식이랑 그러고 있는데!
채유진	오빠 난... 오빠가 우리 문제에 집중했으면 좋겠어. 우리 이것 말

	고도 같이 해결해야 할 문제 많잖아?
한기준	이게 끝나야 집중을 하든가 말든가 할 거 아냐.
채유진	그래서 어쩌겠다고? 만천하에 폭로라도 하게?
한기준	못 할 건 또 뭐야?
채유진	그렇게 되면. 우리 얘긴 사람들 입에 또 안 오르내릴 거 같아? 왜 그런 건 생각을 안 하는데? 솔직히 피해자 코스프레 막는다는 건 순 핑계고 그냥 그 두 사람이 사귀는 게 배 아프고 질투 나는 거 아냐?
한기준	질투? 내가 이시우를? 내가 왜?
채유진	이유야 오빠가 더 잘 알겠지. (대답해보라는 듯 쳐다보고)
한기준	(본다. 적당한 답변이 떠오르지 않는다)

S#36.　캠핑장 야영지 / 밤.

짠... 와인잔을 부딪치며 한 모금씩 마시는 하경과 시우...
그러면서도 하경, 슬쩍 또 하늘을 본다.

| 진하경 | 안 오네...? |
| 이시우 | 그러게요...? (마시려다 말고 같이 하늘을 본다) |

(DIS.) 어느새 주변은 깜깜하고
심각한 표정으로 하늘을 올려다보는 하경과 시우.

진하경	안 올 거 같지?
이시우	네, 아무래두요.
진하경	몇 시야?
이시우	(들여다본다) 20시 21분 넘어가고 있어요.
진하경	망했다...

| 이시우 | (같은 기분으로 하경을 본다) |
| 두 사람 | (표정 어두워진 채 다시 하늘을 올려다보는 데서) |

S#37. 본청 전경 / 다음 날 아침.

먹구름을 머리에 이고 있는 본청의 철탑.

당장 비가 내릴 것만 같은 하늘.

하지만 하늘은 고요하기만 하다.

S#38. 본청 상황실.

아침 전체회의 시간.

[국가기상센터 종합관제시스템]의 위성사진(1번 모니터)과

레이더 영상(2번 모니터)에

정체전선이 한반도 남쪽에 걸쳐져 있다.

야간 근무조인 총괄1팀과 일근조인 총괄2팀.

그 외 관련된 협력부서 팀장들도 모두 소집되어 상황실을 꽉 채
우고 있지만 그 어느 때보다 숙연한 분위기다.

| 고국장 | (불편한 심기로 입을 꽉 다문 채 위성사진을 노려보고) |
| 일동 | (모두 숨죽인 채 고국장을 주시한다) |

Insert〉 총괄팀 자리.

김수진	(낮게 투덜) 회의 시작한 지 벌써 10분도 넘었는데?
오명주	(조용히 하라는 듯) 쉿!
김수진	네... (수그러지면)

다시 상황실 회의 테이블〉

고국장	수치모델은 정체전선 북상으로 나타났다며? 비가 안 오는 이유가 뭐야?
진하경	오호츠크 고기압의 이상 발달과 북쪽의 찬 공기가 버티고 있어 정체전선의 북상이 늦어지고 있습니다.
김수진	(Insert〉 총괄팀 자리에서 나직이) 지난번 최종 회의 때 엄선임님이 우려된다고 했던 포인트 아닌가요?
신석호	(Insert〉 총괄팀 자리에서) 중앙모니터 주시하며 회의적으로) 그랬지.
고국장	(슬쩍 엄동한을 보면)
엄동한	(무겁게 표정으로 위성사진만 주목하고)
고국장	그래서 비 언제 오는 거야?
진하경	지금 상태라면 다음 주 초로 예상됩니다만 오호츠크 고기압 이상 발달이 해소되지 않은 상태에서 북쪽 찬 공기가 빠지지 않고 북태평양 고기압도 받쳐주지 못할 경우 정체전선이 약해질 수 있습니다.
고국장	(생각 끝에) 일단 오늘 중으로 정체전선으로 인한 비가 왜 늦어지는지 언론에 설명 자료 내보내고 실황감시에 총력을 다하는 걸로 하지.
한기준	(자리에서 일어나) 차라리 마른장마의 가능성을 언급하는 게 나중을 위해서라도 낫지 않을까요?
고국장	(잠시 고민하고)
일동	(조용한데)
이시우	아직 정체전선이 살아 있는데 그럴 수는 없죠. 설령 잔뜩 흐리기만 하고 비가 안 올지라도 강수 가능성이 더 높은데 그런 식으로 속단해서 발표하는 건 아니라고 봅니다.
한기준	(조소로 보며) 속단은 원래 이시우 특보 특기잖아요. 왜요? 이번에는 영 감이 발동하지 않는 모양이죠?
이시우	감도 데이터와 기상 흐름을 기반으로 하는 겁니다. 기면 기고 아니면 아니지, 비난받는 게 겁나서 두루뭉술한 정보를 낼 수는 없

다는 뜻이구요.

한기준 두루뭉술한 정보요?

이시우 나중을 고려하자는 게, 그러자는 뜻 아닙니까?

일동 (쟤들 둘은 또 왜 저러냐? 싶은 눈빛들 오가는 가운데)

진하경 그만들 하시죠, 두 사람 다. (하는데)

고국장 아냐, 계속해.

진하경 예? (본다)

고국장 그렇게 둘이 계속 박 터지게 논쟁해봐, 어디. 그래서 결론도 같이
 내보고. 그렇게 두드려 내린 결론으로 설명 자료 내보낼 테니까.

일제히 (예에...??? 하는 눈빛으로 쳐다보면)

고국장 왜? 뭐 문제 있어?

이시우 (아, 뭐라 항변하려는데)

한기준 (순순히) 아닙니다. 문제없습니다. 그러겠습니다.

이시우 (? 한기준을 본다)

진하경 (? 한기준을 본다. 어쩌 느낌이 좋지 않은데)

S#39. 본청 총괄팀 일각.

 회의를 마친 사람들 우르르 흩어지는 가운데,

이시우 (메모할 것 챙겨서 자리를 나선다) 다녀오겠습니다.

진하경 (지나쳐 가는 시우에게 낮게) 괜찮겠니?

이시우 (안심시키듯 고개를 끄떡... 한 뒤 나가고)

진하경 (걱정스럽게 본다)

 그 뒤에서 쓰윽... 고개를 빼고 쳐다보는 김수진,
 그 두 사람을 본다. 에이 설마... 하는 눈빛으로 갸웃하는 데서.

S#40.　본청 브리핑실.
각자 메모할 것을 앞에 두고 마주 앉은 시우와 한기준.
한동안 서로를 노려보다가,

한기준　일단 이번 예보가 틀린 이유에 대해서 분석해보죠.

이시우　이번 장마가 늦어지는 이유에 대한 설명 자료를 만드는 거 아닙니까?

한기준　초기 예보 시점부터 복기해서 우리가 무엇을 놓쳤는지부터 시작해야 예상 시기와 실제 시기의 간극 설명까지 자연스럽게 흘러갈 거 같은데요.

이시우　(빤히 보더니) 그러시죠. 어디부터 시작할까요?

한기준　(브리핑실 정면 모니터에 지난 위성 영상 띄우고) 초기 장마 예보 때 닷새 뒤부터 정체전선으로 인한 비가 우리나라 제주와 남부지방부터 내릴 거라고 예측하셨는데 이건 왜 이렇게 분석한 겁니까?

이시우　그건 정체전선 북쪽에 200헥토파스칼 강풍대랑 북태평양 고기압 확장 속도를 봤을 때 발달 가능성이 충분했기 때문이죠. (설명 이어지고)

S#41.　본청 기자실 안.
평소보다 많은 수의 기자들이 남아 있다.

조기자　(자리에 앉으며) 설명 자료 아직 멀었대요?

양기자　어.

채유진　(이상하다 싶은데)

조기자　(채유진에게) 자기 뭐 아는 거 없어? 설명 자료가 이렇게 늦어지는 이유 말이야.

채유진　자료 보강하나 보지. (걱정스럽게 브리핑실 쪽으로 고개 돌리고)

S#42.　**본청 브리핑실 밖 복도.**

밖에서 기자들이 안을 힐끔거리면

시우와 한기준의 토론이 계속되는 분위기다.

S#43.　**본청 총괄팀 / 밤.**

어느덧 일근조인 총괄2팀과 야간 근무조인 총괄1팀의

업무인계가 이뤄지는 시간.

1팀특보　(빈자리를 가리키며) 이 친구 어디 갔어?

일동　(총괄2팀원들 잠시 난처한 표정 짓고)

신석호　설명 자료 때문예요. 지금 대변인실에 있습니다. 오늘 업무인계

　　　할 내용 예보관님 메일로 따로 보냈다던데요.

1팀특보　(확인하더니) 여기 들어왔네요.

S#44.　**본청 1층 로비 / 밤.**

퇴근하던 하경이 잠시 브리핑실이 있는 복도를 쳐다보자,

엄동한　(스쳐 지나가며) 걱정할 거 없어. 설마 또 치고받고 싸우겠어? 다

　　　들 저녁이나 먹고 헤어지자. (가면)

진하경　(한 번 더 브리핑실 쪽 쳐다보는 데서)

김수진　(그 뒤 일각) 밖으로 나오다가 하경을 본다. 오호라, 점점...? 스멀스멀 짙

　　　어지는 의심에서)

S#45.　**본청 전경 / 밤.**

퇴근하는 본청 사람들.

S#46. 본청 브리핑실 / 밤.

계속되는 시우와 한기준의 토론.

둘 다 지친 모습이지만 눈빛만큼은 살아 있다.

한기준 결국은 중국 중북부 지방의 기압골과 강풍대로 정체전선 북상이
 라는 분석이 판단 미스였다는 거네.

이시우 누구라도 그 상황에서는 그렇게 결론 내렸을 겁니다. 정체전선
 이 남하할 거라는 엄선임님의 이론이 일리가 없었던 것은 아니
 지만 확률이 낮았으니까.

한기준 본인의 직감을 믿는다 그럴 땐 언제고, 근데 결국 책임져야 할 순
 간에는 확률을 따를 수밖에 없다? 이건 누가 들어도 궁색한 변명
 아닙니까?

이시우 (인정하듯) 자신이 없었거든요.

한기준 (빠른 인정에, 멈칫... 본다)

이시우 내 감만 믿고 모험을 하기엔 너무 많은 사람들의 안전이 달린 문
 제라고... 누가 그러더라고요.

한기준 (하경이 얘기다) ...

두 사람 사이에 잠시 정적이 흐른다.

한기준 근데 왜 하경이랑은 그런 무모한 모험을 하는 겁니까?

이시우 (멈칫... 본다)

한기준 진하경 걔... 겉보기엔 강해 보여도 속은 여린 애예요. 내가 준 상
 처만으로도 충분히 힘들었을 거구요.

이시우 지금 설명 자료 이야기 중인데요.

한기준 만에 하나 내 와이프나 나에 대한 억하심정으로 하경이 만나는
 거라면 지금이라도 관둬요.

이시우 (본다)

한기준	하경이는 뭘 허투루 하는 애가 아니라서... 걔가 정말로 뭔가를 시작했다면 그건 진심일 거구, 그렇기 때문에 또다시 상처를 겪게 되면 그땐 아마 심정적으로 복구하기 힘들 수도 있어요.
이시우	상처를 준 당사자가 그런 걱정까지 하는 거, 너무 오지랖이라고 생각하지 않으십니까?
한기준	그러니까. (본다) 내가 상처를 줬으니까... 그래서 더 걱정도 되는 거라구.
이시우	(본다)
한기준	(보면)
이시우	걱정 마세요. 나도 진심이 아니면, 뭘 허투루 시작하는 편이 아니라서요. (자료 내밀며) 이걸로 설명 자료 내보내시죠. 그럼 먼저 일어납니다. (일어서는데)
한기준	근데 말이죠.
이시우	(? 돌아보는 데서)

S#47. 어느 아파트 앞 / 밤.

문이 열리고 과외 수업을 마친 이향래가 밖으로 나오며,

이향래	성준이 다음 주에 보자.
학생(E)	(집 안에서) 안녕히 가세요.

S#48. 하경네 아파트 주차장, 향래의 차 안 / 밤.

이향래가 차에 타서 시동을 걸려는 순간,
저만치에서 나란히 걸어가는 엄동한과 하경.

이향래	(잘못 보기라도 한 듯 다시 한번 자세히 보는데)

엄동한과 하경이 다정하게 아파트로 들어간다.

이향래 !! (충격이다) ...

S#49. 배여사네 마당 / 밤.
배여사가 하늘을 올려다보고 있다.
곰곰이 생각에 잠긴 모습이다.

S#50. 기준과 유진네 / 밤.

한기준 (들어오는데)

채유진 (가만히 보다가 방으로 들어가려는데)

한기준 너 그 자식이랑 왜 헤어졌냐?

채유진 (돌아보며) 뭐?

한기준 솔직히 남자가 봐도 괜찮은 놈 같아. 아니! 괜찮은 놈 맞아. 그런
 놈을 두고 왜 나한테 온 거냐고?

채유진 (서운함에 순간 눈이 빨개져서) 그걸 몰라서 묻니?

한기준 어. 정말 모르겠어서 묻는 거야.

채유진 오빠가 결혼하자며!

한기준 (? 본다)

채유진 처음이었어. 오빠가... 나랑 연애 말고 결혼하자고 덤빈 남자는 오
 빠가 처음이었다고.

한기준 (속상하다) 그런데 어쩌냐? 기껏 결혼까지 했는데 이렇게 아무것
 도 아닌 빈털터리라?

채유진 ?

한기준 그래서 너 혼인신고 못 하겠다고 하는 거잖아?

채유진 사람이 왜 이렇게 못났니? 내가 오빠랑 혼인신고 미루자는 이유

가 그것 때문이라고 생각해?

한기준 그럼 뭔데??

채유진 솔직히 오빠 결혼하고 나서 우리 문제에 온전히 집중한 적 별로 없잖아? 사람들이 우리 결혼을 어떻게 생각할지 전전긍긍... 이제 는 또 진하경 그 여자가 이시우랑 사귀기라도 할까 봐 잔뜩 예민 해져서 정신이 온통 딴 데 가 있구... 이제는 정말 오빠가 날 사랑 하는지 어떤지 확신도 안 서는데 어떻게 혼인신고를 해? 어떻게 될지 알고??

한기준 자꾸 이런저런 핑계 대지 마!! 그래도 이유는 하나잖아.

채유진 (답답해서) 오빠야말로 한눈 좀 그만 팔아!! 날 사랑한다면!

한기준 (본다. 좁혀지지 않는 간격)

채유진 (같이 답답한 눈빛에서)

S#51. 하경네 거실 / 밤.

엄동한은 소파에 앉아서 뉴스를 시청 중이고,
하경은 냉장고에서 맥주를 하나 꺼내 돌아서는데,
현관문이 요란하게 열리면서 시우가 들어온다.

진하경 (잔뜩 열이 오른 시우에게 맥주를 건넨다)

이시우 (맥주를 단숨에 원샷 하고)

엄동한 ?? (시우를 본다)

진하경 (같이 쳐다보다가) 왜? 한기준하고 또 무슨 일 있었어?

이시우 더 잘하고 싶어졌어요!!

진하경 뭐?

엄동한 (??? 뭐라는 거야. 황당하다는 듯 보면)

이시우 (식탁에 노트북 펼치며) 이번 정체전선요. 발달 과정 좀 다시 분석 해보죠.

진하경	(어이없이 보며) 왜?
엄동한	(바로 앉으며) 뭐 이상한 시그널이라도 잡혀?
이시우	(식탁에 노트북 펼치며) 낮에 한기준 사무관하고 설명 자료 만들면서 발견한 건데요. 이상 발달 중이던 오호츠크해기단이 확장을 점점 멈추고 있어요. 남서쪽에서 수증기 유입도 이루어지고 있구요.
엄동한	그렇다고 북태평양 고기압이 활성화되기엔 아직 약하지 않나? (하경을 향해) 어떻게 생각해?
진하경	저두 엄선임님하고 생각이 같아요.
이시우	(위성사진 가리키며) 여기 좀 보세요. 이 부분요. 북상하면서 점점 강수입자가 강해지는 것 같지 않나요?
엄동한	(애매하다)
진하경	(마찬가지인데)
이시우	이대로 오호츠크해 고기압 발달이 멈추고 계속 남서쪽에서 수증기가 유입되면 북태평양 고기압 확장도 문제없다는 건데. 그렇다면 제 감으론 이틀 뒤엔 반드시 비 옵니다!!
엄동한	(하경을 쳐다본다. 어쩔 거야?)
진하경	(같이 엄동한을 본다. 고민되는 얼굴)
이시우	(그런 하경을 쳐다보면)
진하경	(나직한 한숨, 그러더니) 알았어. 이번엔 이시우 특보 말대로 가보죠! 남쪽에서 수증기가 유입되고 있는 건 확실하니까!!
엄동한	뭐, 그렇다면. (끄덕 동의해준다)
이시우	감사합니다. 믿어주셔서. (씩 웃는 얼굴에서)

S#52. Insert 몽타주.

Insert 1〉 그런데... 화창한 하늘. 햇빛 쨍쨍... 구름 한 점 없다.

Insert 2〉 본청 옥상.

본청 옥상에서 하늘을 올려다보고 있는 이시우,
아...! 비가 안 온다! 좌절하는 눈빛으로 고개를 떨군다.

Insert 3〉 인터넷 위로 도배된 기상청 오보 관련 타이틀들...
지나가고,

Insert 4〉 본청 총괄팀.
데이터를 들여다보는 엄동한, 머리를 긁적긁적하면서 한숨.
총괄2팀 모두 다 심란한 표정들인 데서.

S#53.　　본청 앞마당.

기자들로 북적인다.
한쪽에서 기자들이 자기들 순번을 기다리는 중이고
하경이 카메라 앞에서 인터뷰 중이다.

기자1　기상청 예보가 이번에도 빗나갔습니다. 이유가 어디에 있다고
　　　보십니까?

진하경　온난화가 가속화되면서 엘니뇨, 라니냐 같은 자연 주기 변동을
　　　비롯한 장마 예측의 변수도 훨씬 복잡해졌습니다.

한쪽에서 그 모습을 지켜보는 신석호, 오명주, 김수진.

신석호　(못마땅) 기자들만 신났네.

김수진　가뜩이나 최근에 별다른 사건 사고도 없었으니까요.

오명주　진과장도 참... 저 자리 올라가고 계속 수난의 역사구나. 뭐 이렇
　　　게 하나 도와주는 게 없냐.

석호/수진　(동의하듯 끄덕)

저만치에서 엄동한이 한숨 푹푹 내쉬며 쳐다보고 있고
또 다른 한쪽에서 시우가 하경을 본다.
인터뷰 막간. 하경이 한숨을 쉬며 고개를 돌리다가
자신을 바라보며 면목 없는 표정 짓는 시우를 발견한다.

Insert〉 Flash Back〉 S#52. 옥상 일각 (연결).
난간에 서서 비가 오지 않는 하늘을 올려다보는 시우.
고개를 푹 숙인다. 걱정되어 고개 돌리는데,

진하경	(다가오며) 밤새... 안 피곤해?
이시우	(침울하게 고개 숙이고)
진하경	그만 내려가자!
이시우	죄송해요. 내가 우기지만 않았어도... 틀리지 않았을 텐데.
진하경	니가 틀린 게 아니야. 엄선임이랑 내가 맞은 것도 아니고. 전에 니 입으로 얘기했듯이 기상의 기본은 가변성이잖아. 작은 현상 하나에도 얼마든지 달라질 수 있는 거고.
이시우	(걱정스럽게) 이제 어쩌죠?
진하경	(담담하게) 틀렸으니 매를 맞아야겠지? (미소에서)
이시우	(본다. 그런 하경을 바라보는 위로)
한기준(E)	근데 말이죠.

Insert〉 Flash Back〉 S#46. 연결.

이시우	(? 돌아보면)
한기준	하경인 결혼할 상대가 아니면 진심으로 만나지 않아요. 그건 알고 시작한 거죠?
이시우	! (처음 안 사실이다. 보면) ...

다시 현재〉 본청 앞마당.

이시우 (하경을 본다)

진하경 (괜찮다는 듯 고개 끄덕인 뒤 계속 기자들 질문 받는다)

이시우 (복잡해지는 눈빛으로 하염없이 바라보는 가운데)

조금 떨어진 곳에서 그 모습을 바라보는 한 사람, 채유진이다.
두 사람을 보고. 사귀는 게 맞구나. 확신하는데...
그녀 역시 기분이 묘하다. 눈빛에서.

S#54. 엄동한네 거실 / 밤.

이향래가 베란다 창을 바라보며 생각에 잠겨 있는데
TV를 보던 엄보미가 날씨 관련 뉴스가 나오자 볼륨을 높이는데,

기자1(E) 기상청은 오늘 새벽부터 서울과 경기, 강원 영서 지방에 시간당
 50~100미리의 비가 내릴 것으로 예보했습니다. 하지만 현재까
 지 대부분 지방이 구름만 많이 낀 상태인데요. 출근길 빗길 대란
 은 피했지만 계속되는 기상청의 빗나간 예보에 피로감을 호소하
 는 원성이 높습니다.

이향래 (소리. 거슬린다. 돌아보며) 보미야. 엄마가 지금 좀 머리가 아파서
 그런데...

엄보미 (알아듣고) 알았어. (리모컨 들고 TV를 끄려는데)

이향래 잠깐! (TV 앞으로 가까이 다가오면)

Insert〉 TV 화면.

기자1 기상청 예보가 이번에도 빗나갔습니다. 이유가 어디에 있다고
 보십니까?

진하경	온난화가 가속화되면서 엘니뇨, 라니냐 같은 기후 주기 변동을 비롯한 장마 예측의 변수도 훨씬 복잡해졌습니다.
기자1	쉽게 설명해주신다면요?
진하경	한마디로 교통신호나 주행선을 무시한 채 달리는 차량의 진로를 맞혀야 하는 상황입니다.

TV 화면에 잡힌 하경의 얼굴을 유심히 보는 이향래.
지난 밤 엄동한과 함께 아파트로 들어가던 그 여자다!!!

이향래	(표정 굳고)
엄보미	(엄마의 싸늘한 모습에) 아는 사람이야?
이향래	어...
엄보미	(표정이 왜 저렇게 안 좋지?)

S#55. 본청 앞마당 / 밤.
취재를 마친 기자들 하나둘 돌아가고,
어느덧 한산한 실내.
진하경, 이제 끝났나 둘러보는데 저 끝에 앉아 있는 채유진을 본다.
채유진, 담담하게 하경을 보면.

S#56. 본청 내 일각.
한쪽에 마주 앉은 두 사람...

| 채유진 | (수첩에 뭔가 적으며) 최근 급변하는 기후로 기상 예측 자체의 난이도가 높아졌다고 했는데, 그렇다면 대책 마련이 시급한 거 아닙니까? |

| 진하경 | 더 많은 수치모델 자료를 통해 보다 더 다양한 가능성을 염두에 두고 예보하고자 노력하고 있습니다. |

진하경　더 많은 수치모델 자료를 통해 보다 더 다양한 가능성을 염두에 두고 예보하고자 노력하고 있습니다.

채유진　뚜렷한 대책은 없다는 거네요?

진하경　(잠시 쳐다보다가) 더욱 노력하겠습니다.

채유진　(몇 가지 더 메모하며 중얼) 노력하는 거야 쉽죠. 잘하는 게 어려워서 문제지.

진하경　(밉게 한번 보고) 끝났나요?

채유진　(끄덕이며) 네.

진하경　수고하셨습니다. (일어서서 나가려는데)

채유진　시우 오빠랑 사귄다면서요?

진하경　(담담하게) 한기준이 그럽니까? 내가 분명 아니라고 얘기했는데...

채유진　(OL. 가방 챙겨 일어나며) 매력 있는 남자죠. 순수한데 영리하고 가진 건 쥐뿔도 없으면서 자존감 엄청 높고, 생긴 건 또 얼마나 잘생겼어요.

진하경　(채유진과 이런 대화, 불편하다. 빤히 보다가) 나도 하나만 묻죠. 그런 사람이랑 왜 헤어졌어요?

채유진　(잠시 쳐다보기만)

진하경　이시우 씨 아버지 때문인가요?

채유진　(? 보다가 순간 피식)

진하경　(웃어?)

채유진　혼자만 잘난 줄 알죠?

진하경　무슨 말이에요?

채유진　시우 오빠 아버지요? 분명 좋은 분은 아니죠. 그렇다고 시우 오빠랑 헤어질 만큼 못 견딜 정도는 아니었어요.

진하경　(그 때문이 아니야?) 그럼 왜...

채유진　그 남자 비혼주의자예요.

진하경　네?

채유진　누구하고도 결혼할 생각이 없는 사람이라고요.

진하경 ...! (본다. 시선에서)

S#57. 하경네 1층 로비 엘리베이터 앞, 안 / 밤.

한기준 (Flash Back〉 S#46, 한 번 더) 하경인 결혼할 상대가 아니면 진심

 으로 만나지 않아요. 그건 알고 시작한 거죠?

 퇴근 중인 듯 엘리베이터 앞에 서 있는 시우,

 나직한 한숨으로 도착한 엘리베이터에 올라탄다.

 닫힘 버튼 누르려는데,

배여사(E) 잠깐!!!

 다시 현재〉

 누군가 부르는 소리에 시우가 얼른 엘리베이터 열림 버튼을 누

 른다. 잠시 후 배여사가 엘리베이터를 탄다.

이시우 (못 보던 할머닌데? 힐끔 보고)

배여사 (뭘 봐? 역시나 힐끔 본다)

진하경(Na) 마치 봄이 오면 꽃이 피고 여름이 되면 장맛비가 내리는 것처럼

 나에게 결혼은 때가 되면 해야 하는 순리 같은 거였다.

 그렇게 두 사람이 탄 엘리베이터의 문이 닫히고.

S#58. 본청 브리핑실 안 / 밤.

 아무도 없는 브리핑실 안에 혼자 덩그러니 서 있는 하경.

진하경(Na) 하지만, 기후가 바뀌고 날씨 예측의 불확실성이 커져만 가는 지금!

진하경 (조금 전 채유진이 했던 말이 귓전에서 맴돈다.)

채유진(E) 그 남자 비혼주의자예요. 누구하고도 결혼할 생각이 없는 사람
이라고요.

진하경(Na) 당연한 것은 아무것도 없다.

심각한 얼굴의 하경과
서로를 소 닭 보듯 하는 시우와 배여사의 모습 겹쳐지며.
9부 엔딩.

제10화

열대야

℃

S#1. **하경네 아파트 1층 로비 / 밤.**

엘리베이터에 나란히 탄 시우와 배여사.

시우가 12층 버튼을 누르자, 배여사가 앞집에 사는 사람인가?

쳐다보는 사이 엘리베이터 문이 닫히는데,

신석호(E) 잠시만요!!

이시우 (목소리 알아듣고 얼른 열림 버튼을 누른다)

다시 엘리베이터 문이 열리고,

신석호 (엘리베이터에 올라타며 시우 보고) 이제 오냐?

이시우 네. (신석호가 들고 있는 거 보고) 뭐예요?

신석호 (들어 보이며) 싱크대 수전에 물이 새서.

이시우 집주인더러 바꿔달래죠. (하다가) 맞다! 이 아파트 선배 거라고
 했죠? 오올~ 집주인?

신석호 내 꺼 아니고 아직 은행 거라니까!

이시우 어쨌거나 명의는 선배 거잖아요. 그게 어디예요. (추켜세워주며)
 번듯한 직장에 집도 있고, 누군지 몰라도 좋겠네요.

신석호 뭐가?

이시우 선배랑 결혼하는 여자요.

| 신석호 | (결혼은 무슨... 관심 없다는 표정 짓는데) |
| 배여사 | (그사이 쓰윽 신석호를 한번 본다, 위아래로 스캔 한번 쓱) |

그 순간 땡! 소리와 함께 엘리베이터가 12층에 멈춰 서고
문이 열린다.

S#2. 12층 하경네 현관 앞.

12층에서 내린 시우가 1201호의 번호키를 누르려는데,

배여사	뉘슈?
이시우	(돌아보며) 그러는 할머니는 누구신데요?
배여사	할머니? (빡치지만 일단 꾹 참고) 나 이 집 주인 엄마!!
이시우	(별생각 없었다가. 가만!!) ... (허걱! 놀라고)

그 순간, 아파트 안에서 문이 벌컥 열리면서
엄동한이 쓰레기가 담긴 종량제 봉투를 들고 나온다.

엄동한	(시우를 보고) 왜 그러고 섰어? 도깨비라도 봤냐?
이시우	(긴장한 눈으로 배여사를 가리킨다)
엄동한	??
배여사	(미간 찡그리며 미심쩍게 두 사람 본다)

S#3. 본청 브리핑실 안 / 밤.

혼자 우두커니 앉아서 생각에 잠긴 하경.
얼마 전 시우가 했던 말이 계속 맴돈다.

이시우	(Flash Back〉 9부 S#1.) 왜 저런 모험을 하나 몰라...
이시우	(Flash Back〉 9부 S#3.) 사랑의 끝은 결혼이다, 그런 뻔한 결말이 정답은 아니잖아요.
진하경	(그래서 그런 말을 했던 건가? 머릿속이 복잡한데 전화가 들어와서 보면 이시우다. 받으면) 어. 나 아직 회사.
이시우(F)	지금 집으로 좀 오셔야 할 것 같은데요.
진하경	??

S#4. 하경네 거실 / 밤.

소파에 나란히 앉아 주눅들어 있는 시우와 엄동한,

그 앞에 앉아 있는 배여사, 그 두 사람을 까칠하게 바라보며,

배여사	정리하자면, 여기서 셋이 같이 합숙을 한다?
엄동한	예, 바로 그겁니다.
배여사	언제까지요?
엄동한	그게... 각자 집으로 갈 때까지... (곧이곧대로 대답하려는데)
이시우	(OL) 여름철 방재 기간 끝날 때까지요.
배여사	여름철 방재 기간이면... (손가락 꼽더니) 아직 한참 남았네? (궁시렁) 앤 대체 무슨 생각으로 혼자 사는 집에 남자를 하나도 아니고 둘씩이나... (못마땅하다)
엄동한	위험기상 기간이다 보니 그때그때 상의할 것도 많고 해서요.
이시우	(끄떡끄떡해 보이며 빙긋 웃는데)
엄동한	어쨌든 심려를 끼쳐 죄송합니다.
배여사	그러게요. 우리 애가 과년한 나이다 보니 이 상황이 아주 매우 많이 심려가 되긴 허네요.
이시우	(엄동한에게 소곤) 과년한 게 뭐예요?
엄동한	(작게) 결혼할 때가 지났다고.

이시우	아...
배여사	그런데 아까 같이 엘리베이터에서 만났던 사람하고는 어떻게 아는 사이요?
이시우	저희랑 같은 팀입니다.
배여사	(눈빛 반짝 그래?)
엄동한	누구?
이시우	신석호 선배요. 아까 엘리베이터에서 봤거든요.
엄동한	아아.
배여사	(관심 보이며) 아직 미혼이고?
이시우	예. 뭐...
배여사	나이는?
이시우	예?
배여사	그 냥반 올해 몇이나 됐냐고.
엄동한	동갑일 겁니다. 진하경 과장하고. (시우를 툭 치며) 맞지?
이시우	석호 선배가 워낙 동안이어서 그렇지 진과장님보다 한참 윕니다. 일곱 살인가...?
배여사	(고개 천천히 끄덕이며 중얼) 뭐, 일곱 살 정도야... (하는데)

띠띠띠띠... 초고속으로 번호 키 눌리고
벌컥!! 문을 열고 하경이 다급하게 들어온다.

진하경	엄마가 여긴 어쩐 일이에요?
배여사	(흘겨보며) 너는 엄마한테 한마디 상의도 없이! (시우와 엄동한을 흘긋 보며) 집에다 아무나 막 들이면 어떡해?
진하경	아무나 아니고, 우리 총괄2팀 선임님하고 특보예요.
배여사	내가 쳐들어간달 때 어째 헐레벌떡 제 발로 집에 오더라니... 집에 꿀단지라도 숨겨둔 줄 알았더만 애물단지였구만?
시우/동한	(머쓱하고)

진하경	(미치겠다) 일 때문에 우리 지금 합숙하는 거야. 여름철 방재 기간인 데다 과장 단 지 얼마 안 돼서 미숙한 것도 많고, 이것저것 처리할 일도 많고, 그래서 내가 부탁한 거라구요.
배여사	(전혀 못 믿겠다는 듯) 니가 누구한테 그런 걸로 부탁할 인사냐? 곧 죽어도 지 혼자 끙끙 앓고 마는 애가 무슨...
진하경	아우, (배여사를 잡아끌며) 어쨌든 나가서 얘기해요.
배여사	더운데 그냥 여기서 얘기해!
진하경	나가자니까!!
배여사	(끌려 나가는 데서)

S#5. 기준과 유진네 아파트 주차장 / 밤.

한기준이 차를 주차하는데 전화가 들어온다.
발신자 보면 [엄마]다.

한기준	(살짝 난감한 표정 짓다가 받자마자) 예, 엄마. 그러게... 갑자기 그날은 급한 일이 생기는 바람에 그렇게 됐네. 죄송해요, 엄마 생신이신데... (하다가 멈칫하는 표정...) 예? 가방이요? (하다가 순간 스치는 장면)

Insert〉Flash Back〉9부 S#17.
한기준 거실 한쪽에 놓인 명품 쇼핑백을 발견하고 표정 굳고.

한기준	(쇼핑백 가리키며) 너 또 쇼핑했냐?
채유진	어어... 그거... (설명하려는데)
한기준	넌 참 태평해서 좋겠다?
채유진	뭐야? 내가 지금 아무 생각도 없이 사치라도 했다는 거야?
한기준	생각이 있는 애가 저런 비싼 걸 아무렇지도 않게 사진 않겠지.

다시 현재〉

한기준 (아...! 엄마 생일선물이었구나...! 눈을 질끈...) 네... 네... 아니에요, 유진이가 고른 거예요, 그 가방... 내가 그랬잖아. 우리 유진이 센스도 있고 괜찮은 애라고. 엄마가 그동안 괜히 하경이랑 비교해서 트집만 잡아서 그렇지 우리 유진이도 장점 많은 애라니까. (한숨으로) 네... 알았어요, 나중에 엄마가 따로 불러서 밥 한번 사주세요. 네... (끊는다. 아... 어쩐다? 시선에서)

S#6. 기준과 유진네 거실 / 밤.

한기준이 들어오면 거실 소파에 앉아 TV를 보던 채유진이
TV 끄고 일어나서 방으로 들어가려는데,

한기준 넌 말을 하지 그랬냐?

채유진 (돌아보면)

한기준 그 가방 말이야.

채유진 (이제 알았니? 흘겨보면)

한기준 오늘 모임에 그거 들고 나가서 완전 스타 됐다고 엄마가 기분 좋아서 전화하셨더라고. 다들 며느리 잘 얻었다고 칭찬이 자자했었나 봐.

채유진 (쳐다보기만)

한기준 미안...

채유진 (살짝 누그러져서) 알면 됐어. (다시 방으로 가려는데)

한기준 근데 뭘루 산 거야?

채유진 (다시 돌아보면)

한기준 우리 생활비 카드... 한도 초과였을 텐데...

채유진 내 여름 보너스에 비상금 좀 보태서 샀어. 어차피 오빠도 나도 당

분간은 바빠서 휴가는 꿈도 못 꾸는데 그쪽으로 지출하는 게 좋겠다 싶어서.

한기준　(본다. 보다가 비비적비비적 다가서더니) 고맙다 유진아. 내가 진짜 생각이 많이 짧았다.

채유진　(싫지 않은 눈으로 흘겨보며) 됐거든.

한기준　(강아지처럼 채유진의 어깨에 머리를 문지르며) 봐주라. 좀...

채유진　(본다. 보다가 결국 피식 웃는 데서)

S#7.　하경네 아파트 엘리베이터 안 / 밤.

서먹하게 나란히 서 있는 하경과 배여사.

진하경　(빨리 내려가라 빨리 내려가라 층수 표시판만 쳐다보고 있고)

배여사　(옆에서 계속 궁시렁) 군식구 둘이면 수도 요금이며 전기세도 만만찮게 들 텐데... 잘 계산해서 받구는 있는 거야?

진하경　(내려가는 층수에 시선 고정한 채) 내가 불렀다니까.

배여사　관리비며 뭐며 정확히 N분의 1로 내라 그래.

진하경　엄마 쫌...! 나 과장이야!!

배여사　(알았다는 듯 입 닫고. 또 궁시렁) 누가 헛똑똑이 아니랄까 봐...

진하경　(부글부글 끓는다) ...

S#8.　하경네 거실 / 밤.

소파에 뻘쭘하게 앉은 시우와 엄동한.

엄동한　진과장 어머니께서 신석호 주임이 아주 마음에 쏙 드셨나 봐?

이시우　아무리 그래도 본인 의사도 있는 건데... 그렇게 막 갖다 붙이시는 건 좀 아니죠.

엄동한	석호가 좀 데데하고 까칠해서 그렇지, 성격만 빼면 나무랄 데 없는 신랑감이긴 하지.
이시우	글쎄 두 사람은 전혀 안 어울린다니까요? 석호 형은 진과장님이랑 아예 안 맞는 스타일이라구요. 취미도 다르고, 취향도 다르고, 케미가 날래야 날 수도 없고! 예?
엄동한	사람 일은 또 모르는 거다? 절대로 일어날 수 없을 것 같은 일들이 일어나는 게... 또 사람 일이야. 더구나 남자 여자? 장담하면 안 되는 거거든.
이시우	(아...! 진짜...! 말할 수도 없고 진짜! 괜한 한숨만 훅! 내쉬는 데서)

S#9. 하경네 아파트 단지 앞 / 밤.

진하경	(택시가 오기를 기다리는데)
배여사	(슬쩍) 위층 사는 총각도 같은 팀이라메?
진하경	누구? 신주임?
배여사	(눈빛 반짝) 주임이야? 깔끔하고 단정한 게 사람 괜찮아 보이드만. 응?
진하경	(배여사의 관심 눈치채고 발끈) 신경 끄세요!!

그사이 택시 와서 멈춘다.

진하경	(택시 뒷문 열고 배여사 밀어 넣으며) 타세요.
배여사	(택시에 타면서도) 관심이 가는 게 당연한 걸 가지고. 너도 그렇게 딱 잘라 끊지만 말고 어떤 사람인지 찬찬히 좀 살펴봐. 누가 또 아니...
진하경	(OL) 조심해서 가세요. (쾅! 택시 뒷문을 닫는다)

택시 출발하고,

진하경 (멀어지는 택시를 한숨으로 바라본다)

Insert〉 택시 안.

배여사 (내 사전에 포기란 없다. 곱씹듯 중얼) 신주임이라고? 나이가 쬐금
 많은 게 걸리지만 그 정도야 뭐... (의욕이 끓어오르는 눈빛)

S#10. 하경네 거실 / 밤.
시우가 생각이 많은 얼굴로 베란다 쪽을 내다본다.
현관문 열리는 소리에 돌아보면 하경이다.

이시우 (거실로 나와) 어머니는 잘 가셨어요?
진하경 어... (그러면서 쓱 시우를 쳐다본다)
채유진 (짧은 Flash Back) 9부 S#56) 그 남자 비혼주의자예요. 누구하고
 도 결혼할 생각이 없는 사람이라고요.
진하경 (시선에서)
이시우 (무거운 눈빛으로 하경을 본다, 그 위로)
한기준 (Insert〉 Flash Back) 9부 S#46) 하경인 결혼할 상대가 아니면 진
 심으로 만나지 않아요. 그건 알고 시작한 거죠?
이시우 (시선에서)

그렇게 하경과 시우, 잠시 어색한 침묵 흐르다가,

하경/시우 (동시에) 맥주 한잔할까? / 맥주 마실래요?

마음이 통했다는 듯 피식 함께 웃는 두 사람.

S#11. 하경네 베란다 / 밤.

야경을 바라보며 맥주를 마시는 하경과 시우.

저 멀리 보이는 아파트. 밤이 깊었는데 더워서인지 불이 훤하다.

한동안 말없이 맥주만 홀짝홀짝 마시는 두 사람.

진하경	아까... 채유진 기자 만났어.
이시우	(쳐다본다)
진하경	너 비혼주의자라며?
이시우	(본다. 이렇게 오픈할 생각은 없었는데...)
진하경	(대답을 기다리듯 빤히 보면)
이시우	(솔직하게 끄덕...) 네. 비혼주의자예요.
진하경	... (정말 궁금해서) 왜 그런 건지 물어봐도 돼?
이시우	나랑 좀 안 맞는 것 같아서요. 사랑한다고 해서 꼭 결혼이란 걸 해야 하나 싶기도 하고 결혼하는 순간 가족으로 얽매이는 것도 솔직히 좀 부담스럽구요. 내 짐을 내가 사랑하는 사람한테 지우고 싶지 않거든요.
진하경	그러니까. 너한테 가족은 짐인 거구나?
이시우	(쓸쓸하게) 봐서 잘 알잖아요.
진하경	(잠시 시우의 부친 이명한이 스친다)
이시우	그래서 결심했어요. 결혼 같은 거 하지 않겠다고... (그러면서 조심스럽게) 실망했어요?
진하경	아니. 그렇다기보다는 한 번도 생각 못 해봤거든. 결혼이 배제된 연애에 대해...
이시우	(서둘러) 그렇다고 내 진심까지 오해받긴 싫어요. 결혼을 안 한다고 지금 내가 하는 사랑이 가볍다거나 진심이 아닌 건 아니니까...
진하경	알아. (그러면서 곰곰이) 근데... 그 끝에는 과연 뭐가 있을까?
이시우	?
진하경	결혼이 없는 이 연애의 끝에는... 과연 뭐가 있는 걸까 싶어서.

이시우 (끝이라는 말에 덜컥 겁이 난다)

저 멀리 보이는 불빛.

이시우(Na) 수면은 특히 기온의 영향을 많이 받는다. 기온이 높아지면 잠자
 는 동안 중추신경계가 흥분돼 깊이 잠들 수 없게 된다.

S#12. 하경네 작은방 / 밤.
 한쪽에 놓인 시계 새벽 2시를 넘어서고, 늦도록 잠들지 못하고
 뒤척이는 시우.

이시우(Na) 이런 밤은 생각이 많아진다.

 Insert〉 안방.
 하경 역시 잠들지 못한 채 멀뚱멀뚱 천장을 바라본다.

이시우(Na) 생각이 많아지면 마음이 복잡해지고 복잡한 마음은 또다시 많은
 생각에... 생각에... 생각을 불러온다.

 화면 분할되면서 잠들지 못하는 두 사람.

진하경 (돌아누우며) 아, 더워...
이시우 (답답한지 이불킥 하며 후우!!! 손부채질 하면서) 덥다. 더워...

 그런 두 사람의 모습에서 타이틀 뜬다.
 [제10화, 열대야]

S#13. 하경네 거실 / 다음 날 이른 아침.

Insert〉TV 화면

캐스터	지난밤 서울은 최저기온이 25도 이상 유지되면서 올 들어 처음 열대야 현상이 나타났는데요. 오늘도 아침부터 무덥습니다. 오늘 낮 기온이 31도 이상 오르는 곳이 많겠습니다.

하경이 퀭한 얼굴로 거실로 나오면
엄동한이 앉아 일기예보를 시청 중이다.

진하경	(창밖을 내다본다. 안개가 자욱하다) 오늘도 굉장하겠죠?
엄동한	이래서 장맛비가 열기를 한번 식혀줬어야 하는 건데... 습도까지 높아서 몸으로 느껴지는 체감 기온은 더 심할 거야.
진하경	(걱정스럽게 일기예보를 보자)
엄동한	(하경의 안색을 살피며) 왜 걱정돼? 한숨도 못 잔 얼굴인데?
진하경	(티가 나나? 자기 얼굴을 매만지며) 좀 덥더라고요.
엄동한	우리 때문에 영 불편하지? 방문도 못 열어놓고...
진하경	아무리 더워도 문 열어놓고 자는 버릇은 없어요. 걱정 마세요.
엄동한	어쨌든 미안해... 나도 최대한 빨리 집으로 복귀할게.
진하경	(짐짓 미소로) 너무 부담 갖진 마시구요.
엄동한	(같이 미소로 일어서는데)
이시우	(다크서클이 짙은 얼굴로 거실로 나오다가 하경을 본다)
엄동한	어이구, 잠 설친 사람 여기 또 있네.
이시우	네?
엄동한	한동안 열대야가 계속될 텐데 고생 좀 해야겠다. (자리에서 일어나 욕실로 향하고) 나 먼저 씻는다.
이시우	(하경을 본다) 잠 못 잤어요?
진하경	덥더라.

이시우	더웠죠...

두 사람 사이에 어색한 침묵 감돌자 하경,
괜히 리모컨 들고 채널 돌리는데 나오는 홈쇼핑 방송.

Insert〉TV 화면.

쇼호스트	오늘은 신혼 가전 필수템을 몽땅 갖고 나왔습니다. 에어컨, 냉장고, 세탁기! 여기에 보너스로 무선 진공청소기까지. 이런 구성 어디서 못 보셨을 거예요.

TV 보는 두 사람. 왠지 불편하다.

진하경	뉴스 봐야지! (리모컨 들고 채널 바꾸는데)

Insert〉TV 화면.

앵커	통계청은 최근 혼인율과 혼인 대비 출산 비율 가중치를 반영해 출생아 수를 산출하겠다고 밝혔습니다.

진하경	(불편하네, 그대로 툭! TV를 끄고 시우를 보며) 주스 마실래?
이시우	식빵 구울까요? (어색하게 같이 웃는 데서)

S#14. 하경네 아파트 12층 엘리베이터 앞 / 안.

나란히 선 하경과 시우, 그리고 엄동한. 마침 도착한 엘리베이터의 문이 열리면 신석호가 타고 있다. 눈으로 대충 아는 척하고 엘리베이터에 올라타는 세 사람.

엘리베이터 안〉

먼저 들어간 하경이 신석호 옆으로 나란히 서자,

시우가 굳이 두 사람 사이를 비집고 들어가서 중간에 선다.

엄동한	(짧은 Flash Back) S#8) 사람 일 또 모르는 거다?
이시우	(신경 쓰이고)

하경과 석호, 엄동한까지 왜 저래? 하는 눈빛으로,

시우를 쳐다보는 데서.

S#15.　전통시장.

자다가 깬 얼굴의 진태경이 카트를 끌며 배여사를 뒤따른다.

카트에는 싱싱한 열무가 가득 실려 있다.

진태경	(뚱해서) 삼복더위에 김장해요? 엄마! 무슨 열무를 이렇게 많이 사?
배여사	열무김치 자작하게 담가서 시원하게 국수 해 먹으면 얼마나 맛있는데?
진태경	그러니까. 무슨 별미를 이렇게 많이 하는데?
배여사	(잔뜩 들떠서 의미심장하게) 다 생각이 있지요. 서두르자. 이거 오늘 다 다듬어서 김치까지 담그려면 시간 없어!
진태경	(멈춰 서서) 또 무슨 생각? 나 엄마가 다 생각이 있다고 할 때마다 겁나는 거 알지? 또 사고 칠까 봐.
배여사	(그 말에 쓱 돌아보며) 하경이네 위층 사는 남자 말이다.
진태경	응?
배여사	왜에 니가 지난번에 반찬 맡겼다던 그 집 말이야.
진태경	아... 1302호?
배여사	그이가 하경이랑 같은 회사 팀원이래.
진태경	(금시초문) 진짜? 아니 근데 왜 아무 말 안 했지?

배여사	잘 알아?
진태경	그냥 오다가다 몇 번 마주쳤어.
배여사	사람 참 괜찮던데?
진태경	또또또 아무 데나 찍어다 붙이지?
배여사	그러니까. 니가 좀 알아보면 어떨까?
진태경	뭘?
배여사	뭐긴 뭐야. 우리 하경이를 찍어다 붙여도 될 만한 인산지 아닌지... 그걸 좀 알아보란 말이지.
진태경	...??? (시선에서)

S#16. 본청 총괄팀.

오전 전체 회의까지 모두 끝난 상황.

비교적 한산한 분위기 속에서 각자 업무를 보는데,

김수진	(시우 쪽으로 돌아보며) 서울 지역 고층관측자료 말인데요.
이시우	(어딘가를 물끄러미 쳐다보고 있다)
김수진	(시우가 바라보는 방향을 따라 고개 돌리면 하경의 자리다! 눈이 반짝! 아무래도 수상하다 이 둘!! 오명주에게 이 광경을 보여주려는 듯 소곤) 오주임님!
오명주	...
김수진	(돌아보며 좀 더 크게) 오주임니이임!!
오명주	(졸고 있다가 소스라치게 놀라 깨며) 어? 뭐??
일동	(일제히 오명주에게 시선 집중된다)
김수진	(뭐 물어보는 척) 태백 지역 AWS 수치 말인데요. 맞는 거죠?
일동	(별일 아니군. 각자 다른 일 본다)
오명주	(수진이 내민 자료를 본다) 맞는데 왜? (하품 터진다)
김수진	(그 모습에) 어제 잠 못 주무셨어요?

오명주	(피곤에 쩔어서) 좀 더웠어야 말이지. 작은애가 덥다고 밤새 뒤척이는 바람에 같이 잠을 설쳤더니 영 맥을 못 추겠네. 에어컨을 밤새 틀어놓을 수도 없고...
진하경	(어느새 다가와서 검토한 자료 넘기며) 남편분은요?
오명주	(자료 받으며) 우리 그이는 공부해야죠. 이왕 시작한 건데... 이번에는 정말 원 없이 해보라고 했어요. (계속 하품이 터져서) 안 되겠다. 찬물로 세수라도 하고 와야지. (일어나서 밖으로 향하고)
진하경	(피곤에 찌든 오명주의 뒷모습을 보는데)
김수진	(중얼) 차라리 오주임님이 직접 5급에 도전하는 게 빠를 텐데.
진하경	(그 말에 김수진을 보면)
김수진	오주임님, 기상청 들어올 때 7급 동기들 중에 수석이었다잖아요. 명석한 두뇌에 빠른 판단력. 거기다 리더십까지! 그래서 다들 차기 과장감으로 점 찍었었다는데, 결혼과 동시에 육아와 살림에 완전 과부하가 걸리면서 커리어도 같이 정체 구간에 걸린 거죠.
진하경	(자기도 모르게 덧붙여) 거기다 이제는 고시 준비하는 남편 뒷바라지까지... 참 만만치 않으시다.
김수진	그래도 지치지 않는 거 보면 대단하세요, 그죠?
진하경	(걱정되어 중얼) 버티는 거겠죠. 어쨌든 가장이니까...
김수진	하긴... (그러다 하경을 보고는) 근데 과장님두 잠 못 주무셨어요?
진하경	예? (하다가) 아아... 나두 열대야 땜에... (웃음으로) 일하죠. (가면)
김수진	아... 기상청 사람도 못 피해 가는 열대야... (그러면서 빙그르르 책상 앞으로 돌아앉는 데서)

S#17. 본청 정문.

채유진이 들어오는데,

허기자	어이! 채유진이!!

채유진	(알아보고) 어! 사회부 일진* 께서 여기 어쩐 일이세요?
허기자	요즘 이렇다 할 만한 사건 사고가 있어야 말이지.
채유진	그래서 기상청에 오셨다??
허기자	그런 말이 있잖냐. 특종이 없을 땐 기상청으로 가라! 여기 며칠 죽치고 있으면 뭐라도 하나 걸리겠지. 근데 여기 구내식당 밥은 먹을 만하냐?
채유진	네. 뭐...
허기자	나중에 보자. (앞서 걸어가면)
채유진	(불편하게 쳐다보는데, 전화 들어온다.) 네, 선배!
선배기자1(F)	허주영이 기상청에 떴다며?
채유진	그걸 선배가 어떻게 아세요?
선배기자1(F)	(Insert〉 사무실) 골치 아픈 얼굴로) 지금 그게 중요해? 너 그 새끼한테 특종 뺏기면 회사 들어올 생각 하지 마!
채유진	(황당) 있지도 않은 특종을 어떻게 뺏겨요?
선배기자1(F)	니가 허주영 그 찰거머리를 아직 잘 몰라서 그러는데. 일단 그 자식이 기상청에 뜬 이상 어떻게든 뉴스거리 하나는 만들어낼 거야, 감시 잘해! 명색이 기상청 출입기자란 놈이 사회부한테 기상청 특종을 뺏기면 뭐 되는지 알지?
채유진	(심각하게) 네. (잔소리 이어지는지 인상 쓰며) 알았어요. 알았다고요. (통화 끝내고 핸드폰 닫고, 복도 저 끝에서 이곳저곳 기웃거리는 허기자를 골치 아프게 본다)

S#18. 본청 상황실.

회의가 한창이다.

* 해당 출입처의 선임기자.

[국가기상센터 종합관제시스템]의 대형 모니터에 고기압권에 든
위성영상(1번 모니터)과 레이더 영상(2번 모니터)이,
3번 모니터에 전국의 온도를 나타내는 AWS 관측 자료 떠 있다.

진하경 현재 정체전선은 어디로 갔는지 찾아볼 수 없는 상태로 북태평
 양 고기압이 확장하면서 고온다습한 공기가 한반도를 지배하고
 있습니다. 이대로면 전국적으로 폭염이 계속되면서 밤에도 25도
 를 웃도는 열대야가 계속될 전망입니다.

고국장 (걱정스럽게) 열대야가 계속되면 전력 사용량도 함께 높아질 거고
 정전 피해 위험도 생기겠는데...

엄동한 문제는 언론이죠. 찜통이라느니 역대급이라느니 극단적인 용어
 사용으로 사람들 심리를 더욱 자극하니까요.

일동 (한쪽에 앉은 한기준을 본다)

한기준 안 그래도 그와 관련해서 각 언론사에 폭염 관련 설명 자료 전달
 했습니다. 대변인실도 언론 대응에 총력을 다할 거고요.

진하경 (끄덕이고)

엄동한 (자리 고쳐 앉는데, 순간 통유리 저쪽으로 낯익은 교복을 입은 여중생 몇
 몇이 지나간다. 멈칫...? 어? 쟤 보미 아냐? 쳐다보면)

진하경 (옆자리 돌아보며) 왜 그러세요? 뭐 문제 있어요?

엄동한 (다시 보면 이미 지나가고 없다. 설마) 어, 아냐. 아무것도... (내가 뭘
 잘못 봤겠지 싶은데)

진하경 (회의 계속 진행하고)

 (경과)
 어느새 회의 끝나가는 분위기다.

진하경 이상으로 7월 11일 예보 토의 마치겠습니다.

일동 (흩어지고)

한기준	(자리를 정리하고 일어나면)
진하경	(한기준에게 슬쩍 다가와 작게) 잠깐 얘기 좀 해! (나가고)
한기준	(무슨 일이지? 보다가 따라 나간다)
이시우	(Insert) 총괄팀 자리에서) 나가는 두 사람을 길게 쳐다본다)

S#19. 본청 휴게실.

진하경	(커피 버튼 누르고, 꺼내 마시는데 그 옆으로)
한기준	(동전 넣고 버튼 누른다. 기다리면)
진하경	(잠시 가만있다가) 결혼해보니 어때?
한기준	??? (하경을 보다가 주위를 돌아본다. 다시 하경을 보며) 나? 지금 나한테 물은 거냐?
진하경	진지하게, 진심 궁금해서 묻는 거야. 막상 결혼하니까 어떻디? 좋디?
한기준	왜, 이시우가 벌써 결혼하재?
진하경	(쎄해지더니, 그대로 돌아서서 가려는 걸)
한기준	알써, 알써... (붙잡는다) 진지하게 대답할게. 됐지?
진하경	(보면)
한기준	결혼이 어떠냐... 그냥 한마디로 좋다 나쁘다 어떻다... 정의 내리기가 좀 힘들다?
진하경	그래?
한기준	우리 두 사람만 좋으면 만사 오케일 줄 알았는데. 막상 해보니까 그게 아니더라고. 서로 챙겨야 할 것도 많고 신경 쓸 일도 두 배가 아니라 한 열 배쯤 늘어나는 기분이랄까.
진하경	(두 배가 아니라 열 배나...)
한기준	더군다나 우린 주변 반대를 무릅쓰고 한 결혼이라 무조건 행복하게 잘 살아야 된다는 강박이 생겨서인지 작은 일에도 쉽게 예민해지는 것 같아.

진하경	(가만히 듣는다)
한기준	전에는 우리 둘만 보였는데... 결혼하는 순간 전에 보이지 않았던 다른 관계들까지 의식하게 되고, 전에 그렇게 편했던 관계들이 오히려 부담스럽다고 할까. 어쨌든 함께 살면 서로에 대한 단점도 그만큼 잘 알게 되니까 그걸 이해하고 받아들이는 과정도 쉽지는 않은 것 같아.
진하경	(그런가... 싶은 시선에서)

S#20. 본청 기자실.

채유진	(자료를 검색 중인데)
조기자	(다가와서 턱으로 한쪽 가리키며) 저 진상... 문민일보 맞지?
채유진	응? (보면)

각 언론사 기자들이 노트북을 펼쳐놓고 기사를 작성 중인데, 허기자가 그 뒤를 기웃거리자 다들 불편한 분위기다.

조기자	문민일보 요즘 왜 그래? 아무리 기삿거리가 궁해도 이건 상도덕이 아니지?
채유진	있어봐. (미간 찡그리며 자리에서 일어난다)

S#21. 본청 커피숍 일각.

채유진이 음료수가 담긴 쟁반을 들고 자리 잡고 앉으면,

허기자	(뚱하게 다가와 자리에 앉으며) 나 바쁜데...
채유진	제가 선배님 사드리고 싶어서 그러죠.
허기자	(투덜) 정 그러면 술이나 한잔 살 것이지...

채유진	(못 들은 척 음료수 건네며) 여깄습니다. 요거트 스무디!!
허기자	(음료수를 빨대로 쪽쪽 빨며) 결혼했다더니 얼굴이 좋아졌다?
채유진	(애써 웃으며) 그런가요...
허기자	신랑이 기상청 사람이라며?
채유진	네.
허기자	(떠보듯) 뭐 쌈박한 정보 좀 없어? 떠도는 소문도 괜찮고... 기상청 내에 파벌 싸움이 심하다거나 직장 내 왕따 아님 성희롱 사건 같은 것도 공무원 조직이라 뉴스가 될 만한데?
채유진	(목소리 낮추며) 실은 그래서 말인데요.
허기자	(눈빛 반짝 확 다가와 앉는다) 뭐?
채유진	(소곤) 최근 저 위에서 세력 다툼이 심하다고 하더라고요.
허기자	누구? 어떤 세력다툼? 저 위면... 청장하고 차장??
채유진	더 높은데요. mT하고 mP.
허기자	(응???? 쳐다보는 데서)

Insert〉 구내 커피숍 밖.

하경과 이야기를 끝내고 대변인실로 향하던 한기준,

마침 그 장면을 목격한다. 밖에서 볼 때는 은밀한 대화 같다.

한기준	(뭐지 싶은데 그 옆으로)
김주무관	(쓱, 나타나며) 저 사람, 문민일보 허주영 기자 아닙니까?
한기준	(흠칫... 하는 눈빛으로 돌아보면)
김주무관	(옆에 서서 나란히 커피점 안을 들여다보고 있다)
한기준	알아?
김주무관	문민일보의 칼잡이로 유명하죠. 저 사람이 어디든 쑤셔대기만 하면 누구 하나 밥줄 끊어지는 건 일도 아니더라고요. 근데 사회부 기자가 기상청에는 무슨 일일까요? 채기자님은 왜 저 사람 옆에 있는 걸까요?

한기준	(살짝 신경 쓰이는 눈빛으로 유진이와 허기자 쪽 본다, 시선에서)

다시 구내 커피숍 안〉

허기사	엔피... 뭐? 그거 누구 약자야?
채유진	mT는 북태평양기단! mP는 오호츠크해기단! 이 두 기단이 세력 다툼을 하는 여름을 말씀드린 건데... 이 정도도 모르면 기상청에서 특종 잡기 힘들죠. 그런데도 계속 여기 계실 거예요?
허기자	(채유진의 속셈을 간파했다는 듯 의자 등받이에 삐딱하게 기대서) 한마디로 여긴 니 구역이니까 꺼져달란 소리네?
채유진	저는 다만 선배님 같은 분이 이런 소소한 건수까지 가져가시면 후배인 제가 밥벌이하기 참 힘들다는 말씀을 드린 겁니다.
허기자	(비릿하게 쳐다보며) 싫다면?
채유진	저도 사회적으로 이슈될 만한 기사 하나 터뜨려보죠. 뭐... 제 밥그릇도 못 챙기는 무능한 인간 취급받느니, 천지분간 못하는 꼴통 소리 듣는 게 더 낫지 않나 싶은데.
허기자	채유진이 너 많이 컸다?
채유진	(꾸뻑) 칭찬으로 듣겠습니다. 선배님... (씩 미소에서)
채유진(E)	선배는 개뿔...

S#22. 본청 복도 일각.

복도 저 끝으로 걸어가는 허기자.
그 모습을 길게 바라보는 채유진.

채유진	저러면서 무슨 기자라고... (쓴웃음 한번 짓고 돌아서다가 누군가와 부딪힌다) 앗! (잡아주는 손에 고개 들면)
이시우	(채유진이 넘어지지 않게 잡고서) 너 어딜 보고 다니길래... 괜찮아?
채유진	(시우의 손 털어내며) 괜찮아. (지나쳐 간다)

| 이시우 | (잠시 간격... 돌아보더니) 나랑 잠깐 얘기 좀 할 수 있어? |
| 채유진 | ... (가다 말고 멈춰 선다. 돌아보면) |

S#23.　본청 뒷마당.

나무 그늘이 우거진 벤치에 나란히 앉은 시우와 채유진.

이시우	(선뜻 말이 안 나와 딴청 피우며) 시간 참 빨리 가지 않냐? 패딩 입고 본청에 온 게 바로 엊그제 같은데...
채유진	그래? 난 결혼식 올린 게 1억 광년은 된 것 같은데...
이시우	(그 말에 유진을 보면)
채유진	(보며) 할 얘기가 뭔데?
이시우	... (잠시 뜸 들인 후) 전에 내가 난 결혼할 생각 같은 거 없다고 했을 때 말이야. 기분이 어땠어?
채유진	(시우의 의도를 파악하려는 듯 잠시 보다가) 한마디로 벙쪘지. 뭐야? 이 새끼?? 근데 나를 왜 만나는 거지... 처음에는 정말 별생각이 다 들더라.
이시우	그랬구나.
채유진	물론 우리의 만남이 꼭 결혼을 전제로 하는 건 아니더라도... 어쨌든 오빠랑 나는 서로 바라보는 방향이 다른 거니까. 더 이상 함께할 미래는 없을 거라고 생각했지.
이시우	(가만히 듣는데)
채유진	그때부터였던 것 같아. 우린 결국 헤어지겠구나, 조금씩 마음이 식어갔던 게... 그러다 기준 오빠를 만난 거였고.
이시우	그래애. (그랬구나... 착잡한 눈빛으로 시선 돌리면)

S#24. 본청 총괄팀.

시우가 들어오면 상황실은 오후에 있을 회의 준비로
또다시 분주하게 돌아가는 분위기다.
하경은 관제시스템 앞에서 실황 감시 중인데,
잠시 초점이 흔들리며 어지럽지만 고개를 털며 다시 집중한다.

이시우 (뒤에서 하경을 보는데)

채유진(E) (Insert〉짧은 Flash Back) 그때부터였던 것 같아. 우린 결국 헤어

 지겠구나, 조금씩 마음이 식어갔던 게...

이시우 (하경의 뒷모습을 바라보며 마음 무겁고)

엄동한 (AWS 소스를 보다가 뭔가 이상해서) 여의도 현재 기온이 왜 이래?

일동 (돌아보고)

오명주 뭐가 잘못됐나요?

엄동한 36.7이면 인근 지역이랑 7도 이상 차이가 난다는 건데... 오주임,

 이거 MQC° 제대로 한 거 맞아?

오명주 (당황해서) 보긴 봤는데...

엄동한 보긴 봤다는 게 무슨 뜻이야?

오명주 잠시만요. (당황해서 AWS 소스를 보는데)

진하경 (급히 다가와서) 일단 방재기상포털에 올라간 정보부터 내리세요.

 혼선 생기기 전에 어서요.

오명주 네. (당황해서 손놀림 어수선하고)

이시우 (안 되겠다 싶어) 제가 내리겠습니다. (수습하고)

진하경 (어처구니없는 실수에 오명주를 보는데)

오명주 (넋이 나간 얼굴이다)

* Manual Quality Control, 수동품질검사.

S#25. 본청 기자실.

허기자, 별 재미 못 본 듯한 얼굴로 가방을 챙기는데
실내가 잠시 어수선하다.

조기자 어, 이거 왜 이러지? (방재기상포털 사이트 접속 상태를 확인하는데)

허기자 뭐 문제 생겼나?

조기자 여의도 기온이 좀 이상한데... (대수롭지 않게) 오륜가 보네요.

허기자 (눈빛 반짝) 오류?? 어디... (화면 자세히 들여다본다)

S#26. 본청 총괄팀.

조금 전 실수로 분위기 무겁다.

이시우 (걱정돼서 신석호에게) 오주임님 어떻게 되는 거예요?

신석호 AWS의 MQC를 놓친 건 엄연히 직무 태만에 해당되니까 원칙대
 로 주의 또는 징계받겠지.

이시우 실수할 수도 있지.

신석호 넌 가끔 이렇게 순진한 소리 하더라? 우리 공무원이야. 실수하면
 안 되는 사람이라고...

이시우 (그 말에 보면)

엄동한 (답답해서 자리에서 일어나자)

신석호 어디 가세요?

엄동한 화장실. (하고 밖으로 나가면)

이시우 (나직한 한숨으로 고개 돌려 바깥쪽 쳐다보면)

S#27. 본청 휴게실 일각.

한쪽에 오명주가 넋이 나간 채 가만히 앉아 있고,

하경과 김수진이 그런 그녀를 바라보며 이야기 중이다.

김수진 어떡할까요? 국장님께 보고드리셔야죠?

진하경 정보 오류가 난 게 몇 분쯤 됐죠?

김수진 5분도 채 안 될 거예요.

진하경 (고민스럽게) 내가 알아서 할 테니까 수진 씨는 그만 가서 일해요.

김수진 네. (가고)

진하경 (명주를 가만히 보다가 다가가 시원한 음료수 건네며) 좀 마셔요.

오명주 (받는다. 침울...) 제가 이런 사람이 아닌데...

진하경 알아요. 생전 그런 실수 없던 분이신 거.

오명주 죄송해요. 제가 요즘 통 잠을 못 자는 바람에... 물론 이런 변명도 하면 안 되는 줄 알지만... (보며) 죄송해요.

진하경 (본다. 보더니) 그거 마시고, 숙직실에서 한 시간 정도 눈 붙이고 오세요.

오명주 (멈칫... 고개 들어 보면) 보고는요?

진하경 제가 알아서 합니다. (돌아서서 가려는데)

오명주 과장님은 결혼하지 마요.

진하경 (멈칫) 네?

오명주 이런 말 듣기 좀 불편할 수도 있겠지만... 과장님 파혼했다는 소식 들었을 때 솔직히 나 쫌 부러웠어요.

진하경 ...? (본다)

오명주 그것도 운이 좋아야 하는 거지. 나처럼 뭣도 모르고 무조건 해야 하는 건 줄 알고 결혼해서 애까지 낳으면요. 정말 답도 없어요. (보며) 과장님은 홀가분하게 편히 살아요. 하고 싶은 거 맘껏 하면서, 과장님 시간 온전히 다 누리면서요.

진하경 (본다. 이걸 격려로 들어야 하나 충고로 받아야 하나 심란하다) ...

S#28.　본청 복도 일각.

엄동한이 화장실에서 나오는데,

복도 저편으로 지나가는 여중생들.

이번에는 좀 더 뚜렷하게 보이는 보미의 얼굴.

엄동한	(자기 눈을 믿지 못하겠다는 듯 핸드폰 꺼내 향래에게 전화를 건다. 신호 몇 번 가더니)
이향래(F)	(받는다) 여보세요?
엄동한	난데. 보미 오늘 학교 안 갔어?
이향래	(Insert〉집 거실에서) 달력을 보더니) 오늘 현장학습 갔는데. 근데 당신이 그건 왜?
엄동한	보미가 여기 와 있는데?
이향래	(Insert〉집 거실에서) 여기?
엄동한	기상청 말이야. (조 앞으로 바로 보미가 보인다) 일단 끊어!

S#29.　엄동한네 거실.

거실 탁자 위에 향래가 과외 수업 때 쓸 학습지가 펼쳐져 있고,

이향래	(끊긴 핸드폰을 보며) 보미 얘가... (대체 무슨 생각인 걸까 싶다)

S#30.　본청 휴게실.

엄동한과 엄보미가 어색하게 앉아 있다.

엄동한	(좋은데 어색해 죽겠다) 너는 왔으면 아빠한테 전화를 했어야지. 그랬으면 아빠 빽으루다 여기저기 다 구경시켜줬을 거 아냐.
엄보미	(깐깐하게) 아빠 공무원이잖아요? 공권력을 그렇게 함부로 쓰면

안 되죠.

엄동한	(피식 웃으며) 그래서 오늘 어디어디 구경했어?
엄보미	예보국이랑 지진과요.
엄동한	직접 보니까. 어때? 기상청 사람들 고생 많이 하지?
엄보미	(음료수 먹으며 중얼) 그걸 뭐 꼭 봐야 아나...
엄동한	뭐?
엄보미	엄마가 그랬거든요. 기상청 사람들 고생하는 건 똑똑한 사람들만 안다고.
엄동한	(함박웃음 지으며) 그렇지. 똑똑한 사람들은 알지. 그걸 알다니 우리 딸도 제법 똑똑한 거네, 그치?
엄보미	(피식... 어색하게 한번 웃으면)
엄동한	(잠시 보더니) 너 내일도 오냐?
엄보미	다음 주에 한 번 더 오는데요? 왜요?
엄동한	그럼 말이야, 그때는 꼭 아빠한테 전화해! 여기 구내식당이 소문난 맛집이거든. 아빠가 밥 사줄게. 그 정도 공권력은 얼마든지 행사해도 괜찮거든.
엄보미	(피식... 웃는 건지 새침한 건지) 뭐... 생각해보고요.
엄동한	그래, 생각해봐. (그 모습까지도 너무 예뻐 좋아 죽는 표정에서)

S#31. 엄동한네 거실 / 밤.

엄동한과는 상반된 표정으로 딸내미를 바라보는 이향래.

이향래	갑자기 거긴 왜 간 건데?
엄보미	말했잖아. 체험학습 간 거라고.
이향래	그러니까 하필 기상청을 왜 간 건데.
엄보미	선생님이 내가 가려는 고등학교에 진학하려면 생기부에 과학과 관련된 체험도 중요하대서. 그래서 간 거야.

이향래	그럼 미리 엄마한테 말을 하든가.
엄보미	말했으면 못 가게 했을 거잖아.
이향래	뭐?
엄보미	엄마 항상 그러잖아. 아빠 일에 지장 주지 말자면서 중요한 일 있어도 연락 안 하고. 맨날 혼자서 참기만 하고. 나도 알 건 알아야 하잖아.
이향래	니가 뭘 알아야 하는데?
엄보미	아빠가 얼마나 중요한 일을 하는지! 얼마나 중요한 일을 하길래 엄마랑 나 내팽개치고 일에만 매달려 살았는지. 나도 알 권리 있는 거 아냐?
이향래	(할 말이 없다. 빤히 보다가) 그래서 뭘 알게 됐는데?
엄보미	오늘 한 번 보고 어떻게 알아.
이향래	그래서 또 가시겠다?
엄보미	다음 주에 한 번 더... (흘긋 눈치 보면)
이향래	(허...! 심란하게 바라본다)

S#32. **하경네 아파트 단지 / 밤.**

터덜터덜 걸어서 집으로 향하는 시우와 엄동한.
피곤해 보이는 시우와는 달리 엄동한은 연신 싱글벙글이다.

이시우	(평소 같지 않아서) 뭐 좋은 일 있으세요?
엄동한	우리 딸. 오늘 기상청에 체험학습 왔었거든.
이시우	아...
엄동한	(평소와 달리 말이 많아져) 신기한 게 뭔지 알아? 오늘 보니까 그 녀석이 날 좀 닮은 거 같더라구.
이시우	(뭐야?) 그건 신기한 게 아니고 당연한 거 아닌가요?
엄동한	그런가? (실없이 웃고) 자식이라는 게 참 신기해. 그 녀석만큼 힘

든 게 없는데, 또 그 녀석만큼 날 웃게 만드는 것도 없거든.

이시우　그렇게 좋으세요?

엄동한　너도 결혼해서 딸내미 낳아봐. 이걸 말로 어떻게 설명허냐? 겪어
　　　　보지 않으면 절대 모른다. 흐흐흐.

이시우　(그런 엄동한을 보며) 집까지 나와놓구선... 그래도 그렇게 가족이
　　　　좋으세요?

엄동한　그래도 가족밖에 없거든. (쓱 돌아보며) 그러니까 특보 너는 괜히
　　　　나처럼 지방으로 돌지 말고 어떻게 해서든 처자식 옆에 철석같
　　　　이 붙어 있어. 절대 떨어지지 말구, 알았냐?

이시우　(정말 이렇게 좋을까 싶은데)

엄동한　(마침 문자메시지 들어와서 보면 아내가 보낸 거다)

　　　　(E. 이향래) [퇴근하고 잠깐 집에 좀 들러.]

엄동한　(집에 오라고? 반가움에 들떠서) 어쩐 일이냐? 마누라까지... (보며)
　　　　먼저 가라. 나 잠깐 집에 좀 들러야겠다. (가면)

이시우　(신이 나서 가는 동한을 길게 쳐다본다)

S#33.　신석호네 현관 앞 / 밤.

진태경이 열무김치가 든 쇼핑백을 들고서 초인종을 누른다.
잠시 후 문이 열리고 나오던 신석호,
문 앞에 선 진태경을 발견하고 흠칫! 하며,

신석호　또 뭡니까?

진태경　(막무가내로 김치를 안기며) 이것 좀 받아봐요.

신석호　(얼떨결에 두 손으로 쇼핑백을 받고) 이게 뭐예요?

진태경　김치요. 우리 노모께서 지난번에 반찬 맡아주신 답례로 드리래요.

신석호	(부담스럽다) 이러실 필요 없는데.
진태경	미안한데. 나 잠깐 들어가서 손 좀 씻어도 될까요? 그거 들고 오면서 김칫국물이 샜는지 손에서 김치 냄새 나는 거 있죠? (한번 맡아보라는 듯 손을 들이밀고)
신석호	(기겁하며 뒤로 물러서고)
진태경	(그 틈을 이용해서 집 안으로 들어가며) 고마워요.
신석호	(헐... 이러려던 게 아닌데)

S#34. 하경네 아파트 앞 / 밤.

배여사가 위층을 힐끔거리며 진태경이 작전대로 석호네로
잘 침입했는지 동태를 살피는데,
마침 엘리베이터 문이 열리면서 시우가 내린다.

이시우	(배여사를 발견하고) 왜 여기 서 계세요?
배여사	어. 그게... (둘러댈 말을 찾는데)
이시우	(아파트 비번을 눌러 문을 열어주며) 들어가세요.
배여사	아냐. 됐어. (한쪽에 둔 반찬 가리키며) 총각이 이것만 들고 들어가.
이시우	(집어 들며) 여기까지 오셨는데요. 들어갔다 가세요. (들어가면)
배여사	(어쩔 수 없이 안으로 향하며) 그럼 잠깐...

S#35. 하경네 거실 / 밤.

진하경	(반갑지 않은 얼굴로) 엄마 여기 또 왜 왔어?
배여사	내가 어디 못 올 데 온 것도 아니고... 반찬 가져다주러 왔다. 됐냐?
진하경	팀원들도 있는데 자꾸 이렇게 불쑥불쑥 찾아오고 그러지 말아요.
배여사	그러니까 내가 더 자주 들락거려야지. (주방을 힐긋 보며 소리 낮춰) 시꺼먼 사내가 둘씩이나 있는데.

진하경	별걱정을 다 하시네.
배여사	너도 이다음에 시집가서 딸내미 낳아봐라... 걱정이 되나, 안 되나...
이시우	(주방에서 짐짓... 그 말을 듣는 위로)
진하경	쫌만 계시다 일어나세요. 곧 있으면 엄선임님도 오실 텐데 엄마 보면 불편해하셔.
배여사	걱정 마! 있어달라고 사정해도 갈 거니까.
이시우	(주방에서 시원한 주스를 내 오며) 이것 좀 드세요.
배여사	고마워요. 총각! (시계 보며 습관처럼 툭 튀어나온 혼잣말) 그나저나 얘는 왜 이렇게 안 내려와?
진하경	(찌릿!) 누구?
배여사	응? (했다가 순간 아뿔싸) ...
진하경	(뭐지? 뭐가 있는데? 쳐다본다)
이시우	? (흘긋, 눈동자만 움직여 그 두 모녀를 보면)

S#36. 신석호네 거실 / 밤.

손을 씻고 나온 진태경이 집 안을 둘러본다.

평소답지 않게 안절부절 낯선 침입자를 바라보는 신석호.

진태경	(한쪽에 꽂힌 책을 본다) 문학에도 조예가 깊으시네?
신석호	(주방 냉장고 앞에서) 그 정도는 기본 교양이라고 봐야죠.
진태경	(보이지 않게 입을 실룩이며 중얼) 잘난 척은...
신석호	네?
진태경	훌륭하시다고요.
신석호	뭐... (당연한 것을. 그나저나 냉장고에 자리가 마땅치 않다) 이런 거 안 주셔도 괜찮은데 참...
진태경	우리 집 식구들은 신세 진 건 꼭 갚자는 주의거든요. 그리고 반찬

	이 왜 필요 없어요? 이슬만 먹고 사는 것도 아니고.
신석호	그때그때 해 먹는 편이라서요.
진태경	(정보 체크) 곱게 자라셨나 보다. 장남? 아니면 외동?
신석호	외동입니다.
진태경	(끄덕끄덕) 본가는 어디예요?
신석호	수원... (하려다가 경계하며) 그게 왜 궁금합니까?
진태경	친해지고 싶어서 그러죠.
신석호	(이 여자 무슨 꿍꿍인 거지? 내보내야겠다 싶어) 암튼 어머님껜 감사
	하다고 전해주시죠. 다음부턴 안 주셔도 된다고...
진태경	(OL) 내 동생이랑 같은 팀이라면서요?
신석호	네, 뭐...
진태경	같은 아파트 위아래 층에 같은 팀이라니 인연이 참 기막히다는
	생각 안 들어요?
신석호	(무 자르듯) 원래 이 근방에 기상청 사람들 많이 삽니다. 이 아파
	트에만 해도 제가 아는 기상청 직원들만 여섯이나 됩니다.
진태경	어? (한쪽에 꽂힌 낯익은 책을 발견!! 바로 『도시악어』다) 어? 이건...
	(감회에 젖어 책을 꺼내 쓰다듬고)
신석호	(젠장!! 그게 왜 거기 꽂혔지. 침착하게) 자료 조사가 미흡해서 그렇
	지 나름 내용이 좋더라고요.
진태경	(눈빛 반짝이며) 어느 지점이요?
신석호	(부담스럽지만 그게 영 싫지만은 않다)

S#37. **하경네 거실 / 밤.**

진하경	(굳은 얼굴로) 뭐? 누구한테 뭘 알아보라고 보내?
배여사	내 말 좀 들어봐.
진하경	(빽) 엄마! 진짜 왜 그래!!!
배여사	아이 깜짝이야!

이시우	(역시나 깜짝 놀라서 하경을 보면)
진하경	(고래고래) 신석호 주임 내 부하 직원이라고 말했지? 나도 정말 어이가 없지만 이건 신석호 주임한테도 정말 실례라고. 내가 창피해서 그 사람 얼굴을 앞으로 어떻게 봐? 그렇게 기댈 데가 필요하면 엄마 팔자나 고쳐!
배여사	(듣자듣자 하니 열받아) 너 엄마한테 그게 무슨 말버릇이야. 그리고 내가 팔자를 고쳤으면 너 지금 이렇게 못 컸어. 자식이 걱정돼서 밤잠 못 자는 에미 심정을 니가 알아? 다 저 위해서 이러는 거구만... 싸가지 없게 뭐? 엄마 팔자나 고쳐?
이시우	(끼어들며) 그러게요, 그건 좀 아닌 것 같은데요.
배여사	(편들어주는 줄 알고) 것 봐, 니 부하 직원도 그건 좀 아니라잖어!
이시우	아니, 과장님 말고 어머님이요.
배여사	엥? (이게 무슨 소린가 해서 처다보고)
진하경	(같이 응?? 시우를 보면)
이시우	보통 부모가 자식을 위한 거라면서 밀어붙이는 일 중에, 정작 자식이 행복한 경우는 거의 없는 거 아세요?
배여사	뭐?
이시우	한마디로 부모 욕심이라는 거죠.
배여사	허! 욕심? 아니 그럼 딸자식이 한 살 한 살 나이만 먹어가는데 그냥 지켜만 봐? 좋은 기회, 좋은 남자, 좋은 나이 다 지나 보내고?
이시우	아무리 좋은 기회라고 해도 따님이 싫다면 소용없죠.
배여사	이 총각이 아직 젊어서 뭘 모르나 본데, 결혼은 말이야. (하는데)
진하경	(OL. 착 가라앉은 목소리로) 나 결혼 안 해요.
배여사	뭐?
이시우	뭐요? (진하경을 보면)
진하경	나. 결혼. 안 한다구. 엄. 마! (처다보면)
배여사	(이 목소리 톤은? 하경이 중요한 결심을 얘기할 때 나오는 톤이다. 등골이 오싹. 눈을 껌뻑껌뻑 처다보다가) 밤이 늦었구나, 어서 자고 내일

다시 얘기해. (급히 돌아서는데)

진하경 진짜야. 결심했어. 나 결혼 안 해요.

배여사 (달래는 모드로 급전환해서) 얘 하경아, 뭘 또 그렇다구 그렇게까지
 극단적으로 말을 하구 그래? 그래, 엄마가 오늘 좀 심했다, 쬐끔
 지나쳤다 치자구, 응?

진하경 결혼 안 한다구 엄마! 오늘부로 나 비혼주의, 그거 할 거니까 엄
 마도 그렇게 알아요. 두 번 다시 내 앞에서 결혼, 맞선, 남자... 얘
 기 꺼내지 마세요.

배여사 하경아.

진하경 배웅 못 나가요, 조심해서 가세요. (방으로 쿵! 들어가버리고)

배여사 (하경의 단호한 모습에. 하늘이 무너지는 것 같다)

이시우 (역시 놀란 듯한 표정으로 돌아보면)

S#38. 신석호네 거실 소파 / 밤.

어느새 서로 와인 잔을 기울이며 대화를 나누는
신석호와 진태경. 방 안에는 감미로운 음악이 흐르고,

진태경 진짜 과학자시구나.

신석호 과학자까지는 아니고.

진태경 아니긴 뭐가 아니에요. 동물에 대해 아는 것도 많고...

신석호 과학자라서가 아니라 그냥 내가 동물에 관심이 많아서 그런 겁니다.

진태경 그래요? 그럼 펭귄은요? 펭귄에 대해서도 좀 아세요?

신석호 펭귄요?

진태경 실은 제가 지금 작품을 하나 구상 중인데 주인공이 펭귄이거든
 요. 어떻게... 펭귄에 대해서 좀 아실까요?

신석호 내가 제일 좋아하는 동물입니다.

진태경 어머! 정말 잘됐다. 그럼 저 좀 도와주실래요? (해맑게 바라보고)

신석호 (부담스러운데 그게 영 싫지만은 않다)

S#39. 엄동한네 거실 / 밤.

엄보미가 자기 방에서 문을 빼꼼히 열고 거실을 내다보면
저쪽 베란다에서 엄동한과 이향래가 대치 중이다.

베란다〉

엄동한 뭐?

이향래 당신이 보미한테 직접 얘기하라고.

엄동한 그러니까 뭘?

이향래 다음 주에 기상청으로 체험학습 오지 말라고. (비꼬듯이) 당신 바
 쁘잖아.

엄동한 나 전혀 방해 안 돼. 그게 원래 있는 체험학습 프로그램이기도 하
 고 나도 모처럼 보미 보니까 좋더라. (하는데)

이향래 내가 싫어.

엄동한 뭐?

이향래 당신이랑 보미가 거기 기상청에 같이 있는 거... 내가 싫다고!!

엄동한 ! (굳는다)

S#40. 하경네 아파트 단지 앞 / 밤.

넋이 나간 얼굴로 터덜터덜 단지를 빠져나가는 배여사.
그 뒤로 시우가 쫓아 나와 배여사의 보폭을 맞춰 걷는다.

배여사 (시우를 흘긋 보고) 뭐 하러 따라와.

이시우 택시 잡아드릴게요. 날도 더운데...

배여사 (사양할 기운도 없다. 터덜터덜 걸으며 푸념하듯) 옛날엔 여름이 덥다

덥다 해도 이 정도는 아니었는데... 날씨도 요즘 사람들 성격을
닮아가서 그런가 왜 이렇게 지독한지...

이시우　　　이렇게 더운데도 열심히 살아가는 것 보면 다들 대단한 거죠.

배여사　　　대단은 무슨... 지독하다니까.

이시우　　　지독해야 살아남는 세상이 돼버린 것도 사실이잖아요.

배여사　　　(그 말에 괜히 버럭!) 내가 그랬니? 내가 그랬어?

이시우　　　아... 그런 뜻이 아니구요.

배여사　　　(소리 지른 게 머쓱해서) 날씨나 잘 맞혀!!

이시우　　　잘하려고 노력 중입니다.

배여사　　　(말이나 못하면! 에이! 다시 가는데)

이시우　　　(뒤에서) 과장님 너무 걱정하지 마세요. 홧김에 그러신 걸 겁니다.
　　　　　　비혼주의란 게 그렇게 하루아침에 결정할 수 있는 문제가 아니
　　　　　　거든요.

배여사　　　(다시 딱 걸음 멈춘다) 하경이 쟨 누구보다 내가 잘 알아. 저런 말
　　　　　　을 그렇게 홧김에 할 애가 아니거든. (그러다 한숨...) 내가 너무 밀
　　　　　　어붙였나... (다시 터벅터벅 가면)

이시우　　　(본다. 왠지 자기 탓 같아서 마음이 무겁다, 시선에서)

S#41.　　하경네 베란다 / 밤.

안으로 들어오는 시우, 베란다에 있는 하경을 본다.
하경이 있는 베란다 쪽으로 나오면,

이시우　　　택시 타고 가셨어요.

진하경　　　(돌아본다. 괜히 머쓱해서) 우리 엄마 좀 유별나지?

이시우　　　좀이 아니고... 좀 많이죠. 사실은 굉장히 많이.

진하경　　　얘, 딸 가진 부모는 다 그렇거든?

이시우　　　잘 알면서 아까 왜 그런 건데요?

진하경	뭐가?
이시우	비혼주의자요. 그게 은근히 듣는 사람 입장에서는 충격이 크다던데. 빈말이라도 그건 아니죠.
진하경	빈말 아니야. 나 진짜루 심각하게 고민 중이야. 니 말대로 결혼이 전제된 연애는 좀 갑갑하기도 하고 서로에게 짐이 되는 관계는... 나도 원하지 않거든.
이시우	(멈칫... 본다, 서로 짐이 되는 관계...? 쳐다보면)
진하경	피곤하다... 그만 자자. (안으로 들어간다)
이시우	(나직한 한숨으로 돌아본다, 시선에서)

S#42. 하경네 작은방 / 밤.

누워서 계속 몸을 뒤척이는 시우.
뭐가 잘못돼도 단단히 잘못된 기분이다.

Insert 1〉 안방.
하경도 이런저런 생각으로 잠 못 들고,

Insert 2〉 서재방.
엄동한도 자다가 벌떡 일어나서 앉았다가 다시 눕기를 반복한다.
그렇게 잠 못 드는 열대야는 깊어만 가고.

S#43. 본청 전경 / 다음 날 아침.

화창한 하늘. 이른 아침부터 태양 빛이 따갑다.

S#44. 본청 상황실.

오전 전체회의 시간.

[국가기상센터 종합관제시스템]의 위성사진(1번 모니터)과

레이더 영상(2번 모니터)은 구름 없이 깨끗하고,

중앙 AWS의 온도는 30도를 넘어서고 있다.

진하경 (브리핑 중이다) 고온다습한 북태평양 고기압의 영향을 받으면서
　　　　　전국의 낮 최고 기온이 32도까지 오르고 밤에는 열대야가 지속
　　　　　될 것으로 예상됩니다.

일동　　　(다들 피곤한 얼굴로 브리핑을 듣고)

진하경 문제는 연일 계속되는 열대야로 시민들의 피로감이 누적되면서
　　　　　업무 집중 방해나 교통사고 등이 발생한다는 겁니다. (브리핑 계
　　　　　속되고)

고국장 (듣는데)

박주무관 (어디선가 걸려온 전화 받고, 급히 고국장 곁으로 와서 귀에 대고) 청장
　　　　　님께서 찾으십니다.

고국장 (돌아보며 크게) 왜 뭔데?

일동　　　(잠시 술렁인다)

박주무관 (잠시 난감한 표정 짓다가 들고 있던 태블릿PC 모니터를 보여준다)

고국장 (보더니, 굳어서 하경을 향해) 어제 오후에 방재기상포털 사이트에
　　　　　정보 잘못 올라갔어?

이시우 (? 고개 들어 하경을 본다)

총괄2팀 (일제히 고국장과 하경 쪽 보면)

진하경 네. 아주 잠깐... 잘못된 거 확인하고 곧바로 수정했습니다.

고국장 (사태 파악한 듯 자리에서 일어나며) 야, 진과장 넌!! 그런 일이 있었
　　　　　으면 바로 보고를 했어야지. 오보청, 구라청으로도 모자라서 오
　　　　　류청이란 소리까지 들어야겠어?

일동　　　(동시에 일제히 핸드폰 들어 기사를 찾아보는 가운데)

한기준	(Insert〉 자리에서 재빨리 핸드폰으로 기사 검색하고 굳는다)
고국장	에이... 진짜! 청장님 어디 계셔!
박주무관	청장실에 지금...
고국장	(홱! 일어나 나가버리면)
진하경	(나가려는 박주무관 향해) 뭐가 또 떴는데 그래요?
박주무관	(얼른 태블릿PC 건네준다)

Insert〉 태블릿PC 화면

화면 가득 대문짝만하게 실린 문민일보 기사.

[방재포털사이트 정보 오류, 자꾸 틀리는 예보는 예견된 것이었다!]

제목과 함께 어제 잠깐 잘못된 정보가 올라갔던 방재포털사이트
가 캡처돼 있다.

| 진하경 | (이마에 손 짚으며) 이걸 또 언제... (그러면서 고개 돌려 총괄팀 오명주
를 바라본다) |

S#45. 본청 총괄팀.

| 오명주 | (표정 굳어져 있고) |
| 김수진 | (핸드폰의 기사를 들여다보며) 미쳤어. 기자들 진짜... 아니 이런 거
까지 이렇게 기사로 올리면 어쩌자는 거예요? 우린 뭐 사람 아니
에요? 자주 있는 실수도 아니고 어쩌다 한 번, 아니 처음 있었던
일인데... 이런 것까지 꼬투리 잡으면 어떡해. |
오명주	(그저 자책하는 눈빛으로 시선 떨군다)
이시우	(본다)
일동	(걱정스럽게 하경과 오명주를 쳐다보는 데서)

S#46.　본청 복도 일각.

기자실을 향해 성큼성큼 걸어가는 한기준.

화가 잔뜩 난 얼굴로 어제 본 장면을 떠올린다.

Insert〉Flash Back〉S#21. 본청 커피숍.

한쪽에서 은밀하게 대화를 나누던 채유진과 허기자.

S#47.　본청 기자실 복도 일각.

채유진　(다급하게 변명한다) 선배, 이건 제가 놓친 게 아니고요. 일부러 안
　　　　 쓴 거거든요. 이런 사소한 오류까지 언론에서 씹으면 기상청 사
　　　　 람들 정말 일 못 해요. 네, 그럼요. 이해해주셔서 감사합니다. 네...
　　　　 네... (인사하고 핸드폰 끊는다. 안도의 한숨으로 돌아보는데)

저쪽에 서서 보고 있는 한기준과 시선 마주친다.

한기준　얘기 좀 하자. (지나쳐 간다)

채유진　? (돌아보면)

S#48.　본청 외진 곳 일각.

한기준　(화가 나서 기다리고)

채유진　(따라 나오며) 뭔데 그래?

한기준　기상청 방재포털사이트 정보 오류. 이 소스 제공한 게 너지?

채유진　나 아니거든.

한기준　내가 어제 다 봤거든? 니네 회사 칼잡인지 뭔지... 그 허기자란 사
　　　　 람이랑 너랑 같이 속닥거리는 거?

채유진　나 아니라고!!

한기준	넌 애가 대체 왜 그러냐? 기상청에 그만큼 출입했으면 우리 사정 뻔히 알 거고, 그럼 이 정도는 넘어가줄 수 있는 거잖아? 너희는 실수 안 해? 오타 낼 때 없냐고?
채유진	(빤히 보다가) 오빠 내 얘길 들을 생각이 전혀 없구나?
한기준	들어서 뭐 해? 넌 계속 아니라고 발뺌만 하는데.
채유진	(상처받은 눈빛...) 어떻게 나랑 결혼했니?
한기준	뭐?
채유진	그렇게 내 말을 못 믿을 거면서, 들을 생각도 없으면서! 왜 나랑 결혼까지 했냐구! 어?
한기준	유진아! 왜 또 얘기가 맥락 없이 그리루 튀는 건데? 난 지금 기사 얘길 하는 거잖아!
채유진	나는 우리 두 사람 간의 신뢰에 대한 얘길 하는 중이야. 이렇게까지 날 신뢰하지 못한다는 건 기자 채유진을 떠나서, 오빠의 아내로서도 너무나 중요한 문제 같은데, 아니야?
한기준	(멈칫... 본다)
채유진	(쎄해지는 눈빛으로 보면)

S#49. 본청 고국장 방.

고국장	진과장. 너 자꾸 팀원들 관리 이런 식으로 할래?
진하경	(고개 숙인 채) 죄송합니다.
고국장	한두 번도 아니고 번번이 정말 왜 이래? 하루도 조용히 넘어가는 날이 없잖아?
진하경	...
고국장	이래 가지고 여름철 방재기간 잘 버틸 수 있겠어? 자신 없으면 지금이라도 말해. 인원을 보강하든 뭐든 할 테니까!
진하경	제가 더 열심히 하겠습니다.
고국장	태풍 오면 뭐니 뭐니 해도 팀웍이 생명이야. 그거 명심하라고!

진하경	네. 명심하겠습니다. (그럼 이만... 나가려는데)
고국장	참, 이번에 제주도로 누구 내려보낼 거야?
진하경	(? 돌아본다) 예?
고국장	이제 슬슬 영향 태풍 올라오기 시작할 건데, 태풍센터 내려보낼 사람 빨리 정해야지, 아직 안 정했어?
진하경	아... (맞다, 그렇지... 시선에서)

S#50. 본청 총괄팀.

총괄2팀 팀원들 다들 걱정스럽게 고국장 방을 올려다본다.
다들 마음이 무거운데,

오명주	(시계 보더니, 자리에서 일어나며) 먼저 퇴근하겠습니다.
일동	(다소 벙찐 얼굴로 쳐다보면)
오명주	우리 애들 데리러 가야 해서...
엄동한	어어... 그래, 그럼 가봐야지. 어서 가봐.
오명주	수진 씨. 이따 조주임 오면 내 업무 인계 좀 부탁해. 내가 중요한 내용은 따로 전화하겠다고.
김수진	(애써 미소 지으며) 네. 그럴게요.
오명주	(무거운 발걸음으로 나가고)
김수진	진과장님은 혼나고 계신데... 그래도 퇴근을 하시네요.
신석호	정보 오류를 낸 건 오주임이지만, 그 사실을 국장님께 보고 안 한 건 과장님이니까.

그때, 하경이 총괄팀으로 내려온다. 다들 쳐다보고,

진하경	(별일 아니라는 듯 어깨 으쓱하며 팀원들 보다가) 오주임님은요?
일동	...

진하경	??
신석호	조금 전에 퇴근하셨습니다.
진하경	아... 시간이 벌써 이렇게 됐나 보네요.
엄동한	어어, 애들 땜에, 애들 데리러 가야 한대서 내가 먼저 가라 그랬어.
진하경	네에, (그러더니) 여러분들도 그만 퇴근들 하세요. (자리로 가면)
일제히	(그런 하경을 보더니)
신석호	그럼 내일 뵙겠습니다. (퇴근 준비 하면서)

김수진, 엄동한, 시우까지... 하나둘 자리로 가서 퇴근 준비.
자리로 가서 앉는 진하경, 고개 들어 그들을 본다.

고국장	(Flash Back〉 S#49.) 시간 끌지 말고 빨리 정해서, 본인한테 통보해. 아무리 못 있어도 한두 달은 있어야 할 텐데...

다시 총괄팀〉
하경, 무거운 눈빛으로 하나둘 퇴근하는 팀원들을 본다.
누굴 보내야 하나...
엄동한, 신석호, 김수진, 비어 있는 오명주 자리...
그러다가 문득... 이시우와 시선 마주친다.

이시우	(그런 하경을 본다)
진하경	(시우를 보는 데서)
김수진(E)	아니겠죠...?

S#51. 본청 엘리베이터 안.

동한/석호	(? 돌아본다) 뭐가? / 뭐가요?
김수진	(그 둘을 본다. 보다가) 에이 아니다... 아니에요, 아무것도.

엄동한	(싱겁긴... 고개 돌린다)
김수진	(왠지 그 둘이 뭔가 영 썸 타는 거 같은데)
신석호	(그런 수진을 말없이 본다. 보다가 쓰윽... 고개 앞으로 돌리는 데서)

S#52. 어느 일각 (본청 옥상, 혹은 야외) / 밤.

바람이 사사사 불고 있는 가운데 나란히 앉아 있는 하경과 시우.

이시우	무슨 일 있어요?
진하경	응? 뭐가?
이시우	국장님 방 다녀와서 줄곧 고민 중인 얼굴이라...
진하경	어어... 태풍센터 땜에.
이시우	(태풍센터?)
진하경	영향 태풍 올라오는 시즌이잖아. 그럼 팀원 중에 한 명이 제주도에 내려가 있어야 하거든.
이시우	아아... (그렇구나, 남의 일인 듯 고개 돌려 음료를 쭉 마시는데)
진하경	(그런 시우를 본다. 보더니) 니가 갈래?
이시우	(멈칫...! 하경을 돌아본다)
진하경	제주도 태풍센터 말야, 이시우 특보 니가 내려가라.
이시우	...! (본다, 시선에서)

S#53. 기준과 유진네 거실 / 밤.

채유진	우리 좀 떨어져 있자.
한기준	그게 무슨 소리야?
채유진	그러는 게 서로를 위해서 좋을 것 같아.
한기준	유진아!
채유진	각자 생각할 시간을 좀 갖자. 이대로도 우리가 괜찮은지... 솔직히

오빠한테도 그런 시간이 필요하잖아.

한기준 ...! (본다)

채유진, 단단히 차려입고 캐리어까지 옆에 둔 채 기준을 본다.
한기준, 황당한 눈빛으로 그런 유진을 바라보고 있고...

S#54. 다시 본청 어느 일각 / 밤 (S#52. 연결).

이시우 진심이에요?

진하경 공적인 업무를 장난으로 결정하진 않아.

이시우 ...! (본다, 시선 위로) 벌써... 결정을 내렸단 뜻이에요?

진하경 거의. (본다) 너만 동의해준다면.

이시우(E) (본다. 시선 위로) 뭐지 이건? 무슨 뜻이지...?

S#55. 기준과 유진네 거실 / 밤.

한기준 설마 너 오늘 일 땜에 그러는 거야? 근데 그 상황은 누가 봐도 오해할 만했고, 니가 나였어도 화냈을 상황이잖아.

채유진 아니. 난 먼저 오빠 말을 들어봤을 거야.

한기준 (계속되는 싸움에 지친 듯한 모습으로) 그래서? 정말 나가겠다고?

채유진 나도 숨 좀 쉬고 싶어. 한 집에서 오빠가 인상 쓸 때마다 또 나 때문에 저러나... 내가 얼마나 숨 막히는지 알기나 해?

한기준 내가 또 뭘 그렇게 널 숨 막히게 했다고 그래?

채유진 지금두...! 전혀 날 이해하지 못하고 있잖아. 이해받지 못하는 관계가 얼마나 숨막히고 답답한 건지 알아?

한기준 그러는 넌 날 조금이라도 이해해주고 있긴 하고? 사랑해서 10년 사귄 여자까지 던져버리고 너랑 결혼했는데...

채유진 (진저리 치며) 나 때문에 10년 사귄 여자까지 버렸다는 그 말... 이

제 좀 제발 그만할 수 없어?

한기준 그런데도 니가 내 사랑을 못 믿겠다고 하니까 그렇지. 그래서 혼
 인신고도 못 하겠다 그러고! 미래가 불안하단 소리나 듣고!

채유진 그러니까!!

한기준 (멈칫...! 보면)

채유진 그냥 좀 우리 떨어져서 생각해보자구! 서로를 위해서 어떤 게 최
 선인지.

한기준 (정말 상처받은 눈빛으로 본다)

채유진 (역시 상처받은 눈빛으로 보더니, 그대로 캐리어 끌고 홱! 기준을 지나쳐
 나가버린다)

한기준 (차마 잡을 수가 없는 모습에서) ...

이시우(Na) 이런 밤은 생각이 많아진다.

S#56. 엔딩 몽타주.

한기준 (Flash Back〉 9부 S#46.) 하경인 결혼할 상대가 아니면 진심으로
 만나지 않아요. 그건 알고 시작한 거죠?

진하경 (Flash Back〉 S#11.) 결혼이 없는 이 연애의 끝에는... 과연 뭐가
 있는 걸까 싶어서.

Insert〉 하경네 작은방 / 밤.
잠 못 드는 시우의 모습과

Insert〉 하경의 방 / 밤.
역시 잠 못 들고 있는 하경의 모습 위로.

이시우(Na) 생각이 많아지면 마음이 복잡해지고, 복잡한 마음은 또다시 많
 은 생각에... 생각에... 생각을 불러온다.

Insert〉술을 들이켜며 잠 못 드는 한기준과

Insert〉찜질방 한편에 기대앉아 있는 채유진의 모습.

이시우(Na) 그렇게 우리들의 잠 못 드는 열대야는 깊어만 가고 있었다.

그렇게 각자의 이유로 잠 못 드는 시우, 하경, 기준, 유진...
그 네 명의 모습과 함께.
10부 엔딩.

제11화

1℃

℃

S#1. **제주도 어느 도로 / 밤.**

사이렌을 울리며 병원으로 질주하는 119 구급차량.

(구급차량 옆으로 [제주]라는 글자가 보인다)

그 위로 E. 전화벨 소리 겹쳐지면서.

S#2. **본청 상황실 / 밤.**

다급하게 울리는 회의 테이블의 유선전화. 김수진 받아든다.

김수진　　총괄2팀입니다... 네, 그런데요... (하다가 멈칫...) 예? 사고요?

소리에 돌아보는 총괄팀 사람들, 엄동한, 신석호, 오명주...
(Insert〉 탕비실에서 전기포트 버튼을 누르던 진하경도 돌아보면)

엄동한　　사고라니...? 무슨 사고? 누가 다쳤대?

S#3. **제주병원 응급실 앞 / 밤.**

쿵! 문이 열리면서 환자를 눕힌 스트레처카를 밀고
들어서는 구급대원들.

구급대원1	20대 후반 남성입니다! (다가서는 의료진들을 향해) 폭발 사고로 얼굴 전면과 어깨에 부상을 입었는데 눈을 뜨지 못하고 있습니다. 바이탈 100에 60, 120회구요.
의료진1	이쪽 처치실로! 빨리요!

서두르는 의료진. 그 뒤로 간호사1이,

간호사1	보호자분은 안 계신가요?
채유진(E)	여기요!
간호사1	(소리에 돌아보면)

구급대원들 뒤편으로 나타나는 여자 하나... 유진이다. 온통 빗물에 젖은 채 어쩔 줄 모르는 표정으로 서서,

채유진	제가... 보호잡니다.
간호사1	환자분 이름부터 말씀해주시겠어요?
채유진	(충격을 꾹 누르며) 이시우요... 기상청 직원입니다.

S#4. 본청 상황실 / 밤.

엄동한	누구?
김수진	(수화기 막은 채) 이시우 특보래요!
진하경	(탕비실 쪽에서 나오다 말고 멈칫... 누구?)
김수진	지금 많이 다쳐서 병원이라는데요.
일제히	(엄동한, 신석호, 오명주까지 일제히 놀라는 눈빛과 함께 그 뒤로)
진하경	...! (멍한 눈빛으로 빤히 쳐다본다)

하경의 시선을 따라 아득해지는 상황실 내부.

귓전을 맴도는 차가운 한마디!

진하경(E)　　(10부 S#52.) 니가 내려가라.

S#5.　Insert> Flash Back> 어느 일각
(본청 옥상, 혹은 야외 일각) / 밤 (10부 S#52. 연결).

이시우　　(벙쪄서) 어딜 가라고요?

진하경　　제주 태풍센터, 이시우 특보 니가 내려가라고!!

이시우　　(잠시 보다가) ...진심이에요?

진하경　　공적인 업무를 장난으로 결정하진 않아.

이시우　　그 말은, 벌써 결정을 내렸단 뜻?

진하경　　(본다) 너만 동의해준다면.

이시우　　(잠시 표정 없이 그녀의 얼굴을 빤히 쳐다본다. 시선 위로)

이시우(Na)　체온이 1℃ 가량 떨어지면 우리 몸의 면역력은 무려 30퍼센트나
　　　　　약해진다.

　　　　　Flash Back〉 9부 S#46.

한기준　　하경인 결혼할 상대가 아니면 진심으로 만나지 않아요. 그건 알
　　　　　고 시작한 거죠?

　　　　　다시 현재〉

이시우　　... (결국 이렇게 날 밀어내는 건가 말없이 바라보는 시선 위로)

이시우(Na)　외부의 공격에 그만큼 취약해진다는 뜻이다.

S#6.　Insert> Flash Back> 10부 S#53.

한기준　　그게 무슨 소리야?

채유진	우리 좀 떨어져 있자구. 그러는 게 서로를 위해서 좋을 것 같아.
한기준	유진아!
채유진	각자 생각할 시간을 좀 갖자. 이대로도 우리가 괜찮은지... 솔직히 오빠한테도 그런 시간이 필요하잖아.
한기준	...! (본다)

S#7.　다시 어느 일각 (본청 옥상, 혹은 야외) / 밤.

진하경	아직 여유 있으니까, 생각해보고 얘기해줘. (사무적인 느낌으로 할 말만 마치고 돌아서려는데)
이시우	(담담히) 좋아요.
진하경	(멈칫... 돌아본다) 생각해보라니까?
이시우	생각하고 말고 할 게 어딨어요. 공적인 업무라면서. (쿨하게) 갈게요. 내가...
진하경	그래? (그래도 이렇게 빨리 대답할 줄은 몰랐다) 그래 뭐... 그럼.
이시우	나한테 더 할 얘긴...
진하경	(본다) 없어.
이시우	(본다. 그렇구나...) 그래요, 그럼... (짐짓 미소 한번 지어 보인 뒤 지나쳐 간다. 쿨하게 가는 뒷모습...)
진하경	(뭔지 모를... 싸한 느낌으로 보면)
이시우(Na)	사람과 사람 사이의 온도도 마찬가지다.

S#8.　기준과 유진네 / 밤.

한기준	(캐리어 탁! 붙잡으며) 너 이렇게 나가면 진짜 나랑 끝이야! 그것까지 생각한 거 맞아?
채유진	(충분히 생각했다) 그러고 싶다면... 그렇게 하든가.
한기준	(뭐...? 본다. 순간 캐리어를 잡은 손에 힘 풀리고)

채유진	(그대로 돌아서서 캐리어를 끌고 나간다)
한기준	(허... 기막힌 눈빛으로 쳐다보면)

S#9. 기준과 유진네 아파트 앞 / 밤.

막상 트렁크를 끌고 나오긴 했지만 마땅히 갈 곳은 없는 유진,
잠시 그 자리에 서서 어디로 갈까... 돌아보는 위로,

이시우(Na)	아주 사소한 말 한마디... 아주 작은 표정 하나로도 마음의 온도 가 싸늘하게 식어버릴 때가 있다. 그리고...

S#10. 다시 현재> 본청 상황실 / 밤.

진하경	(김수진이 들고 있던 수화기를 탁! 낚아채며) 이시우가 사고를 당했 다구요? 다쳤어요? 어디가요? 얼마나요...? 그래서 지금 어느 병 원인데요? 전화하신 분은 누구시죠?
총괄2팀	(엄동한, 신석호, 오명주, 수화기 뺏긴 김수진까지 그런 하경을 본다. 그 러면서 서로들 말없이 눈빛을 교환하는 가운데)
채유진(F)	저... 채유진이에요.
진하경	...! (멈칫...! 하는 눈빛)
채유진	(Insert〉제주병원 응급실 앞 복도 일각〉젖은 몰골 그대로) 저 지금, 시 우 오빠랑 같이 있어요...
진하경	(같이... 있다구 지금? 제주도에? 순간 싸하게 가라앉는 표정 위로)
이시우(Na)	그렇게 마음의 온도가 1도라도 낮아지는 순간, 우리는 모든 외부 의 환경에 예민해지고 취약해질 수밖에 없는 것이다.

Insert〉탕비실 안 / 밤.
쉬이이익!!!! 점점 물의 온도가 높아지는 소리와 함께 97도, 98

도, 99도... 정확히 100℃가 딱! 되는 순간 갑자기 부글부글 끓어 오르는 전기포트 속 물의 모습에서,

[제11화, 1℃]

(Fade-out)

블랙화면 위로 E. 부글부글 끓는 소리 들리는 가운데,

그 위로 자막 [2일 전]

S#11. 폭염 몽타주 / 낮.

1. 광화문 사거리.

쨍쨍 내리쬐는 태양, 이글이글 타오르는 아스팔트.

아지랑이가 피어오르는 횡단보도를 건너는 사람들.

아스팔트 도로의 뜨거운 열기로 도시는 더욱 가열되고,

2. 동물원.

더위로 축 늘어진 호랑이.

한쪽에서 사육사들이 대형 선풍기를 틀어서 더위를 식혀주고,

3. 어느 양식장.

양식장 주인이 점점 올라가는 수온을 낮추기 위해

얼음을 통째로 쏟아 넣는 위로.

캐스터(E) 연일 계속되는 폭염에 몸도 마음도 지치는 요즘입니다.

4. 영등포 쪽방촌.

다닥다닥 붙은 좁은 골목길 사이로 일기예보가 흐른다.

더위를 부추기는 매미 소리 가득한 가운데,

5. 어느 쪽방 안.

덜덜덜 시원치 않게 돌아가는 선풍기 바람을 의지한 채

독거노인이 TV로 일기예보를 보고 있다.

캐스터(E) 오늘 서쪽 대부분 지역과 영남지역을 중심으로는 폭염주의보가

내려진 가운데, 광주에는 폭염 경보까지 발효 중입니다.

S#12. 본청 상황실.

고국장 비 소식은? 없고?

[국가기상센터 종합관제시스템]의 위성사진(1번 모니터)과

레이더 영상(2번 모니터)에 구름 한 점 없는 맑은 날씨.

3번 모니터에 단계별로 더위체감지수를 나타내는 전국 지도는

대부분 지역이 붉게 표시돼 있다.

진하경 동풍 영향으로 동해안 지역에 5미리 미만의 약한 비가 내리는

곳이 있겠지만 강원도 일부 지역에 국한될 것으로 보입니다.

고국장 비 소식이라고 할 것도 없겠네, 그 정도로는...

진하경 현재 행안부에서 폭염 시 행동요령을 뉴스로 발표하기로 했구

요.

이시우 (Insert〉총괄팀〉평소와 다름없이 담담히 브리핑하는 하경에게 슬며시

심통이 난다)

진하경 각 지자체에서도 폭염 저감시설 확보에 더 힘쓰기로 한 상탭니

다. (하는데 E. 띠릭...! 문자 들어오는 소리, 곁눈질로 슬쩍 보는 순간 멈

칫...!)

이시우(E) 주말에 뭐 할래요? 제주도 내려가기 전 마지막 주말인데.

진하경 (표 안 나게 흘긋 시우 쪽을 보면)

이시우(E)	(표정으로, 응? 묻는 눈빛, 그 위로 계속)
엄동한	해당 관공서 피로도도 상당하겠는데요, 이거...
고국장	(걱정하며) 뭐, 어쩌겠어? 국가 전체가 폭염 때문에 비상인 마당에...
진하경	(지금 회의 중인데 뭐 하는 짓이야? 눈빛 쏘는데)
고국장	(그런 하경을 보며) 뭐 해? 회의 안 해?
진하경	(얼른 고국장을 보며) 아, 예... (전혀 딴짓 안 했다는 듯 자연스럽게) 일단 각 지역에 맞는 영향예보 준비해주세요. (하는데 다시 E. 띠릭...! 문자 소리와 함께)
이시우(E)	가평에 오리 백숙?
진하경	(흘긋 신경 쓰이는 듯 곁눈질로 한번 보며) 특히 가평에 오리 백숙... (하는 순간)
일제히	(응????? 고개 들어 쳐다본다)

엄동한, 고국장은 물론 총괄2팀 (신석호, 오명주, 김수진에) 그리고 한기준까지, 일제히 하경을 본다. 뭐지...? 하는 짧은 정적...

진하경	(젠장...! 얼른 무마하며) 죄송합니다. 특히 양식장이 많은 남해안과 서해안 지역은 수온 조절과 차광막 설치에 힘써주시고, (쓱 한기준 쪽을 보며) 언론에 더위를 부추기는 멘트는 최대한 자제해달라고 해주시구요.
한기준	(고개를 끄덕이며) 최대한 잘 마크하겠습니다.
진하경	그럼 이것으로 회의를 마치겠습니다. (그러면서 시우 쪽 찌릿! 보면)
이시우	(혼자만 아는 웃음 픽... 웃는 위로)

자리 정리하고 일어서는 직원들, 누군가 "가평에 오리 백숙 조오치!" 하는 소리 들리는 가운데,

고국장	(일어서다가 생각난 듯 하경에게) 참, 정했어?
진하경	네?
고국장	태풍센터.

그 말에 총괄2팀, 일제히... 하경을 본다.

오명주	벌써 그렇게 됐나?
신석호	내려갈 때 됐죠.
오명주	이번엔 누가 내려간대?
김수진	누군지 모르겠지만 전 아니겠죠? (보면)
고국장	(하경을 보며) 아직두 안 정했어? (하는데)
이시우	(총괄2팀들 사이에서 혼자 번쩍 손 들며) 제가 갑니다.
일제히	(시우를 돌아본다)
진하경	(? 시우를 보면)
오명주	(시우 보며) 언제 결정 난 거야?
이시우	(씩씩한 미소로 보며) 어제요.
신석호	당첨 축하한다. (자리로 간다)
김수진	저두요. (빙긋 웃으며 다행이라는 표정으로 자리로 가면)
고국장	두 사람 잠깐 내 방에서 보지. (방으로 향하면)
이시우	옙! (뒤따라간다)
진하경	(그런 시우를 본다. 쟤... 왜 저리 신났어? 쳐다보며 따라가면)

그 뒤로,

엄동한	(핸드폰 들어오는 걸 본다, 받으며) 어, 보미야. (한쪽으로 나가고)

한쪽에 서 있는 오명주, 나직한 한숨...

오명주 (니가 가라 하와이 톤으로) 내가 가고 싶다... 제주도... (한숨으로 돌아
 서서 자리로 가면)

마지막, 혼자 덩그러니 앉아 있는 한기준...
쓱 고개 돌려 국장실로 올라가는 하경과 시우를 삐딱하게 본다.

S#13. 본청 고국장 방 올라가는 계단.

진하경 (나란히 올라가면서) 제주도 간다니까 아주 신났구나?

이시우 제주도라서가 아니라 태풍센터라서 신난 거죠. 꼭 한번 근무해
 보고 싶었거든요. 아시잖아요, (쓱 본인을 가리키며) 현.장.체.질!

진하경 언제는 본청 근무가 소원이라더니, 이제는 현장체질이시다?

이시우 제가 워낙에 멀티가 가능하다 보니,

진하경 좋겠다. 이것저것 동시에 가능해서. 가서 잘해봐.

이시우 (? 본다) 왜 이래요? 제주도로 가란 사람이 누군데?

진하경 (그래, 그건 그렇지만...) 어쨌든 오리 백숙은 아니다. 그거 하나 먹
 겠다고 것도 가평까지... 아닌 거 같아. (그러면서 문 열고 들어간다)

이시우 (본다. 짧게 스치는 씁쓸한 한숨 뒤에... 따라 들어가면)

Insert〉 저 아래서 지켜보던 한기준... 삐뚤어진 눈빛으로,

한기준 사내연애 같은 거 두 번 다시 안 해? 나한테 숨길 걸 숨겨라 진하
 경... (탁! 챙겨서 일어서면)

S#14. 본청 브리핑실.

기자들, 브리핑 받을 준비하며 자리에 앉는 가운데
기준, 브리핑을 위한 단상 앞에 선다.

습관처럼 항상 채유진이 앉아 있던 자리를 보면... 비어 있다.
기준, 잠시 그 자리 보다가 이내 아무 일 없다는 듯.

한기준	7월 29일 브리핑을 시작하도록 하겠습니다. 현재 우리나라는 대기 하층엔 덥고 습한 공기가, 상층에선 건조하고 뜨거운 공기로 채워져 있습니다. 이러한 폭염의 원인은... (설명 이어지면서, 목소리 잦아드는...-"우리나라 남쪽에 북태평양 고기압이 확장해 있고 중국 내륙에서 발달한 티벳 고기압까지 세력을 더하고 있기 때문인데요."-)
기자들	(동시에 타타타타타타 노트북에 받아 치는 소리 쏟아지는 위로)

S#15. 엄동한네 일각.

타다다닥 뭔가를 검색하는 향래의 손.
컴퓨터 화면을 들여다보며 클릭 버튼 누르면,
[대법원 전자민원센터]의 이혼신청서를 또 클릭한다.
고민스럽게 보는 향래의 눈빛에서.

S#16. 본청 로비 일각.

기다리고 있던 보미.
그 앞으로 나오던 엄동한, 보미와 시선 마주치자 얼른 손을 든다.
여기야! 여기! 하는 느낌으로 팔을 흔들며 환하게 웃는,

엄보미	뭐야? 웬 오바? (퉁명스럽긴 하지만... 싫지 않은 듯 보면)
엄동한	(다가서서) 어쩐 일이야? 못 오는 줄 알았는데?
엄보미	(어쩔 수 없이 온 것처럼) 체험학습 한 번 더 남았다고 했잖아요.
엄동한	(어쨌든 반갑고 좋아서) 언제 끝나?
엄보미	10분 있다가 일기도 그리기 수업만 들으면 끝나요.

엄동한	아빠랑 같이 점심 먹을래? 내가 말했지? 여기 기상청 구내식당이 동네서 소문난 맛집이라고.
엄보미	(시종일관 시큰둥한 표정으로) 뭐... 그러든가. (그러면서 슬쩍 묻는다) 몇 시까지 가면 돼요?
엄동한	(빙긋 미소에서)

S#17. 본청 고국장 방 밖.

진하경	예에?? 내일이요?? (놀라는 눈빛)
이시우	(역시 살짝 놀라는 눈빛이면)
고국장	(보며) 좀 빠른가?
진하경	당연히 빠르죠. 전 다음 주에나 내려가는 거로 생각했는데...
고국장	거기 태풍센터 성과장... 알잖아 성격 급한 거. 지난주부터 아주 성화야, 본청 파견 근무자 언제 내려보낼 거냐고. 관련 업무 미리미리 숙지해놔야 막상 태풍 올라와서 급하게 손발 맞춰야 할 때 실수 없을 거라면서,
진하경	(말 자르며) 아무리 그래도 본청 상황도 있는 건데... 지금 폭염 때문에 정신없는 거 아시잖아요.
이시우	(그렇게 말하는 하경을 보면)
고국장	어차피 특보 상황이야 거기 가서도 충분히 마크업 할 수 있잖아. (시우를 향해 동의를 구하듯) 안 그래?
진하경	(쓱 그런 국장의 시야를 가리듯 한발 나서며) 그래두요, 국장님! 이건 아니죠. 이시우 특보한테 제주도 얘기 바로 어제 꺼냈는데 준비할 시간도 없이 곧바로 내려가라는 건 쫌... (하는데)
이시우	괜찮습니다.
진하경	(멈칫... 돌아본다)
고국장	(얼른 받아서) 괜찮겠어?
이시우	(마음 정한 듯... 하경을 보며) 특보 상황은 내려가서도 마크업 할 수

있어요. 문제없어요.

고국장 됐네. 그럼!! 문제없으면 주말에 내려가는 걸로! (쿵쿵쿵! 의사봉 두드리듯 책상 두드리면서) 얘기 끝!

이시우 넵! (씩씩하게 고개까지 끄떡! 해주며 대답한 뒤 하경을 본다. 씩... 아무 렇지 않은 척 웃어버리는 얼굴)

진하경 (얘 왜 이러지? 하는 눈빛으로 그런 시우를 빤히 보는 데서)

S#18. 본청 복도 일각.

진하경 그렇게 덥석 괜찮다 그럼 어떡하니? 당장 내일, 어떻게 제주에 내려가겠단 건데? 아무 준비도 없이.

이시우 어차피 가평 오리 백숙 싫다면서요? 주말 계획도 틀어졌는데 태 풍센터 내려가 일이나 하죠, 뭐.

진하경 장난이야, 진짜 삐친 거야?

이시우 뭐... 반반?

진하경 됐고, 국장님한테 가서 다시 얘기하자. 내려가는 날짜 다시 조정 하겠다구, 어? (도로 국장실 들어가려는데)

이시우 (잡는다. 빤히 본다)

진하경 (? 보며) 왜? 뭐?

이시우 왜 자꾸 이랬다저랬다 해요? 사람 헷갈리게.

진하경 무슨 말이야?

이시우 잠깐 혼자 있고 싶었던 거잖아요, 나랑 떨어져서.

진하경 (멈칫...)

이시우 그래서 나한테 제주도 내려가 있으라는 거 아니었어요? 그래놓 구 그거 며칠 빨리 내려간다고 또 왜 이러는 건데요?

진하경 (보더니, 단호한 느낌으로) 나는! 업무적인 결정에, 절대로 내 사적 인 감정 개입시키지 않아. 한기준한테도 절대! 한 번도 그런 적 없었어, 나!

이시우	(또 한기준... 살짝 기분 상해오는 걸... 표정 누르며) 국장님한테 다시
	얘기할 거 없어요. 내일 내려가겠습니다. (보며) 과장님. (그러고는
	돌아서서 간다)
진하경	(본다. 뭔가 꼬이고 있는데 뭐가 꼬이는지 모르겠다, 시선에서)

S#19. 본청 브리핑실 밖 복도.

브리핑이 끝나고 우르르 빠져나가는 기자들.

조기자도 조금 전 메모한 내용을 들여다보며 밖으로 향하는데,

한기준	조기자님!
조기자	(반갑게 돌아본다) 네?
한기준	채기자 오늘 청에 안 들어왔습니까?
조기자	(멈칫... 살짝 의아하다는 듯) 어... 휴가 냈다던데 모르셨어요?
한기준	(굳어서 본다. 휴가...? 시선에서)

S#20. PC방.

군데군데 동네 게이머들 보이고...

그 한쪽에 앉아 오늘 올라온 기사들 쭉 훑어보는 채유진.

그때 지잉지잉 울리는 핸드폰, 들여다보면 한기준이다.

| 채유진 | (잠시 망설이는 눈빛... 끝내 받지 않는데) |

그러자, 그때부터 시작되는 문자 퍼레이드

E. 띠릭! (문자 소리와 함께) [휴가?]

E. 띠릭! (문자 소리와 함께) [너 진짜 이럴래?]

E. 띠릭! (문자 소리와 함께) [씹냐?]

E. 띠릭! (문자 소리와 함께) (어이없다는 이모티콘)

E. 띠릭! (문자 소리와 함께) [그래서 너 지금 어딘데?]

E. 띠릭! (문자 소리와 함께) [일단 집에 들어와! 얼굴 보구 얘기해]

E. 띠릭! (문자 소리와 함께) [유진아...]

채유진 (탁! 그대로 핸드폰 덮어버린 채 다시 인터넷을 본다. 클릭하면 제주행
 비행기표 예매창이 뜬다)

 커서 깜빡깜빡거리는 걸 바라보는 유진, 어떡할까... 하는 표정에서.

S#21. 본청 대변인실.

이젠 읽지도 않는 문자들.
한기준, 열받음에서 슬슬 걱정으로 변해가는 눈빛에서.

S#22. 본청 총괄팀.

분위기 어딘가 서먹하게 가라앉은 가운데,
오명주와 신석호, 김수진... 한쪽에 앉은 시우와 그리고 하경 쪽을
슬쩍슬쩍 살피며 눈치를 보는 중.

오명주(E) (타타타탁... 컴퓨터로 메시지 날리며) [뭐지...? 이 분위기?]

김수진(E) (핸드폰으로 타타타다) [제주도 태풍센터 건으로 과장님과 시우 특보, 뭔가 기
 분 나쁜 상황이 생긴 듯... 오주임님이 어떻게 좀 해보세요.]

오명주 내가...? (자기도 모르게 수진을 보며 되묻는다)

김수진 예? (문자로 얘기하다 말고 갑자기 웬 육성 터짐?)

오명주 (앗차! 싶은데)

진하경 (뒤에서) 뭐라고 하셨어요, 오주임님?

오명주	(얼른 하경을 보며) 예? 제가요?
이시우	(? 돌아본다)
신석호	(? 본다)
김수진	(어쩔…! 쳐다보면)
오명주	(어쩌지? 하다가 갑자기 쓱 일어서며) 과장님, 우리 회식할까요?
진하경	네? (갑자기 웬 회식?)
김수진	(에엥??? 고작 낸다는 아이디어가) 회식이요…?
석호/시우	(회식…? 쳐다보면)
오명주	시우 특보 내일 제주도 내려간다는데… 물론 임시 파견이라 금방 오긴 할 거지만, 그래도 잘 갔다 오라고 회식 한번 하면 좋잖아요, 어때 수진 씨?
김수진	(아… 회식은 싫지만) 예에… 뭐, (대답 대신 웃음으로 하하하…)
오명주	(신석호 보며) 석호 씨도 괜찮지?
신석호	저는 선약이 있어서요.
오명주	다른 날로 옮기면 안 돼? 처음으로 하는 총괄2팀 회식인데…
김수진	(나만 끌려갈 수 없다) 그러고 보니 그르네요, 총괄2팀 첫 회식! 우리 팀, 그동안 한 번두 회식한 적 없었잖아요. (석호를 보며) 웬만하면 약속 다시 잡으시고, 저희랑 같이하시죠, 신주임님?
신석호	안 되겠는데. 중요한 약속이라서. (딱 자른 뒤 다시 모니터 보면)
오명주	뭐… 안 되면 말구… (살짝 실망하는 기색인데)
진하경	(짧게 생각하더니) 그럽시다. 그럼!
이시우	? (그렇게 대답하는 하경을 어이없게 보는 위로)
오명주	네? (돌아보면)
진하경	회식하자구요, 참석할 수 있는 사람들끼리… (시우를 본다) 괜찮지 이시우 특보.
이시우	… (하경을 잠시 본다. 뭔가 할 얘기 있는 눈빛이었다가) 네… 뭐.
오명주	(예쓰!!!) 그럼 예약하겠습니다. (얼른 돌아앉아 맛집 찾는 가운데)
이시우	(뭔가… 그닥 좋아하는 표정이 아닌 느낌으로 쓱 일어나 나간다)

진하경 (??? 본다. 진짜 오늘 왜 저러지? 보면)

S#23. 본청 탕비실 안.
물을 올리고 포트를 누르는 시우.
그 뒤로 따라 들어온 하경, 냉장고 열고 음료 하나 꺼내면서

진하경 왜 그래? 너 땜에 다 같이 회식까지 하겠다는데... (보며)

이시우 ... (원두 내릴 준비 하는 모습)

진하경 (본다) 말해봐. 뭐가 언짢은 건데 또?

이시우 ... (또...? 그 말에 하경을 본다) 또라뇨?

진하경 뭐?

이시우 내가 언제 언짢은 기색을 했었다구, 또라 그래요? 나 과장님이
제주도 내려가라 그런 순간부터 단 한 번도 언짢은 기색한 적 없
었는데...

진하경 얘가 왜 이래 진짜? (하는데)

이시우 얘! 아니구요!! 어른입니다. 당신 남자구요!

진하경 (멈칫... 빤히 본다)

이시우 (진짜 뭔가 할 말 많은 눈빛으로 본다. 시선 위로)

E. 부글부글부글부글 물 끓는 소리와 함께 삐이이이이!!!!!
물 다 끓었다는 소리와 함께 탁! 포트가 꺼지면서.

S#24. 본청 구내식당 안.
배식대 앞으로 사람들이 길게 줄을 서 있고,
엄동한이 보미를 데리고 식당 안으로 들어오자
그를 알아본 직원들 인사를 한다.

| 엄동한 | (아는 척하는 사람들을 향해) 내 딸! 내 딸이야! 현장체험 왔대서... |
| 엄보미 | (그런 아빠를 유심히 보고) |

사람들이 부녀에게 줄 선 순번을 양보하자,

엄보미	? (이상하다는 듯 엄동한을 보자)
엄동한	(보미를 데리고 배식대 앞으로 가서 밥을 푸며) 기상청에서 제일 바쁜 사람이 바로 예보관이거든. 그걸 아니까 직원들도 양보해주는 거야.
엄보미	아... (좀 대단하다는 듯 아빠를 보고)
엄동한	(괜히 기분 으쓱해지는 표정으로 보미 식판 위에 반찬 놔준다. 그중에 햄을 유난히 가득 올려준다)
엄보미	... (그 햄을 보면)

S#25. 본청 구내식당 일각 테이블.

엄동한	(식판을 들고 오며) 합석 좀 해도 되지?
명주/수진	(얼른 자리 옆으로 옮겨주며) 그럼요. / 당연하죠. (그러면서 보미를 보면)
엄동한	(자랑스럽게) 내 딸... (보미 보며) 보미야. 인사해! 아빠랑 같은 팀에서 일하는 분들이야.
엄보미	안녕하세요.
엄동한	앉어, 앉어. (딸내미 식판 직접 들어 한쪽에 놔주면)
김수진	예쁘게 생겼다. 엄마를 닮았나 봐요?
오명주	왜에, 슬쩍슬쩍 아빠 얼굴도 있는데.
김수진	근데 따님께서 기상청엔 어쩐 일이에요? 아빠 만나러?
엄동한	체험학습.
오명주	과학 좋아하나 부다, 그치?

엄보미	(오명주 보며) 네... 뭐,
엄동한	(?? 본다) 어떻게 알았어?
오명주	요즘 체험학습 오는 애들, 적성에 맞는 걸로 선택해서 점수 쌓는다 그러더라구요. (보미 보며) 슬쩍슬쩍 닮은 게 아니라 과학 머리까지... 아주 아빨 빼다 박았네, 그럼.
엄보미	...제가요?
오명주	몰랐니? 아빠가 우리나라 최고의 기상학자신 거?
엄보미	(슬쩍 엄동한을 다시 한번 본다)
엄동한	최고는 무슨... (쑥스러워 보미 밥에 햄 올려주며) 어서 먹어! 응?
엄보미	(밥 위에 올려진 햄을 멈칫... 하는 눈빛으로 보는 위로)
김수진	오올! 엄선임님 이런 다정한 면도 있으셨구나! 상황실에선 완전 호랑이 선임이신데. (보며) 보미 좋겠당, 엄선임님, 저도 햄 하나만 주시면 안 돼용?
엄동한	자네 밥은 자네가 알아서 먹고. (보미 보며) 어서 먹어 보미야.
명주/수진	(동시에 보미를 미소로 쳐다본다)
엄보미	(아, 이 세 사람 시선 의식된다... 잠시 망설이다가 이 정도는 괜찮겠지 싶어서 햄을 먹는다)
엄동한	(빙긋... 번지는 미소. 기분이 좋다)

그때, 오명주 전화 들어온다. 발신자 확인하면 [시어머니]다.

S#26. 본청 구내식당 앞 복도 일각.

오명주	(한쪽으로 나와서 전화받는다) 네, 어머니!
시어머니(F)	오늘 애들 좀 일찍 데려가야겠다.
오명주	예?
시어머니(F)	날이 더워 그런가. 내가 영 컨디션이 별로야.
오명주	어뜩하죠, 어머니? 오늘 저희 총괄2팀 회식이 있는데... 특보 하

나가 제주도에 내려가거든요, 과장님이 처음으로 '직접' 잡은 회식이라 빠지기가 좀... 저기... 오늘만 아범한테 애들 좀 맡기면 안 될까요?

시어머니(F) (예민하게) 걔는 공부하는 애잖니?

오명주 (난감한 한숨) 그럼 저녁만 먹고 최대한 빨리 들어갈게요... 네, 네... (끊는다. 한숨) 어쩐대? 내가 회식하자 그래놓고 나만 빠질 수도 없고... (난감한 표정에서)

#27.　본청 탕비실 안.

혼자 덩그러니 앉아 있는 진하경, 멍한 표정 위로,

Insert〉Flash Back〉S#23.

이시우 얘! 아니구요!! 어른입니다. 당신 남자구요!

진하경 (멈칫... 빤히 보다가 얼른) 야, 여기 기상청이야, 어디 지금...

이시우 그럼 특보라고 제대로 호칭해주든가요.

진하경 (? 보면)

이시우 공과 사, 기상청하고 나, 연애와 일...! 분명하게 선 긋고 싶은 거 알아요, 그런 과장님 입장 이해하고, 어떻게든 맞춰주고 싶어요, 그러기로 했으니까. 근데... (보며) 나는 나예요.

진하경 ...! (본다)

이시우 당신하고 연애했던 한기준이 아니라 나라구... 그러니까 나랑 하는 연애에 자꾸 그 사람 들이지 말아요. 그 사람이랑 과거에 어땠고, 어떤 상처를 입었는지... 왜 그렇게 사내연애에 움츠러들고, 왜 그토록 다른 사람들이 알까 봐 전전긍긍하는지 다 알겠는데! 그 연애는 그 연애고, 내 연애는 내 연애예요. 사사건건 비교당하는 건 기분 참 별로라구요.

진하경	내가 언제? 언제 사사건건 비교했는데?
이시우	내가 비밀인 것두... 나하고 거리 두는 것도... 자꾸 나를 얘, 쟤 부르면서 가볍게 두는 것도... 다 그래서잖아. 나한테서 한기준을 떠올리면서 혹시라도 똑같이 상처받을까 봐... 똑같이 쪽팔려질까 봐.
진하경	야, 이시우!
이시우	그래요, 나 결혼 같은 거 생각 못 해요. 할 수가 없는 놈이에요, 태생이... 그래도 사랑은 하고 싶어요. 당신하구... (보며) 당신이 정말 좋으니까.
진하경	!
이시우	그게 당신한테 혼란을 줬다면 미안해요. 아무것도 약속 못 할 거면서 사랑만 하겠다고 덤벼서, 것도 미안해요. 그래서 나하구 관계 다시 생각하고 싶다면 그렇게 해도 돼요. 근데...
진하경	근데 또 뭐?
이시우	적당히는 안 해요.
진하경	(뭐...?)
이시우	대충 적당히 어느 정도 선은 지키면서, 그렇게 뜨뜻미지근한 적당한 관계... 나 자신 없다구.
진하경	! (본다. 최대한 평정심 유지하려 애쓰며) 무슨 뜻이야? 지금 그 말?
이시우	그러니까 내가 제주에 있는 동안 잘 고민해봐요. 나랑... 계속 갈 수 있는지 없는지.
진하경	...! (본다)
이시우	(본다. 그러고는 뚜벅뚜벅 나간다)
진하경	...! (그대로 서 있다가 돌아본다. 표정 위로)
진하경(E)	뭐지...? 헤어지자는 건가...?

S#28. 본청 복도 일각.

창가 앞에 서 있는 이시우,

그렇게 내지르고 나왔지만 그 역시 마음이 안 좋다...
그때 지잉지잉 울리는 핸드폰... 열어보면
또 [아버지]다.
뭔가... 또 사고를 쳤구나 싶은... 확! 짜증이 밀려오는 눈빛...
[수신거절] 버튼 누른 뒤 [수신차단] 버튼까지 찾아 눌러버린다.

S#29. 본청 탕비실 안.

진하경 (두 손으로 이마를 짚은 채 깊은 한숨..) 뭐가 이렇게 복잡한 거냐... (두 손 머리를 긁적긁적 산발을 만드는데 그때 울리는 핸드폰, 받으며) 네! 진 하경입니다. (듣다가 순간 얼굴에 훅! 치받는 표정으로) 잠시만요.

끊고, 기사 검색해본다. [역대급 더위! 기약 없는 폭염] 등등등...
더위와 관련된 험악한 기조의 기사 타이틀들 쭉 지나가면서,

진하경 미친다, 진짜...!! (탁! 닫고 일어서는 데서)

S#30. 본청 구내식당 앞 일각.

우당탕탕! 자판기에서 시원한 음료 하나 뽑아 내미는 엄동한.

김수진 (받으며) 감사합니다.

오명주 (뒤늦게 식당에서 나오면서) 보미는요?

엄동한 어? 화장실. (그러면서 동전 넣고 누르며) 뭐 마실래요?

오명주 (직접 버튼을 툭! 누르는 데서)

S#31. 본청 여자화장실.

화장실 세면대를 붙들고 계속 밭은기침 하는 보미.
어느새 얼굴에는 식은땀이 흥건하고 땀을 닦으며 거울을 보면
목 주변으로 발진이 시작됐다.

엄보미 (숨 쉬기가 점점 힘들어서 가방에서 흡입스테로이드제를 찾는데 없다!
 어떡하지...? 계속 뒤적뒤적하는 가운데)

S#32. Insert> 엄동한네 보미의 방.

프린터에서 종이 하나가 인쇄돼서 나오는 가운데
이향래, 인쇄되어 나온 종이를 집어 들어본다.
심각해지는 눈빛...
저 뒤로 보미가 놓고 간 흡입스테로이드 병을 못 보고
밖으로 나가면 그 뒤로 덩그러니 놓인 흡입스테로이드에서.

S#33. 다시 본청 여자화장실.

쿵!!! 바닥에 쓰러지고 마는 보미.

직원1 (세면대 거울을 들여다보다가 놀라서 돌아본다)
엄보미 (가쁜 숨을 몰아쉬며 쥐어짜듯) 아빠... 우리 아빠 좀...

S#34. 다시 본청 구내식당 앞 복도 일각.

오명주, 김수진과 뭔가 웃으며 얘기 중인 엄동한, 그 뒤로.

직원1 (화장실 밖으로 뛰어나오며) 여기요!!! 누가 좀 도와주세요! 학생이

쓰러졌어요!!!

순간 엄동한, 홱! 돌아본다. 학생?

직원1	여기, 화장실 안에 학생이 쓰러져서 숨을 못 쉬고 있다구요!!!
엄동한	!!! (순간 그대로 화장실로 튀어 들어간다)
이시우	(마침 구내식당 쪽으로 걸어오다 이 현장 목격하고)
오명주	(화장실로 향하다 시우를 발견하고) 119 좀 불러줘!
이시우	네! (재빨리 핸드폰을 꺼내 든다)

그 위로 E. 앰뷸런스 소리와 함께.

S#35. 병원 응급실 앞 복도 일각.

저 유리문 밖으로 멈춰 서는 택시가 보이고,
거기서 급하게 내려서는 이향래 곧바로 문 쪽으로 달려와
현관문을 밀고 들어선다. 응급실 쪽으로 달려오다가 멈칫... 보면
그 앞으로 초조하게 서성이는 엄동한.

엄동한	(아! 착잡한 한숨으로 돌아서다가 이향래와 시선 마주친다) 여보...
이향래	(다가서서) 어떻게 된 거야? 보미는.
엄동한	모르겠어, 아까 점심 먹을 때만 해도 아무렇지도 않았는데 밥 먹고 나서 갑자기 기침을 하더니 숨이 가빠지는 거야. 얼굴이랑 목에 발진도 있고.
이향래	애 뭐 먹었는데?
엄동한	구내식당에서 밥 먹였지.
이향래	반찬이 뭐였냐고??
엄동한	(가만... 더듬더듬 생각하면서) 잡곡밥에 미역국. 햄이랑 무채...

이향래	보미 햄 먹였니?
엄동한	어? (꿈뻑꿈뻑 쳐다보면)
이향래	(미치겠다!!) 보미 가공육 알러지 있잖아! 것두 잊어먹었니?
엄동한	(순간 멍… 해지는 표정 위로)

Insert〉Flash Back〉S#25. 구내식당 일각.

엄동한	(보미 밥 위에 햄 반찬 올려주며) 어서 먹어!
엄보미	(밥 위에 올려진 햄을 꺼림칙하게 보다가… 먹는다)
엄동한	(좋다고 웃는 얼굴에서)

다시 현재〉

엄동한	(이럴 수가…! 하는 눈빛에)
이향래	(화를 낼 여유도 없다) 비켜! (엄동한을 밀치고 응급실 안으로 들어가버린다)
엄동한	… (우두커니 서 있는 모습)
이시우	(커피를 사 오다가 멈칫… 그런 엄동한을 보면)

S#36. 본청 휴게실 일각.

탁! 기사들 프린트된 거 기준 앞으로 던지듯
툭! 툭! 하나씩 내려놓으며,

진하경	"역대급 더위! 기약 없는 폭염" "살인 더위에 지치는 사람들" "제대로 열받은 한반도. 살인 더위 계속된다!" (보며) 내가 분명히 이런 기사 나오지 않도록 신경 써달라고 했지?
한기준	… (넋이 나가 있다)
진하경	(언성 높이며) 한기준 사무관님!!
한기준	(착 가라앉은 목소리로) 유진이가 나갔어.

진하경	(멈칫...) 뭐?
한기준	별거하자더라.
진하경	! (본다)
한기준	(하경을 돌아본다. 코가 쑥 빠진 느낌으로) 나 이제 어쩌냐 하경아?
진하경	(꿈뻑꿈뻑... 쳐다본다. 딱히 대답할 말을 찾지 못한 채 빤히 보면)

S#37. 혼밥 식당.

트렁크 덩그러니 옆에 둔 채 혼자 앉아 라면을 먹고 있는 유진,
핸드폰 귀에 댄 채 후룩후룩 먹다가, 저쪽에서 받는다.

채유진	(멈칫...) 어, 엄마! 나야... 어, 잘 지내지? 별일 없고? 그냥 보고 싶어 전화했지, 목소리라도 들을라구... (살짝 시큰둥하게) 어. 한서방도 잘 있지 뭐... (그러면서 트렁크 흘긋 한번 보는 위로)
한기준(E)	이젠 내 전화도 안 받고... 문자는 아예 열어보지도 않고 있고...

S#38. 다시 본청 휴게실 일각.

어느새, 서로 상담 모드로 나란히 앉은 두 사람.

진하경	어쩌다 그렇게까지 간 건데? 설마 너 동거 문제루 계속 힘들게 했었니?
한기준	그 문제까진 건들지도 못했고...
진하경	뭐야? 다른 문제도 있었니?
한기준	너 혹시 그거 아냐? 너랑 연애할 때... 맨날 일보다 내가 우선순위에서 밀리는 기분이 들었거든. 그럴 때마다 내가 일보다 못한 존잰가 싶어 서운하기도 하고, 또 그런 생각 들 때마다 나만 철딱서니 없는 사람 된 거 같아서 되게 짜친 기분 들고...

진하경	내가... 그랬다고?
한기준	어. 너 그래. 공과 사 구분하자 그럴 때마다 너... 진짜 되게 권위적이야. 너는 대변인한테 하는 말이라고는 하지만... 남자친구인 나는... 기분 상할 때가 한두 번이 아니었거든.
진하경	(내가...? 하는 눈빛 위로)
이시우	(Insert〉Flash Back〉S#27.) 공과 사, 기상청하고 나, 연애와 일...! 분명하게 선 긋고 싶은 거 알아요, 그런 과장님 입장 이해하고, 어떻게든 맞춰주고 싶어요, 그러기로 했으니까. 근데...
한기준	근데... (자조적으로) 어느 날 보니까 내가 우리 유진이한테 그러고 있더라.
진하경	(멈칫...! 그 말에 한기준을 본다)
한기준	그러면서 사사건건 너랑 비교하고 있더라구...
진하경	...! (본다. 시선 위로)
이시우	(Insert〉Flash Back〉S#27.) 그 연애는 그 연애고, 내 연애는 내 연애예요. 사사건건 비교당하는 건 기분 참 별로라구요.
한기준	유진이는 유진인데...
이시우	(Insert〉Flash Back〉S#27.) 나는 나예요. / 얘 아니구요, 어른입니다. 당신 남자구요.
진하경	(뭔가 뒤통수 세게 맞은 표정으로 빤히 쳐다본다. 보다가)

고개 앞으로 돌리는 하경...
각자의 문제를 산처럼 자각한 채 그렇게 나란히 앉은
진하경과 한기준에서.

S#39. 본청 총괄팀.
멍한 눈빛으로 뚜벅뚜벅 걸어 들어오는 진하경... 그 앞으로,

오명주	아, 지금 오시네. 엄선임님 딸은 괜찮대요. 위험한 고빈 넘긴 모양이더라구요.
진하경	아... 네, (했다가) 저기 오늘 회식은...
오명주	이시우 특보는 곧바로 회식 장소로 오기로 했구요. 엄선임님은 딸내미 상황 봐서 뒤에 합류하기로 했구요. (그러면서 뭔가 회식만큼은 끝까지 취소할 수 없다는 느낌으로 보면)
진하경	(취소하자고 말하려고 했다가) 아... 네에...
김수진	(차라리 취소되길 바랐는데, 한숨으로 고개 돌리면)
진하경	(비어 있는 시우의 자리를 본다. 착잡한 시선에서)

S#40.　병원 응급실 일각 / 저녁.

창밖으로 어느새 저 너머로 해가 기울고,
엄동한이 멍하게 앉아 있는 그 앞으로
음료 하나 내미는 시우의 손.

엄동한	(본다. 받아서 마시지는 않고 그냥 들고만 있으면)
이시우	(옆에서 말없이 마신다)
엄동한	세상에서 가장 쉬운 게 공부였어...
이시우	(? 본다)
엄동한	그건 방법만 알면 점수가 나왔거든. 근데 이놈의 날씨랑 가족은, 도무지 방법을 모르겠어. 공식도 없고 매뉴얼도 없고... 어떻게 하면 좋은 아빠가 되는지... 뭘 어떻게 해야 좋은 가장이 되는 건지...
이시우	그런 걱정을 한다는 거 자체가... 이미 좋은 아빠 아닌가요? 나는... 우리 아버지가 그런 고민하는 걸 한 번도 본 적이 없거든요.
엄동한	(그 말에 처음으로 고개 돌려 시우를 본다)
이시우	뭐... 그렇다구요. (씁쓸한 미소로 보는데)

이향래가 나온다.

이시우	(? 본다)
엄동한	(얼른, 벌떡 일어나서) 보미는?
이향래	괜찮아졌어. 지금 맞고 있는 진정제 링거 다 들어갈라면 아무래도 밤 늦게 퇴원할 수 있을 것 같은데... 당신은 그만 들어가봐. (건조하게 말한 뒤 다시 들어가려는데)
엄동한	우리 보미... 아토피 다 나은 거 아니었어?
이향래	(돌아본다) 세상에 저절로 낫는 병이 얼마나 될 것 같아? 먹는 거 입는 거 하다못해 잠자리까지 살피고 보살피니까 저만큼 건강한 거야.
엄동한	(면목이 없다) 미안하다.
이향래	뭐가?
엄동한	쥐뿔도 모르면서 좋은 아빠 흉내 내다가... 애 잡을 뻔했잖아.
이향래	(신랄하게) 알고는 있니?
엄동한	(시선 떨구면)
이향래	흉내도 뭘 알아야 내지. (한심한 듯 돌아서서 들어가버리면)
엄동한	... (비수가 날아와 꽂히지만 할 말 없고)
이시우	(뒤에서 그런 엄동한을 본다. 나직한 한숨 내쉬는데)

그때 들어오는 전화.
시우, 핸드폰 들어서 본다. 멈칫...??!!! 번호를 보는 눈빛에서.

S#41. 배여사네 거실 / 저녁.

분주히 외출 준비하고 나오는 배여사,
마침 외출 준비하고 나오는 태경과 마주친다.

배여사	나가냐?
진태경	예, 취재 약속이 있어서... 근데 엄마두 나가요? 무슨 일루 다 저녁에... (했다가) 설마 또 하경이 집 가는 건 아니지?
배여사	난 뭐 하경이 말고는 일두 없는 사람인 줄 알어?
진태경	거의 그렇지 않나?
배여사	늦지 말구 댕겨. 술 좀 작작 마시구! (나간다)
진태경	(뭐야? 보다가 같이 나서는 데서)

S#42. 회식 장소 안 / 밤.

지잉지잉 울리는 핸드폰 위로 [시어머니] 뜨고...
오명주, 본다. 보다가 그대로 소리 죽이고 가방에 넣는다.

김수진	괜찮으시겠어요?
오명주	뭐가?
김수진	시어머니 아니에요? 지금 계속 전화 들어오는 거 같은데...
오명주	정 힘들면 당신 아들한테 전화하겠지.
김수진	공부 중이시잖아요.
오명주	난 일해서 온 가족 먹여 살리고 있거든? 나도 가끔은 이런 날두 있어야 숨통이 트이지... 나 오늘 먹을 거야, 마실 거고, 취할 거고... (보며) 노래방도 가자, 어?
김수진	(쩝...! 보다가) 근데 신주임님은 갑자기 웬 선약일까요? 원래 집하고 기상청밖에 모르시는 분이... (보며) 여자 생겼나?
오명주	생겨도 하나 이상할 나이 아니니까... (하다가 번쩍 손을 들며) 과장님! 여기요!!! 여기!!!
진하경	(뒤늦게 들어와 휘 둘러보다가 명주와 수진을 발견하는 데서)

S#43. 근처 카페 / 밤.

눈앞에 펼쳐진 태경의 스케치북,

캐릭터를 잡기 위한 이러저러한 스케치들이 가득한 가운데,

신석호 (쭉 넘겨 보면서) 열심히 그리셨네요.

진태경 그럼 뭐 해요? 어디부터 시작해야 할지 막막하기만 한데?

신석호 왜 펭귄을 선택한 건데요?

진태경 (단순하게) 귀엽잖아요!

신석호 구체적으로 어떤 점이요?

진태경 생김새도 앙증맞고 뭣보다 걷는 게 귀엽잖아요. (앉은 채 흉내를
 내며) 뒤뚱뒤뚱...

신석호 그건 귀여워 보이라고 하는 행동이 아닌데?

진태경 예? (뒤뚱거리다 말고 쳐다보면)

신석호 펭귄이 뒤뚱뒤뚱 걷는 건 일종의 시계추 운동의 원립니다. 시계
 추가 한쪽 정점에 다다르면 잠시 멈춰서 위치에너지를 운동에너
 지로 바꾸는 거죠.

진태경 아... 진짜요? 그건 몰랐네, 그래서요?

신석호 (뭐지? 내 얘기를 이토록 집중해서 듣는 저 눈빛은...) 그렇게 뒤뚱뒤뚱
 걸으면 에너지의 80프로를 몸에 비축할 수 있는데,

진태경 그런데요?

신석호 놀라운 건 그 원리가 굉장히 과학적이라는 겁니다.

진태경 와아. 진짜요? (눈빛 반짝이며, 메모도 해가며 집중하는 모습)

신석호 (그런 그녀를 본다. 이런 기분... 처음이다...! 계속 얘기 이어가면서)

두 사람의 모습에서.

S#44.　회식 장소 / 밤.

진하경　(시계 보며) 다들 좀 늦나 보네요?

오명주　(메뉴 들여다보며) 늦겠죠, 좀 늦는다고 했으니까요. 일단 뭐 좀 시
　　　켜놓을까 봐요, 과장님. 배도 고픈데.

진하경　네, 그러시죠. (그러면서도 눈은 계속 입구 쪽 향하면)

S#45.　피자 가게 / 밤.

　　　문을 밀고 들어서는 시우의 모습,

　　　안을 휘 둘러보다가 아는 사람을 발견한다.

　　　한쪽에 자리 잡고 있는 그녀... 배여사다.

　　　시우, 나직이 심호흡 한번 한 뒤 그쪽으로 다가서는 데서.

　　　(짧은 시간 경과)

　　　피자와 스파게티가 한 상 차려지고,

이시우　(앞에 놓인 피자를 부담스럽게 쳐다보는 중이다)

배여사　먹어. 젊은 사람들 이런 거 좋아하잖어.

이시우　아, 예... 그런데 왜 갑자기 저를 부르신 건지...

배여사　일단 먹구 얘기해.

이시우　아, 예. (피자 한 조각 들어서 일단 한 입 먹는다. 먹는데)

배여사　우리 하경인 어쩌구 있어?

이시우　뭐... 폭염 때문에 좀 정신없으시죠.

배여사　그때 나 다녀가고 나서 별다른 말은 없고?

이시우　네, 없었는데요.

배여사　그날은 내가 허를 찔렸어. 갑자기 비혼주의를 훅 들이대는 바람
　　　에 완전히 페이스를 잃어버리고 그냥 물러나기 했는데 말이다,
　　　(보며) 그 위층 총각 말야.

이시우　(곧바로) 신석호 주임님은 안 됩니다.

배여사	뭬야?
이시우	진과장님이랑은 절대 안 맞아요, 성격, 취향, 취미, 생활 패턴... 뭐 하나 맞는 게 없어요. 제가 잘 압니다.
배여사	안 맞는 부분은 살면서 맞춰가면 되는 거지. 막말루 서로 다른 부모 밑에서 태어나 서로 다른 세상에서 몇십 년을 살아왔는데, 어떻게 하루 이틀에 손발이 딱딱 맞을 수가 있어? 딱딱 맞으면 그게 더 이상한 거지.
이시우	그건 그렇지만요.
배여사	자고로 부부란 완성된 것들끼리 만나는 게 아니라 만난 다음, 둘이 하나로 완성시켜가는 거야.
이시우	(? 본다)
배여사	그 과정이 결혼 생활이라는 거고, 그렇게 완성되는 게 부부라는 거고.
이시우	(아... 그런가...? 뭔가... 그 말에 묘하게 동화된 듯... 보면)
배여사	암튼 요즘 젊은 늬들은 결혼을 무슨 실속보장보험쯤으루 생각하는 모양인데... 그러니 뭘 시작도 못 허지 맨날. 맨 조건부터 따지고 실속부터 챙기고... (물론 나도 따지긴 하지만...)
이시우	(그 말에 보며) 후회한 적 없으세요?
배여사	뭐를?
이시우	어머님이 하신 결혼이요.
배여사	(??? 본다. 보다가 잠시 생각하더니) 거야, 백날 후회하긴 하지. 웬수 같은 노무 인간, 벼락 맞을 인간 그럼서... 그런데, 다시 돌아가 그 결혼을 다시 할 거냐 물으면, 나는 또 할 거 같기는 해.
이시우	왜요?
배여사	그래도 둘이어서 좋았던 시절도 참 많았거든. 태경이 하경이도 그렇고... (보며) 내가 내 인생에서 젤 잘 맹근 작품이 그 두 놈이거든.
이시우	(본다, 뭔가 묘하게 설득되는 느낌...)

배여사 그래서 말인데...

이시우 (자르듯) 그래도 안 됩니다. 그 위층 총각은 절대로 아닙니다, 어
 머님. 절대루!

배여사 뭐가 이렇게 단호박이야? 니가 뭔데?

이시우 (순간 흔들리는 눈빛) 피자 식겠습니다, 어머니. 어서 드시죠. (그러
 면서 한입 가득 먹는다)

배여사 (이놈 봐라...? 방금 흔들린 눈빛은 뭐지? 설마... 이 녀석...???? 그러면서
 아까와는 달리 피자를 열심히 먹는 시우를 눈여겨보면)

S#46. 회식 장소 / 밤.

썰렁...하게 세 여자만 앉은 채 진행 중인 식사 시간.
오명주, 지글지글 삼겹살을 맛있게 굽고, 뒤집고, 먹고 있고,
김수진은 깨작거리며 계속 핸드폰으로 딴짓 중.
진하경은 맥주를 마시며 계속 입구 쪽만 쳐다보는데,

김수진 아무래도 오늘 회식은 글렀죠?

오명주 뭔 소리야? 이렇게 맛있게 진행 잘되고 있구만. (또 한 점 먹으면)

김수진 오늘 회식의 본디 목적을 잊으셨나 본데요, 첫째! 이시우 특보의
 송별회를 위한 자리다, 둘째, 총괄2팀의 첫 번째 단체회식에 그
 의의가 있다! 였거든요?

오명주 그런데 어쩌겠니? 즤들이 안 오겠다잖아.

진하경 ...

오명주 과장님이 이렇게 판 깔아주고 자리까지 깔아줬는데도 싫다면 어
 쩔 수 없는 거지. 이왕 이렇게 된 거 2인분만 더 시키자. 총괄2팀
 여자들의 단합대회로 다시 세팅해서 가는 거지. 어떠세요, 과장
 님. 그리해도 될까요?

진하경 (본다. 보더니) 그러시죠, 여자들끼리! 것도 괜찮겠네요. (주인한테)

여기 삼겹살 2인분 추가요! 그리고 소주도요!!

김수진	(살짝 놀라) 소주로 달리시게요?
진하경	(보며) 이왕 다시 세팅해서 달릴 거면 쎈 걸로 확실하게 합시다.

(가져다 놓은 소주 팔꿈치로 툭툭 쳐준 뒤, 탁! 뚜껑을 따더니) 노래방
도 콜?

오명주	오마나 좋아라!!! 콜!!!
김수진	(오호! 이것 봐라? 진과장의 의외의 모습에 훅! 땡기는 표정에서)

S#47. 거리 일각 / 밤.

이미 한바탕 신나게 놀았는지 어깨동무하고 노래방을 나서는
하경과 명주, 수진의 흥겨운 뒷모습.
취기가 오른 하경이 휘청이고 명주와 수진이 겨우 부축해준다.

S#48. 거리 일각 / 밤.

천천히 걸어오는 시우, 하경에게 전화를 걸어본다.
그러나 받지 않고... 아까 내가 한 말 때문에 많이 화났나...?
그러다가 문득... 고개 들어 보면...
주얼리숍이다. 진열장에 보이는 목걸이 하나가 눈에 들어온다.
이시우, 물끄러미 바라보는데 그때 울리는 핸드폰.
[오명주 주임님]이다.

이시우	네, 오주임님... (하는데 시끄러운 주변 소리 듣고) 지금... 어디예요?

수많은 사람들이 오가는 길거리 한가운데, 서 있는 시우에서.

S#49.　청계천이 흐르는 어느 예쁜 공원 일각 / 밤.

흐르는 물 옆에 쪼그리고 앉아 있는 하경이 보인다.

오명주(F)　과장님이 너무 취한 거 있지? 난 이제 들어가봐야 하는데... 미안
　　　　　하지만 시우 특보가 지금 좀 와줄 수 있을까?

저 멀리 다리 위에서 달려오던 시우,
이리저리 돌아보다가 하경을 발견한 듯 다시 빠르게 달려와
계단을 쭉 내려온다. 하경 옆으로 달려와서 숨을 몰아쉰다.

이시우　　나 왔어요... (헉헉거리면서 보는데)

진하경　　(쓱 고개 들어 시우를 본다, 대충 산발한 머리, 대충 벌겋게 물든 뺨, 대
　　　　　충... 적당히 풀린 눈빛까지...)

이시우　　(한눈에 취한 걸 알겠다...) 많이 취했어요? 걸을 수는? 있겠어요?

진하경　　나두 잘하고 싶어.

이시우　　예? (보면)

진하경　　나두우... 너랑 잘해보고 싶다구... 근데, 나는 딱 거기까지밖에 안
　　　　　돼...

이시우　　(본다)

진하경　　적당히 사랑하고, 적당히 좋아하구, 적당히 안정적이면 좋겠구...
　　　　　(보며) 그 적당히를 벗어나면... 내가 너무 불안해서... 그 적당히를
　　　　　넘겨버리면... 내가 다른 사람이 돼버릴 거 같아서... 그래서 나
　　　　　는... 적당히가 아니면 안 될 거 같다구.

이시우　　(한숨...) 일어나요 그만... 집에 가요. (잡는데)

진하경　　그러니까 니가 결정해.

이시우　　(? 본다)

진하경　　제주도에 가 있는 동안... 잘 생각해보고 결정하라구... 나랑 적당
　　　　　히라도... 갈 수 있는지 없는지. 응?

이시우 (본다. 흔들리는 눈빛...)

진하경 (취했지만... 진심으로 마음속 얘기를 하는 눈빛...)

그렇게 서로를 말없이 바라보는 두 사람의 모습에서...

이시우(Na) 예전에 어떤 선배 예보관이 그런 말을 했었다. 아무리 위성사진
을 들여다봐도 이해가 되지 않을 때는... 조금 멀찍이 떨어져서
구름의 흐름을 관찰해보라고...

S#50. 비행기 안 / 다음 날 아침.

쭉 걸어 들어와 자기 번호 확인한 후, 가방을 올려놓은 뒤,
자리에 앉는 시우... 그 위로,

이시우(Na) 솔직히... 그땐 그 말을 이해할 수 없었다. 아직까지 이해가 안 되
는 위성사진을 본 적도 없는 데다 날씨에 대해선 누구보다 자신
있었으니까... 그러다 당신을 만났다.

S#51. 하경네 안방 / 아침.

끙...! 깨질 듯 아픈 머리를 감싸 쥐며 일어나 앉는 하경...
온통 머리는 산발한 채 셔츠 하나만 걸친 차림이다...

진하경 아... 머리야!!! 아우!!!! (그러다가 머리맡에 놓인 숙취 약을 본다. 집
어 들어 본다... 이시우가 갖다 놨다는 걸 한눈에 안다.)

S#52.　　하경네 거실.

대충 걸쳐 입고 밖으로 나온 하경.
현관에 세워진 캐리어를 발견한다.

진하경　　(시우 건가 해서) 곧장 공항으로 가려고?

엄동한　　(화장실에서 나오며) 그거 내 짐인데?

진하경　　(머쓱하게 머리 대충 쓸어 넘기며) 집으로 들어가시게요?

엄동한　　(수건으로 남아 있는 물기 닦으며) 영향 태풍 시즌이잖아! 당분간 청
　　　　　에서 지내는 게 편할 것 같아서.

진하경　　네... (시선 슬쩍 시우를 찾는 듯) 시우 특보는요?

엄동한　　출발했는데? (서재로 향하며)

진하경　　네...? (출발이라니...????)

엄동한　　제주도. 오늘 내려간다 그러던데 모르고 있었어...?

진하경　　(순간 쎄... 하게 표정 굳어진다)

엄동한　　어서 앉아서 먹어. 속 풀어야지. (국그릇 식탁에 놔주면)

하경, 멍한 표정으로 베란다 창문 밖을 올려다본다.
그 위로, E. 비행기 날아가는 소리 겹쳐지면서...

이시우(Na)　그거 알아? 당신은 나에게... 가장 예측하기 어려운 날씨였어.

진하경, 그래두 이렇게 가버릴 줄은 몰랐다...
역시 뭔가 잘못되고 있어...
어젯밤 했던 말들이 하나도 기억나지 않은 채...
그저, 당황스러운 눈빛에서...

164

S#53.　다시 현재> 본청 상황실 / 밤 (S#10으로 돌아가서).

진하경　(김수진이 들고 있던 수화기를 탁! 낚아채며) 이시우가 사고를 당했다구요? 다쳤어요? 어디가요? 얼마나요...? 그래서 지금 어느 병원인데요? 전화하신 분은 누구시죠?

총괄2팀　(엄동한, 신석호, 오명주, 수화기 뺏긴 김수진까지 그런 하경을 본다. 그러면서 서로들 말없이 눈빛을 교환하는 가운데)

채유진(F)　저... 채유진이에요.

진하경　...! (멈칫...! 하는 눈빛)

채유진　(Insert> 제주병원 응급실 앞 복도 일각> 젖은 몰골 그대로) 저 지금, 시우 오빠랑 같이 있어요...

진하경　(같이... 있다구 지금? 제주도에? 순간 싸하게 가라앉는 표정에서)

S#54.　기준과 유진네 / 밤.

텅 빈... 정말 깔끔하게 정리된 기준의 아파트 안.
그 한쪽에 혼자 덩그러니 앉아 있는 기준.
나직한 한숨으로 유진이 앉았던 자리 돌아본다.
그때 울리는 핸드폰 벨.

한기준　(받으며) 여보세요? 어... 나야, 이 시간에 어쩐 일이야? (듣는다. 순간 표정 굳어지면서)

S#55.　Insert> 본청 앞 / 밤.

한쪽으로 달려와 도착하는 택시 한 대,
그 택시 문이 열리고 내려서는 누군가의 발.

S#56. **본청 복도 일각 / 밤.**

급하게 달려오는 한기준, (양복 차림이 아닌, 편안한 복장으로) 한쪽으로 달려오다가 저만치 혼자 서 있는 하경을 발견한다.

얼른 하경 옆으로 다가서서,

한기준 이게 다 무슨 상황이야?

진하경 이시우가 다쳤대.

한기준 그래서. 이시우가 다쳤는데, 근데 거기에 우리 유진이가 왜 같이
 있는 건데?

진하경 우연히...

한기준 뭐?

진하경 (보며) 우연히 만났대. 거기 제주도에서...

한기준 (허...! 기가 막힌 듯... 본다. 시선에서)

S#57. **제주병원 응급실 일각 / 밤.**

담요 같은 걸로 어깨를 두르고 있는 채유진,
앞에 누워 있는 시우를 본다. 두둥...!
시우의 눈에 감겨 있는 붕대...

채유진 어뜩해... (울컥...! 하는 눈빛으로 바라보면)

S#58. **다시 본청 복도 일각 / 밤.**

진하경 (원망 섞인 눈빛으로) 이게 다 너 때문이야!

한기준 (황당) 뭐?

진하경 너랑 사내연애 하다 깨진 것 때문에 데여서... (후회가 밀려와) 내
 가 얼마나 예민하고 까칠하게 굴었는데...

한기준 너 원래 나 만날 때도 예민하고 까칠했어!

진하경 내가 다칠까 봐 또 나만 겪고 싶지 않아서, 그래서 적당히 힘들지
 않을 정도로만... 그냥 딱 그만큼만 표현하면서...

한기준 너 원래 그랬다니까. 애정 표현도 인색하고, 좋은 건지 나쁜 건지
 도 항상 애매하고...

진하경(E) 그러니까 이시우의 비혼주의 때문이 아니었던 거다.

한기준 언제나 적당히 니 편한 대로 선긋기 하면서, 사람 정나미 떨어지
 게 만들었었다구 너! 알아?

진하경 ...! (본다)

진하경(Na) 너무 뜨거워질까 봐, 감당하지 못할까 봐, 내 감정을 내가 통제할
 수 없을까 봐... 그렇게 적당히 에둘러대면서... 끓는점까지 그 마
 지막 1℃를 올리지 않고 있었던 거다. 그런데...

진하경 어뜩해... (하는데 눈물이 툭...! 떨어진다)

한기준 (멈칫...! 하경의 눈물을 본다)

진하경 어뜩해 나...!!! (하면서 그대로 털썩 쪼그리고 앉아 울음을 터뜨린다)

한기준 ...! (그렇게 울음을 터뜨린 하경을 빤히 본다. 처음 보는 모습에 살짝 당
 황하고 놀란 듯...) 하경아... (빤히 쳐다보는 데서)

S#59. 본청 상황실 / 밤.

모니터 위로 태풍의 모습으로 조직화된 구름 영상이
나타나기 시작한다.

신석호 어...? (본다) 저거... 뭐지?

동시에 엄동한부터 오명주, 김수진, 일제히 모니터 화면을 본다.

엄동한 (위성사진 보더니) 뭐야? 저게 또 언제 저렇게...

유선 전화벨 울린다.

김수진　(받아서) 엄선임님, 태풍센터 전화데요.

엄동한　(전화 돌리라는 손짓)

김수진　(상대방에게) 잠시만요.

엄동한　(책상 위 유선전화 울리자 받아서) 어, 나야, 본청의 엄. 우리도 지금
　　　　확인했어. 맞지, 저거?

S#60.　제주도 태풍센터 상황실 / 밤.

성과장　어, 맞다. 14호 리키 뒤에 따라오던 15호 태풍 엘리샤, 오늘 11시
　　　　경에 오키나와 부근 서쪽 300km 해상에서 중심기압 990, 최대
　　　　풍속 초속 20, 강풍반경 150으로 동북쪽으로 진행 중이었는데.

　　　　관제시스템 대형 모니터에 뜬 위성사진.
　　　　팀원들이 실시간으로 들어오는 데이터를 확인해서 뽑고,
　　　　"위성센터죠? 태풍 강도 확인 좀 해주시죠."
　　　　"제주태풍센터입니다. 관측자료 넘어왔습니까?"
　　　　관련 부서에 전화를 걸며 분주한 가운데,
　　　　회의테이블 중앙에 성과장(성미진/여, 40대 후반), 계속 통화로,

성과장　오늘 18시경 오키나와 부근 서쪽 120km 해상에서 중심기압
　　　　980, 중심최대풍속 초속 28, 강풍반경 200으로, 제주도 남쪽 해
　　　　상으로 진격 중이야.

S#61.　다시 본청 상황실 / 밤.

엄동한　아...! (긁적긁적하면서) 일단 알았어, 계속 데이터 전송해주고... 신

주임은 시간대별 해양 열량 변화 자료 뽑아주고, 오주임은 새로
나온 예측 자료에서 연직시어*와 지향류**흐름 좀 파악해줘.

그러면서 다시 모니터를 보면.
태풍(* 반시계 방향으로 회전하면서 태풍으로 조직화되는 구름) 하나가
한반도를 향해 북상 중인 모습에서.

S#62. Insert> 본청 앞 / 밤.

탁! 택시 문 닫으면 출발하는 택시...
그 뒤에 남겨진 사내, 쓱 고개 들어 올려다보면
시우의 아버지, 이명한이다.
쎄한 눈빛으로 기상청을 올려다보며

이명한 이것들... 다 죽었써...!!! (썩소를 씩 날리며 저벅저벅 걸어 들어가는
 가운데)

Insert 1〉 제주 병원 응급실 일각 / 밤.
눈에 붕대가 감긴 채 누워 있는 시우, 그 앞에서 말없이 지켜보고
있는 채유진과

Insert 2〉 본청 복도 일각 / 밤.
쪼그린 채 울고 있는 하경, 그런 하경을 뻘쭘하게 보는 한기준.

* 대기 상하층 사이 풍속.
** 태풍의 진로를 결정하는 흐름.

S#63. 먼바다 / 밤.

그리고 서서히 몸집을 불리며

한반도로 접근하는 태풍의 모습에서.

11부 엔딩.

변이지역

S#1.　**제주 상공, 비행기 안.**

핸드폰 속 사진을 보는 시우.

시간의 흐름을 보여주듯 사진이 한 장씩 넘어간다.

Insert〉 시우의 핸드폰 화면. (회상 몽타주 섞어서)

1. 본청에 파견 온 기념으로 찍었던 셀카.

시우의 눈동자가 향한 곳에 상황실 모니터를 바라보며

생각에 잠긴 하경이 잡혀 있다.

이시우(Na)　관계는 변한다.

2. 비밀 연애 시작 기념으로 찍은 커플 사진.

마지못해 찍는다는 듯 어색하게 카메라를 바라보는 하경과

그 옆에서 잔뜩 신이 나서 활짝 웃는 시우.

이시우(Na)　좋은 쪽으로든 나쁜 쪽으로든... 시간의 흐름을 따라, 그리고 사이

사이 쌓여지는 감정에 따라 변하기 마련이다.

3. 캠핑 갔을 때 찍은 커플 사진.

여느 연인처럼 뺨을 맞대고 카메라를 향해 장난스러운 표정을

짓던 두 사람. 등등등 지나가면서,

안내멘트(E) 우리 비행기는 곧 제주국제공항에 착륙하겠습니다. 좌석 벨트를
 매주십시오. 그리고 창문 덮개는 열어주시기 바랍니다.
이시우 (아쉽게 핸드폰 화면을 닫고 창밖을 내다본다)
이시우(Na) 두려운 것은...

S#2.　Insert> Flash Back> 11부 S#49.

진하경 나두 잘하고 싶어. (중략) 근데, 나는 딱 거기까지밖에 안 돼...
이시우 (본다)
진하경 적당히 사랑하고, 적당히 좋아하구, 적당히 안정적이면 좋겠구...
 (보며) 그 적당히를 벗어나면... 내가 너무 불안해서... 그 적당히를
 넘겨버리면... 내가 다른 사람이 돼버릴 거 같아서... 그러니까 니
 가 결정해.
이시우 (? 본다)
진하경 제주도에 가 있는 동안... 잘 생각해보고 결정하라구... 나랑 적당
 히라도... 갈 수 있는지 없는지. 응?
이시우 (본다. 흔들리는 눈빛...)
진하경 (취했지만... 진심으로 마음속 얘기를 하는 눈빛...)
이시우(Na) 그런 작은 오해와 엇갈림이 보이지 않게 우리 관계에 작동하기
 시작하면서. 우릴 어긋나게 만든다는 것이다.

S#3.　Insert> Flash Back> 지하철 안
　　　　(11부 S#49. 이후 연결) / 밤.

앉아 있는 시우의 어깨에 너무 편히 기대어 쿨...! 잠든 하경.

이시우(Na)	내가 바랬던 건 그저 이런 거... 이렇게 우리 둘만의 시간을 갖고 싶었던 것뿐인데...
이시우	(하경을 본다)
진하경	(시우의 팔을 아이처럼 꼭 안은 채 잠이 든 얼굴... 무방비 상태)
이시우	(보면서 그대로 하경의 입에 키스한다.)

사람들 별로 없는 지하철 안...
마치 그 우주에 그 둘만 존재하듯...
하경에게 입 맞추는 시우 위로,

이시우(Na)	어디서부터 어긋난 걸까?

S#4. Insert> Flash Back> 계속 연결> 도시 전경 밤.

강물처럼 흘러가는 도심 속, 지하철 전경 쭉 멀어지다가
어느 순간 검은 구름이 화면을 쓱! 가리는가 싶더니,

이시우(Na)	어쩌다 우린... 이렇게 한 치 앞도 알 수 없는 지점에 서로 서 있게 된 걸까?

S#5. 오키나와 근처 바다 상공 / 밤.

펼쳐지는 어두운 하늘 전경...
시계 반대 방향으로 회전하며
오키나와 북쪽 해상으로 올라오는 태풍.
하지만 북쪽 해상으로 들어오자 상층고기압의 영향으로
태풍의 상하층 구조가 분리되기 시작하면서,
그 위로 타이틀 뜬다.

S#6.　　본청 복도 일각 / 밤 (11부 S#58. 연결).

쓱... 손수건을 내미는 한기준.

받아서 눈물을 닦는 진하경. 진정세로 접어든 모습...

(나란히 앉아 있는 두 사람)

한기준	그 정도였냐? 이시우한테?
진하경	... (말없이 손수건으로 킁! 코를 푼다)
한기준	(본다. 나직한 한숨으로)
진하경	(고개를 가로젓는다) 모르겠어. 대체 뭐가 어디서부터 잘못된 건지...
한기준	(같은 심정이다. 다시 나직한 한숨... 내쉬는데, 그때)

저쪽에서부터 다급하게 달려오는 김수진,

한기준과 진하경, 달려오는 김수진을 본다.

김수진	아! 여기 계셨구나...! 전화도 안 받으시구, 계속 찾으러 다녔어요, 과장님.
진하경	(자리에서 일어서며) 왜? 무슨 일 있어?
김수진	지금 상황실 난리 났어요. 빨리 좀 가보셔야겠어요.
진하경	...? (본다)
한기준	(? 보면)

* 뜨거운 성질의 태풍이 차가운 공기가 있는 우리나라를 통과하면서 성격이 바뀌는 것.

S#7.　　본청 상황실 / 밤.

이명한　　여기 책임자랑 얘기하겠다니깐! 책임자 나오라구우!!!

엄동한　　알겠어요, 알겠으니까 일단 진정 좀 하시구 나가서 말씀하시죠.

이명한　　진정? 당신 같으면 진정이 되겠어? 생때같은 내 아들이 다쳐서 병원까지 실려 갔다는데! 어디가 얼마나 다친 건지도 모르겠고, 아주 애가 타서 죽겠는데, 진정하라니! 말이야 밥이야? 진정을 어떻게 하라는 거야이쒸!!! (하면서 아무거나 닥치는 대로 발로 뻥! 차버리면)

명주/수진　　(옴마야!! 놀라서 본다)

신석호　　저기요! 여기서 이러시면 안 됩니다! (나름 한마디 거드는데)

진하경　　무슨 일입니까?

목소리에 일제히 돌아본다.
이명한도 그녀를 돌아본다. 멈칫... 알아보는 눈빛...
하경, 또각또각 걸어 들어와 이명한 앞에 선다.
(한기준도 그 뒤를 따라 들어와 한쪽에 서서 보면)

이명한　　어! 언니구만! (반가운 듯 아는 척하려는데)

진하경　　총괄2팀 진하경 과장입니다. 이시우 특보 직속상관이구요.

이명한　　그래요 과장 언니, 과장 언니두 들었지? 우리 시우 다쳤다는 얘기...

진하경　　네, 전해 들었습니다.

이명한　　제주 태풍 뭐시기라는 데서 우리 시우 다쳤단 전활 받는데, 아우! 내가 심장이 막 벌렁벌렁하구 막 눈앞이 캄캄해지구 막... 어?

진하경　　(딱... 자르듯) 일단 자릴 옮겨서 얘기하시죠. 여기 상황실에는 외부인이 들어오면 안 되는 곳이라서요.

이명한　　뭐야?

엄동한　　(보안직원1을 보며) 일단 모시고 나가세요.

보안직원1　　(데리고 나가려고 잡는 순간)

177

이명한	(그 손 탁! 쳐 내며) 어쭈! 어딜...!! 이것들이 진짜! 건들지 마! 나 함부로 건들면 폭행죄로 고소한다 나! 어? (하는데)
한기준	(보다 못해 나서며) 여기서 안 나가시면 공무집행방해가 됩니다.
이명한	(찌릿! 거슬린다는 듯 기준을 보더니) 그래서! 고소라도 하시게?
한기준	기상청 상황실은 그만큼 엄중한 곳이라고 말씀드리는 겁니다! 이렇게 막무가내로 들어와 행패 부리면 안 되는 데라구요!
이명한	야! 내 아들도 엄중해!!! 나한텐 하나밖에 없는 아들이라구! 2대 독자!!!! (하경 보며) 과장 언닌 잘 알겠네. 우리 시우랑은 사적으로도 막역한 사이잖아. 안 그래?
진하경	...! (본다)

순간 어색하게 굳어지는 공기...
총괄2팀 사람들, 신석호, 오명주, 김수진...
짧게 그들만의 시선 마주친다.
(그 와중에 엄동한만 무슨 소리야? 하는 눈빛으로 보는 가운데)
한기준, 멈칫하는 눈빛으로 하경을 보면,

Insert〉Flash Back〉6부 S#34.

이명한	아니이, 우리 시우랑 같이 거 뭐냐... 모텔도 같이 다니고 하는 사인 거 내가 다 아는데.
진하경	...! (당황하는 눈빛 스친다, 자기도 모르게 주위를 살피면)
이명한	(눈치는 또 빨라서) 아이고, 회사에선 아직 비밀인가 보네, 알았어요, 알았어. 내가 크게 얘긴 안 할게. 허허허... 암튼 우리 시우랑 과장님이랑 그렇고 그런 사인 거는 맞죠? (보며) 어제도... 모텔에 같이 왔었드만요.

다시 현재〉

이명한	(의미심장하게) 둘이 그런 사이 아니에요? (그러면서 여기서 더 얘기

해? 말어? 하는 눈빛으로 하경을 보면)

진하경 (아찔한 눈빛... 그러나 최대한 내색하지 않은 채 꼿꼿이 서서 보면)

한기준 (얼른 나서서) 그만 나가시죠. 나가서 얘기합시다.

이명한 왜 대답이 없으셔?

진하경 (주먹을 꾹 쥔 채... 똑바로 마주 보면)

이명한 (쎄하게 씩 묘한 미소가 스치더니) 나가서 얘기하든가 그럼. (그러면
 서 먼저 걸음을 옮겨 밖으로 나가면)

한기준 내가 상대할 테니까, 나오지 말아요, 진과장은. (그러더니, 이명한
 을 따라 나간다)

 뒤에 남겨진 진하경...

 굳어버린 듯 움직이지 못한 채 그대로 서 있고.

 총괄2팀 사람들 일제히 썰렁해진 눈치로 그런 하경을 쳐다본다.

 엄동한, 혼자만 뭐지 이 분위기...? 하는 눈빛에서.

S#8. 본청 탕비실 / 밤.

 안으로 들어서는 하경, 잠시 있다가 일단 물이라도 마시자.

 물을 꺼내 마시려다가 도로 텅...! 내려놓는다.

 모든 게 다 엉켜버린 기분이다. 두 손을 짚은 채 고개를 숙이면.

S#9. 본청 상황실 / 밤.

 모니터 위로 태풍의 모습으로 조직화된 구름이 나타나기 시작한다.

신석호 어...? (본다) 저거... 뭐지?

 동시에 엄동한부터 오명주, 김수진, 일제히 모니터 화면을 본다.

때르르르릉!!! 울리는 전화벨 소리와 함께,

엄동한 (전화받으며) 어, 나야, 본청의 엄. 우리도 지금 확인했어. 맞지, 저거?

Insert 1〉 제주도, 태풍센터 상황실 / 밤 (11부 엔딩).

성과장 어, 맞다. 14호 리키 뒤에 따라오던 15호 태풍 엘리샤, 오늘 11시 경에 오키나와 부근 서쪽 300km 해상에서 중심기압 990, 최대 풍속 초속 20, 강풍반경 150으로 동북쪽으로 진행 중이었는데.

Insert 2〉 탕비실.
테이블을 짚은 채 서 있는 하경의 뒷모습 위로,
E. 쿠르르르르릉...!!!! (천둥소리가 밀려오는 위로)

Insert 3〉 휴게실 일각.

이명한 담배 있습니까?
한기준 (따라 나와 그를 보며) 실내에선 금연입니다만.
이명한 (허... 삐딱하게) 그럼 커피라도 좀 주든가. 어?
한기준 (이 사람, 뭔가 이상하다... 아들 걱정하는 일반적인 아버지의 모습은 확실히 아닌 듯... 묘하게 쎄해지는 눈빛)
이명한 (뭔가 문제를 일으킬 것만 같은 눈빛과 태도 위로)
성과장(E) 오늘 18시경 오키나와 부근 서쪽 120km 해상에서 중심기압 980, 중심최대풍속 초속 28, 강풍반경 200으로, 제주도 남쪽 해상으로 진격 중이야.

다시 본청 상황실〉

모니터 위로 점멸하는 태풍 세력이 점점 북상하는 위로
태풍의 소리 겹쳐지면서. (Fade-out)

블랙 화면 위로.
E. 태풍의 소리, 거친 바람 소리 점점 커져가는 위로,
[12시간 전...]

S#10. 서울, 병원 응급실 앞 / 11부 S#40. 다음 날 새벽.

저 멀리 해가 떠오르기 시작하고,
향래가 보미를 부축해 밖으로 나오면
그때까지 복도에서 기다리고 있던 엄동한이 엉거주춤 일어선다.

엄보미	(? 본다) 아빠... 밤새 여깄었어?
엄동한	어? 어어... (걱정으로 까칠한 표정, 보미 보며) 좀 어때?
엄보미	괜찮지 뭐... 다 가라앉았어.
이향래	택시 기다린다. 빨리 가자.
엄동한	택시를 불렀어? 내 차 있는데 뭐 하러... (하는데)
이향래	가자 보미야. (대꾸 없이 보미 데리고 지나쳐 나간다)
엄동한	...?! (보면)

보미, 혼자만 뒤에 남겨진 아빠를(엄동한을) 흘긋 한번 본 뒤...
엄마를 따라 밖으로 나가고,

엄동한	... (따라가지도 어쩌지도 못한 채, 뻘쭘하게 서 있는 모습에서)

S#11. 달리는 택시 안 / 새벽.

나란히 앉은 채 한동안 아무 말 없는 이향래와 엄보미.

엄보미 아빠... 밤새 기다린 거 같던데, 이렇게 우리끼리만 가는 건 좀 그

 렇지 않아?

이향래 언제부터?

엄보미 (? 보면)

이향래 언제부터 지가 그렇게 우릴 기다렸다구. 나는 십몇 년이 넘게 기

 다렸는데 고작 그거 하룻밤이 뭐?

엄보미 (아... 쓱 고개 앞으로 돌리면)

이향래 (괜한 말을 했다...) 가는 동안 눈 좀 붙여. (하면서 창밖으로 고개 돌린

 다, 쌓인 한숨... 굳은 눈빛에서)

S#12. 병원 응급실 복도 / 새벽.

우두커니 혼자 앉아 있는 엄동한, 긴 한숨을 후우우... 내뱉는다.
뭔가... 참 처량맞은 모습에서.

S#13. 오명주네 / 아침.

애들 유치원 갈 준비하랴, 출근 준비하랴 혼자 동동거리는 오명
주, 한 놈 붙잡아 옷 입히고, 한 놈 붙잡아 밥 먹이고 하면서,

오명주 (머리에 구르프 만 채로) 여보! 식사 안 해?

 (Insert〉 서재 방 안〉 이불 뒤집어 쓴 채 자는 남편의 모습)

오명주 (한숨으로 나직이) 참 유세다, 유세야... 5급 공무원 준비 두 번만

했다간 아주... (그랬다가) 아니다. 말자... (한숨으로) 찬아! 결아아아!!! (외치는 워킹맘의 아침에서)

S#14. 제주도 태풍센터 상황실.
시우가 직원1의 안내를 받으며 상황실로 들어오는데,
이미 태풍센터 직원들은 오키나와 먼 해상에서
한반도 쪽으로 태풍 올라오는 모습의 위성사진을 보며
토의 중이다.

직원1 과장님, 본청에서 오셨는데요.

이시우 안녕하십니까, 본청에서 온 이시우 특봄니다. (하는데)

성과장 (들은 건지 못 들은 건지 무시한 채) 현재 기압계 흐름 어떻노?

이시우 ? (보면)

직원2 5키로 상공에서 기압골이 지나가면서 태풍 끌어올리면 (계산하더니) 태풍 속도 시속 20~25로 빨라질 예정입니다.

이시우 (고개 돌려 같이 모니터를 보는 위로 계속)

성과장 그 반대의 상황도 고려한 거가?

직원2 상층 제트 골이 깊지 않기는 하지만 그래도...

성과장 그럴 확률까지는 생각 몬 했다?

직원2 (서두르며) 예? 아... 잠시만요. (다시 계산 시작하는데)

이시우 이대로라면 늦어질 수도 있을 거 같은데요.

일제히 (? 본다)

성과장 (뭐야 넌? 하는 표정으로 보면)

직원1 (얼른) 본청에서 파견 오신...

성과장 (시우 보며) 계속해보이소.

이시우 (모니터 가리키며) 제가 봤을 땐 일본 쪽에 자리 잡은 북태평양 고기압이 빠지는 속도가 너무 늦어서요. 이대로라면 시속 10~15

로 늦어질 수도 있다고 봅니다.

성과장	(시우가 지적한 지점을 다시 한번 보는 위로)
직원2	(이 친구 뭘 모르네) 저기요? 이런 경우는 태풍 진로에 영향을 주기 어렵거든요?
이시우	2002년도랑 2014년도에 발생한 태풍 가운데 일본의 북태평양 고기압 발달의 영향으로 속도가 느려진 사례가 있는 걸로 기억하는데요?
성과장	2014년도는 돌핀이었고, 2002년도가...
이시우	하이선이었죠. 둘 다 변이 지역에서 온대 저기압으로 변해 비만 많이 뿌려대고 지나갔죠.
일동	... (시우를 본다)
성과장	(빤히 시우를 쳐다보더니) 어이 본청 친구, 이름이 뭐라꼬?
이시우	이시웁니다.
성과장	(악수 청하며) 내는 여기 과장 성미진이예요.
이시우	압니다. 성미가 아주 급하신 과장님이시라구... 덕분에 일주일이나 일찍 내려오게 됐습니다, 제가.
성과장	해마다 기후가 예측범위를 상상도 몬 하게 휙휙 바끼삐는데 뭐라도 대처할라믄 일주일 미리 와 갖고도 부족하지.
이시우	뭐부터 할까요?
직원2	(속 시원한 친구네) 5분 후에 회의부터 시작해봅시데이.
이시우	네, 알겠습니다! (씩씩하게 대답한 뒤 준비하는 가운데)

여기저기 회의를 준비하면서 켜지는 모니터들...
전국의 팀장들 얼굴이 하나둘 나오면서,
본청 쪽을 비추는 화면도 켜진다. 지나가는 반가운 얼굴들.
자료를 들여다보는 하경의 얼굴이 나타난다.

이시우	... (그 모니터를 본다. 모니터 속 하경의 얼굴을 보는 시선에서)

S#15.　본청 상황실.

전체회의를 위해 모여드는 직원들. 총괄2팀도 준비하는데,

김수진	어? 이시우 특보 아니에요?
총괄2팀	(일제히 돌아본다)
진하경	(멈칫… 그 말에 모니터 쪽 돌아보면)

제주 태풍센터 모니터로 손을 흔들어 인사를 하는 시우의 모습.

(아직은 회의 전이라 화면에 있는 사람도 있고, 없는 사람도 있고)

이시우(E)	좋은 아침입니다!!
진하경	(말도 없이 가버린 놈…! 뭐가 저렇게 신이 난 거야? 싶은데)
엄동한	(반갑게) 좋은 아침은 무슨… 태풍 올라온다면서.
이시우	(Insert〉태풍센터〉화상) 그러니까 좋은 아침이죠. 제가 바로 태풍의 움직임을 가장 먼저 포착하는 이곳!! 제주도 태풍센터에 도착했으니 얼마나 든든하세요들…
엄동한	(웃으며) 현장에 보내놨더니 생기가 도는구만 아주. (그때)
성과장	고국장님! 간만에 일 쫌 하는 사람 보내셨대요?
고국장	(피식 웃으며) 내가 보낸 거 아냐, 총괄2팀 진과장이 보낸 거지.
성과장	(얼굴 화면에 대충 걸친 채로) 진하경 과장? 그 새침떼기가요? 이야… 서쪽에서 해 떴나.
모니터들	(자리에 앉아 화면에 잡힌 사람들, 웃음기 스치면서)
진하경	(꼴 보기 싫어서 사무적으로) 회의 시작하겠습니다!
고국장	아직 시간이 좀 남지 않았나? (하는데)
진하경	태풍 발생 건으로 오늘은 좀 일찍 시작하겠습니다. 위성센터부터 준비되셨습니까?

S#16. 제주도 태풍센터 상황실.

이시우 (사무적인 그녀의 모습에 짐짓... 쳐다보는 위로)

위성센터(E) (시작되는 브리핑) 지금 오키나와 먼 해상에서 두 개의 태풍이 발달 중인데요, 그중 하나가 현재 중심기압 985, 중심최대풍속 초속 25의 강도로 발달한 상태며 세 시간 전에 비해 시간당 4킬로미터의 빠른 속도로 북북동진 중입니다. (소리 멀어지면서)

진하경(E) 니가 좋아...

Insert〉Flash Back〉지하철 안 (S#3. 연결).

진하경 (술에 잔뜩 취해 눈 감은 채...) 니가 너무 좋은데... 그래서 너무 힘들어...

이시우 (고개 돌려 하경을 본다) 뭐가 젤... 힘든데?

진하경 것도 모르냐...? 넌 나랑 너무 달라아... 그게 너어어무 좋은데... 그래서 그게 너어어어무 힘들어... (툭... 시우 어깨에 기댄다)

이시우 (본다. 피식... 웃음을 짓긴 하는데, 그 웃음 끝이 살짝 아프다...)

나직한 한숨으로 고개 돌려 앞을 보는 얼굴에서,

다시 현재〉

시우, 다시 조용히 시선 들어 눈앞의 모니터를 본다.

어제와는 다르게 너무 말짱하고, 꼿꼿하고 빈틈없어 보이게

모니터 앞에 앉아 있는 하경이 보인다.

이시우, 모니터 속 하경의 얼굴을 본다. 나직한 한숨에서...

S#17. 본청 상황실.

진하경 (굉장히 사무적으로) 이 속도라면 내일 오후엔 영향권에 접어든단

얘기네요?

엄동한　이동 속도는 빨라졌지만 현재 우리나라 남서쪽 부근 해수면온도 26~27℃, 해양열량 10 이하, 연직시어 10 이하로 태풍이 계속 발달할 만한 환경조건이 아직까진 충분치 않습니다.

진하경　(마이크에 대고) 태풍센터! 태풍이 에너지를 얻지 못하는 부분에 대해 어떻게 생각하십니까?

성과장　(Insert〉 제주태풍센터〉 화상으로) 아직 오전이라 해양열량 상승 가능성 충분하다고 봅니다. 더욱이 올해 해수면 온도가 평년보다 약 3℃가량 높아서 이대로라면 우리 영해로 진입해서도 계속해서 에너지를 공급받을 가능성이 큽니다.

진하경　내륙으로 상륙했을 때 위력을 얼마나 예상하시나요?

성과장　(Insert〉 제주태풍센터〉 화상) 현재 일본 쪽에 자리 잡은 고기압이 빠지는 속도가 이상할 정도로 늦어지고 있다는 점을 고려 중입니다.

진하경　그래도 현재로서는 목포 상륙이 제일 유력한 거 같은데요.

성과장　상륙 시점엔 Ci 2.5에서 3.0 사이쯤 되겠네요.

진하경　느려지는 만큼 해상에서 에너지를 더 많이 흡수해 강력해진다는 말씀이신 거죠?

성과장　맞습니다. 태풍이 목포로 들어올 경우 중심기압 970에 중심 최대 풍속 초속 30미터 이상 된다고 치면... 2018년에 발생한 태풍 쁘라삐룬보다 강하다고 할 수 있습니다.

일동　(그 말에 잠시 술렁인다)

엄동한　(흐음... 심각해지는 눈빛에)

고국장　(아이구야... 하면서 쓰윽 뒷목을 만지고)

총괄2팀　(역시, 나직이 스치는 한숨들...)

진하경　(긴장되는 눈빛으로 모니터 속 성과장을 보는 데서)

S#18.　　**엄동한네 거실.**

Insert〉TV 화면.

캐스터　　제14호 태풍 리키가 한반도를 향해서 북상 중입니다. (위성사진
　　　　과 함께 태풍 리키의 예상 이동 경로를 나타내는 그래픽 화면을 설명하
　　　　면서) 태풍의 눈이 뚜렷하게 보일 정도로 강한 세력을 가지고 있
　　　　고요. 중심 부근에서는 시속 100km 이상의 강풍이 몰아치는 상
　　　　황입니다.

TV를 보고 있는 보미 옆으로 빨래 걷어서 가져와 앉는 이향래.

엄보미　　엄마, 시속 100km면 어느 정도인 줄 알아?

이향래　　(가늠 안 돼서) 글쎄... (빨래를 개기 시작하면)

엄보미　　서울에서 전주까지 거리가 200km정도니까 시속 100km면 거
　　　　의 두 시간 만에 갈 수 있다는 거야. 어마어마하지? 그치?

이향래　　(? 본다) 그런 걸 다 계산할 줄 알아?

엄보미　　(뿌듯하게) 기상청에 체험학습 갔을 때 배웠어. 아빠 일하는 거 막
　　　　상 그렇게 가까이서 보니까 좀 멋지긴 하더라.

이향래　　(말 돌리며) 햄은 왜 먹었어? 먹으면 안 된다는 거 알면서.

엄보미　　(TV에 시선 둔 채) 잠깐 깜빡했어.

이향래　　깜빡할 게 따로 있지. 초등학교 때 김밥 먹다 거기 들어간 햄 땜
　　　　에 응급실까지 실려 간 거 벌써 잊었어?

엄보미　　아... 출출하다, 뭐 먹을 거 없어? (일어나 식탁 쪽으로)

이향래　　이제 아빠 그만 찾아가. 안 그래도 방재기간이라 정신없이 바쁜
　　　　데...

엄보미　　(바나나 같은 걸 집어 들다가 순간 굳는다. 식탁 위에 다른 노트들 사이
　　　　에 비죽이 나와 있는 종이에 시선 꽂힌 채 빤히 쳐다보는 그 위로)

이향래　　(대충 옆에 있는 빨래 같은 거 개면서) 약 먹을 시간 다 됐어. 거기 약

놔둔 거 보이지?

엄보미	엄마...
이향래	응? (계속 무심히 빨래 개는데)
엄보미	엄마 이혼해?
이향래	(? 돌아본다. 보다가 순간 퍼뜩 생각난 듯 식탁 쪽 돌아보더니)

후다닥 일어나 식탁 앞으로 와서 그 위에 있는 것들 치운다. 그러면서,

이향래	얼른 약부터 먹어. (하면서 들고 다른 쪽으로 가버리면)
엄보미	...! (빤히 쳐다본다. 시선에서)

S#19. 본청 상황실, 탕비실.

회의가 끝난 듯 저 뒤로 다들 흩어지는 가운데,

엄동한, 탕비실로 들어와 커피를 따른다.

그 옆으로 따라와 같이 음료를 따르는 진하경.

진하경	따님은 좀 어때요?
엄동한	어, 새벽에 퇴원했어.
진하경	다행이네요. 고생 많으셨어요.
엄동한	고생은 애 엄마가 했지. (씁쓸하게) 난 그동안 뭐 하고 살았나 몰라.
진하경	(? 보면)
엄동한	나름 가족을 위해 참 열심히, 뼈 빠지게 살았다고 자부했는데... 막상 돌아와보니... 내가 참 형편없는 아빠였더라. 애한테 알러지가 있는 것도 다 까먹고... 하마터면 하나뿐인 딸내미 잡을 뻔했어.
진하경	(보더니) 세상에 여러 아빠가 있어요. 자상한 아빠가 돼주는 것도 좋지만... 열심히 자기 인생을 살아가는 모습을 보여주는 아빠

도... 좋은 아빠라고 전 생각해요.

엄동한 (본다) 위로하는 거야?

진하경 위로 좀 됐을까요?

엄동한 (피식... 웃음으로) 걱정 마. 정신 잘 차리구 있으께. 태풍이 두 놈이

나 올라온다는데... 정신 바싹 차리구 있어야지.

진하경 그중 한 놈은 심지어 쁘라삐룬보다 강할 수도 있는데, 그죠?

엄동한 그나저나 선견지명이 있었어, 이시우 미리 내려보낸 거 말야.

진하경 제 선견지명은 아니었구요.

엄동한 (응? 보면)

진하경 (말없이 후룩... 커피를 마시며 시선 돌린다)

S#20. 본청 기자실 앞 복도.

기자들 기사 전송하고 우르르 나오는 그 한편으로

한기준, 김주무관과 기자실에서 나란히 걸어 나오면서,

김주무관 쁘라삐룬 때 사상자가 얼마나 됐죠?

한기준 사망 및 실종자만 38명이고, 부상자 366명.

김주무관 어우 재산 피해도 상당했겠네요?

한기준 수도권만 700억. 그보다도 인명피해가 문제지.

김주무관 (생각나서) 근데 채유진 기자 무슨 일 있습니까? 요즘 잘 안 보이

는 것 같아서요.

한기준 ...좀 쉬고 싶대서 그러라고 했어.

김주무관 혹시...

한기준 혹시 뭐?

김주무관 2세를 준비 중이신 겁니까?

한기준 (2세 같은 소리 하고 있다. 쎄하게) 언론사에 수시 브리핑 시간 공지

해야 하지 않아?

| 김주무관 | 아, 내 정신 좀 봐... (바빼 움직이고) |
| 한기준 | (핸드폰을 보면, 유진에게 아무 소식이 없다, 한숨에서) |

S#21. 제주도 월정리 부근 유진母네 집.

마당의 평상에서 놀던 남자아이(일곱 살 정도)가
문 앞에 트렁크를 잡고 서 있는 채유진을 발견하고
벌떡 일어난다.

남자아이	누나!! (맨발로 뛰어와 안고)
채유진	(영차! 안아주며) 잘 지냈어? 우리 꼬맹이...
남자아이	왜 이제 왔어? (꽉 안으며) 얼마나 보고 싶었는데...
채유진	(뭉클) 미안... (동생의 무게를 가늠하며) 못 본 사이에 많이 컸네.
남자아이	(씨익 웃고)
유진母	왔어?
채유진	응. (웃는다. 좋기도 하지만... 어딘가 어색하기도 한 느낌으로 들어서며)
	아저씨는?
유진母	태풍 온다 그래서 배 옮기러 나갔어. 어서 들어와...
남자아이	(누나의 트렁크를 직접 밀고 들어간다)
채유진	(미소로, 따라 들어가면)

S#22. 제주도 태풍센터 주차장, 관측차량.

시우가 몇 가지 장비를 이동식 관측차량에 싣는다.

직원1	일단 AWS들 제대로 작동하는지부터 체크해주시고.
직원2	넵.
직원1	(시우 보며) 같이 가시게요?

이시우	네, 저도 당분간 있어야 할 텐데... 위치 정도는 알아두면 좋죠.
직원1	열심히 하시네, (웃으면서) 늦지 않게 마쳐주세요.
직원2	(올라타며) 가시죠.
이시우	(같이 차에 올라타고 출발하면)

S#23. 본청 상황실.

중앙의 위성사진을 보면 북상하던 태풍이 제주도 남서쪽 해상에
서 사람 걸음걸이 정도인 시속 4~6km의 느린 속도로
멈춰서 꿈쩍도 하지 않는 모습이다.

진하경	(먼저 와 있는 엄동한에게) 왜 저런 거예요?
엄동한	분석 중이라는데 정확한 원인은 안 나오고 있나 봐.
진하경	(모니터를 들여다보는 총괄1팀 과장에게 가서) 좀 볼게요.
총괄1팀과장	(자리 비켜주며) 한 시간째 제주 남서쪽 해상에서 머물러만 있어.

곧이어 고국장과 한기준이 들어온다.

고국장	(뛰어 들어오며) 또 뭐야?
총괄1팀과장	태풍이 진로를 멈춘 채 제주 해상에 머물러 있는데 자세한 원인은 파악 중입니다.

S#24. 제주도 태풍센터.

빗줄기 조금 전보다 굵어진 상태.
본청과 화상이 연결됐다.

성과장	(마이크에 대고) 현재 19시, 태풍 리키 동쪽으로 갑작스러운 경로

변화와 함께 제주 남서쪽 해상에 머물러 있는 중입니다.

진하경 (Insert〉본청 상황실) 태풍의 상하층 구조가 분리되면서 진로에
 지장을 줄 가능성은요?

성과장 불가능한 건 아인데 당장 위성사진만으로 파악하긴 어렵지예.

S#25. 본청 상황실.

무거운 침묵이 감도는데,

진하경 현재 제주지역 단열선도를 보고 싶은데, 특별 관측 가능할까요?

성과장 (Insert〉태풍센터) 그라모 성판악에서 존데 관측을 해야 하는데...
 (그때 직원1에게 무슨 말인가 듣고) 아! 마침 성판악 근처에 우리 쪽
 관측 차량이 나가 있다네예. 어떻게, 존데 띄우까요?

진하경 (고국장을 본다)

고국장 단열선도 보면 알 수 있을 것 같아?

진하경 네. 상하층이랑 5km 상공의 바람 확인이 꼭 필요해서요.

고국장 ... (고민한다)

S#26. 제주도 구좌읍 동부하수처리장.

시우가 직원2와 함께 정수장 옆으로 높이 솟은 AWS를 점검 중
이다. 관측값이 제대로 송신되는지, 인근에 있는 AWS의 관측값
과 얼마나 편차가 있는지 등을 체크하는 모습.

이시우 제주는 AWS가 전부 몇 대나 있죠?

직원2 총 25댑니다.

이시우 오늘 전부 다 둘러봅니까?

직원2 에이, 제주도가 얼마나 큰데 그걸 다 봅니까? 오늘은 급한 대로

제주 동쪽 지역 여덟 곳만 체크할 겁니다.

이시우 아, 네... (웃으며)

그때 저만치에서 엄마와 꼬맹이 남동생과 함께
산책을 나온 듯한 채유진을 발견한다.

이시우 어?

채유진 (바람에 휘날리는 머리를 쓸어 넘기다가 시우를 보고) 시우 오빠?

이시우 (다가와서) 니가 여기 어쩐 일이야?

채유진 엄마 집에 잠깐 내려왔지. 여기 우리 엄마랑 남동생...

이시우 (유진母 보며) 아, 안녕하십니까.

유진母 (눈으로 인사 건네면)

채유진 근데 오빠 무슨 일이야 제주까지?

이시우 태풍센터에 파견.

남자아이 (툭 나서며) 어? 형 기상청에서 일해요?

이시우 (내려다보며) 어, 그래, 기상청에서 일해.

남자아이 우리 누나 남자친구예요?

이시우 응?

유진母 무슨 소리야, 누나 결혼했는데, 너 매형 만났었잖아.

남자아이 아... 맞다 참. (하면서 머쓱해지는 표정)

시우/유진 (같이 살짝 어색해지는데...)

직원2 (급히 다가오며) 이특보, 지금 과장님 연락인데 바로 성판악에 가서 존데 관측을 좀 하라는데요.

이시우 지금요?

직원2 (하늘을 가리키며) 아무래도 태풍님 움직임이 심상치 않은가 봐요.

남자아이 (태풍! 귀가 솔깃해서) 나도... 나도 갈래요!!

유진母 동진아.

남자아이 (보채며) 가고 싶어!! 누나 나도 가면 안 돼?

채유진	그건 안 돼. 형님들 일하시는데... (하는데)
이시우	(직원2 보며) 같이 가두 될까요? 멀리서 구경만 하는 거면...
직원2	(? 시우를 보다가 고개 돌려 보면)

채유진, 유진母, 남동생까지 일제히 직원2를 쳐다보고 있다.

| 이시우 | 안 될까요? (씩 웃는 데서) |

S#27. 본청 정경.
저녁때가 다 됐지만 밖은 아직 훤하다.

S#28. 본청 복도 일각.
잠깐 막간의 시간을 이용해 밖으로 나온 하경.
배여사에게 전화를 건다.

배여사(F)	(받자마자) 어쩐 일이야?
진하경	태풍 온다는 얘기 들었죠?
배여사	(Insert〉 배여사네 마당에서 장독대를 닫으며) 일찍두 전화헌다. 뉴스에선 아침부터 태풍 대비하라고 방송을 하고 또 하고 그러드만.
진하경	됐어요, 그럼... 끊어요.
배여사	(Insert〉 배여사네 마당) 얘! 넌 니 말만 하면 다야?
진하경	(다시 전화기에 대고) 왜? 뭐 또 하실 말씀 있어?
배여사	(Insert〉 배여사네 마당〉 툇마루에 앉으며) 그 총각 말이다!
진하경	신주임 얘기라면 끊습니다.
배여사	(Insert〉 배여사네 마당) 그 총각 말고... 또 있잖아. 거 뭐냐, 니네 집에 지금 같이 합숙 중이라는 그 해사시한 그이... 이름이 이시

운가 하는 애.

진하경 (멈칫해서) 이시우가... 왜요?

배여사 (Insert〉배여사네 마당) 내 얘기 안 하든?

진하경 엄마 얘기를 이시우가 왜 해? (했다가) 엄마 그 사람이랑 무슨 일 있었어요, 또?

배여사 (Insert〉배여사네 마당) 나랑 같이 저녁 먹었다 왜?

진하경 (빠직) 엄마가 이시우랑? 언제? 아니 왜? 대체 엄마가 이시우랑 밥 먹을 일이 뭐가 있다구!

배여사 (Insert〉배여사네 마당) 어떡하냐, 그럼. 니가 내 전화는 씹고, 윗 집 총각은 궁금해 죽겠고.

진하경 설마, 엄마 또 이시우 앞에서 나랑 신주임이랑 줄 긋기 했어요?

배여사 (Insert〉배여사네 마당) 그러게 에미가 전화를 하면 재깍재깍 받 았어야지, 니가 피드백이 없으니까 어뜩해!

진하경 엄마! 그래두 그럼 안 되지!

배여사 안 될 건 또 뭐야? 니 부하 직원한테 과장 에미가 밥 좀 사줬기로 서니, 그게 그렇게 문제가 될 일이냐?

진하경 (짜증 가득한 목소리로) 요즘은 그런 세상 아니라구 엄마. 과장 엄 마 아니라 과장 할아버지라도 부하 직원 사적으로 불러서 남의 신상 함부로 털고 그럼 안 된다구, 알았어? (아!!! 이마를 짚으며) 한 번만 더 이시우 불러내서 그런 소리 해봐! 나 진짜루 엄마랑 연 끊어요, 알았어?

배여사 (Insert〉배여사네 마당) 얘는 또 왜 이렇게 오바야? (가만...!) 얘, 혹 시 너도 눈치챘니?

진하경 뭘요?

배여사 (Insert〉배여사네 마당)) 그 총각이 너 좋아하는 거 같더라구.

진하경 (떵...!)

배여사 요게 요게 가만 보니까 거 뭐냐, 그래 흠모... 남몰래 널 흠모하는 눈치더라니까... (하는데 멈칫...) 얘, 하경아, 하경아? 끊겼니? 하경아!

진하경 (이미 끊은 채) 못 산다 진짜!!! (하는데 다시 울리는 진동)

배여사로부터 걸려온 전화다.
홱! 수신거부 해버린 뒤 그대로 걸음을 옮기는 데서.

S#29. 배여사네 마당.

배여사 (끊긴 핸드폰을 바라보며) 뭐야...? 이것들...? (고개를 갸웃) 설마 쌍
방이야...? (했다가) 에이 태경인 몰라두 하경인 아니지... 모로 가
나 안전빵이 최우선인 놈인데... (하면서도 뭔가 자꾸 걸린다. 엄마로
서 묘한 촉이 발동되는 듯... 흠... 걸리는 눈빛에서)

S#30. 본청 엘리베이터 앞.

한쪽으로 터벅터벅 걸어오는 하경.
그 앞에 역시 퇴근 중인 기준이 가방을 들고 서 있다.
두 사람, 눈으로만 인사한 뒤 엘리베이터 기다리는...

진하경 퇴근?
한기준 어. 넌 야근?
진하경 어. 잠깐 저녁 먹으러 나가는 중.
한기준 어... (잠시 대화 끊겼다가 쓱 돌아보며) 저녁 같이 먹을래?
진하경 (그 말에 본다. 시선에서)

S#31. 제주도 성판악 탐방로 지점.

관측차 뒤에서 시우가 직원2의 도움을 받아

존데*를 연결한 풍선에 수소를 주입 중이다.

직원2 바람이 많이 부네요.

이시우 (조심조심 수소를 주입하며) 그러게요.

S#32. 제주도 성판악 탐방로 지점, 유진母 차 안.

관측차를 따라온 듯, 한쪽에 세워둔 유진母 차 안.

남자아이 뒷좌석에 앉아 저편으로 보이는 관측차에서

존데 띄울 준비하는 모습을 신나서 쳐다보는 가운데

운전석에 앉은 유진母와 조수석에 앉은 채유진이 보인다.

유진은 자기도 모르게 또 핸드폰을 들여다본다.

유진母 그러지 말고 니가 먼저 전화해.

채유진 뭘 전화해?

유진母 너, 한서방 전화 기다리고 있는 거잖아.

채유진 그걸 엄마가 어떻게 알아?

유진母 보면 모르니? 딱 보면 알지... (고개 돌려 창밖 보며) 부부 싸움... 그
 거 오래 묵히는 거 아냐. 웬만하면 전화로라도 오늘 화해하고...
 내일 일찍 올라가.

채유진 엄마! 나 오늘 왔거든...

유진母 추석 때 한서방이랑 같이 내려오면 되지.

채유진 왜? 나두 엄마처럼 첫 번째 결혼 실패할까 봐 겁나? (괜히 못나게
 엄마를 쿡... 찌르는 말)

* Sonde, 상공의 기압, 기온, 습도, 풍향, 풍속 등을 측정하는 기상 관측 기기.

유진母	(돌아본다. 담담하게) 어, 겁나.
채유진	(멈칫... 유진母를 보면)
유진母	내가 너무 철모르고 했던 결혼이었구... 그래서 더 어긋나버렸던 것도 많았거든.
채유진	(그 말에 보더니, 쓱 고개 앞으로 돌린다) 됐어요, 그만해 그 얘긴.
유진母	한서방 좋은 사람이야. 엄마가 볼 땐 그래. 무슨 일인지 모르겠지만 그냥 져줘, 어? 그냥 맞춰줘 니가. 어?
채유진	내가 알아서 한다구, 그만하라구. (하면서 쓱 고개 돌려버리면)

S#33. 본청 근처 밥집 정도.
기준은 소주를 따라 잔을 채우고 있는 중,

한기준	한 잔만 할래?
진하경	근무 중입니다. 밥만 먹고 다시 상황실 들어가야 해. 태풍이 두 개나 올라오고 있거든. (국물에 밥 말면)
한기준	(그런 하경을 본다. 보더니) 내가 그렇게 답답한 놈이냐 하경아?
진하경	? (본다)
한기준	그렇게 믿음직스럽지 못하고... 짜치고 막... 그래?
진하경	(본다. 보더니) 내가 그렇게 나빴니?
한기준	(? 본다)
진하경	내가 그렇게 예민하고 까칠하고, 정나미 떨어지게만 굴구... 막 그랬어?
한기준	(보더니) 뭐, 어느 부분 그렇기는 했는데... 근데 전반적으로 놓고 보자면, 너... 솔직히 꽤 괜찮은 사람이야. 능력 있고, 책임감 있고, 자기 조절 잘하고... 일에 관련된 것만 아니면 나름 나에 대한 배려심도 있고, 그냥 나랑은... 인연이 거기까지였을 뿐인 거지.
진하경	(보며) 너두 마찬가지야. 성실하고 자기 일에 최선 다하고... 매사

깔끔하고, 정확하고, 일정 부분 답답한 건 사실이지만... 그래도 나쁘기만 했던 건 아니야. 그냥... 나랑 안 맞았던 것뿐이지.

한기준 　　(힘없이 피식 웃으면서...) 몰랐다. 니가 날 그렇게 생각하는 줄... 솔직히 나는 니가 날 매사에 무시한다고만 생각했었거든. 저 바보 같은 새끼... 저것도 제대로 못해, 그러면서.

진하경 　　좀 더 잘했으면 좋겠어서 그런 거지, 니가 못한다고 생각해서 그런 건 아니야...

한기준 　　(그 말에 하경을 보며) 이런 얘긴 우린 왜 진작 안 했을까?

진하경 　　(그 말에 기준을 본다) 그거야... 당연히 알 거라고 생각했으니까...

한기준 　　근데 난 몰랐고... 오해했고... 그게 쌓였고...

진하경 　　그러게... 말하지 않으면 절대 알 수 없는 것들이 참 많은데...

한기준 　　(본다, 말없이 소주를 들이켠다)

진하경 　　(본다. 말없이 국물을 먹는다)

더 이상 아무 말 없는 두 사람 모습 보여주는 위로,

진하경(E) 　　그러게... 말하지 않으면 절대 알 수 없는 것들이 참 많은데... 우리는 왜 서로 말도 하지 않고 알아주기만 바라고 있었을까...

S#34.　제주도 성판악 탐방로 지점.
존데를 띄우기 위해 풍선에 수소를 주입 중인 시우.
옆에 있던 충전기에 빗물이 튀지만 미처 보지 못하고
충전기에서 파팟! 스파크가 튄다.

S#35.　기준과 유진네.
안으로 들어선 기준, 말없이 돌아본다.

어지르는 사람이 없어서 정갈하고 깔끔하지만...

그런데... 온기가 느껴지질 않는다.

기준, 말없이 돌아보다가 핸드폰을 꺼내서 본다. 시선에서.

S#36. 제주도 성판악 탐방로 지점, 관측차 안.

한숨으로 앉아 있는데 그때... 띠릭, 들어오는 문자.

한기준(E) [어디야? 어딘지만 얘기해주면 안 되겠니...?]

채유진 (그 문자를 본다. 뭐라고 답해야 하지... 잠시 본다)

유진母 (그런 딸을 본다. 보다가 나직이 한숨 내쉬는데)

남자아이 ...어? (하는 소리에)

채유진 (? 돌아보는데 순간)

그때 갑자기 차 밖에서 E. 펑! 폭발음 들리고.

채유진 ? (화들짝 놀라 차 밖을 돌아본다)

유진母 (같이 놀라서 쳐다보면)

시우와 직원2가 서 있던 곳에 불길이 솟아오른다.

(유진이가 쳐다보는 차 유리 창문으로 불길이 치솟는 게 얼비치듯 보이는 가운데)

유진母는 재빨리 남자아이를 끌어당겨 그 광경을 못 보게 하고...

채유진 시우 오빠...! (그러더니 재빨리 차에서 뛰어내리며 그를 향해 달려간다) 시우 오빠아아아아아!!!!!!

시우를 향해 뛰어가는 유진의 모습에서,

E. 구급차 소리 요란하게 울리면서.

S#37. 다시 현재> 본청 탕비실 (Insert> S#9. 연결2).

탁자를 짚은 채 서 있던 하경의 뒷모습...

잠시 그러고 있다가 고개를 쓱 들어올린다. 돌아보는 시선에서.

S#38. 본청 총괄팀 사무실 / 밤.

탕비실에서 나온 하경 완전히 평정심을 찾은 듯한 눈빛으로

김수진 앞으로 다가선다.

(오명주, 신석호, 그런 하경을 쳐다보는 가운데)

진하경	제주병원 다시 연결 좀 해줄래요?
김수진	예?
진하경	이시우 특보 얼마나 다쳤는지 좀 알아야겠어서요. 연결해줘요.
김수진	(어딘가 평온해진 그녀를 보면서) 아... 예, (수화기 집어 든다)
명주/석호	(그런 하경을 같이 쳐다보면)

S#39. 본청 고국장 방 / 밤.

엄동한과 고국장, 나란히 앉아 있고

그 맞은편으로 이명한이 삐딱하게 거만한 표정으로 앉아 있다.

고국장	일단 저희가 최종으로 보고받은 바로는, 위급한 상황은 넘겼다고 들었구요.
이명한	그래서요?

고국장	예?
이명한	위급한 상황 넘겼으니까 보상은 못 해주겠다 그거요?
엄동한	(보상...?)
고국장	(보상 얘기에 살짝 표정 굳는... 그래도 최대한 예의 갖춰) 물론 다친 직원에 대한 보상은 당연히 해야죠. 그래도 아버님께서 이특보 상태가 궁금하실까 봐...
이명한	(말 자르듯, 나직이) 근데 이것들이 어디서... (그러더니 턱! 치켜든 채) 이봐요, 공무원 아저씨들!
엄동한	(찌릿... 뭐? 쳐다보면)
이명한	당신들 지금 어떻게든 사건을 은폐 축소할라고 머리 굴리는 모양인데, 그런 거 나한텐 안 통해!
엄동한	보세요, 말씀이 좀 지나치신 거 같은데요.
이명한	됐고! 일단 보상 문제 어떻게 할 건지 그것부터 확실히 하고 넘어가자구요! 예?! (위협적으로 들이대는데)

E. 노크 소리.

고국장	들어와요.

문이 열리고 하경이 들어온다.

고국장	어... 무슨 일이야.
진하경	방금 병원하고 직접 연락해봤는데요, 조금 전에 일반 병실로 옮겼답니다. 눈 쪽을 좀 다쳤다 그러구요.
이명한	눈? 눈을 다쳤다고? 허! (기가 막힌다는 듯 다시 고국장에게) 눈이면... 기본이 1급 중증장앤 거 알고 계시나?
고국장	(한숨...)
엄동한	(진심 거슬린다는 투로) 다쳤다고 다 장애가 되는 건 아닙니다. 아

	무리 아버님이지만 말씀을 너무 함부로 하시네요, 진짜!
이명한	내가 뭘 함부로 해! 함부로 한 건 당신들이지! 사람을 위험한 현장에 던져놓고 병신을 만들어놨으면 국가에서 책임을 지는 게 당연지사지! 내 말이 틀렸어? 어?
진하경	아뇨. 틀린 거 없습니다.
이명한	(보며) 그치? 과장 언니는 역시 말이 좀 통하네!
진하경	그래서 말인데, 같이 제주도 내려가시죠.
이명한	뭐요?
엄동한	? (본다)
고국장	? (무슨 소리야 갑자기? 보면)
진하경	일단 저랑 먼저 내려가셔서 시우 특보 상태부터 확인하시고, 그리고 차후 문제를 논의하는 게 맞는 거 같아서요.
엄동한	이봐요, 진과장,
진하경	(이명한 보며) 하나뿐인 아드님이시잖아요, 것도 2대 독자.
이명한	그러니까! 내가 우리 아들을 위해서 일단 보상 문제부터 여기서 담판을 지어놓고,
진하경	(말 자르며) 아드님 상태부터 확인하는 게 먼저죠. 그래야 얼마나 보상해드릴지 저희도 판단할 수 있구요. (고국장 보며) 내일 첫 비행기로 제주도에 다녀올까 하는데... 그래도 되겠죠, 국장님.
고국장	어? 어어... 뭐, 그야 당연히 그래야지, 근데... 괜찮겠어?
진하경	물론입니다. (이명한 보며) 그럼 내일 아침 공항에서 뵙죠.
이명한	(아 이것 참... 거기까지 내려갈 생각은 아니었는데... 싶은 눈빛에서)
진하경	(담담하지만, 곧은 눈빛으로 쳐다보는 표정에서)

S#40. 본청 대변인실 업무과장 자리 / 밤.

업무과장이 황당하다는 듯이 한기준을 쳐다본다.

업무과장	자네가 거긴 왜 같이 가? 정 동행할 사람이 필요하면 운영지원과에서 나서는 게 맞지!
한기준	마침 저도 중요한 볼일이 있어서요.
업무과장	안 돼! 지금 태풍이 두 개나 올라오고 있는 판국에...
한기준	정말 안 됩니까?
업무과장	어! 안 돼!
한기준	그럼 제 휴가 지금 쓰겠습니다.
업무과장	뭐야?
한기준	태풍...! 예! 중요하죠! 국민의 안전 살피는 일도 중요하고! 입사하고 지금까지 저, 방재기간에 휴가 쓴 적 단 한 번도 없었습니다. 휴가가 뭡니까? 월차 한 번, 반차 한 번 쓴 적 없이, 진짜로 뼈를 갈아 넣는 마음으로 해왔습니다.
업무과장	너만 그런 거 아니고!
한기준	그러니까요. 저만 그런 사명감으로 일하는 거 아니고, 또 기상청 대변인실에 저만 있는 것도 아니니까 이번 한 번만큼은... 좀 봐주세요.
업무과장	그러니까 왜 하필 지금이냐고!
한기준	그러게요, 하필 유진이가 지금 집을 나가서요.
업무과장	(순간 떵... 한 표정으로) 어? (했다가) 설마... 채기자 요 메칠 안 보인 게 그것 때문이냐?
한기준	제 결혼생활이 걸린 일입니다 선배. 다녀오게 해주세요.
업무과장	(본다. 보더니 어쩔 수 없는 한숨에서)

S#41. 본청 복도 / 밤.

밖으로 나오는 한기준.

한기준	(어딘가로 전화하더니) 어, 진과장. 내일 제주도 첫 비행기... 나도

같이 가자. 어... (하면서 쭉 걸어 나오는 위로)

E. 비행기 날아가는 소리와 함께.

S#42. 비행기 안 / 다음 날 이른 아침.

나란히 앉아 있는 세 사람.

진하경 (창가) 이명한 (가운데서 졸고 있고) 한기준 (복도)

말 한마디 없이 각자 다른 곳을 바라보며 앉아 있는 세 사람.

S#43. 하늘 전경.

그 세 사람이 탄 비행기...

태풍 구름이 잔뜩 끼어 있는 제주도를 향해 날아가는 데서.

S#44. 본청 복도 일각.

엄동한이 밤새운 듯한 피곤한 얼굴로 목에 수건을 두른 채

숙직실 쪽에서 나오는데 그때 멈칫... 저 앞으로 서 있는 이향래.

이향래 밤샜니 또?

엄동한 어? 어어... 근데 이 아침에 어쩐 일이야 당신이?

이향래 잠깐 얘기 좀 하자. 우리.

엄동한 (? 본다, 뭔가... 분위기 예사롭지 않다. 시선에서)

S#45. 배여사네.

아침 준비하고 태경의 방 앞으로 가서.

배여사	태경아, 밥 먹자. (대답 없자) 자더라두 밥 먹구 자라구! (문 여는데)

Insert〉 태경의 방 안. 텅 비어 있다.

배여사	응? 왜 없어? 아침부터 어딜 간 거야, 애가? (놀라는 데서)

S#46. 브런치 카페 일각.

문 열고 안으로 들어서는 신석호.

한쪽에서 기다리고 있었던 듯, 태경 손을 번쩍 들어 올린다.

진태경	여기요!
신석호	(와서 앉으며)
진태경	아우, 밤샘하셔서 피곤하실 텐데 어떡해요? 좀 쉬고 이따 오후에 봐도 되는데...
신석호	오늘 출판사랑 12시에 도장 찍기로 했다면서요.
진태경	뭐, 도장이야 대충 찍으면 되죠.
신석호	보내준 거 틈틈이 훑어봤는데 걸리는 문구가 있어서요, (태블릿 꺼내 펼치며) 여기 배타적발행권은 뭘 말하는 겁니까?
진태경	(그러게? 같이 들여다보며) 글쎄요, 저두 잘...
신석호	(계약서 가리키며) 그럼 여기 저작권사용료는요?
진태경	(들여다보며) 아마 이 동화를 집필한 제가 받게 되는 돈일걸요?
신석호	그럼 여기 11조처럼 설정되면 안 되는 거 아닌가요?
진태경	아... (보며) 그게 왜 안 되는 걸까요?
신석호	(안 되겠다) 계약 담당자한테 전화 좀 걸어봐요.
진태경	예? 아... 네. (핸드폰 꺼내 번호를 누른다, 저쪽에서 받자) 저 진태경인데요, 저기 잠시만요. (건네주면)

신석호	(받아들고, 깍듯하게) 안녕하세요! 다른 게 아니라... 보내주신 계약서 11조 저작권사용료 문항 말인데요. 퍼센테이지가 너무 낮게 설정된 거 아닙니까? 진태경 작가가 글, 그림 다 그리고 그쪽은 출판만 하는 건데요.
진태경	(오올...! 제법 포스 있는데?)
신석호	저요? (태경을 쓱 한 번 보더니) 진태경 작가 매니전데요.
진태경	(순간 오올...! 한 번 더 두근 하는 표정)
신석호	네... 네... 알겠습니다. 그럼 내부 회의를 거친 후에 다시 연락 주십시오. (끊으며) 일단 수익 분배 퍼센트에 대해서는 내부적으로 다시 상의해보고 연락 준답니다.
진태경	아... 네... (뭐지? 이 박력?!)
신석호	앞으로 계약서 받고 문구 같은 거 읽으면서 걸리는 건 꼭 그쪽한테 한 번 더 짚고 넘어가야 하는 겁니다. 창작자로서의 권리가 계약서 문구 한 줄 때문에 날아갈 수도 있는 건데 이렇게 설렁설렁 넘어가면 안 돼요. 알았죠? (하는데)
진태경	(자기도 모르게 불쑥) 나 한 번 이혼했어요.
신석호	... 그런데요?
진태경	(머쓱하게) 그냥 그렇다고요.
신석호	(본다. 보더니) 사람들이 펭귄에 대해서 착각하는 게 하나 있어요.
진태경	... 뭘요?
신석호	암수 사이가 좋을 거라고.
진태경	아니에요? 다큐멘터리에서 보니까 암컷과 수컷이 새끼를 번갈아가며 살뜰하게 보살피던데.
신석호	산란기 때만 그래요. 그러고 나서 다음번 짝짓기 철이 오면 언제 그랬냐는 듯이 새로운 짝을 또 찾죠.
진태경	그런 말을 지금 왜 하는 건데요?
신석호	동물의 세계에서는 특별한 케이스가 아니라는 말입니다.
진태경	...! (찡...! 이 남자, 찐이다! 느낌 팍! 꽂힌 듯 바라보며) 우리... 아침 먹

을까요? (빙긋 웃는 데서)

S#47. 본청 근처 식당.

후룩후룩 국밥을 먹고 있는 엄동한.

그 맞은편에서 숟가락도 안 댄 채 쳐다보고 있는 이향래.

엄동한	안 먹어?
이향래	(말없이 가져온 서류 봉투를 꺼내 내민다)
엄동한	뭐야? (봉투 안의 서류를 꺼내서 본다. 순간 멈칫...) 뭐야, 이거?
이향래	읽어보고 싸인해.
엄동한	여보, 향래야.
이향래	순간적인 결심 아니구... 오래 생각한 거야. (보며) 내 생각, 내 결정 존중해줘.
엄동한	... (탁... 내려놓는다. 싸울 일이 아니지 싶어) 그래. 내가 다 잘못했다. 당신한테 보미 맡겨놓고 나 혼자만 지방으로 돌면서 당신 외롭게 만든 거... 정말 미안하게 생각해. (좀 억울하기도 해서) 근데... 내 일이 원래 그런 걸 낸들 어쩌냐?
이향래	변명하지 마. 물론 처음에는 어쩔 수 없이 부산으로 가라면 부산으로 가고, 남해로 가라면 남해로 갔던 건 사실이었겠지. 그치만 어느 순간 당신도 그 생활이 편해졌던 거잖아.
엄동한	... 그래서 반성해.
이향래	(단도직입적으로) 그 여자 누구니?
엄동한	여자? 누구??
이향래	TV에도 가끔 나오는 그 여자 있잖아. 진하경?
엄동한	진하경 과장이 왜? 뭐?
이향래	나 봤어. 당신이 그 여자 집으로 들어가는 거...
엄동한	(뜨아! 한 눈빛!) 지금 무슨 오핼 하구 있는 거야? 아니야! 절대 그

런 거 아니야 향래야... 그건 말이야. 그냥 합숙. 게다가 그 집에 나 혼자 있었던 것도 아니고. 우리 팀 특보 예보관이랑 같이 잠깐 신세 졌던 거야.

이향래 (빤히 보고)

엄동한 진짜래두. 이시우 특보한테 확인해보면 알 거 아냐! 그런 거 진짜 아냐! 우리 보미 이름을 걸고 맹세해!!

이향래 (발끈) 보미 이름 아무 데나 함부로 걸지 마!

엄동한 그래. 알았어, 근데 정말 아냐. 아니라는 거 너두 알잖아.

이향래 그래... 아닐 거라고 생각해. 나 당신이랑 그렇게 떨어져 살았어도 단 한 번도 그런 의심 해본 적 없었어, 당신을 믿었으니까... 그런데 막상 눈으로 보니까 참 힘들더라.

엄동한 향래야...

이향래 당신 본청 발령받고 집에 며칠이나 있었니?

엄동한 그거야 당신이랑 보미가 날 거북해하니까...

이향래 핑계 대지 마! 엄동한!! 니가 불편하고 거북해서 도망쳤으면서 왜 나랑 애 핑계를 대? 당신 그렇게 나가고 내 마음이 어땠는 줄 알아?

엄동한 (한숨으로) 미안하다. 내가 너무 철이 없었어.

이향래 왜... 날 이렇게 비참하게 만드니? 너한테 내가 뭘 그렇게 잘못했는데?

엄동한 잘못했어. 당장 집으로 들어갈게, 용서해주라, 어?

이향래 누구 맘대로 집에 들어와?

엄동한 여보오! (달래려는데)

이향래 나 힘들어. 그냥 깨끗하게, 남자답게 이혼해줘. 이혼하고... 당신도 나도 홀가분하게, 그냥 지금처럼 살자. 어?

엄동한 (지금처럼... 이란 말이 아프게 와닿는다, 보면)

S#48. 엄동한네 거실.

소파에 나른하게 누워 있는 보미.

긴 한숨으로 돌아눕는다.

어떡하지...? 엄마가 정말 이혼하려나...? 싶은 표정에서.

S#49. Insert> 태풍 상황.

점점 제주도를 향해 접근하고 있는 태풍의 모습.

S#50. 제주도 어느 도로.

바람이 세차게 불기 시작하고, 비가 쏟아지는 가운데

위태롭게 흔들리는 비바람을 맞으며 운전 중인 한기준과

보조석에 말없이 앉아 있는 하경이 보이고,

그 뒷자리에 이명한이 입을 벌리고 자고 있다.

폭풍이 몰아치는 그 한가운데로 멀어지는 렌트카에서.

S#51. 제주병원 입원실 복도 일각.

스테이션에서 시우의 병실을 묻고 있는 한기준이 보이고,

간호사1	환자분 성함이 어떻게 되시죠?
진하경	(옆에서) 이시우요!
간호사1	이시우 환자와는 어떤 관계시죠?
진하경	(대답하려는데)
이명한	내가 이시우 환자 애비 되는 사람이요! 애비, 보호자! 어?
간호사1	오른쪽으로 가서서 519호실입니다.

| 이명한 | (그쪽으로 먼저 걸음 옮긴다) |
| 하경/기준 | (따라서 그쪽으로 가는데) |

마침 519호실에서 나오던 유진과 마주치는 세 사람.

채유진	(멈칫...! 이명한을 알아본다)
이명한	어? (하고 유진을 알아보는)
한기준	(역시 유진을 본다. 멈칫...! 표정 굳어져서 본다.)

채유진, 역시 그 뒤에 같이 서 있는 한기준과 하경을 본다.
들고 있던 물병... 꼭 안은 채, 역시 굳어지는 표정.
묘하게 어색해지는 세 사람의 분위기.

진하경	(유진을 지나쳐서 병실로 들어가고)
한기준	(막상 유진을 보니, 선뜻 할 말이 떠오르지 않고)
채유진	(그런 기준을 말없이 본다)

S#52. 제주병원 시우의 입원실.

하경이 병실로 들어서면 눈에 붕대를 감은 채 침대에 누워 있는
시우가 보인다.

진하경	(다가가서 침대 위에 놓인 시우의 손을 잡자)
이시우	(잠시 멈칫. 하경이구나!! 그 손을 꼬옥 잡는다)
이명한	(OL. 호들갑스럽게 다가서며) 아이고 시우야. 이게 대체 어떻게 된 거야! 눈이 왜 이래? 어떻게 된 거야?
진하경	(손을 얼른 빼고)
이시우	(목소리에 짐짓 놀란 듯...) 아버지?

이명한	(오버하며) 그래. 나다. 아버지야! 아이구 이노무 자식... 생각했던 것보다 많이 안 좋네 상태가, 어?
이시우	(긴장하는 느낌으로) 여기 어떻게 왔어요? 왜 왔어요?
이명한	이눔아, 너 사고당했다는 전화받고 어떻게 가만있어, 니 핸드폰은 연결이 안 된다 그러지, 하두 답답해서 그길루 냅다 본청으로 뛰어갔지 뭐!
이시우	(굳어서) 본청에 갔었다고요?
이명한	걱정 말어. 내가 가서 너네 국장까지 만나가지구, 보상 문제에 대해선 아주 단단히 못 박고 왔으니까는 넌 그냥 가만히만 있으믄 돼, 내가 알어서 다 할 테니까는... 근데 눈만 다쳤냐? 눈 말고 다른 데는? 아픈 데 있음 다 말해야 해. 그래야 제대로 보상두 받구 그럴 수 있는 거여, 알지?
이시우	... (이명한이 뭘 노리는지 너무 정확히 알고 있는 느낌에) 과장님...
진하경	어... 그래,
이시우	이 사람 좀 나가게 해주실래요?
진하경	(뭐...? 본다)
이명한	야, 시우야, (하는데)
이시우	나가세요. 그리고... 서울로 올라가세요.
이명한	이눔아, 이렇게 다쳐놓구선 애비가 곁에 있으야지.
이시우	(버럭!!!) 제발 좀 가라구요 그냥!!! 내 일은 내가 알어서 할 테니까!!!
이명한	...!
진하경	! (본다. 보는데)
주치의1	(뒤에서 들어서며) 환자 보호자분 오셨다고요?
이명한	(얼른 나서서) 예, 접니다. 제가 시우 애비 되는 사람입니다.
주치의1	잠깐 얘기 좀 하시죠? (하고 나간다)
이명한	(크음! 나가면)
진하경	(시우 보며) 아버지한테 무슨 말이 그래? 너 걱정돼서 오신 건데.

이시우	내가 다쳤다고 나 걱정할 사람 아니에요. 아들 걱정돼서 일부러 찾아올 사람도 아니구요.
진하경	아무리 그래도 말이 좀 지나친 거 아냐? 그래두 아버진데...
이시우	그런 아버지라구요 저 사람은! 여기까지 데려올 필요도 없는 사람이었다구요! 아시겠어요?
진하경	...?! (보면)
이시우	(젠장...! 하는 느낌으로 고개를 홱! 돌려버리면)
채유진	(한쪽에서 그렇게 말하는 시우를 본 뒤, 하경을 보면)
진하경	(뭐지? 내가 뭘 또 잘못한 거지...? 싶은 눈빛에서)

S#53.　제주병원 복도 일각.

한기준, 긴 한숨을 내쉬며 서성이고 있다.
지금 이 자리가 편치 않다.
유진이를 만나면 속에 얘기를 다 꺼낼 줄 알았는데
막상 그 자식(시우) 병실에서 나오는 유진이를 보니 아무 말도
떨어지지 않고... 그저 답답한 한숨만 내쉬는데 그때 들려오는 소리.

주치의1	안면부에 화상을 좀 입었습니다.
한기준	(? 돌아보면, 저쪽으로 주치의1과 얘기 중인 이명한이 보인다)
주치의1	다행히 심재성은 아니라 수술이 필요하다거나 흉터가 크게 남거나 하진 않을 겁니다. 폭발 때 오른쪽 각막이 좀 다친 거 같긴 한데... 처치했으니까 경과를 좀 지켜보시죠.
이명한	각막이요? 그럼 시력에 이상이 있단 얘기네요, 그렇죠, 선생님?
주치의1	처치가 잘되긴 해서... 추후 경과를 좀 지켜보긴 해야겠지만...
이명한	추후 경과는 됐고요, 일단 폭발로 인한 오른쪽 각막 손상! 그 부분을 좀 소견서에다 중요허게 다뤄주시죠. 우리 아들, 저거 보상 제대로 받아낼라면 선생님의 고귀한 소견 하나하나가 엄청 중요

하걸랑요, 뭔 말인지 아시죠?

주치의1 예? 아... 예에... (대답하긴 하는데, 뭐지? 싶은 표정으로 보면)

한기준 (뒤에서 지켜보며 허...! 살짝 기가 막힌 듯 보는 데서)

S#54. 제주병원 시우의 입원실.

창밖으로 세찬 바람과 비바람이 몰아치고 있는 그 안으로.

빈 침대 한쪽으로 풀어진 붕대가 보이고,

그 위로 툭툭... 벗어서 던져지는 환자복.

시우다. 시우... 한쪽 눈에 반창고 붙인 채로 옷을 갈아입는데,

표정, 서늘하기 그지없다.

S#55. 제주병원 병실 앞 복도.

채유진 걱정되면 그냥 혼자 오지 그러셨어요.

진하경 아들이 다쳤는데 아버지가 오는 건 당연한 거 아닌가요?

채유진 과장님한테 당연한 일이, 시우 오빠한텐 끔찍한 일일 수도 있거든요.

진하경 (보면)

채유진 저 아버지요, 말 그대로 거머리 같은 분이세요. 지긋지긋하지만 떼어버릴 수도 없고, 잘라버리고 싶지만 잘라지지도 않고...

진하경 표현이 좀 심한 거 아닌가요?

채유진 그런 거 같죠? 당해보세요, 내 말이 심한가 아닌가. 시우 오빠가 가족이란 말만 나오면 왜 저렇게까지 경끼(기) 일으키는 게 이해되나 안 되나.

진하경 (그 말에 빤히 보는데, 저 뒤에서)

이명한 이봐요!!! 과장 언니! 어! 거깄었구만! (휘적휘적 다가서서 하경 앞으로 온다)

진하경	(돌아본다)
채유진	(같이 돌아보면)
이명한	어쩔 거요? 우리 아들? 방금 내가 주치의랑 얘기했는데 실명할 지도 모른답니다.
진하경	실명이요? (진심 놀라는)
이명한	각막이 다쳤대! 각막이! 어쩔 거야? 앞날이 구만치나 남은 놈 그 멀쩡한 눈 멀게 해놓고, 어? 이번에 이거 제대로 보상 안 해주면 나, 절대 가만 안 있어! 당신들 괜히 허튼수작 부리면서 보상금 깎을라 들면, 나 청와대 신문고부터 시작해서, 인터넷까지 죄다 싹다 올려버릴 참이니까 아주! 그렇게 되면 최소 과장 언니나 국장. 둘 중에 하나 정돈 모가지 댕강 아니겠어? 안 그래?
진하경	(황당한데)
이명한	그러니까 괜히 일 키우지 말고, 보상 문제 신경 잘 쓰라고.
한기준	(다가와서) 보상금 문젠 저하고 얘기하시죠.
진하경	(고개 돌려 기준을 본다)
채유진	(그런 기준을 본다. 뭐야? 오빠가 왜 나서지? 싶은 표정에)
이명한	당신은 뭔데 자꾸 끼어들어?
한기준	기상청 대변인입니다. 주로 언론 상대가 제 업무지만 가끔 어르 신 같은 분들도 상대할 때도 있습니다. 그럴려고 여기까지 따라 온 거구요.
채유진	(멈칫... 기준을 본다. 날 보러 온 게 아니라? 일 때문이라구? 보면)
한기준	가시죠, 그만. (하고 잡으려는데)
이명한	(뿌리치며) 됐고! 국장한테 전화해서 보상금이나 준비해놔! 못 받 아도 3천 이상은 받아야겠으니까. 그리 알어. 알았어? (하는데)
이시우(E)	그만하세요!
일동	(쳐다보면)

옷 갈아입고 밖으로 나온 시우, 이명한을 노려보고 있다.

진하경	이시우 특보...
기준/유진	(역시 시우를 보면)
이시우	(그대로 저벅저벅 걸어와 이명한의 팔을 잡고 끌고 나간다)
이명한	야! 너 왜 이래? 빨랑 가서 병실에 누워 있어야지, 다친 놈이 이렇게 밖에 싸돌아댕기면 어쩔라고...
이시우	가세요, 그만. (잡아당긴다)
이명한	(뿌리치며) 아 이노무 자식 진짜, 이게 어떤 기횐데... (하는데)
이시우	그래! 당신한테 이게 어떤 기횐데, 그치? (기가 막혀서) 그래서 이젠 하다 하다 아들 눈 값으로 삥까지 뜯겠다구?
이명한	뭐야?
이시우	그래서 그 돈으루 이번엔 또 뭐 할 건데? 노름? 사기도박? 여자? 대체 이번엔 또 뭐!
이명한	(점점) 이노무 자식이 근데!
이시우	쪽팔린다구 당신!
이명한	(멈칫...!)
이시우	그러니까 제발 꺼져달라구! 내 눈 앞에서!!!!
이명한	(순간 욱! 해서 시우의 뺨을 올려붙인다)
이시우	(고개 돌아간다) ...
진하경	(너무 놀라 시우를, 그리고 이명한을 보면)
이시우	(조용히 다시 이명한을 보더니 그대로 쎄하게 가버린다)
진하경	(본다. 시우가 간 쪽으로 따라가면)

쎄해지는 분위기... 그런 와중에도 이명한은 끝까지,

이명한	(한기준에게) 3천이야! 당신들 명심해!!!!! (다른 쪽으로 가버리면)
한기준	(허...! 기막히게 이명한을 본다. 보다가 채유진을 본다)

이제 겨우, 둘만 남은 상황...

채유진	(그런 한기준을 본다) 날 보러 온 게 아니었나 보네... 그치?
한기준	(보면, 그게 아닌데... 대답을 못 한 채 보다가)
채유진	(허...! 어이없는 실소... 그러더니 돌아서서 병실 안으로 들어간다. 잠시 후, 가방 들고 도로 나와 그대로 지나쳐 가버린다)
한기준	(아...! 미치겠네 진짜... 그러면서 멀어지는 유진을 보면)

Insert〉 창밖으로 세찬 바람에 흔들리는 나뭇가지들...!!! 비바람에!

기자(E)	현재 제14호 태풍 리키가 초속 30m로 한반도를 관통하고 있습니다.

S#56. 제주병원 마당.

폭풍의 한가운데...
어느새 사복으로 갈아입은 시우가 밖으로 향한다.

진하경	(뒤따라와서) 잠깐 나랑 얘기 좀 해!
이시우	(아무것도 안 들리는 사람처럼 그냥 비바람 속으로 걸어간다)
진하경	(아이씨...! 이 비바람을...! 하고 한번 보더니, 그대로 쫓아간다)

진하경, 몰아치는 바람을 뚫고 쫓아가 시우를 붙잡아 세운다.

진하경	나랑 얘기 좀 하자고오오!!!!!
이시우	(돌아보면)
진하경	일단 미안해... 너한테 물어보지도 않고 아버지 모시고 온 거. 니가 다쳤구... 그런 널 보면서 뭔가... 둘의 관계가 좀 나아지지 않을까 싶어서...

이시우	(걷잡을 수 없는 비참함에) 세상엔 절대로 안 되는 게 있어요. 사람이 태풍의 경로를 바꿀 수 없는 것처럼... 나와 우리 아버지 관계도 그래요... 절대로 바꿀 수 없어요. 당신이 당신일 수밖에 없듯이... 나는 나일 수밖에 없는 거라구요!
진하경	(보면)
이시우	나더러 생각해보라고 했죠? 그래서 생각해봤는데... (울컥...! 목이 메는 걸 꾹 누른 채) 아무래도 안 되겠어요, 나. 우리... 그만 헤어져요.
진하경	뭐...? (갑자기 주위의 비바람 소리들이 아득히 멀어지는 위로)
진하경(Na)	뜨거운 성질의 태풍이 차가운 공기가 있는 우리나라를 통과하면서 성격이 바뀌는 것... 그것을 우리는 변이지역이라 한다.
이시우	내가 놔줄 테니까... 나한테서 도망치라고요.
진하경	! (충격으로 빤히 쳐다보는 위로)
진하경(Na)	이시우라는 뜨거운 태풍이 차가운 공기의 나를 만났고... 그리고 그는 결국 나에게 이별을 고했다.
이시우	미안해요... 내가 이거밖에 안 돼서... (보다가) 먼저 갑니다. (그러고는 돌아서서 저벅저벅 걸어간다)

몰아치는 태풍의 비바람,
그 한가운데로 멀어지는 시우와
그 한가운데 남겨진 하경의 모습.
하경, 그저 멍하니 서서 온통 비바람을 온몸에 맞고 있는 위로,

진하경(Na)	어쩌다 우린... 이렇게 한 치 앞도 알 수 없는 지점에 서로 서 있게 된 걸까?

그렇게 하경을 등진 채 걸어가는 시우와 바라보는 하경에서.
12부 엔딩.

제13화

시나리오 1, 2, 3

S#1. **태풍 전경 (자료화면들) / 밤.**

1. 서울.

도시 전체를 집어삼킬 듯이 세차게 몰아치는 비바람.

저쪽으로 종잇장처럼 구겨진 채 나뒹구는 대형 간판.

비바람에 성냥갑처럼 떠밀리는 자동차.

2. 목포의 한 항구에 정박한 배가 뒤집혀 있고...

3. 침수된 철교.

4. 뿌리째 뽑혀 쓰러진 가로수...

그 사이사이, 긴박하게 돌아가는 기상청 몽타주.

근무조 총괄1팀으로 교체된 상태고 총괄팀 한쪽 벽에 붙은

네 개의 TV로 각 언론사의 뉴스가 흐르면서.

Insert〉 태풍센터 상황 역시 긴박하게 흐르면서.

5. 매섭던 태풍이 지나가면서 한풀 꺾어지는 모습 위로

구름 사이 해가 나타나면서,

태풍이 지나가면서 할퀴고 간 도심 전경... 보여진다.

진하경(Na) 우리는 여러 개의 시나리오를 갖고 살아간다.

S#2. 배여사네 거실.

앞 씬이 배여사네 TV 화면과 겹쳐지고,
그 앞에서 마주 앉아 과일을 깎아 먹는 배여사와 태경.

기자(E) 지난밤 제14호 태풍 리키가 한반도를 휩쓸면서 전국은 쑥대밭
이 됐습니다. 초속 30m의 강풍에 인명피해가 120여 명, 재산피
해 규모만 800억 원이 넘을 것으로 집계됩니다.

진태경 이번엔 기상청이 아주 제대로 맞혔네.

배여사 하경이두 욕은 좀 덜 얻어먹게 생겼네. (사각사각 참외를 먹으면)

S#3. 본청 고국장 방.

고국장이 서서 청장과 통화 중이다.

고국장 (뿌듯함이 배어나는 목소리) 네. 이번 태풍은 저희 예상 시나리오에
서 크게 벗어나지 않았습니다. 강수량과 태풍 경로도 거의 일치
했고요.

고개 돌리면 맞은편 TV 뉴스 화면에
기상청이 예보한 태풍의 예상 경로와 거의 일치하는
제14호 태풍 리키의 실제 경로가 보여진다.

진하경(Na) 때로는 준비한 시나리오가 정확히 들어맞기도 하고,

S#4. **비행기 안 (12부 S#42 추가 대사).**

이명한, 쓱 일어나 화장실에 가면,

한기준 저 사람은 왜 데려가는 거야?

진하경 전화위복.

한기준 (? 보면)

진하경 (돌아보며) 이번 일로 부자지간 관계 개선도 좀 모색해보고... 나도, 이시우와 관계 개선 좀 해보려구. (그랬는데)

S#5. **제주병원 마당 (12부 엔딩).**

세찬 비바람이 몰아치는 가운데,

이시우 (걷잡을 수 없는 비참함에) 세상엔 절대로 안 되는 게 있어요. 사람이 태풍의 경로를 바꿀 수 없는 것처럼... 나와 우리 아버지 관계도 그래요... 절대로 바꿀 수 없어요. 당신이 당신일 수밖에 없듯이... 나는 나일 수밖에 없는 거라구요!

진하경 (보면)

이시우 미안해요. 내가 이거밖에 안 돼서...

진하경 (빤히 쳐다보는 위로)

이시우 우리... 그만 헤어져요.

진하경 (쿠구구궁...! 몰아쳐오는 태풍을 고스란히 맞는 위로)

진하경(Na) 예상했던 시나리오가 빗나가면서 최악의 결과를 초래하기도 한다.

S#6. **제주병원 복도 일각.**

채유진 (한기준을 본다) 날 보러 온 게 아니었나 보네... 그치?

한기준 (보면, 그게 아닌데... 대답을 못 한 채 보는 위로)

채유진	(가방 들고 나와 가버린다)
한기준	(잡지 못한 채 돌아보는 표정 위로)
진하경(Na)	중요한 사실은, 준비했던 시나리오가 맞든 틀리든 인생은 계속 되고,

S#7.　　Insert> 본청 총괄팀.

| 고국장 | 어, 15호 태풍 지금 뒤따라 올라오고 있는 거 알고 있지? (위성영상으로 연달아 올라오고 있는 15호 태풍 위치를 보면서) 앞으로 여덟 시간 안에 한반도 영향권 들어오는데, 그냥 서울 올라올 거 없이 두 번째 놈은 거기서 마크업해, 어디서라니 이 사람아, 당장 태풍센터로 가야지, 지금 당장 달려가! |

S#8.　　제주병원 마당.

진하경	예? 지금요? 저기요, 국장님... (하는데)
고국장	(Insert) 탁! 핸드폰 끊어버리면
진하경	(벙쩐... 표정으로 끊긴 핸드폰을 본다)

시우도 태풍도 지나간 그 자리에 주룩주룩 비를 맞고 서 있던 하경, 방금 실연당했는데... 태풍은 또 올라온단다.
하아...! 한숨을 내쉬는 위로,

| 진하경(Na) | 우리는 그다음... 또 그다음의 시나리오를 준비해야 한다는 거다. |

하경, 핸드폰을 손에 든 채 여기서 태풍센터가 어느 방향이지 두리번거리는 모습에서 타이틀 뜬다.
[제13화, 시나리오 1, 2, 3]

S#9. 본청 총괄팀.

다소 썰렁한 분위기.

각자 커피나 차를 들고서 조용히 앉아 있는 신석호, 오명주, 김수
진. 각자 할 말은 많은 얼굴이지만 선뜻 말을 꺼내지 못하고 있다.

오명주 (총대를 메듯. 석호를 힐끔 보며) 신주임은 언제 알았어?

신석호 예? 아... 전 좀 됐죠.

명주/수진 (얼마나? 하는 표정으로 쳐다보면)

Insert〉Flash Back 1〉건널목 앞, 석호의 차 안 (5부 S#6. 연결).

신석호 (건널목 앞에 차를 세우고 하품을 하며 고개를 돌리다가 이쪽을 바라보
 는 하경과 눈이 마주친다) 어?

진하경 (군고)

이시우 (같이 어...?! 신석호를 쳐다본다. 어색한 미소 배식...)

다시 현재〉

김수진 와... 그렇게나 빨리요? 오주임님은요? 언제 아셨는데요?

오명주 나두 감 잡은 건 좀 됐지. (하는 표정에서)

Insert〉Flash Back 2〉총괄팀 (3부 S#15).

이시우 (모니터 보며 통화하다가) 들어왔네요. 고맙습니다... 엣취!

Insert〉Flash Back 3〉상황실 (3부 S#21).

진하경 (마이크에 대고) 5월 10일 아침 회의를 시작하겠습니다. 위성센
 터! (하다가 순간 손으로 막으며 엣취!!!!!)

이시우 (휴지 갖다주면서 쓱 쳐다보는 모습에)

오명주 (시우와 눈 마주치면서 씩 웃다가, 이것 봐라? 쳐다보는 데서)

다시 현재〉

김수진 와, 소름! 그때부터였다구요? 와아... 완전 소름!

오명주 자긴 언제 알았는데?

김수진 저는 좀 나중이죠, 왜 있잖아요, 그때.

Insert〉 Flash Back 4〉 총괄팀 (9부 S#8).

조용한 가운데,

하경이 자판을 치면 곧이어 시우가 자판을 치고

두 사람의 주고받는 자판 소리. 핑퐁처럼 왔다 갔다 하는 가운데

오명주와 김수진, 신석호까지 핑퐁 경기 보듯 동시에 고개를

왔다 갔다 하며 그 둘을 번갈아 쳐다보는 데서.

다시 현재〉

오명주 하긴 그때 겁나 티 나긴 했어, 그치?

신석호 모른 척해줄라 그래도 어디 한두 번이어야 말이죠.

동시에 하경과 시우의 모습들 스케치되듯 흘러가면서

Insert〉 Flash Back〉 탕비실 (5부 S#19).

신석호가 컵을 들고 탕비실로 들어서는데,

서로 껴안고 있는 하경과 시우부터.

오명주의 시선에,

수진의 시선에 들키는 하경과 시우의 모습들, 들키고 또 들키고...

(하경과 시우만 그 상황을 모른 채로 열심히 연기하는 모습)

오명주(E) 작작들 좀 할 것이지...

다시 현재〉

김수진 그나저나 어떻게 해요. 앞으로?

오명주 어떡하긴 계속 시치미 뚝! 이제까지 하던 대로 입 딱 다물고 모른 척해야지. (하는데)

엄동한 뭘 모른 척해?

하는 목소리에 일제히 돌아보는 오명주, 신석호, 김수진.
세 사람 동시에 입 다물고 막 들어서는 엄동한을 바라본다.

엄동한 (빤히 그들을 보며) 뭐야? 뭔데 갑자기 말을 멈추구 그래?

오명주 응? 아니에요, 암것두, (흐흐... 웃으면)

엄동한 (뭔가 수상한데...? 하는 눈빛으로 본 뒤, 자리로 가서 앉는데)

신석호 (명주와 수진에게만 들리게 복화술하듯) 엄선임님도 알고 계시겠죠?

오명주 (나직이) 당연하지. 같이 합숙까지 했는데...

김수진 (나직이) 모르면 그게 사람이에요? 곰이지...

엄동한 (즤들끼리 쑥덕거리자, 휙! 뒤를 돌아보면)

세사람 (일제히 입을 탁 닫고, 다시 빤히 엄동한을 보면)

엄동한 (찝찝한 기분에) 늬들, 내 얘기 했냐?

세사람 예에...? (놀랐다가, 동시에) 아뇨. / (손사래) 놉!! / (고개 절레절레)

엄동한 ... (세 사람을 예민한 눈빛으로 보더니 한숨 푹!) 참 빨리들도 알았다... (그러더니) 그래! 나! 이혼당하게 생겼다!! 됐냐! (하더니 탁! 다시 일어나 나가면)

세사람 ??? (띠로리~ 왜 전개가 이렇게 되나요, 벙찐 채 쳐다보는 데서)

S#10. 제주병원 앞 거리.

하경이 두리번거리며 택시를 잡기 위해 한쪽으로 나오는데 한쪽에 쪼그리고 앉아 담배를 뻑뻑 피우고 있는 이명한이 보인다.

진하경	... (한숨)
이명한	(주머니를 뒤져 잔돈을 헤아려보고는 낮게) 에이... 제기랄...
진하경	(다가가서 옆에 서며) 아직 안 가셨어요?
이명한	(흘긋 한번 보더니, 화풀이하듯) 그러게! 그냥 서울서 담판 지었으면 될걸, 뭐더러 여기까지 끌고 내려와서 부자지간끼리 원수 맨드냐고!
진하경	... (어이가 없고)
이명한	이왕 말 나온 김에 좀 압시다! 시우 그 자식이 날 반기지 않는 거 뻔히 알면서 굳이 여까지 날 끌고 온 이유가 뭐요?
진하경	저도 이왕 말 나온 김에 좀 알고 싶은데요. 보통은 자식이 아프면 부모 마음은 더 아픈 거 아닌가요? 아들이 그렇게 다쳤는데도 어쩜 그렇게 시종일관 합의금 얘기만 하실 수가 있어요?
이명한	(머쓱함에 더 언성 높이며) 눈만 감으면 코 베가는 세상이고, 쫌만 만만하게 봬도 쪼만하게 보는 세상인데! 애비인 나라도 정신 채리고 챙겨 먹을 건 챙겨 먹어야지! 왜? 그게 뭐 잘못이야?
진하경	(허...! 솔직히 좀 어이없는 표정으로 보는 위로)
진하경(E)	세상에는 참... 여러 종류의 아버지가 있구나...

Insert 1〉본청, 흡연구역.
엄동한이 근심 가득한 얼굴로 향래한테 받은 이혼 서류를 보고 있다. 그러다가 핸드폰 바탕화면에 견학 왔을 때 몰래 찍은 듯한 보미의 사진을 본다. 그 위로.

| 진하경(E) | 열심히 한다고 하는데도 늘 자식한테 미안해서 쩔쩔매는 아버지가 있고... |

Insert 2〉6부 S#62.
어두운 실내에 어린 하경이 더듬더듬 스위치를 찾아서 켜는데,

공중에 매달린 채 축 늘어진 아버지의 두 다리를 확인한다.

진하경(E) 어린 자식을 두고 자기 혼자만 도망쳐버리는 무책임한 아버지도 있고... 그리고...

다시 현재〉 병원 앞 일각.
불만 가득한 표정으로 쳐다보는 이명한 얼굴 위로,

진하경(E) 자식한테 이렇게까지 뻔뻔하고 이기적인 아버지도 있는 거고...
진하경 (잠시 보더니) 그거 아세요? 세상에 자식만큼 부모 속을 썩이는 존재도 없지만... 부모만큼 자식 마음에 상처를 주는 존재도 없다는 거...?
이명한 (뭐? 쳐다보면)
진하경 (한숨... 지갑에서 돈을 꺼내 주며) 서울은 혼자 올라가셔야겠네요. 저는 일이 생겨서 같이 못 올라갈 것 같습니다. 그럼...

하경, 돌아서서 다가오는 택시를 잡아탄다. 기사에게.

진하경 태풍센터로 가주세요! (탁! 문 닫으면)

택시 출발하고.
이명한, 뒤에 서서 멀어지는 택시를 보다가 손에 쥐여준 돈을 본다.
그러더니, 이게 다 얼마나? 하면서 돈을 세는 모습에서.

S#11. 근처 버스 정류장.

채유진이 서서 버스를 기다리고 있는데
그 앞으로 렌트카 한 대가 와서 멈춘다. 한기준이다.

한기준	(차창을 내리고) 타. 장모님 댁까지 데려다줄 테니까.
채유진	(들은 척도 하지 않는다)
한기준	타라니까!

마침 기준의 차 뒤로 버스가 멈춰 서고,
유진이 버스에 올라탄다.

| 한기준 | (유진을 태우고 떠나는 버스를 바라보며 낮게 한숨 쉰다) ... |

S#12. 제주도 도로, 버스.

구불구불한 해안도로를 따라 달리는 버스.
채유진이 창밖을 바라보는데, 복잡한 심정이다.

S#13. 제주 태풍센터 전경.

S#14. 제주 태풍센터 상황실.

하경이 상황실을 둘러보고,
성과장이 한쪽에서 고국장과 통화 중이다.

성과장	(수화기 든 채) 뭐 하러 일로 보내셨을까요? 딱히 마, 도움이 될 거 같지도 않은데요.
진하경	(? 성과장을 본다)
성과장	(계속 통화 중인 채) 글쎄요, 본청 과장님은 본청에서 일을 해야지요. 태풍센터 여서 뭐 할 거나 있겠심까?
진하경	(대놓고 까는구나 싶은, 눈빛으로 쳐다보면)

성과장	(한숨으로) 예예... 뭐 국장님 지시니 따라야지요, 예, 알겠심다. (살짝 못마땅한 듯 탁... 수화기 내려놓는데)
진하경	오면서 확인했어요. 현재 엘리샤가 중심기압 985에 중심 최대풍속 초속 27로, 제주 남쪽 약 250km 부근 해상까지 북상했다구요. 그 정도 크기에 속도라면 남해안으로 상륙할 것 같은데...
성과장	(말 자르며) 진로 분석은 내가 할 테니까 그쪽은 태풍하고 날씨 종관 흐름이나 맡으세요. (쓱 보며) 아셨죠?
진하경	(멈칫... 본다. 보다가) ... 그러죠.
성과장	(돌아서서 업무 시작하면서) 이시우 특보는 좀 괜찮아요?
진하경	화상치료는 끝났고 눈은 경과 좀 지켜봐야 한답니다.
성과장	아, 그래요... (별 대수롭지 않은 듯 건성으로 대답하는데)
진하경	사람이 다쳤는데 너무 아무렇지 않게 반응하시네요?
성과장	(흘긋 하경을 본다)
직원들	(일제히 쓰윽... 하경을 돌아본다)
진하경	(말없이 질책하는 눈빛으로 성과장을 보면)
성과장	지금 뭐, 그쪽 팀원 다치게 했다꼬 뭐라카는 깁니까?
진하경	최소한 성의 있는 관심이라도 두셔야 하는 게 아닐까 싶어서요.
성과장	(한숨으로 보더니) 진하경 과장님, 기상청 들어와서 내내 본청에서만 일했죠?
진하경	(? 본다) 그런데요?
성과장	(팔을 쭉 걷어서 보여주면, 길게 꿰맨 자국이 드러나면서) 이거 어쩌다가 다친 줄 알아요? AWS 점검하러 백록담 정상까지 올라갔다가 산에서 미끄러지면서 팔이 골절되면서 난 겁니다. (종아리 걷어서) 여기도 마찬가지고.
진하경	(흠칫... 생각보다 긴 흉터에 뜨악한 눈빛)
성과장	저기 이주임은 왼쪽 귀가 들렸다 안 들렸다 해요. 비바람 칠 때 조천읍 나갔다가 간판에 맞아 그래됐고, (다른 직원 가리키며) 저쪽 최성욱 씨는 색달 지역 바람장 관측하러 갔다가 차량 전복 사

고까지 당했고요, (보며) 현장에서 10년 이상 일한 직원치고 이런 상처 하나쯤 없는 사람 없어요. 이시우 특보 다친 건 마음 아프지만, 그러나 여기서는 일상다반사라고요, 아시겠어요, 진과장?

진하경 (본다. 보다가...) ...네, 뭐...

직원1 과장님!

하경/성과장 (동시에 돌아보면)

성과장 여기서 과장은 낼 부르는 소립니다. 어, 이주임! (하면서 그쪽으로 가면)

진하경 (긴장도 올라갔던 한숨 후우우... 길게 내쉰다. 쉽지 않네...)

그러면서 한쪽에 가방과 외투 내려놓는데 그때 멈칫...
들어서는 시우와 시선이 마주친다.

진하경 (멈칫... 시우를 본다)

이시우 (거기 있는 하경을 빤히 쳐다보는데)

성과장 (직원1과 얘기 나누다가 돌아보며) 뭐꼬? 니... 병원에 있어야 할 사람이 왜 여긴 와 있노?

진하경 (같은 눈빛으로 시우를 빤히 쳐다보면)

이시우 생각보다 많이 다치진 않았답니다. 게다가 제가 워낙 회복력이 좋아서요.

성과장 눈도 다쳤다면서.

이시우 이삼일 경과 지켜보면 된답니다. 아직까지 별 이상 없구요.

진하경 (그런 시우를 빤히 본다)

이시우 (의식적으로 하경의 시선을 외면한 채 성과장 쪽 쳐다보면)

성과장 (진하경을 흘긋 보며) 그렇다는데요, 진과장.

진하경 잠깐 나랑 얘기 좀 하자. 이시우 특보! (그러면서 먼저 나가고)

이시우 (성과장에게 짧게 목례하고 뒤따라 나간다)

S#15. 본청 상황실.

[국가기상센터 종합관제시스템]의 대형 모니터에
제주 남부 해상으로 북상 중인 제15호 태풍 엘리샤가 잡혀 있다.
엄동한이 그 앞에서 회오리 모양의 태풍을 뚫어지게 바라보는
데, 향래의 말이 자꾸만 귓전에 맴돈다.

Insert〉Flash Back〉12부 S#47.

이향래 나 힘들어. 그냥 깨끗하게, 남자답게 이혼해줘. 이혼하고... 당신
도 나도 홀가분하게, 그냥 지금처럼 살자. 어?

다시 현재〉답답한 한숨만 계속 내쉬는 엄동한의 모습, 그 뒤로.

S#16. 본청 총괄팀.

태경과의 톡 창을 들여다보는 중인 신석호의 모습.

진태경(E) [이런 캐릭터는 어때요?]

Insert〉신석호의 핸드폰 화면, 진태경과의 톡 창.
진태경이 그린 여러 버전의 펭귄 캐릭터가 올라온다.
미소 짓는 모습, 졸려서 하품하고, 코딱지를 파거나 하는
대체적으로 귀여운 그림들.

신석호 [귀여운데요.] (답문한 뒤, 다시 그림들을 보며 피식피식 웃으며 캐릭터를
다른 곳에 저장하기 위해 클릭해서 Ctrl+c로 복사한다)

오명주 (뒤에서) 태풍 속보 아직이야?

신석호 (얼른) 아, 예! (태풍 속보창에 태풍의 현재 위치를 나타내는 숫자를 복
사해서 붙인다는 게 그만 태경의 캐릭터 파일 링크를 붙이고 전송 누른

후) 태풍 속보 나갑니다.

김수진　　　네.

신석호(E)　　(다시 태경에게 톡을 보낸다) [그럼 이따 퇴근하고 봐요]

김수진　　　(석호가 업데이트한 태풍 속보를 확인하려는데 모니터 아래 메신저 창으로 톡이 들어온다)

박주무관(E)　[수진 씨! 잠깐 나 좀 보자!]

김수진　　　(주변을 보면, 비교적 한가한 분위기라 [네!] 답장 보낸 후 쓰윽 자리에서 일어나며) 잠깐 정책실 좀 다녀올게요.

오명주　　　(허덕허덕 밀린 일을 하며 건성으로) 어. 그래... (잠시 후 핸드폰으로 진동 온다. 보면, 둘째 담임이다! 뜨악!! 정신없지만 안 받을 수 없어서) 안녕하세요. 선생님!! (듣다가) 어머, 우리 결이가 그랬어요? (자리에서 일어나 밖으로 향하며) 가끔 그럴 때가 있긴 하거든요. (나가면)

석호가 보낸 업데이트된 태풍 속보 파일... 업로드되는 모습에서.

S#17.　　제주 태풍센터, 상황실 밖 복도.

진하경　　　당장 병원으로 돌아가.

이시우　　　이미 퇴원했습니다. 일하는 데 전혀 지장 없구요.

진하경　　　... 넌 항상 이렇게 다 니 맘대로니?

이시우　　　내가 뭘 또 그렇게 내 맘대로 했는데요?

이시우　　　(짧은 Flash Back〉 S#5) 우리... 그만 헤어져요.

이시우　　　(순간, 아...! 하는 눈빛으로 보면)

진하경　　　넌 그렇게 너 혼자 일방적으로 말해버리면, 다 끝나는 거니?

이시우　　　과장님...

진하경　　　그래, 넌 니 할 얘기 한 거겠지. 근데, (보며) 난 아직 아무 대답 안 했어. 그러니까 기다려. 내 대답까지 듣고 정리를 하든가 말든가.

이시우　　　(그 말에 본다)

진하경	(보는데, 그때)
직원1	(밖으로 빼꼼히 고개를 내밀고) 진과장님, 좀 들어와보셔야겠습니다.
진하경	(? 돌아본다. 시선에서)

S#18. 제주 태풍센터 상황실.

관제시스템 대형 모니터에 큰일 났다는 듯 허둥대는 펭귄 캐릭
터가 붙어 있고, 그 앞으로 들어서던 하경과 시우,
순간 멈칫...! 쳐다본다.

진하경	뭡니까, 저게?
성과장	내가 묻고 싶은 말인데요, 뭡니까, 대체 저게?
진하경	(에에???? 하고 다시 모니터 보면)
이시우	(뒤에서 재빨리 핸드폰을 꺼내 전화 걸어) 석호 선배! 태풍 속보창에 저거 뭐예요?

Insert〉 본청 총괄팀.

신석호	(시우의 전화를 받고) 속보가 왜? (마우스 클릭해서 속보창을 열고 펭귄 캐릭터 발견하고, 굳는다)

거의 동시에 안으로 들어오던 엄동한, 멈칫...!
상황판에 뜬 펭귄을 보면서 얼굴 싸하게 굳으면서.

엄동한	어이! 어이!!! 저거 뭐야? 상황판에 웬 펭귄이야?
오명주	(휴게실 쪽에서 통화하다 말고 돌아본다. 순간 헉!!!! 놀라서 본다. 재빨리 끊고 쪼르르 달려오며) 신주임! 저거 신주임이 올린 거니?
신석호	... (처음 해보는 실수에 어쩔 줄 모른 채, 그저 돌처럼 굳어 있으면)
엄동한	(버럭!) 뭐 해!! 빨리 내리지 않고...

신석호 (입술을 꽉! 문 채 타타타탁! 재빨리 내리는 모습에서)

상황판에 윙크 쩡! 하던 펭귄의 모습에서, 탁...! 사라지면.

다시 태풍센터 상황실〉
거의 동시에 이쪽 상황판 위에서도 윙크 펭귄 사라진다.

성과장 허! (기막혀) 본청 사람들 완전 빠졌구만! 지금 태풍이 코앞까지
 치고 올라온 마당에 뭐꼬? 저게! 대체 담당자가 누굽니까? 이런
 실수는 말이죠, 우리 신입도 안 합니다!
진하경 신석호 주임이니?
이시우 (눈짓으로 그렇다고 대답하면)
진하경 (기분 나쁘지만 그보다는 사태 파악이 먼저라 전화 걸려는데, 걸려오는
 전화, 엄동한이다, 받으며) 저예요, 이게 대체 무슨 일입니까?

S#19. 본청 총괄팀.

엄동한 (뒤통수 긁적긁적) 어, 그게 말이야. 신주임이 실수로 다른 파일을
 업로드한 모양이야. (곁눈질로 석호를 돌아보면)

멘붕이 온 신석호, 멍하게 앉아 있다.

김수진 (어떡해... 하는 눈빛으로 그런 석호를 쳐다보고)
오명주 다 내 잘못이다. 내가 잠깐 한눈파는 사이에...
신석호 ... (믿을 수가 없다. 내가 이런 실수를 하다니...)
엄동한 (계속 통화하며) 펭귄? 글쎄... 그게 무슨 펭귄인지는 나도 모르지.
 갑자기 그게 어디서 튀어나왔을까?

S#20. 아주 짧은 Insert> 태경의 방.

태경, 평화롭게 펭귄의 표정들을 수정하고 있는 가운데.

S#21. 제주 태풍센터 상황실.

진하경 (수화기에 대고 폭발하듯) 엄선임님까지 정말 왜 그러세요? 제가 없을 때는 엄선임님이 과장 직무 대행이란 거 잊으셨어요? 14호 태풍, 진로 한번 맞혔다고 다들 마음이 들뜬 모양인데 다 끝난 거 아니잖아요, 15호 태풍이 바로 코앞에 왔는데!

S#22. 다시 본청 상황실.

엄동한 (핸드폰에 대고) 미안하다. 진과장... 할 말이 없다. (하는데)

오명주 (탁! 핸드폰 낚아채더니) 이해해주세요, 과장님. 실은 엄선임님 지금 그럴 정신 아니거든요, 사모님한테 이혼당하게 생기셨대요.

진하경 (Insert> 제주 상황실) 예에?????

오명주 그러니까요, 무슨 정신이 있겠어요. 내가 좀 더 신경을 썼어야 했는데, 제 불찰입니다 과장님.

엄동한 무슨 소릴 하는 거야, 거 전화 이리 내. (손 뻗는데)

신석호 (탁! 핸드폰 낚아채더니) 제 잘못입니다 과장님. 태풍이 올라오고 있는 판에 이런 끔찍한 실수를 하다니... 제 사전에 이건 있을 수도, 있어서도 안 되는 일입니다. 전부 다 제 책임입니다. 시말서 쓰겠습니다. 시말서로 부족하다면 감봉 처분도 달게 받겠습니다.

동한/명주 무슨 소리야! / 전화 이리 줘. (동시에 손을 뻗는데)

신석호 (안 뺏기려고 끝까지 핸드폰에 대고) 아닙니다! 제 잘못입니다.

오명주 (석호 손목 끌어당기며) 제 불찰이라니까요, 과장님!

엄동한 (핸드폰 든 손 자기 쪽으로 끌어당기며) 다 됐고! 다 내 잘못이야!!!! 내 잘못이니까 그렇게 알아 진과장!!!

서로 핸드폰을 낚아채가며, 서로 자기 잘못이라고 소리치는 가운데,

진하경 (Insert)) 한 사람씩이요. (했는데 계속 핸드폰 너머에서 서로 자기 잘못이라고 싸우는 소리에 버럭!) 한 사람씩 말하라구요!! 한 사람씩!!!

세사람 (엄동한, 오명주 신석호... 일제히 멈칫...! 핸드폰을 쳐다보는 데서)

S#23. 제주도 유진母네 집 앞 골목.
채유진이 엄마네 집으로 가는데,

남자아이 (뛰어오며) 누나!!
채유진 (다시 얼굴에 미소 지으며) 뛰지 마. 뛰지 마... 넘어지면 어쩌려고?
남자아이 (숨을 가쁘게 쉬며) 매형 왔어!
채유진 매형?

S#24. 제주도 유진母네 집 마당.
채유진이 마당으로 들어가자
한기준이 한쪽 평상에 머쓱하게 앉아 있다가 일어서서 유진을 본다.

채유진 (이질적인 느낌의 기준을 황당하게 쳐다본다) 여기 왜 왔어?
한기준 너랑 할 얘기가 있다구 했잖아.
유진母 (안에서 과일 쟁반 들고 나오다가) 왔니? (슬쩍 기준 눈치 보며) 갖고 들어가 먹고 있어. 엄만 저녁 찬거리 좀 사러 나가야 하니까.
한기준 괜찮습니다. 금방 갈 건데요. 뭐...

유진母	아무리 그래도 여기까지 왔는데 밥은 한 끼 먹고 가야지.
한기준	(그래도 되나 싶어서 채유진을 한번 보면)
채유진	(그대로 차갑게 돌아서서 뒤뜰로 가버린다)
한기준	(멈칫...! 어정쩡하게 서서 쳐다보면)
유진母	무슨 일인지 모르지만... 잘 좀 달래줘. 원래 저렇게 화를 내는 애가 아닌데...
한기준	(본다. 시선에서)

S#25. 본청 복도 일각.

엄동한	(핸드폰에 대고) 집사람이 이혼하재.

사람 없는 한적한 복도에서 혼자 통화 중인 엄동한.

진하경	(Insert〉 태풍센터 상황실 밖 일각〉 놀라며) 갑자기요?
엄동한	갑자기가 아닌가 봐.
진하경	(Insert〉) 그래서 뭐라고 하셨는데요?
엄동한	뭐라긴... 암말도 못 하고 나왔지.
진하경	(Insert〉 감정이입돼서) 헤어지잔다고 진짜 헤어지시게요?
엄동한	그렇게 해달래, 자기 힘들게 하지 말구... 평생 나 땜에 힘들었는데, 이것까지 힘들게 매달리면 안 될 것도 같구...
진하경	(Insert〉) 생각을 바꿔놔야죠.
엄동한	어떻게?
진하경	(Insert〉) 해명을 하든가 설득을 하든가... 암튼 작전을 세우셔야죠.
엄동한	작전?
진하경	(Insert〉) 시나리오 원, 투, 쓰리 몰라요? 첫 번째 방법이 안 통하면 두 번째, 두 번째가 안 통하면 세 번째... 사모님이 마음을 바꿀 때까지 어떻게 해서든 관철시켜야죠! 이대로 포기하는 건 말도

안 돼요!! 막말루 선임님, 앞으로 혼자 평생 쭉 살 수 있겠어요? 사모님이랑 남남이 돼서. 보미 얼굴도 어쩌다 겨우 한 번씩 보고?

엄동한	(도리도리) 아니. 이제 그렇게는 못 살지...
진하경	(Insert)) 그럼 뭐라도 해야죠! 뭐라도!
엄동한	(뭐라도...? 조용한 눈빛으로 생각하는 데서)

S#26. 제주도 유진母네 집 뒤뜰.

채유진	뭐 하러 여기까지 왔어?
한기준	뭐라도 해야 할 거 아냐, 이대로 헤어질 순 없잖아.
채유진	(돌아본다) 뭘 어떻게 할 건데? 할 게 남아 있긴 해?
한기준	(본다)
채유진	(보는데)
한기준	(갑자기 그 앞에 턱... 무릎을 꿇는다)
채유진	(순간 헉!! 놀라서) 오빠...!
한기준	미안하다. 너 마음 아프게 한 거 속상하게 한 거... 다 오빠가 잘못했어.
채유진	왜 이래... 뭐 하는 거야? (얼른 잡아당기며) 일어나. 일어나라니까.
한기준	오빠랑 같이 서울 올라가자 유진아.
채유진	오빠!
한기준	(보며) 이제 그만 서울로 올라가자구, 어?
채유진	(아,, 미치겠네...) 어서 일어나라구!
한기준	올라간다고 하면, 그럼 일어나께.
채유진	(아! 미치겠네, 흘긋 보면, 남동생이 킥킥거리며 저쪽에서 구경 중) 어서 일어나.
한기준	대답부터 해.
채유진	알았어. 알았으니까 일어나라구 어서!
한기준	정말이다? 정말 같이 올라가는 거다? 어?

채유진	알았다고! 일어나라구 쫌! (하면서 일으켜 세우면)
한기준	(쓱... 일어난다, 그제야 배시시 미소)
채유진	(어이없는 눈빛으로 허...! 쳐다보는 데서)

S#27. 제주 태풍센터 일각.

핸드폰을 손에 쥔 채 생각에 잠긴 하경...

엄동한	(Insert)) 아내가 이혼하자네...
오명주	(Insert)) 남편이 공부에 통 집중을 못하는 거 같아서요... 5급 시험두 이제 얼마 안 남았는데... 어머님은 애들 이제 더는 못 봐주시겠다 그러시고...
신석호	(Insert)) 제 실수는 인정하지만, 이유는 노코멘트 하겠습니다. 저한테도 사생활이라는 게 있습니다.
이시우	(Insert)) 우리 헤어져요... (쳐다보는 시선에서)

한숨 푹...! 내쉬며 머리를 쓸어 넘기는 하경의 모습에서.

S#28. 제주 태풍센터 상황실.

이시우	(직원1과 수치모델 보며) GDAPS* 어떻습니까?
직원1	상층 제트의 영향을 받아 이동속도가 빨라지고 있는데 연직시어 확인 결과 50 이상이에요.

그 뒤로 들어서는 하경, 일하는 중인 시우를 보는데,

* Global Data Assimilation and Prediction System, 전지구적 수치모델.

성과장 어떻게, 실수한 직원은 찾았습니까?

진하경 네... 뭐.

성과장 참말로 기상청의 수치다 수치. 본청 상황실에서 편안하게 의자
 깔고 앉아 모니터만 들여다보니까는 기냥 빠져갓고 말이야.

진하경 (순간 훅! 치받아) 성과장님은 실수한 적 없으세요?

성과장 (? 돌아본다)

진하경 여기 태풍센터 분들은 간판에 얻어맞아 귀가 안 들리고, 차량이
 전복되고, 미끄러져서 꿰매고 그런다고 하셨죠? 저희 본청 총괄
 팀두 그래요.

 Insert〉 서울 거리.
 집을 향해 전력을 다해 뛰는 엄동한.

진하경(E) 누군가는 이혼당하기 일보 직전이고요.

 Insert〉 본청 총괄팀.
 다시 각자 자리에 앉아서 업무를 하는 팀원들.
 오명주, 김수진과 수치모델 들여다보다가 전화가 들어온다.
 [시어머니]라는 글자를 보고 김수진에게 양해를 구하며,

오명주 (전화를 받으며) 네, 어머니 죄송해요. 제가 일하는 중이라...

진하경(E) 누군가는 온 가족의 생계를 짊어지고 죽어라 일하면서도, 맨날
 미안하다는 말을 입에 달고 살아요.

 그 뒤에서 김수진, 잠시 창밖을 바라보다가 다시 모니터 본다.
 나직한 한숨을 내쉬는...

진하경(E)	누군가는 계절이 가는 걸 모니터로만 들여다봐야 하구요.
	신석호는 계속해서 자책하며 조금 전 확인했던 자료를
	또 보고 또 보기를 반복한다.
진하경(E)	또 누군가는 강박증 때문에 연애 한번 못 해보고 청춘을 다 보내
	고 있구요.
	다시 태풍센터, 상황실〉
성과장	뭐꼬? 지금 누가 누가 더 힘드나, 자랑하기 시간입니까?
진하경	태풍센터건 본청 상황실이건... 똑같이 다 힘든 일을 하고 있다고
	말씀드리는 겁니다. 누가 더, 누가 덜 힘들거나 편한 곳은 없다구
	요. 이 기상청 안에서는. 그러니까 자꾸 일의 경중 따지고, 이쪽
	저쪽 편 나누기 하지 마시라구요. 성과장님.
성과장	(진하경을 빤히 본다)
진하경	(지지 않고 똑바로 마주본다)
이시우	(그런 하경을 조용히 바라보면)
성과장	(쎄하게) 이주임... 예상 시나리오부터 좀 갖고 오세요.
직원1	예? 아... 예. (분주하게 준비하게 가져간다)
성과장	(받아 보면서 홱! 돌아서서 자리로 가면)
진하경	(나직한 한숨으로 돌아서다가 시우를 본다)
이시우	(잘했어요. 하는 눈빛인데)
진하경	(그런 시우의 눈빛에도 풀리지 않는다. 돌아서버리면)
이시우	... (서먹한 눈빛에서)

S#29. 엄동한네 거실.

수업을 마친 이향래가 현관문 열고 들어서는데

그 앞에서 서성이던 엄동한을 본다.

이향래 (놀라서) 당신이 이 시간에 어쩐 일이야?

엄동한 (다짜고짜) 나한테 시간을 좀 줘라 향래야. 딱 3개월... 어? 3개월
 만 유예기간을 갖자 우리.

이향래 무슨 소리야?

엄동한 이대로는 내가 억울해서 안 되겠어. 그러니까 딱 3개월만 우리
 가족처럼 한번 살아보자구. 그다음은 당신 원하는 대로 다 해줄
 게. 이혼해달라고 하면 이혼해주고, 서울에서 꺼지라고 하면 꺼
 져줄 거고,

이향래 그런다고 뭐가 바뀔 것 같은데?

엄동한 (복받쳐서) 하다못해 사형 선고 받은 죄수한테도 유예기간이 있
 다는데... 나도 그 정도는 봐줘야 하는 거 아니냐? 그래도 나도...
 이 가족을 위해 헌신한 건 인정해줘야지.

이향래 기상청 근무는 어쩌구?

엄동한 점심 시간이라 잠깐 달려온 거야,

이향래 그만 가봐. 점심 시간 넘기겠다.

엄동한 향래야, 보미 엄마.

이향래 가라구, 그만. (그대로 지나쳐 부엌 쪽으로 간다)

엄동한 ...! (시선에서)

S#30. 엄동한네 아파트 복도.

밖으로 나오는 엄동한, 땅이 꺼져라 푹... 한숨 내쉬는 모습.
역시... 안 되는 건가...? 그러면서 돌아보면.

S#31. 엄동한네 부엌.

냉장고에서 물을 꺼내 컵에 따르는 향래,

쭉 마시면서 돌아서다가 멈칫... 시선이 한곳에 멈춘다.

베란다 창문 가득 신문지가 발라져 있다...

이향래 ... (시선에서)

S#32. 엄동한네 아파트 앞 현관 계단.

터벅터벅 밖으로 나와 계단을 내려오는 엄동한...

그대로 차 세워진 쪽으로 가려는데 울리는 핸드폰.

엄동한 (핸드폰을 꺼내 보다가, 향래다, 얼른 후다닥 받으며) 어, 향래야...

이향래 (Insert) 핸드폰으로 신문지 붙은 현관 창문 보며) 이거 다 뭐야?

엄동한 (올려다보며) 어어... 그거, 태풍 온다 그래서... 이번 건 바람이 좀
 센 놈이라서... 그래서,

이향래 (Insert) ...

엄동한 (???? 왜 아무 말이 없지????) 여보... 향래야... 여보세요? 보미 엄
 마... (하는데)

이향래 (Insert) 아무래도 3개월은 안 되겠어.

엄동한 (멈칫... 스치는 실망감으로) 아... 그래...?

이향래 (Insert) 두 달 주께.

엄동한 (멈칫...) 뭐?

이향래 (Insert) 두 달 동안 해보고 싶은 거 해보라고... 대신, 그리고 나
 서 깨끗이 이혼 도장 찍는 거다. 어?

엄동한 (얼른 꾹 누르며) 그래, 고맙다 여보... 나, 잘해보게 진짜.

이향래 (Insert) 툭... 끊는다. 끊고, 삐뚤빼뚤 붙여진 신문지들을 물끄러미 본다)

엄동한 (좋아서 한 번 더 올려다보며 큰 소리로) 고맙다 향래야!!!!!!!

이향래	(Insert) 나직한 한숨으로 쓱 돌아서서 F–O 되는 데서)

S#33. 제주도 바닷가 / 밤.
서서히 날이 어두워진다.

S#34. 제주도 유진母네 작은방 / 밤.
어렸을 때 채유진이 쓰던 방인 듯
이곳저곳 여학생의 아기자기한 물건이 남아 있다.
한기준, 쭉 훑어보고 있는데 유진母가 이불과 베개를 들고 온다.

유진母	(이불을 받아서 반듯하게 깔아주며) 새 이불이야, 보송보송할 거야.
한기준	예...
채유진	...
유진母	(문 앞에 뻘쭘하게 서 있다가) 방이 좀 눅눅하지? 이럴 줄 알았으면... 방을 좀 바짝 말려둘 걸 그랬나?
한기준	괜찮습니다.
새아버지	(괜히 뒤에 뒷짐 진 채 서서 들여다보며) 지금이라도 잠깐 보일러 돌리까?
유진母	지금? (그러더니 유진 보며) 그럴까 유진아?
채유진	됐어요, 저희가 알아서 할게요. (살짝 퉁명)
유진母	(무안해하며) 그래. 그럼... 잘 자라. (문 닫고 나가면)
한기준	안녕히 주무세요. (유진母와 새아버지한테 인사한 뒤 문 닫으면)

잠시 다시 두 사람 사이에 침묵이 흐르고,

채유진	그러게 근처 모텔로 가서 자라니까?

한기준	아버님께서 자고 가라고 붙잡는데 어떻게 그래?
채유진	(예민하게) 누가 아버님이야?
한기준	(잠시 보다가) 새아버지도 아버지야. 너무 그러는 거 아냐 너.
채유진	내가 뭘?
한기준	말도 퉁명스럽게 하고. 아까 저녁 먹는 내내 눈 한번 안 마주치던데?
채유진	오빠가 뭘 안다고 그래?
한기준	뭘 알아서가 아니라... 니가 새아버지가 자꾸 눈치 보게 만드니까.
채유진	그래서 싫어. 자꾸 내 눈치 보는 게... 엄마랑 남동생한테는 안 그러면서.
한기준	그거야 니가 자꾸 그러니까...
채유진	(OL) 그래! 좋은 분인 거 나도 알아! 엄마 위해주고 남동생한테 좋은 아버지인 거 나도 아는데... 근데 여기에 내 자리는 없다구. 엄마 가족이지 내 가족은 아니니까. 그래서 나도 내 가족을 만들고 싶었던 건데...
한기준	그런데?
채유진	... (싸우고 싶지 않다) 됐다. 그만 자자.
한기준	기껏 결혼까지 해놓고 혼인신고 하고 싶지 않다던 건 너잖아?
채유진	같은 말 또 반복해야 해? 내가 뭘 믿고 혼인신고를 해? 오빠는 우리 관계보다 사람들이 우릴 어떻게 생각하는지... 진하경 그 여자가 지금 누굴 사귀는지. 그 문제가 우리한테 어떤 영향을 미칠지가 더 중요한 사람인데?
한기준	그게 하필이면 이시우 그 자식이니까 그렇지!!
채유진	그래서! 오빠가 진심 제일 걸리는 게 뭔데? 내가 이시우랑 동거한 거? 아니면 이시우가 진하경이랑 사귀고 있다는 거?
한기준	둘 다!! 둘 다 기분 나쁘고 불쾌해.
채유진	그래서 결론을 내리자는 거잖아!!
한기준	결론이 어딨어? 너하구 난 이미 결혼까지 했는데... 그게 우리 결

론인데!

채유진 그러니까! 후회되면 말하라구! 물러줄 테니까.

한기준 유진아. 너 자꾸 밉게 말할래? 오빠가 무릎까지 꿇었으면 이제 넘어가야지, 언제까지 이럴 거야!

채유진 미안하지만 난 오빠처럼 그렇게 못 해! 사람들 앞에서 다정한 부부인 척. 아무 문제 없는 척. 가식 떨고 연기하면서... (울컥!) 나는 그렇겐 못 산다구...!

한기준 (버럭) 난 뭐 그러는 게 좋아서 그러고 사는 줄 알아? 그냥 다들 그러고 산다니까!!! 부부라는 게 다 그런 거라 그러니까!!!

채유진 글쎄! 다들 그렇게 살아도 난 그렇게 못 산다구!

한기준 그래서 어쩌자구!!!

채유진 그러게 왜 여기까지 와서 사람 힘들게 하냐구!!! (흐으!!! 울음소리 점점 커지자)

그때 방문이 벌컥 열리면서
새아버지와 그 뒤에 말리듯 서 있는 유진母.

새아버지 (눈을 부라리며 냅다 기준의 멱살을 움켜쥐며) 뭐야? 자네 지금 내 딸 울리나?

한기준 예? 아버님... 아니, 그런 게 아니구...

새아버지 잠깐 나와.

한기준 예?

새아버지 (턱! 잡아당기며) 나오라구!!!! (밖으로 끌고 나간다)

한기준 (켁! 힘 한번 못 써보고 밖으로 끌려 나가고)

유진母 어머! 어머... 얘 말려야 해!! (쫓아 나가며)

채유진 (갑작스러운 상황에 눈물을 뚝 그친 채, 벙쩌서 쳐다보면)

S#35. 집 밖 골목 / 밤.

새아버지 (한기준의 멱살을 잡고 끌고 나와 벽에 거칠게 밀어붙인다)

한기준 (아파 죽겠고) 아야...

새아버지 (아랑곳하지 않고) 너 이 새끼! 누가 내 딸 눈에서 눈물 나게 하래?

한기준 아버님, 그런 게 아니고요.

그사이 채유진과 유진母가 쫓아 나오고,

유진母 여보! 동진 아버지... 이거 놓고 얘기해요.

새아버지 (더 세게 기준을 밀어붙이며) 너 결혼식장 들어가기 전에 내가 경고
 했냐 안 했냐! 내 딸 눈에 눈물 나게 하면 내 손에 죽는다고. 했
 냐? 안 했냐?

한기준 (완전 쫄아서) 하... 하셨습니다.

새아버지 근데 애를 울려? 늬들 결혼한 지 1년이 지났어, 10년이 지났어!
 이제 겨우 몇 달 살아놓고!!! 벌써 우리 딸을 울려? 어!!!! (한 대
 칠 것처럼 주먹을 치켜들자)

한기준 (어금니를 꽉 물고 눈을 꼬옥 감는데)

채유진 (홱!! 득달같이 뛰어나와 가로막으며) 아빠, 왜 그래!!!!!

새아버지 (순간 멈칫...! 본다) 뭐...? 아빠?

유진母 (아빠?)

한기준 (아빠???)

채유진 아니... (홱! 기준을 돌아보며) 오빠!!! 왜 그래 진짜!!!!

한기준 (내가 뭘? 하는데)

채유진 (새아버지 쳐다보며) 이건 우리 문제예요, 그러니까 아저씨는... 빠
 지세요. 들어가 오빠! (하면서 한기준 밀어 다시 방으로 들어가면)

새아버지 들었어, 여보? 분명히 아빠라 그랬지? 그치?

유진母 (피식 웃으며) 당신두 그만 들어가, 즤들 문제 즤들이 알아서 해.

새아버지 내가 분명히 들었다니까?

유진母 (남편 방으로 밀면서 들어가기 전, 한 번 더 돌아본다. 방문 닫으면)

S#36. 제주도 유진母네 작은방.

다시 방으로 밀려 들어온 기준과 그 뒤로 유진...
두 사람 뻘쭘하게 서로 서 있는다. 있다가...
채유진, 그대로 이불로 들어가 퐉! 드러누워버린다.

한기준 (나직한 한숨으로 본다. 시선 위로)
성과장(E) 현재로서 가장 확률이 높은 첫 번째 시나리오는...

S#37. 제주 태풍센터 상황실 / 밤.

성과장 전남 남해안을 시작으로 한반도를 관통하면서 전국적으로 피해
 를 주고선 포항으로 빠지는 겁니다.

 Insert〉
 태풍의 진로를 가상으로 예측한 동선이 세 줄 그려지는 위로 계속.

성과장(E) 두 번째 시나리오는 동쪽으로 더 꺾이는 경웁니다. 전자의 경우
 보단 피해가 적겠지만 태풍 반경 안에 들어오는 남부지방은 타
 격이 있을 겁니다.
진하경 세 번째 시나리오는요?
성과장 북태평양 고기압이 수축하면서 제주도 남쪽 해상에서 그 가장자
 리를 따라 규슈 쪽으로 전향하면서 남해안 일부와 부산에 조금
 영향을 주는 정도입니다.

 본청과의 회의가 한창이다.

관제시스템 모니터에 태풍의 진로 방향 세 개가 띄워져 있는 위로,

진하경	북태평양 고기압이 조금 더 수축한다면 두 번째 시나리오처럼 더 동쪽으로 전향할 가능성도 있는 거 아닙니까?
이시우	(그럴 가능성이 있다는 듯 하경의 말에 고개 끄덕이고)
성과장	북태평양고기압 세력을 봤을 때 그럴 가능성은 매우 낮아요.
진하경	(마이크에 대고) 엄선임님! 북서쪽 고기압 영향으로 더 남쪽으로 진로를 변경하면서 약화될 가능성은요?
엄동한	(Insert〉 본청 상황실〉 화상) 아예 불가능한 건 아닌데 그렇다 해도 북쪽 제트기류 영향으로 빠르게 동쪽으로 이동할 가능성을 완전히 배제할 순 없습니다.
진하경	동쪽으로 이동도 얼마든지 가능한 상황이란 말씀인 거죠?
성과장	그렇지만 현재 위성영상으로는 구조나 강도를 단정 지을 수는 없습니다. 지상 자료 들어와봐야 알아요.
진하경	조금 더 빨리 알 수 있는 방법은 없을까요?
성과장	... (고민에 빠지고)

잠시 침묵이 흐르는데,

성과장	제주 동쪽 지역과 서쪽 해상에 부이 자료 띄워서 풍속과 기압 자료를 추가로 확보하는 방법이 있기는 합니다만...
진하경	그런데요?
성과장	이런 날씨에 바다에 나가 존데를 띄우는 건 너무 위험합니다.
진하경	하지만 지금으로서는 그 방법이 최선이란 거죠?
성과장	(다시 고민하다가) 이렇게 하시죠. 동쪽 월정리 지역만이라도 존데를 띄워보는 거로. 오차가 좀 나겠지만 맨땅에 헤딩하는 것보다야 그편이 낫지 않겠어요?
진하경	... (역시나 고민하더니) 그럼 해상은 제가 가죠!

이시우	(하경을 쳐다본다)
성과장	(어이없다는 듯이) 진과장 당신. 존데 관측 한 번도 해본 적 없잖아? 근데 배를 타고 거기까지 나가서 존데를 띄우겠다고요?
진하경	해본 적은 없지만, 어떻게 하는지는 알아요.
고국장	(Insert〉 본청 상황실) 이봐 진과장, 어차피 정확한 예보란 없어. 예측이 있을 뿐이지. 무슨 말인지 알지?
진하경	14호 태풍으로 600여 명의 수재민과 800억의 피해 규모가 있었어요. 연달아 올라오는 엘리샤 때문에 얼마나 더 큰 피해가 날지 아무도 모르는데... 아무리 예측이라고는 하지만, 좀 더 자세한 정보를 가지고 예측하는 게 우리의 의무라고 생각합니다, 국장님. 이번 예보 절대 틀리면 안 돼요.
고국장	(Insert〉 본다. 한숨...)

Insert〉 본청의 다른 사람들, 엄동한과 오명주, 신석호, 김수진까지 일제히 모니터 속의 하경을 쳐다보는 가운데,

성과장	(말없이 그런 진하경을 본다. 시선에서)

S#38. 제주 태풍센터 복도 일각 / 밤.

비옷을 껴입는 하경, 밖으로 막 나오는데
그 뒤로 장비를 챙겨서 따라붙는 시우.

진하경	뭐야? 왜 따라와?
이시우	배만 타고 나가면 존데 띄울 수 있을 것 같죠? 이런 날은 자동 관측은 불가능해서 수동으로 띄워야 한다고요. (그러면서 앞서 걸어가고)
진하경	(잠시 보다가 뒤따른다)

S#39. 제주 남해 / 밤.

태풍 엘리샤가 점점 구동력을 갖추며 북진 중인 모습과 함께.

S#40. 제주도 운진항 / 밤.

세찬 비바람을 뚫고 이어도 서쪽을 향해 출항하는 기상1호.

갑판에 우비를 입은 하경과 시우가 서 있다.

두 사람 모두 긴장한 얼굴이다.

S#41. 제주도 어느 도로 / 밤.

한편 내륙에서는 관측차량이 월정리 동쪽으로 향한다.

S#42. 제주도 월정리 동쪽 부근, 관측차 안 / 밤.

관측차를 타고 목표지점에 먼저 도착한 성과장과 직원1.

기상1호의 무전을 기다리는 중이다.

S#43. 제주 이어도 해상, 기상1호 안 / 밤.

목표 지점에 도착한 기상1호.

비바람 아까보다 조금 더 거세진 상황.

배 안〉

진하경 (무전기를 들고) 기상1호 이어도 부근에 도착했습니다.

성과장(E) (무전을 타고) 우리는 이미 준비 끝났습니다. 정확히 20시에 띄웁
　　　　　 시다.

진하경 (시계 보면 20시까지 정확히 2분 정도 남았다) 그러시죠. (끊는데)

이시우 (안으로 들어와) 바람이 너무 세서 자동 관측은 불가능할 것 같고
 요. 수동으로 시도해봐야 할 것 같아요. 옆에서 시간 좀 카운트해
 줄 수 있죠?

진하경 알았어!!

S#44. 제주도 월정리 동쪽 부근 / 밤.

기구 모양으로 크게 부푼 존데를 들고 서 있는 직원1.
그 옆에서 시간을 카운트하는 성과장.

성과장 5, 4...

S#45. 제주 이어도 해상, 기상1호 갑판 위 / 밤.

비바람이 몰아치는 가운데,
마찬가지로 시우가 존데를 들고 서 있고,
옆에서 하경이 카운트 중이다.

진하경 (비바람에 묻힐까 큰 소리로) 3, 2, 1!!

시우가 손을 놓자 하늘로 올라가는 존데.

S#46. 제주도와 이어도를 멀리서 바라본 시점 / 밤.

태풍이 코앞까지 다가온 이어도와
비교적 잔잔한 제주도에서 동시에 하늘로 올라가는 존데 두 개.
비바람을 맞으면서도 아슬아슬 하늘로 점점 높이 올라간다.

S#47. 제주 이어도 해상, 기상1호 안 / 밤.

우비를 입은 채 후다닥 뛰어들어 와서
노트북의 모니터를 확인하는 하경과 시우.
커서만 깜빡이던 검은 화면에 존데로부터 보내져오는
현재의 풍속 및 풍향 등을 관측한 데이터가
빠른 속도로 차르르르 화면에 올라오기 시작한다.

진하경 (눈빛 반짝이고) 됐다!!!! 데이터 들어오기 시작했어!!!!
이시우 (돌아본다. 안도의 한숨과 함께)

Insert〉 같이 모니터 들여다보며 안도하는 성과장.

S#48. 본청 총괄팀 / 밤.

신석호 이어도 해상관측 데이터 들어옵니다.
엄동한 (벌떡 일어나서 신석호 뒤로 와서 관측값을 본다)

그들의 모니터에도 엄청 빠르게 데이터들이 주르르르르
올라오고 있다. 다들 안도하며 데이터들을 가지고
수치 입력하는 모습들 분주히 이어지면서.

S#49. 제주 이어도 해상, 기상1호 안 / 밤.

진하경 (무전기 들고) 관측값 확인하셨죠?
엄동한(E) 어. 이제 슈퍼컴퓨터에 데이터 넣어서 수치모델 예측 자료 확인
 만 하면 돼!
진하경 (자리에 앉아 노트북 펼치며) 수치모델 나오는 대로 저한테 먼저 쏴
 주세요.

엄동한(E)	오케이!

잠시 후 하경의 모니터로 데이터가 들어온다.

이시우	(옆에서 데이터를 본다) 과장님 예상이 맞았네요. 이대로 경로와 강도 유지하면서 남해상을 따라 진행하면서 일부 남부지방에 피해가 예상됩니다.
진하경	(모니터에 뜬 수치를 유심히 보다가 전화 건다. 상대가 받자) 진하경입니다. 수치모델 받아보셨죠?
성과장	(Insert〉 관측차 안〉 살짝 기가 죽어) 예. 방금 봤어요. 뭐... 진로는 남해상으로 수정해서 발표해야겠네요, 그쵸?
진하경	아뇨.
성과장	(Insert〉 응-????)
이시우	(??? 같이 쳐다보면)
진하경	결과는 이렇게 나왔지만 예보는 성과장님이 말씀하신 대로 첫 번째 시나리오로 가시죠?
이시우	(1번이라고? 놀라서 쳐다보고)
성과장	(Insert〉 관측차 안〉 펄쩍 뛰며) 진심입니까?
진하경	(차분하게) 네. 아까 존데 특별관측 허락받으면서 고국장님께도 이미 말씀드렸어요.
성과장	(Insert〉 관측차 안〉 심란해하며) 진과장! 이렇게 되면 우리 전부 문책받는 거는 알고 있죠?
진하경	네, 압니다. 그리고 책임도 제가 질 거구요.
성과장	(Insert〉 관측차 안〉 딱 잘라서) 그걸 진과장이 왜 책임을 집니까. 태풍이 예상 경로에서 벗어나는 건 어디까지나 태풍센터 과장인 내가 책임질 문젠데!!
진하경	안 되겠습니까?
성과장	(Insert〉 관측차 안〉 고민된다) 이야 미치겠네. 살다 살다 참말로 벨

난 사람을 다 보겠다 이거...

진하경 (짐짓 미소로, 보는 데서)

S#50. 본청 대변인실 / 밤.

업무과장 예?? 예보를 세게 가자구요?

엄동한 네, 진과장이 첫 번째 시나리오로 가겠답니다.

Flash Back〉조금 전 기상1호, 본청 상황실.

진하경 (Insert〉기상1호 안〉엄동한과 통화하면서) 북쪽 제트기류 영향이
 예상보다 약할 경우 동쪽으로 전향하는 속도가 느려지면서 우리
 나라 남부내륙으로 들어올 경우를 대비하자는 겁니다.

엄동한 그렇다고 과잉 예보를 내자고?

진하경 (Insert〉) 예보의 목적은 국민의 생명과 안전을 보호하는 겁니다.
 맞고 틀리고가 중요한 게 아니고요.

엄동한 ... (짐짓 미소로, 녀석... 진짜 다 컸네 하는 표정에서) 알겠습니다 과장
 님. 분부대로 대변인실에 지시하겠습니다.

S#51. 광화문 사거리 전광판 / 밤.

전광판에 속보가 뜬다.

[제주 남쪽 해상으로 북상 중인 제15호 태풍 엘리샤.

중심풍속 초속 30m로 내일 새벽 남해안에 상륙 예정]

퇴근하던 시민들, 속보를 듣고 귀가를 서두른다.

S#52. 엄동한네 거실 / 밤.

학원 갔다가 돌아온 엄보미가 허둥지둥 들어와 TV를 켠다.

엄보미 뉴스... 뉴스...

이향래 ??? (무슨 큰 사건이 터졌나 싶어서 보면)

Insert〉 TV 화면.

앵커 속봅니다. 북상 중이던 15호 태풍 엘리샤가 내일 새벽 우리나라
전남 남해안을 시작으로 한반도를 관통할 것으로 예상됩니다. 이
번 태풍은 중심풍속 초속 30m의 강한 태풍으로 (보도 이어지고)

이향래 보미야, 저게 그렇게 궁금해서 뛰어온 거야?

엄보미 (시선 뉴스에 고정한 채) 어. 아빠가 예보한 거잖아.

이향래 언제부터 그렇게 지 아빠 일에 관심을 가졌대?

엄보미 (집중해서 듣느라 안 들린다)

이향래 (그런 보미를 새삼 쳐다본다. 시선에서)

S#53. 본청 상황실, 상황실 전경 / 밤.

엄동한과 신석호, 오명주, 김수진까지...
시나리오1 상황에 맞춰 분주해진 기상청 상황실 풍경과
그런 모습을 내려다보고 있는 고국장,
그런 총괄2팀의 모습을 보며 짐짓 미소로 돌아서는 데서.

S#54. 제주도 먼바다, 기상1호 안 / 밤.

진하경 (후! 한숨 돌리며, 먼바다를 바라본다) 이제 됐다...

이시우 결국 첫 번째 시나리오로 가는 건가요?

진하경	응... (대답하는데)

출렁! 배가 흔들리면서 중심을 잃고 흔들리는 하경.
그녀의 몸에 비해 너무 큰 의자로 인해 하경이 중심 잡기 힘들자,
시우가 안 되겠는지 그녀 옆으로 바짝 붙어 앉아
단단히 중심 잡는다.

진하경	(바로 옆에서 전해지는 시우의 따뜻한 온기) ...
진하경(E)	이제 내 차례다. 나는 너와의 이별에 몇 번째 시나리오를 택해야 할까?
진하경	(힐끔 시우를 보는 위로)
진하경(E)	시나리오 일! 매달린다.
이시우	(? 하경을 보면)
진하경(E)	시나리오 이! 이대로 쿨하게 헤어져준다.
진하경	(시우의 시선을 피하며 슬쩍 다시 먼바다 쳐다보는 척하는 위로) 시나리오 삼! 최대한 애매하게 시간을 끈다...?
이시우	(그런 하경을 보더니) 그래서... 결론이 뭐예요?
진하경	(흠칫, 내 마음을 읽었나? 쳐다보며) 기다리라 그랬잖아. 기다려... 일단. (돌아서다가 다시 휘청)
이시우	(탁! 이번엔 제대로 허리를 끌어안듯 잡아준다)
진하경	(젠장...! 잠시 그대로 있다가 그의 팔을 풀고 엉거주춤한 자세로 엉금엉금 걸어 자리를 옮기면)
이시우	... (본다. 시선에서)

S#55. 서울 어느 카페 / 밤.

신석호가 풀이 죽어 앉아 있고,
진태경이 그런 석호를 빤히 쳐다본다. 왜 이러지 이 사람? 보면.

신석호	... (꿀 먹은 벙어리처럼 앉아 있기만)
진태경	왜요? 회사에서 안 좋은 일 있었어요?
신석호	아무래도 난 안 될 것 같아요.
진태경	뭐가요?
신석호	태경 씨랑 만나는 거요. 원래 내가 한 가지 일 외에는 집중을 잘 못하거든요.
진태경	그런데요?
신석호	그런데... 태경 씨를 만나고 나서부터 자꾸 우선순위가 뒤죽박죽이 되고 있어요. 근데... 그럼 안 되거든요, 기상청이란 데는...
진태경	원래는 우선순위가 뭐였는데요?
신석호	물론 기상청이죠. 날씨...
진태경	그럼 지금은요?
신석호	... (대꾸 없이 진태경을 슬쩍 쳐다본다)
진태경	(설마...) 나요?
신석호	원래 내가 이런 캐릭이 아니거든요. 나는 언제나 공과 사를 엄격히 구분해서 지켜왔고, 한 번도 그 규칙을 어긴 적이 없었어요. 왜냐면 나는 이성적이고 논리적인 사람이니까... 그런데,
진태경	근데요...
신석호	정체성에 혼란을 느껴요... 어디로 튈지 모르는 감정을 어떻게 해야 할지도 모르겠고... 이러다 정말 큰 실수라도 하면 국민의 공익에 심각한 피해가 갈 수도 있는데, 그렇게 되면 난 또 자괴감에 빠질 거고, 걷잡을 수 없는 후회와 상실감에 괴로워하겠죠, 그렇게 되면 난 또... (하는데)
진태경	신석호 씨!
신석호	네? (대답하고 태경을 보는데)
진태경	(신석호의 뺨을 양손으로 잡고 뽀뽀를 쪽! 한다)
신석호	(헉!) ... (정신이 번쩍 들고)
진태경	(씨익 미소 지으며) 나도 좋아해요.

신석호 ...!!!! (본다) 정말요?

진태경 (빙긋 미소로 가방 챙기며) 저녁 아직 안 먹었죠? 녹두전에 막걸리
 한잔 어때요?

신석호 (빤히 쳐다보기만)

진태경 (밖으로 나가며) 비가 좀 그쳤으려나...

신석호 (멍하니 있다가) 같이 가요, 태경 씨! 태경 씨! (서둘러 우산을 챙겨
 뒤따라 나가면)

그 카페 유리창 밖.
기다리듯 서 있는 태경 위로 우산을 탁! 펼쳐주는 신석호.
두 사람 나란히 한 우산을 쓰더니,
자연스럽게 팔짱을 끼며 멀어지는 두 사람...
그 이쪽으로 카페 한쪽에 태경의 자리에 놓여 있는 우산 한 개에서...

E. 깡! 깡! 알루미늄 야구방망이 소리가 들린다.

S#56. 야구 게임장 / 밤.

오명주의 남편이 야구방망이를 휘두르고 있다.
공부하면서 함께 알게 된 친구들인지 옆에 있는 사람들과
'오늘 공 좀 맞는데요' '모의고사 답안도 이렇게 딱딱 맞으면
얼마나 좋을까?' 농담을 주고받는 가운데,
명주 남편, 웃으면서 돈을 더 넣으려고
주머니 뒤적이다가 멈칫...!
그 앞에 서서 남편을 보고 있는 오명주와 시선 마주친다.
시댁에서 두 아들을 데리고 오는 길인 듯...
하나는 업고 하나는 손에 잡고,
우산까지 받쳐 쓴 채 비에 젖고 힘든 기색으로

거기 서서 남편을 노려보고 있다.

오명주 당신... 여기서 뭐 하니?

명주 남편 그러는 당신은 여기 어떻게...

큰아이 것봐, 아빠 맞잖아!!! 내가 아빠 여기 오는 거 봤다니까? 어제랑
 그저께도 왔었다니까? 그치 아빠? 내가 맞힌 거 맞지? (의기양양
 해지면)

명주 남편 (순간 할 말 잃은 가운데)

오명주 (싸늘하게 식는 표정에서)

오명주(E) 당신한테는 세 가지 시나리오가 있어?

S#57. 오명주네 / 밤.

식탁에 앉아 있는 오명주,

그 앞에 주눅 든 채 앉아 있는 명주 남편.

(아이들은 열린 방문 너머 곤히 잠들어 있는 가운데)

명주남편 시나리오?

오명주 하나, 회사로 복귀한다.

명주남편 (당황한 듯) 여보...

오명주 둘, 나랑 이혼한다.

명주남편 (더 크게) 여어오보오...

오명주 셋, 죽어라 공부한다.

명주남편 ...! (멈칫...그제야 생각하는 눈빛으로 보면)

오명주 나는 뭐 힘이 남아 돌아 당신 뒷바라지한다고 한 줄 알아? 그래
 도 그 나이에 당신이 꿈이라는 걸 꾸니까... 더 늦기 전에 한번 도
 전해보라고, 미련 같은 거 남기지 말라구! 나도 정말 너무 지치
 구 힘들지만 지금 아니면 안 될 거 같아서, 그래서 당신 공부해보

라고 한 거야. 근데 뭐? 공부 스트레스? (허...! 기가 막혀) 나한테 그런 변명 둘러대는 거 미안하지두 않니? 애들한텐 안 미안해? 어머니는 또 무슨 쿈데? 그 연세에 저 망아지 같은 놈들 둘썩이나 매일...!!!!

명주 남편 미안하다 명주야, 진짜 내가 잘못했다.

오명주 (진심 속상해 눈물 닦아내며) 선택해!! 시나리오 일이야, 이야, 삼이야??

명주 남편 (진심 미안한 눈빛으로 본다, 고개 숙이면)

오명주 (못난 남편...! 흘겨보는 그 눈에 서운하고 지친 눈빛 가득한 데서)

S#58. 엄동한네 부엌, 거실 / 이른 새벽.

엄보미(E) 얼탱이가 없구만... 뭐야. 저게...

이향래 (방에서 나오다 말고 쳐다보며) 보미야... 너 밤새 그러구 있었어?

엄보미 아 몰라. 개빡쳐!!

이향래 왜? 뭐가?

엄보미 (TV를 가리키며) 일기예보!

이향래 ??? (보면)

Insert〉TV 화면.

앵커 오늘 새벽 우리나라를 강타할 것으로 예상했던 제15호 태풍 엘리샤가 04시를 기점으로 우리나라 남해를 거쳐 동해상으로 빠져나갔습니다.

이향래 난 또 뭐라고...

엄보미 (이해하기 힘들다는 듯) 왜 틀렸지? 14호는 그렇게 정확히 맞혀놓고...

이향래 예보만 맞으면 뭘 해? 틀리더라도 피해 없이 지나간 게 다행인

거지.

엄보미	(그 말에 향래를 빤히 본다)
이향래	왜?
엄보미	(팔에 돋은 닭살을 쓸며) 닭살... 뭐야 엄마? 난 엄마랑 아빠가 롱디한 시간이 길어서 둘 사이에 아무것도 없는 줄 알았는데...
이향래	근데?
엄보미	지금 꼭 기상청 사람처럼 말하잖아.
이향래	(피식 웃으며) 흰소리 그만하고, 학교 갈 준비나 하셔. 엄마 금방 아침 준비하께. (하면서 부엌 쪽으로 가는데)

띠띠띠띠... 비밀번호 누르는 소리와 함께 현관문 열리면서
엄동한이 봉투를 들고 들어온다.

향래/보미	(놀라 쳐다보고) ...
엄동한	(봉투 들어 보이며) 보미야!! 아빠가 해장국 사왔다.
엄보미	(찡그리며) 해장국?
엄동한	왜 너... 어렸을 때 이 집 해장국 좋아했잖아? (그러면서 향래를 본다. 그렇지 않아? 하는 눈으로)
이향래	그게 언제 적 일인데...
엄동한	그러니까. 그 집이 아직도 장사를 하더라니까. 다들 아직 아침 전이지? 당신두 오늘 아침 하지 마라. (식탁으로 가서 상 차리며) 뭐 해? 어서들 와서 좀 먹어봐. 내가 특별히 선지도 많이 달라고 했는데...
엄보미	(어떻게 해? 하는 눈으로 향래를 한번 보더니) 아! 냄새 좋은데 (하면서 슬쩍 식탁으로 가고)

엄동한, 그릇그릇, 수저수저... 하면서 찾으면
보미가 쪼르르 심부름을 하며 아침상을 차리기 시작한다.

이향래 ... (말없이 그 모습 쳐다보는 데서)

S#59. 하경네 거실 / 이른 새벽.

푸르스름한 여명이 밝아오는 가운데
마치 도둑이라도 든 것처럼 거실 서랍이 열려 있고,
물건들도 어지럽게 널려 있다.
열린 안방 사이로 새어 나오는 미세한 불빛을 따라가보면
누군가 안방을 뒤지고 있다.
한참 만에 뭔가를 들고 거실로 나오는 검은 그림자.
스위치를 켜고 불이 들어오면 배여사가 들고 나온 것을
유심히 관찰한다.

배여사 (확신하며) 이것들 딱 걸렸어!! (묘하게 웃는 그녀의 미소에서)

S#60. 제주도 운진항 부근 해상, 기상1호 / 새벽.

비바람이 그친 하늘로 서서히 해가 떠오른다.
파도도 지난밤에 비해 많이 잔잔해진 상태.
갑판에 나와서 저 멀리 운진항을 바라보는 하경.
잠시 후 시우가 뒤따라 나와서 옆에 선다.
그녀의 어깨에 외투를 걸쳐준다.

진하경 (시우를 바라본다) 너... 눈은 괜찮니?
이시우 (한쪽 손으로 눈을 가렸다 내렸다 하더니) 괜찮은 거 같은데요.
진하경 그렇다고 배까지 따라올 건 없었는데...
이시우 말했잖아요, 존데 떠우는 덴 경험이 필요하다구. 게다가 나도 과
 장님이랑 생각이 같았거든요. 태풍 엘리샤가 우리나라 동쪽 외

곽으로 빠질 거란 거요. 직접 확인하고 싶어서 같이 나온 거지 다른 뜻은 없습니다. 백퍼 업무적인 이유였다고요.

진하경 (그 말에 시우를 본다. 보더니) 나랑 괜찮겠니?

이시우 (? 돌아보면)

진하경 연애가 끝난 뒤에도 내 밑에서 일할 수 있겠냐구.

이시우 과장님은요, 괜찮겠어요?

진하경 (본다. 보다가 시선 돌려 잠시 바람을 맞으며 먼바다를 본다)

그러더니,

진하경 그래... 헤어지자.

이시우 ...! (가슴 한편이 뜨끔... 아파온다)

진하경 괜찮겠지... 괜찮을 거야... 더한 것도 겪어봤는데 뭐...

이시우 ...

진하경 (돌아보며) 우리... 이제 그만 헤어지자, 이시우...

이시우 ... (시선 들어 하경을 본다. 보다가) 그래요...

바람이 분다...
잔잔해진 바다 위로 기상1호는 항구 쪽을 향해 흘러가고...
그렇게 서로를 바라보며 이별을 고하는 하경과 시우...
두 사람의 모습 위로,

진하경(Na) 태풍이 발생하는 원인은 지구가 자전을 반복하면서 생긴 열적 불균형을 해소하기 위해서다.

S#61. 본청 고국장 방.

TV로 기상청이 이번 태풍예보가 틀린 것에 대한

비난 뉴스가 흐르고 있고,

고국장　　(청장에게 한 소리 듣는 중이다. 수화기로 전해지는 고함 잡음처럼 들리
　　　　　며) 예. 예... 그러게나 말입니다.

　　　　　Insert〉 오보청, 어쩌구 하는 기사들, SNS 글들. 폭주하는 가운데.

진하경(Na)　지금 이 태풍이 당장은 우리를 힘들게 할지 모르나

S#62.　제주 상공, 비행기 안 / 다른 날 낮.

진하경(Na)　길게 보면 결국 모두에게 유익한 존재라는 뜻이다.

　　　　　김포공항으로 향하는 비행기.
　　　　　복도를 가운데 둔 채 떨어져 앉은 하경과 시우.
　　　　　둘 다 무심한 척하고 있지만... 사실은 둘 다 굳은 표정으로
　　　　　시종일관 앞만 보고 있다.
　　　　　냉기류처럼 어색한 그들만의 공기가 흐르는... 그 위로,

진하경(Na)　지금 이 순간을 잘 이겨낼 수만 있다면 말이다.

S#63.　김포공항 입국장.

　　　　　출국장으로 나란히 나온 하경과 시우.

이시우　　그럼 청에서 뵙겠습니다. (돌아서는데)

진하경　　저기...

이시우　　? (돌아보면)

진하경	니 짐은 언제 가져갈 거니?
이시우	(아 그렇지...!) 다음 비번 때 갈게요. 그래도 되죠?
진하경	그래 그럼. (본다)
이시우	네... 그럼... (본다)
진하경	(먼저 돌아서서 간다)
이시우	(가는 그녀를 잠시 보고 돌아서서 간다)

각각 반대 방향으로 가는 하경과 시우에서.

S#64. 기준과 유진네.

현관문을 열고 안으로 들어오는 한기준,
유진의 캐리어까지 들고 들어온다.
그 뒤로 쭈뼛쭈뼛 따라 들어오는 유진, 잠시 현관에 서 있으면

한기준	왜 그러고 섰어? 남의 집이야?
채유진	(보면)
한기준	(먼저 가방 들고 들어가면)
채유진	(반신반의한 마음으로 집으로 들어서는 데서)

S#65. Insert> 제주도 유진母네 작은방.

유진母가 방 청소를 하는 중이다.
유진이 묵었던 방을 말끔하게 청소하고 마지막으로 휴지통을
들고 나가는데, 그 안에 임산부에게 처방되는 철분제의 포장재
가 들어 있는 데서.

S#66. 기상청 전경 위로.

(시간 경과) 낮에서 다음 날 밤으로 이어지면서...

S#67. 본청 구내식당 / 밤.

야근하는 근무자들로 북적이는 실내.

그 가운데 쓸쓸히 혼자서 밥을 먹는 시우.

몇몇 아는 얼굴 인사하며 지나가고.

그들을 향해 애써 미소 지어 보지만 마음이 영 좋지 않다.

엄동한 (다가오며) 어이, 이시우!!

이시우 네. (아는 척하는데)

엄동한 너 진하경 과장하고 사귄다며?

그 소리에 일순간 조용해진 구내식당.

일제히 시우와 엄동한을 쳐다보는 시선.

이시우 (뜨악!!)

엄동한 언제부터야? 설마 합숙할 때부터냐?

이시우 (굳은 얼굴로 보며) 지금 그 얘기... 누구한테 들으셨습니까?

엄동한 누구한테 듣긴 마, 나만 빼고 우리 팀 사람들 벌써 다 알고 있던
 데. 그나저나 너 간 크다, 다른 사람도 아니고 진과장을, 것도 사
 내연애씩이나? 이야아아! 허허허허... (주책없이 떠들어대면)

이시우 (아...! 어쩌지? 눈앞이 캄캄해지는 가운데 쓱 돌아보면)

지켜보던 사람들 빠르게 움직이기 시작한다.

언제부터래? 벌써 한참 됐대... 수군거리는 사람.

재빨리 핸드폰을 꺼내 이 사실을 방방곡곡에 퍼트리는 사람.

이시우 (오. 마이. 가뜨!!)

S#68. 하경네 욕실 / 밤.

띠띠띠... 비밀번호 누르는 소리와 함께 쓰으윽...

안으로 들어오는 누군가(배여사)의 발.

(Insert) 욕실 안) 하경이 지난 추억들을 지우듯 팔을 걷어붙인 채

벅벅 욕실을 청소하면서 샤워기로 물을 쫙쫙! 뿌리고,

변기 물 내리고 요란하게 물소리 내며 청소하는 가운데)

몰래 들어온 그 발... 천천히 욕실 쪽으로 향하는데

그때 띠띠띠... 누군가 또 비밀번호 누르는 소리에

후다닥... 한쪽 방으로 뛰어 들어가 몸을 숨기는 누군가(배여사)

방문을 살짝 닫는 것과 동시에

현관문 열고 시우가 뛰어 들어온다.

이시우 과장님! 과장님?!!!!

욕실 안쪽에서 무슨 소리를 들은 듯, 물을 끄는 하경 돌아보며,

진하경 누구야? (내다보면)

이시우 (돌아보며) 잠깐만요.

진하경 어... 짐 가지러 왔니? 니 짐은 싸놨는데, 있어봐. 가져다줄게. (고
 무장갑 벗고 누군가 숨은 그쪽 방으로 가려는데)

이시우 일이 생겼어요.

진하경 (? 돌아본다) 일이라니, 무슨 일?

이시우 사람들이 알아버린 거 같아요.

진하경 뭘?

이시우 우리... 사내연애한 거요?

진하경	...????? (끔뻑끔뻑 쳐다본다) 무슨... 말이야?
이시우	과장님하구 나 사귄 거요... 기상청 사람들이 알아버렸다구요.
진하경	(쿠구구궁...!!!!) 뭐어어어어?????? (놀라는데 거의 동시에)
배여사	(벌컥! 문 열고 나오며) 뭐어어어어어??? 사내연애???
하경/시우	(허걱!!! 놀라서 고개 돌리면)

쿵! 쿵! 쿵! 두 사람에게 성큼성큼 다가서는 배여사.

배여사	지금 늬들 둘이 사내연애를 했다 그 말이지? 그치?
진하경	(안 돼!) 아니.
이시우	(같이 얼어서) 그럴 리가요.
배여사	내가 이럴 줄 알았어, 어쩐지 이것들 분위기가 영 찜찜하더라니,
진하경	엄마 그게 아니고.
배여사	아니긴 뭐가 아니야!! 안 그래두 늬들 그렇게 발뺌할까 봐 내가 증거까지 잡아놨어, 이것들아!
진하경	증거?
이시우	그럴 리가요.
배여사	(그러자 척! 지난밤 하경의 방에서 챙긴 증거를 탁! 내민다)

둘이 뽀뽀하며 셀카처럼 찍은 폴라로이드 사진 한 장이
두 사람 앞으로 척!!!! 내밀어지면서.

배여사	이래두 아니냐? 이래두 아니야!!!!!
진하경	오... 마이...
이시우	갓...!
하경/시우	(동시에 그 폴라로이드 사진을 본 뒤, 서로 시선을 마주치는 위로)
배여사	(이것들 딱! 걸렸어! 하는 표정으로 둘을 잡아먹을 듯 보고 있다)

그렇게 딱 걸린 하경과 이시우,

이게 아닌데 하는 얼굴로 황당하게 서로를 바라보는 데서.

13부 엔딩.

이동성 고기압

S#1.　　**서울의 어느 공원 / 낮.**

푸른 나무들 사이로 알록달록 단풍이 들기 시작한 나뭇잎이 보인다. 유모차를 밀며 산책 나온 젊은 부부와 자전거를 타고 달리는 아이들의 모습에서,

진하경(Na)　서울의 현재 기온 21도, 상대습도 43%...

한반도를 지배하던 고온 다습한 북태평양기단이 물러가면서
덥지도 춥지도 않은 쾌적한 가을 날씨가 시작되었다.

어디선가 서늘한 바람이 불어오자
쾌적해진 주변 공기로 사람들의 얼굴에 여유가 넘치고
저 멀리 아파트 베란다 창이 열리면서 누군가는 빨래를 널고,
누군가는 배드민턴을 치거나 벤치에 앉아 책을 읽고,
또 누군가는 데이트를 즐기는 모습 위로 펼쳐진 청명한 하늘.

진하경(Na)　이맘때 서쪽에서 다가오는 이동성 고기압은 쾌적하다. 그야말로 뭘 해도 좋을 것 같은 이 계절에 난...

S#2.　하경네 침실.

시체처럼 누워 있는 하경.

천장을 바라보는 텅 빈 눈동자.

진하경(Na)　실연당했다...

한동안 넋을 놓고 누워 있던 하경.

미세하게 고개 돌려 창밖의 푸른 하늘을 바라본다.

그러다 머리 부스스한 채 갑자기 벌떡 일어나더니.

S#3.　하경네 작은방.

이곳저곳에 남아 있는 시우의 짐을 빠르게 정리해나가는 하경.

책과 옷가지, 그 밖의 소지품을 탁탁탁 정리해서

상자에 담고, 로션을 집어 들다가... 멈칫!

진하경　(자신도 모르게 로션 입구에 코를 가까이 대본다. 익숙한 시우의 향기에

그리움이 밀려온다) ... (시선에서)

S#4.　본청 당직실.

짐을 정리 중이던 시우.

세탁해야 할 옷가지와 기타 소지품을 정리하다가

가방 깊숙이 고이 모셔뒀던 작은 보석 상자를 발견한다.

케이스를 열면 11부 S#48. 거리 주얼리숍 진열장을 통해 봤던

목걸이가 들어 있다.

이시우　(아쉽게 중얼) 뭐 하나 제대로 준 게 없네... (그때 핸드폰 진동 와서

보면 멈칫. 하경이다!! 그녀의 이름만 봐도 가슴 한쪽이 욱신거려서 잠시 망설이다가 조심스럽게 전화받는다) 여보세요?

진하경 (Insert〉작은방) 조금 남은 로션을 들여다보며) 이 로션 쓰는 거야, 버릴 거야?

이시우 (로션? 갸웃했다가...) 아... 그거 아직 더 써야 되는데?

진하경 (Insert〉작은방) 상자에 담으며) 알았어. (끊고)

이시우 (끊긴 핸드폰을 바라보는데) ... (다시 진동 오고. 이번에 얼른 받는다) 네?

진하경 (Insert〉작은방) 여기 콘센트에 꽂혀 있는 케이블은 전부 니 꺼 니?

이시우 아뇨. 그중에 검정색 C잭은 엄선임님 거예요.

진하경 (Insert〉작은방) 여러 종류의 케이블 들여다보며) 전부 검정인데... (그 가운데 하나를 골라내며) 이건가? (복잡하다는 듯) 일단 싹 다 정리해서 니 짐 속에 넣어둘 테니까 나중에 엄선임님 거 챙겨드려.

이시우 네. 근데 지금 내 짐 정리하고 있는 거면 그냥 둬요. 내가 나중에 가서...

진하경 (Insert〉작은방) OL) 됐어. 뭐 하러... (정리된 짐을 바라보며) 거의 다 끝났으니까 내가 내일 출근하면서 차로 싣고 갈게.

이시우 무겁잖아요. 내가 나중에 가지러... (갈게요.)

진하경 (Insert〉작은방) OL 딱 잘라) 그럴 거 없어! 끊는다. (끊으면)

이시우 ... (끊어진 핸드폰을 본다. 마음이 휑하다)

S#5. 하경네 작은방.

역시나 하경도 끊긴 핸드폰을 든 채 잠시 보더니, 밖으로 나간다.
한쪽에 덩그러니 놓인 시우의 짐들, 그 너머로 보이는 창밖...
너무나 높고 청명한 하늘 풍경 위로 타이틀 뜬다.

[제14화. 이동성 고기압]

S#6. 하경네 욕실 / 밤.

쫙! 화면을 향해 물을 뿌리는 하경.

지난 추억을 지우듯 팔을 걷어붙인 채 거울을 싹싹 닦는 중이다.

그렇게 욕실 구석구석을 청소하면서 샤워기로

물을 쫙쫙! 뿌리고, 변기 물 내리고 요란하게 물소리 내며 청소

하는 모습에서.

S#7. 하경네 거실 / 밤.

띠띠띠... 비밀번호 누르는 소리와 함께 쓰윽...

안으로 들어오는 배여사의 발. 천천히 욕실 쪽으로 향하는데

그때 띠띠띠... 누군가 또 비밀번호 누르는 소리에 후다닥...

작은방으로 뛰어 들어가 몸을 숨기는 배여사.

방문을 살짝 닫는 것과 동시에 현관문 열고 시우가 뛰어 들어온다.

이시우 과장님! 과장님?!!!!

욕실 안쪽에서 무슨 소리를 들은 듯, 물을 잠그는 하경, 돌아보며

진하경 누구야? (내다보면)

이시우 (돌아보며) 잠깐만요.

진하경 짐 가지러 왔니? 가져다준다니까.

이시우 (가쁜 숨 몰아쉬고)

진하경 있어봐. 가져다줄게. (고무장갑 벗고 작은방 쪽으로 가려는데)

이시우 (한숨 돌리고) 일이 생겼어요.

진하경 (? 돌아본다) 일이라니, 무슨 일?

이시우 사람들이 알아버린 거 같아요.

진하경 뭘?

| 이시우 | 우리... 사내연애 한 거요! |
| 진하경 | ...????? (끔뻑끔뻑 쳐다본다, 시선에서) |

Flash Back〉 13부 S#67 연결.

| 엄동한 | 어이, 이시우, 너 진하경 과장하고 사귄다며? |
| 이시우 | (뜨악...! 한 눈빛으로 본다) |

그 소리에 일순간 조용해진 구내식당.
일제히 시우와 엄동한을 쳐다보는 시선들 위로 계속,

엄동한	언제부터야? 설마 합숙할 때부터냐?
이시우	누구한테 들으셨습니까?
엄동한	누구한테 듣긴 마, 나만 빼고 우리 팀 사람들 벌써 다 알고 있던데.
이시우	전부 다...요?
엄동한	어, 전부 다... (했다가) 그럴걸?
이시우	(띵...! 쳐다보는 것과 동시에)

순간, 지켜보던 사람들 술렁술렁거리며,
핸드폰을 집어 드는 그들의 손이 빠르게 움직이기 시작하면서,

다시 하경의 집, 거실〉

진하경	(띵...!) 전부 다...? 너랑 나랑 사귄 걸...
	전부 다 알고 있었다구?
이시우	네, 그리고 지금쯤... 기상청 사람들 전부 다 알고 있을걸요?
진하경	뭐어어어????? (놀라는 것과 동시에)
배여사	(벌컥! 문 열고 나오며) 뭐어어어어어???

하경/시우	(허걱!!! 놀라서 고개 돌리면)

쿵! 쿵! 쿵! 두 사람에게 성큼성큼 다가서는 배여사.

배여사	방금 뭐라 그랬냐? 누구랑 누가 사귀어???
진하경	엄마. 언제 왔어?
배여사	그러니까 늬들 둘이 지금 사내연애를 했다, 그 말이냐? 그런 거야?
진하경	(안 돼!) 아니.
이시우	(같이 얼어서) 그럴 리가요.
배여사	내 이럴 줄 알았어, 어쩐지 이것들 분위기가 영 찜찜하더라니.
진하경	엄마 그게 아니고.
배여사	아니긴 뭐가 아니야!! 안 그래두 늬들 그렇게 발뺌할까 봐 내가 증거까지 잡아놨어 이것들아!
진하경	증거?
이시우	그럴 리가요.
배여사	(그러자 척! 지난밤 하경의 방에서 챙긴 증거를 탁! 내민다)

둘이 뽀뽀하며 셀카처럼 찍은 폴라로이드 사진 한 장이
두 사람 앞으로 척!!!! 내밀어지면서,

배여사	이래두 아니냐? 이래두 아니야!!!!!
진하경	오... 마이...
이시우	갓...!
하경/시우	(동시에 그 폴라로이드 사진을 본 뒤, 서로를 보면)
배여사	(이것들 딱! 걸렸어 하는 눈빛에서!)

S#8.　아파트 단지 / 밤.

터덜터덜 아파트 단지를 빠져나오는 시우.

걱정스러운 마음에 뒤로 돌아 하경의 아파트를 쳐다보는데

전화 들어온다. 발신자 [아버지]다. 시우, 굳은 얼굴로 보는 데서.

S#9.　하경네 거실 / 밤.

대치하듯 서로를 노려보는 하경과 배여사.

배여사	... (한참 만에) 뭐 하는 집 아들이냐?
진하경	알 거 없어요.
배여사	에미가 그 정도도 못 물어봐?
진하경	이제 물어볼 필요도 없으니까.
배여사	어째서?
진하경	우리 이제 그런 사이 아니거든. 헤어졌다구 엄마.
배여사	(잰눈으로 본다) 왜? 엄마가 나서서 초 칠까 봐 연막 치냐 지금?
진하경	그런 거 아니라니까,
배여사	9급이야? 8급이야?
진하경	(또 시작이다!) 엄마!
배여사	따질 건 따져봐야 할 거 아냐? 너보다 직급이 한참 꿀리는 게 마음에 걸린다마는 나이가 어리니 어쩌겠니? 그건 우리가 이해하고 넘어가야지. (보며) 대학은? 부모님은 다 계시고? 사는 집은 어디래?
진하경	아니라고요, 글쎄!
배여사	어떤 부모 밑에서 뭘 보고 배운 자손인지 정돈 나도 알아야지. 그래야 훗날 상견례를 하더라도 피차 실수하는 일도 없을 거고.
진하경	(상견례... 복장 터져서) 우리 헤어졌다고 엄마! 끝났다고... 엄마처럼 나도 내가 퍽이나 괜찮은 사람인 줄 알고 잘난 척하다가 한

방에 차였다고!!

배여사　거 말 같지도 않은 소리 말고! 그놈 태어난 날이랑 시 좀 알아와!

진하경　(빽) 엄마!!

배여사　설마 궁합도 안 볼라구???

진하경　와...! (도저히 말이 안 통한다)

S#10.　본청 옥상 / 밤.

벤치에 누워서 밤하늘을 바라보는 시우.

모처럼 맑은 하늘에 별이 반짝이지만 눈에 들어오지 않고,

계속해서 핸드폰을 확인하지만 하경에게 아무 연락이 없다.

이시우　(벌떡 일어나서 톡 창을 열고 메시지를 입력한다)

이시우(E)　[괜찮아요?]

이시우　(아니지 싶어 도로 지우고 다시)

이시우(E)　[어머니하고는 얘기 잘 했어요?]

이시우　(쓰는데... 그때 다시 지잉지잉 울리는 핸드폰)

또, [아버지]다.

S#11.　병원 응급실 복도 일각 / 밤.

피가 흐르는 이마 위로 드레싱한 채,

얼음주머니까지 올려놓은 이명한, 받지 않는 핸드폰을 본다.

이명한　아... 이노무 자식, 이거... 왜 안 받어. (하면서 쓱 돌아보면)

저쪽으로 순경들과 얘기 중인 차량 운전자,

진짜로 억울하다, 갑자기 뛰어들었다 등등 해가면서 하소연 중이고,

| 이명한 | 거, 듣자 듣자 하니!! 뭐가 억울하다는 거야! 그쪽이 먼저 들이받았잖어! 멀쩡히 길 지나가는 사람을!!!! 대굴빡 깨진 놈은 여기 따로 있는데 억울하긴 개뿔이 억울해!!!! (벌떡 일어나 삿대질까지 해가며 욱! 하면서 과하게 치받는 데서) |

S#12. 본청 옥상 / 밤.
시우, 긴 한숨으로 다시 먼 곳을 바라본다.
어딘가 많이 외롭고 쓸쓸해 보이는 그의 모습에서.

S#13. 기준과 유진네 아파트 전경 / 아침.
아침이 밝아오고 있고.

S#14. 기준과 유진네 주방.
기준이 아침 식사 준비 중이다.
샤워를 끝낸 유진이 욕실에서 나오다가
주방에서 끼치는 음식 냄새에 미간을 찡긋하는데,

한기준	(돌아보며) 아침 식사 다 됐으니까 얼른 머리 말리고 나와.
채유진	나 별로 밥 생각 없는데...
한기준	니가 좋아하는 만둣국 끓였는데?
채유진	(말만 들어도 속이 울렁거린다) 미안... 진짜루 속이 좀 별루라서 그래... (수건으로 코를 막으며 재빨리 침실 쪽으로 간다)

한기준 ... (? 본다. 보다가 나직한 한숨... 다시 침실 쪽 보면)

S#15. 기준과 유진네 침실, 옷방 화장대 앞.
한쪽에 놔둔 물을 마시며, 속을 진정시켜보는 유진,
그 뒤로 따라 들어오는 한기준.

채유진 (기준의 기척에, 얼른 아무렇지 않은 척 머리를 말리며 거울 보면)
한기준 유진아.
채유진 어?
한기준 니가 정 부담스러우면 우리 혼인신고... 나중에 하자.
채유진 (멈칫... 그 말에 기준을 돌아본다)
한기준 난 괜찮으니까, 시간... 좀 더 갖고 싶으면 가져도 된다구.
채유진 (빤히 보면)
한기준 솔직히 나두 결혼 생활이라는 게 처음이다 보니 잘 모르는 것도
 많구, 잘하고 싶은 건 많은데, 온통 잘 안되는 거 투성이구... 그러
 다 너한테 못난 모습도 보인 거 같구... 또 그게 창피해서 괜히 부
 러 더 쎈 척했던 것도 있는 거 같구...
채유진 오빠...
한기준 앞으로는 좀 더 잘해볼게 유진아. (보며) 잘해보자 우리... 음?
채유진 (뭔가 뭉클해져 오는... 눈빛)
한기준 그래도 빈속으로 출근하지 말고, 어떻게 우유라도 뎁혀주까?
채유진 (미소로, 고개를 끄덕인다)
한기준 준비하고 나와. (미소로, 나가면)
채유진 (망설이는 눈빛... 어떡할까? 싶은 표정으로 거울을 보면)

S#16. 하경네 화장대 앞.

출근 차림으로 갈아입은 채 화장대 앞에 서는 하경,

만사 귀찮은 모습으로 대충 머리 묶어 넘기고 가방 집어 들고 나

가려다가, 다시 거울 본다.

진하경 아니지... 그렇다고 이럴 일은 아니지...

그러더니 다시 머리 풀고,

평소와 다름없이 화장하는 모습에서.

S#17. 신석호네 현관.

부스스한 모습의 진태경이 슬그머니 침실을 빠져나와

소파 위에 던져진 외투와 가방 집어 들고

조심스럽게 현관문으로 향한다.

S#18. 신석호네 침실.

현관문이 닫히는 소리에

침실에 돌아누운 채 잠자는 척하고 있던 신석호가 눈을 뜨고

좋기도 하고 부끄럽기도 한 표정을 지으며

이불을 머리 위로 끌어 올린다.

S#19. 12층 현관 앞.

그 어느 때보다 화사하게 풀메이크업하고 나오는 진하경,

엘리베이터 버튼 누른다. 자꾸만 가라앉는 기분...

진하경 (점점 어깨를 떨구다가) 아니지... 이럴 일은 아니라구, 진하경! (다
 시 등을 탁! 펴는 그 앞으로)

 땡...! 멈춰 서는 엘리베이터. 문이 열린다.
 진하경, 어깨 탁! 펴고 막 엘리베이터에 올라타려는 순간,

진하경 (뜨아!!!! 놀라서 본다)

진태경 (헉!! 역시 놀라서 본다. 부스스한 몰골로 빤히 쳐다보면)

진하경 언니...?

진태경 어머... 하경아... (흐흐... 웃는데, 웃는 게 웃는 게 아니다)

진하경 (순간 표정 쎄하게 태경을 보고)

진태경 (심상치 않은 하경의 표정에 얼른) 저기 괜히 오해하지 말구, 어? 내
 가 왜 이 시간에 여길 지나가고 있었냐면...

진하경 또 엄마가 가보래?

진태경 어? (?????? 본다)

진하경 (진심 화가 난 눈빛으로 대답 기다리면)

진태경 (어머니... 죄송합니다... 어쩔 수 없이) 어어...

S#20. 아파트 1층 로비.

 땡! 엘리베이터 문이 열리자마자
 화가 난 듯 씩씩거리며 나오는 진하경과
 그 뒤로 따라오는 진태경.

진태경 야, 니가 참어, 엄마가 오죽 니 걱정이 됐으면...

진하경 그렇다고 꼭두새벽 출근길에 언니까지 보낼 일이니?

진태경 (찔려서) 그러게, 나두 니가 이렇게 일찍 출근할진 몰랐다. 안 들
 킬라고 나름 신경 써서 시간 맞춰 나온 건데... (중얼중얼)

진하경	대체 왜 이렇게까지 오바하는 거래 엄만? 대체 왜 이렇게까지 내 결혼에 목숨 거는 건데? 내가 헤어졌다면 헤어진 줄 알아야지, 대체 왜... (하는데)
진태경	헤어져? 누구랑? (촉 발동)
진하경	(아직 모르나? 재빨리) 됐고! 가서 엄마한테 전해! 제발 나한테 신경 좀 끄라고! (했다가) 아니다... 언닌 빠져. 내가 엄마랑 직접 얘기할 거야! (하면서 핸드폰 들어서 당장 전화할 기센데)
진태경	(얼른 탁! 그 손을 막으며) 야! 안 돼! 나 엄마한테 죽어!
진하경	언니가 왜 죽어? 뭘 잘못했다구?
진태경	(응...???! 했다가 얼른) 지금 니가 엄마한테 전화해봐. 예쁜 말이 나오겠니? 아니겠지? 가시 돋친 말로 상처 주고 소금까지 촬촬 뿌려댈 텐데 그럼 그 뒷감당은 또 누가 할까? 내가 하겠지? 나 혼자 또 배여사한테 붙잡혀 며칠을 들들 볶일 텐데, 야, 진하경아, 이 불쌍한 언닐 그 지경까지 가게 해야겠니? 그런 의미에서 이 전화는 하면 안 된다고 본다. 절대 반대! 결사반대! 무조건 반대! (비장하게 쳐다보면)
진하경	(본다. 참, 울 언니도 짠하네... 보더니, 핸드폰 툭... 내리면)
진태경	(한숨 돌리며) 고맙다 동생아. 넌 진짜! 아우! (하면서 와락! 한번 끌어안아 준 뒤) 암튼, 넌 오늘 이 언닐 못 본 거다, 알았지? 출근 잘하고! 언니 이만 간다? (툭툭... 쳐준 뒤 가면)
진하경	(하! 한숨과 함께 내 가족 진짜 어쩔...! 하면서 태경을 보는 데서)

S#21. 엄동한네 주방.

향래가 아침 식사를 준비 중인데,
엄동한이 보미가 없는 거 확인하고 슬그머니
쇼핑백을 들고 나온다.

엄동한	당신 이것 좀 봐줄래?
이향래	(돌아보며) 뭔데?
엄동한	(쇼핑백을 벌리며 열쇠고리형 곰인형을 꺼내더니, 배를 꾹 누르자)
엄동한(E)	보미야, 생일 축하해...
엄동한	(씩 웃으며) 어때? 재밌지? 보미가 좋아하겠지? 이거 레이저도 나오고, 호신용으로 소리도 난다? 가방에 달고 다니면 유용하게 잘 쓸 거 같은데...
이향래	(그런 엄동한을 빤히 본다) 보미 지금 중1이야.
엄동한	알지이. 누가 그걸 모르나 이 사람아.
이향래	요즘 어떤 중1이 이런 선물을 받고 싶어 하니?
엄동한	그래? 이거... 새로 나온 거라든데... (보며) 이거 안 좋아해?
이향래	어이그... (하는데)
엄보미	(방문을 벌컥 열고 나오자)
엄동한	(얼른 곰인형을 도로 쇼핑백에 넣으며 돌아서면)
엄보미	(뚱한 얼굴로 곧장 현관으로 향하며) 학교 다녀오겠습니다.
이향래	(보미를 보며) 밥 먹고 가야지!
엄보미	배 아파서 밥 생각 없어요. (퉁명스럽게 현관문을 쾅! 닫고 나간다)
엄동한	(향래를 향해 걱정스럽게) 갑자기 배가 왜 아파?
이향래	(얼른 냉장고로 가서 우유 꺼내며) 그날이래. (보미 쫓아가며) 보미야! 이거라도 마시고 가!!! (나가면)
엄동한	그날? 무슨 날...? (했다가 뒤늦게) 아...! 아아...! (알아차린 듯... 다시 곰인형을 본다. 어째 이건 아닌 것 같은데)

S#22. 본청 복도 일각.

한쪽으로 쭉 걸어오는 이시우, 걸어오는 그 위로 갑자기 스멀스멀 사귄다며? 사귄다며? 사귄다며? 사귄다며...? 하는 글씨들이 복도 위로 가득 차오르기 시작한다. (CG)

| 이시우 | (뭐지...? 쓱 돌아보는 순간) |

공간에 떠 있는 '사귄다'며라는 글씨 싹! 사라지면서,
지나가던 사람들 각자 갈 길 가는 가운데.

S#23.　본청 구내식당 안.

구내식당 한쪽에서 아침을 먹는 시우.
그 위로 다시 스멀스멀 나타나는 글씨들.
사귄다며? 사귄다며? 사귄다며? 사귄다며? 라는 글씨들이
점점 시우의 주변 위로 가득 차오르는 글씨들(CG)에서,

| 이시우 | (다시 쓱 돌아보는 순간) |

식당 안 가득 떠 있던 사귄다는 글씨들 일순간에 싹! 사라지면서
사람들, 각자 밥을 먹고 있는 풍경들이 보인다.

| 이시우 | ... (나직한 한숨으로 숟가락을 탁... 내려놓으면) |

S#24.　본청 탕비실 안.

오명주	이왕 이렇게 된 거, 어쩌겠어? 무조건 직진해야지.
이시우	(커피를 젓다 말고 돌아본다) 예?
오명주	(우유에 설탕까지 넣어서 저으며) 상대는 진하경 과장이야. 이미 사내연애의 쓴맛을 사약처럼 들이킨 전력이 있으신 분이라고. 그런 상대와 또다시 사내연애를 시작했으니, (보며) 어쩌겠니? 왕관을 쓰려는 자, 그 무게를 견뎌야지, 안 그래 시우 특보?
이시우	아... 저, 실은요... 오주임님. (헤어졌다고 말하려는데)

오명주	괜찮아, 난 그 연애 응원하니까. 부디 이쁜 사랑 하시고 이번에는 우리 진과장, 마음에 스크래치 생기는 일은 안 생겼음 좋겠네, 시우 특보.
이시우	? (그 말에 멈칫... 보면)
오명주	만약 이번에 또 비슷한 일로 상처받으면 우리 진과장... 진짜 제네바행 비행기에 올라탈지도 몰라. 진과장도 진과장이지만, 우리도 총괄팀도 1년에 과장이 두 번이나 바뀌는 건... 좀 그렇잖니. 이게 겨우 서로 합 맞아가기 시작하는데.
이시우	아... 네에...
오명주	하기사 시우 특보도 진하경 과장도 얼마나 고민했겠어. 그렇게 가볍게 만났다 가볍게 헤어질 거 같으면, 시작도 안 했겠지. 사람들 입방아 너무 신경 쓰지 말구! 알았지? 화이팅 시우 특보! (그러면서 커피 잔 들고 나가면)
이시우	... (본다. 보다가 말없이 탁... 커피 잔을 내려놓는 손에서)

S#25. 본청 3층 복도 엘리베이터 앞.

땡! 소리와 함께 엘리베이터 문이 열리고 밖으로 내리는 하경, 울리는 핸드폰을 본다. 보다가,

진하경	어, 왜. 무슨 일이야?

S#26. 본청 3층 상황실 앞 복도.

이시우	(밖으로 나오면서) 어떡하죠? 소문이 생각보다 진지한 쪽으로 흘러가버리는 거 같은데.
진하경	무시해!
이시우	? (휙! 돌아보면)

진하경	(핸드폰 귀에 댄 채 바로 뒤에서 이시우를 보고 있다) 그냥 귀 닫고 입 닫고 무시하라구. 그럼 어느새 우리도 모르게 지나갈 거야.
이시우	과장님...
진하경	일 얘기 아니면 끊는다. 회사에선 이런 일로 두 번 다시 전화하지 말고, 어? (하더니 탁! 핸드폰 끊으며 안으로 들어가버리면)
이시우	... (돌아본다. 나직한 한숨으로 핸드폰 내리며, 쳐다보면)

S#27. 본청 상황실.

업무인계와 이런저런 잡담으로 웅성거리는 분위기.
그때 자동문이 열리면서 하경이 들어오고 그 뒤로 시우가 따라 들어오자 일제히 시선 두 사람에게 꽂히면서 소리가 딱 끊긴다.

이시우	(역시... 여기도 우리 얘기 중이었던 건가? 신경 쓰이는데)
진하경	(애써 아무렇지도 않은 척 걸어 들어가며) 수고하셨습니다. (관제시스템 앞에 서 있는 1팀총괄과장에게 가서) 뭐 특별한 이슈라도 생겼나요?
1팀총괄과장	(대형 모니터 가리키며) 간만에 평온해.

[국가기상센터 종합관제시스템]의 대형 모니터를 보면
북태평양 고기압이 수축되어 동쪽으로 내려간 상태이고,
우리나라 주변으로 서쪽에서 다가오는 이동성 고기압이 보이고,
시베리아 고기압의 발달 또한 일기도상에 나타나 있다.
그 밖에 위성사진과 레이더 영상 모두 깨끗하다.

진하경	(분석 일기도상의 기압골 발달 가리키며) 바이칼호 쪽 상층 기압골 발달 속도가 평년보다 좀 빠른 거 같은데요?
1팀총괄과장	그래봤자 일주일 상간이야. 어쨌든 날씨 좋고 방재 기간도 끝나서 시간적 여유도 생겼겠다, 연애하기 딱 좋은 계절이지 뭐. (장

난기 어린 눈으로 힐긋 하경과 시우를 쳐다본다)

이시우 　　　(흘긋 신경 쓰이는 눈빛으로 1팀 총괄과장을 보면)

진하경 　　　(OL) 어디 연애하기만 좋은 계절인가요. 당분간 실황 감시 쪽은
　　　　　　　 여유가 생길 것 같으니 이번 기회에 겨울 방재 대비도 할 겸 지
　　　　　　　 난 30년간 전국 첫서리일 자료 분석해보는 건 어떨까요?

이시우 　　　(? 진하경을 보면)

1팀총괄과장 (펄쩍 뛰며) 그걸 벌써 시작하라고? 에이 왜 그래... 방재 기간 끝
　　　　　　　 난 지가 얼마나 됐다고. 우리도 숨 좀 돌리자.

진하경 　　　방재 기간 끝났다고 방심하지 말자는 뜻이에요. 이동성 고기압
　　　　　　　 뒤에 꼭 저기압 달고 들어오는 거 알죠? 언제 또 기류가 바뀌면
　　　　　　　 서 이상 기상현상이 나타날지 모르니까 긴장하시자구요. 업무
　　　　　　　 중에 쓸데없는 농담 하지 마시구요.

1팀총괄과장 (거 참) 아우 그래, 알았어, 알았어. 거 웃자고 한마디 한 걸 가지
　　　　　　　 구... (일어나 나가면)

진하경 　　　(나가는 1팀 총괄과장을 보다가 시우랑 시선 마주친다)

이시우 　　　(대처하는 하경을 말없이 보고 있는)

진하경 　　　(그대로 쓱 시선 돌린 채 본인 할 일 하는 데서)

S#28.　배여사네 마당.

진태경이 대문을 조심스럽게 열고 안으로 들어오는데,

배여사 　　　(툇마루에서) 들어오는 거냐? 나가는 거냐?

진태경 　　　(뜨끔해서 돌아보면) 그게... 내 후배 미선이 있지? 어제 출판기념
　　　　　　　 회를 한다길래 거기 갔다가 한잔한다는 게 그만...

배여사 　　　걔가 또 책을 냈어?

진태경 　　　(고개 끄덕끄덕) 어.

배여사 　　　(한심스럽게) 잘하는 짓이다. 지 후배는 1년이 멀다 하고 책을 턱

	턱 잘만 내는데... 너는 올해로 대체 몇 년째냐?
진태경	나도 곧 책 나와요. 그러니까 이번에 출판사랑 계약도 했지...
배여사	(마당으로 나와서 이것저것 정리하며) 그거야 나와봐야 아는 거고... 그렇게 또 허송세월하다가 1년이 갈지 5년이 갈지 어떻게 알아?
진태경	그러다 책 대박 나면 어쩔라구 이러서?
배여사	제발 좀! 책부터 내고 얘기하세요, 진태경 작가님! 예? (하더니 궁시렁) 자식이 둘이나 있으면 뭘 하나, 어느 자식 하나 에미 마음 헤아려주는 것들이 없으니...
진태경	엄마두 거, 하경이 이제 그냥 좀 냅둬요. 연애를 하든, 비혼주의를 하든, 예?
배여사	너한테도 딱 잡아떼던?
진태경	뭘?
배여사	하경이가 개네 팀원이랑 새킨다는 거!
진태경	(눈이 커지며) 팀원? 팀원하고 사귄대 하경이? 어떤 팀원?
배여사	왜 있잖아. 키 훤칠하고 희멀건하니 배우 뺨치게 잘생긴 애.
진태경	희멀건하니 훤칠하고 배우 뺨치게? 설마 신석호 씨?
배여사	(윙???) 신석호는 또 누구야?
진태경	있잖아 왜, 하경이 위층 남자, 거기도 같은 팀원이잖어.
배여사	에이, 걔는 그렇게 훤칠하진 않지, 배우 뺨치게까지도 아니고.
진태경	왜 이래? 그 정도면 훤칠하고 잘 생겼지. (정색하는데)
배여사	(??? 얜 왜 이래? 빤히 쳐다보면)
진태경	(얼른 정색 풀고) 그래서 엄마? 신석호가 아니면 누구래?
배여사	이시우란다. 얼마 전까지 같이 합숙하던 애 있잖니 왜. 둘이 몰래 사내연애 중이라는데, 글쎄 근데 이것들이 내 앞에선 아니라고 펄쩍 뛴다?
진태경	펄쩍 뛸 만하지 뭐. 인정하는 순간 엄마의 공격이 시작될 텐데.
배여사	내가 뭘?
진태경	어떤 집안이냐, 아버진 뭐 하시는 분이냐? 대학은 어딜 나왔냐, 9

급이냐 8급이냐, 태어난 생년월일시는 뭐냐?

배여사 (반박 못 한 채 눈만 재게 뜨고 보며) 하경이가 그러디? 내가 그것부터 따져 물었다고?

진태경 하경이가 꼭 말해야 알아? 그거 엄마 레파토린 거 세상이 다 아는데.

배여사 뭘 또 세상씩이나?

진태경 암튼! 그냥 좀 모른 척 좀 해줘, 엄마가 아는 척하는 순간, 잘 만나다가도 삐끄덕거릴 수 있다구요, 응?

배여사 (대답 안 한다)

진태경 하경이가 다시 누군가를 만난다잖아. 그것만으로 일단 만족하시라구 어머니, 응?

배여사 아우, 시끄러, 알았어, 알았다고! (하고는 안으로 탁! 들어가면)

진태경 (에이구... 한숨, 내쉬며 들어가려는데)

배여사 (도로 나오며) 근데 너! 어디서 외박했다구?

진태경 (뜨끔... 하는 눈빛에서) 누구긴, 신... (했다가) 신선배...

배여사 아깐 미선이래매...

진태경 그러니까 미선이 출판기념회에 신선배랑 같이 갔었다구! (했다가) 알면서 왜 묻는 건데? 아 거참! (하면서 휙! 들어가버리면)

배여사 (어쭈? 저것도 뭔가 수상한데? 쳐다보는 데서)

S#29. 배여사네 태경의 방.

진태경 (방으로 들어오며 중얼) 하여튼, 배여사 쪽 하난 대단쓰! 대단쓰! (그때 마침 메시지 들어온다. 보면)

신석호(E) [아침에 왜 그냥 갔어요? 내가 커피 내려주려고 했는데...]

진태경 ... (읽는 순간 표정 한없이 부드러워지며 답문한다)

S#30.　본청 총괄팀.

신석호가 핸드폰을 연신 힐끔거리며 태경에게 메시지가 들어온다.

진태경(E)　[이따 저녁에 시간 되죠?]

신석호　(또? 미소를 지으며 E. [좋습니다] 답장을 보낸다)

그 뒤로,

엄동한　(턱 괸 채 포털 사이트 들여다보는데)

오명주　(서류 건네며) 엄선임님! 어제 말씀하신 지역별 기온 변화 분석이요.

엄동한　(마침 잘됐다 싶어서) 오주임네 애들은 몇 살이랬지?

오명주　큰애는 열 살, 작은애는 여덟 살이요, 왜요?

엄동한　그럼 잘 모르겠구나...

오명주　뭐가요?

엄동한　우리 보미가 곧 생일이거든. 무슨 선물을 하면 좋을지 도저히 감
　　　　이 안 잡혀서.

오명주　보미가 중학교 몇 학년이랬죠?

엄동한　중1.

김수진　(순간 스르르르 의자에 앉은 채 쭉 미끄러져 오며) 명품이죠.

엄동한　(? 보며) 명품?

오명주　무슨 명품이야? 아직 학생인데?

김수진　뭘 모르시네, 요즘 중딩 고딩들 명품 하나씩은 소장하는 게 트렌
　　　　드래요. 제 조카도 이번에 모의고사 등수 올리는 조건으로 발렌
　　　　꼬 패딩코트 사달라고 지네 엄마한테 딜 걸었다던데요?

엄동한　그래? (명품이었구나...) 그건 얼마나 하나?

오명주　쫌 만만치 않으실걸요. (하는데)

김수진　(엄동한 핸드폰 가져다, 검색! 짠! 보여주면)

동한/명주　(동시에 들여다보다가, 동시에 가격 보고 뜨아...!!!! 한 표정으로)

엄동한	이걸 중학생이 입는다구?
오명주	미쳤다 미쳤어, 나도 평생 이런 비싼 패딩은 만져본 적도 없구만.
진하경	(자신의 자리로 가며) 김수진 씨! 지난 10년간 9월 중순에서 10월 하순까지 이동성고기압 이동 자료 좀 찾아줄래요?
김수진	예? 10년 치를 다요?
진하경	네! 10년 치 전부 다요! (자리에 앉으면)
김수진	(한숨으로) 네에... (하면서 질질질 의자에 앉은 채 끌고 자리로 가면)
오명주	아우, 그냥 웬만한 거 사주고 끝내세요, 무슨 학생한테 명품씩이나... 가격이 한두 푼도 아니구... 아우... (하면서 자리로 가면)
엄동한	(그러나, 왠지 마음이 무겁고, 사줘야 하나 말아야 하나 싶은데)

수진의 자리.

김수진	(모니터 아래 메신저 창으로 톡이 들어온다)
박주무관(E)	[수진 씨! 생각해봤어?]
김수진	(멈칫... 뭔가 생각하는 표정에서)

Insert〉 Flash Back〉 휴게실 일각.

김수진	예? 임주임님이 휴직계를 냈다고요? 왜요?
박주무관	남편이 미국 지사로 발령이 나서 몇 년 같이 나갔다 올 건가 봐. 그래서 공석이 하나 생기는데.
김수진	아아, 네에.
박주무관	그래서 말인데 수진 씨 전부터 정책과로 옮기고 싶어 하지 않았어?
김수진	그랬죠. 그래서 전근 신청서도 몇 번이나 냈었는데...
박주무관	이번에 다시 한번 신청해봐. 우리 과장님 성미에 한 큐에 결재 떨어질걸?
김수진	아, 진짜요? (좋았다가 이내... 아... 어떡하지? 싶은 표정에서)

다시 현재〉

김수진	(나직이 한숨을 내쉬며 어떡하지...? 하는 표정)
오명주	(그런 수진을 흘긋... 한번 쳐다보는데, 그 뒤로)
진하경	지상 24시간 예상도는 누가 분석 중이죠?
이시우	(손들며) 접니다!
진하경	(보는데)

상황실에 왔던 타 부서 사람들.
갑자기 하경과 시우를 일제히 쓰윽... 쳐다본다.

진하경	... (시선 의식되지만, 평소처럼) 얼마나 걸릴 것 같아, 시우 특보?
이시우	한 시간 내로 끝내겠습니다.
진하경	(끄떡인 후 다시 자료 리스트 보며) 바이칼호 쪽 절리 저기압 발달 자료도 좀 봐야 할 것 같은데...
이시우	(다시 손 들며) 그것도 제가 지금 보고 있는데... 보시기 편하게 예상 일기도까지 추려서 드릴게요.
사람들	(오오... 하는 눈빛으로 진하경과 이시우를 보는 가운데)
진하경	(최대한 사무적으로) 아냐. 그건 됐으니까 그냥 넘겨!
이시우	네? 금방 끝나는데요.
진하경	그냥 넘기라구. 어?
이시우	(본다. 보더니) 네... 알겠습니다. (표정 없이 모니터 보면)
진하경	(쓱 사람들 한번 돌아본 뒤, 돌아서 혼잣말) 무시하자, 무시하자...
이시우	(그런 하경이 계속 신경 쓰인다, 시선에서)

S#31. 본청 대변인실.
다들 모니터를 바라보며 업무 중이다.

한기준 (서류 작업 마치고 김주무관을 향해) 김주무관. 수치모델과에 가서 3
 개월 전망 관련해서 외국 모델 자료 좀 받아 와.

김주무관 ... (모니터를 바라보며 뭔가에 열중이다)

한기준 (대꾸가 없자) 김주무관!

김주무관 ... (여전히 못 듣고)

한기준 뭐 하느라 부르는데도 못 듣구 저래? (다가서면, 사내 메신저로 직
 원들과 얘기 중이다. 자세히 보면)

Insert〉 김주무관의 톡 창.

[진하경 과장하고 이시우 특보. 두 사람 언제 그렇게 발전한 걸까요?]

[동병상련이 이래서 무서운 건데...]

[??????] 이어지고

[몰랐어? 채유진 기자가 결혼 전에 사귄 사람이 이시우잖아!]

[가만! 그럼 관계가 어떻게 되는 거야??]

[크로스 러브?]

[에딕티드 러브!]

김주무관 (키득키득 웃고 있는데)

한기준(E) 늬들, 이러고 노냐?

김주무관 (인기척 느끼고 화들짝 놀라 벌떡 일어서며) 선배님...!

한기준 (쎄하게 쳐다본다)

김주무관 죄송합니다. (우물쭈물 변명) 그냥 전 눈팅만 했습니다.

한기준 (쎄하게 잠시 보더니) 수치모델과에 가서 3개월 전망에 필요한 추
 가 자료가 뭐 있나 확인해보고 좀 받아 와.

김주무관 넵! (후다닥 나가고)

한기준 (나가는 모습 본다. 보다가 톡 창 들여다보면)

계속해서 진하경과 이시우의 사내연애와 더불어

한기준과 채유진의 이름까지... 오르락내리락하고 있는 중.
한기준, 말없이 탁...! 그 톡 창을 닫아버린 뒤
잠시 그대로 서 있는다.
심란한 한숨에서...

S#32. 본청 총괄팀.
한쪽으로 들어서는 한기준, 저만치 하경의 책상 쪽을 쳐다본다.

진하경 (정신없이 또 분주하게 일하고 있는 그녀의 모습...)

바쁜 척, 세상일 혼자 하는 척 정신없어 보이는데
기준의 눈엔 보인다. 그녀가 지금 온몸의 에너지를 끌어모아
평정심을 유지 중이라는 걸...
시우, 한쪽에서 걸어오다가 그런 한기준을 본다.
한기준의 시선 끝이 하경이를 향한다는 걸 알고...
다시 기준을 본다.

이시우 무슨 일이십니까?
한기준 (시우를 본다) 잠깐 시간 괜찮아요?
이시우 (? 보면)

S#33. 본청 휴게실 일각.
자판기에서 커피 꺼내 시우에게 주며, 본인 것도 같이 뽑으면서,

한기준	올겨울 기후전망 보고서 말인데요. 라니냐* 전망 부분 조금 더 보 강해야 할 것 같은데...
이시우	NOAA** 발표 때문입니까?
한기준	그것도 그렇고 유럽중기예보센터랑 호주나 일본 기상청에서도 라니냐가 올 거라고 전망을 해서요. 오후 4시 전에는 보도자료가 나가야 하니까 그 전까지 자료 좀 보강해주세요.
이시우	(그 말에 본다. 보며) 그게 답니까?
한기준	(그 말에 시우를 본다)
이시우	따로 할 말이 있어 보여서요.
한기준	(잠시 간격... 그러더니) 나는... 하경이를 꽤, 오래 지켜봐왔어요. 그 래서 그 친구가 얼마나 소중한 사람인지... 잠시 잊고 있었어요. 그 친구의 모든 게 당연했고, 당연해지다 보니 어느 순간 감사도 사라지고, 소중한 줄도 모르게 돼버리더라고요.
이시우	무슨 말이 하고 싶은 겁니까?
한기준	(본다) 난 그냥 내가 나쁜 놈으로 끝났지만... 이시우 씨는 좀 달라 요. 진과장 쪽에... 너무 타격이 클 겁니다.
이시우	(본다. 알고 있구나... 싶어) 내가 차인 겁니다.
한기준	사람들도 그렇게 생각할까?
이시우	(? 보면)
한기준	사실 헤어졌다는 사실은 사람들한테 별로 중요하지 않아. 왜... 헤 어졌는가만 궁금할 뿐이지. 이미 나 때문에 상처를 입은 하경이 쪽 에 더 불리한 소문들이 따라다니게 될 거야. 게다가 직장생활, 그리 고 남녀문제에서... 여전히 여자는 어쩔 수 없이 남자보다 약자일 수밖에 없고, 그런데... (보며) 이시우 씨도 잘 알겠지만 진하경은...

* 동태평양 적도 지역에서 저수온 현상이 5개월 이상 이어지는 현상.
** National Oceanic and Atmospheric Administration, 미국 해양대기국.

그런 식으로 사람들 입방아에 올라도 되는 여자가 아니잖아.

이시우 압니다.

한기준 그러니까... 이별 같은 거 함부로 하지 말라구, 이시우 씨.

이시우 (본다)

한기준 그런데도 정 이별을 해야겠거든, 잘해. 되도록 아프지 않게... 나
처럼 쓰레기 짓 하지 말구. 어?

이시우 (그런 기준을 본다)

한기준 (진심으로 쳐다보는 데서)

S#34. **상황실.**

관제시스템 모니터를 주시하던 하경.

위성사진 속 찬 대륙 고기압의 움직임이 심상치 않음을 감지한다.

진하경 예상했던 것보다 한기가 빠르게 남하할 거 같은데요?

엄동한 (옆에서 같이 보고 있다. 심각성 느끼고) 예보분석팀 의견부터 좀 들
어보고 이렇게 되면 영향예보과에도 빨리 상황을 알려줘야지.

진하경 그러시죠. (끄덕이고)

(시간 경과)

회의가 소집된 상황이다.

총괄2팀 팀원들과 협력팀장1, 2가 불려온 상태다.

협력팀장1 갑자기 한파라니 이게 무슨 말입니까?

진하경 시베리아에 중심을 둔 찬 대륙 고기압이 빠르게 발달해서요. 이
대로라면 날씨가 갑자기 추워질 것 같습니다.

엄동한 위성상으로도 한기 핵이 남하하는 게 보이는데 이대로라면 낙폭
이 생각보다 크겠어.

진하경	예보분석팀 생각은 어떠시죠?
협력팀장2	북태평양 고기압이 완전히 동쪽으로 빠져 있는 와중에 바이칼호 쪽 찬 대륙 고기압의 확장 속도가 빨라진 거네. 이거 완전 엎친 데 덮친 격인데?
진하경	오늘 아침 최저기온이 11도였는데... 예상대로라면 10도 이상 차이가 난다는 건데 대관령 쪽은 어떻죠?
엄동한	대관령, 철원 같은 내륙 지역 중심으로 아침 기온 영하로 떨어질 것 같습니다.
진하경	이번 주 중기예보 어떻게 나갔죠?
신석호	이번 주말을 기점으로 차차 쌀쌀해진다는 전망은 통보문에 언급이 됐습니다.
이시우	아무리 그렇더라도 갑자기 기온이 10도 이상 떨어지면 체감온도는 그보다 더 심할 텐데...
오명주	그러게 말이야. 걱정이네...
협력팀장1	이렇게 되면 전국에 출하 앞둔 농가에 피해가 갈 수도 있습니다. 곧 김장철이라 강화도 김장용 가을 무랑 강원도 일대 고랭지 배추에도 저온 피해 예상되고요. 경북 지역 콩작물과 고추작물 같은 건 말할 것도 없고요.
진하경	계속 모니터링하면서 찬 대륙 고기압의 확장 속도와 기온 하강 폭을 보면서 내일 최종 분석해서 모레 한파특보 검토하시죠. 농가의 경우는 해당 지자체 쪽으로 저온 피해 공문 보내세요.
협력팀장2	대처는 하겠지만 평년보다 찬 대륙 고기압 흐름이 빠르게 발달하는 거면 계속 팔로우하다가 시그널을 주셨어야죠. (그러면서 혼잣말처럼 궁시렁) 그렇게 연애만 주구장창 해대니 뭘들 보이겠어? 에이...
이시우	(멈칫...! 본다)
진하경	!! (들었다. 찌릿...! 협력팀장2를 본다)
일제히	(헐... 하는 눈빛으로 협력팀장2를 쳐다보는데)

엄동한	(갑자기 협력팀장2에게 툭 아는 척하며) 참 제수씨 잘 지내지? 이 친구 와이프가 나보다 두 기수 후배거든, 성격 참 걸걸했는데...
협력팀장2	(순간 얼음 되는 그 위로)
오명주	두 분도 사내연애 참 화끈하게 하셨었는데요, 그쵸, 엄선임님?
엄동한	그랬지 그랬지, 기상청에다 아주 꿀을 발랐었지, 그치? (하면서 눈빛으로, 그러니까 사돈 남 말 하지 좀 말자! 어? 쳐보면)
협력팀장2	(얼른) 공문 전달은 대변인실이랑 최대한 빨리 처리하겠습니다. (후다닥 빠져나가면)
진하경	엄선임님, 그렇게까지 안 하셔도 되는데요.
엄동한	됐어, 적당히 눌러줘야 앞으로 입조심하지.
오명주	공은 공이고, 사는 사고... 남의 연애사를 회의 석상에 올릴 일은 아니죠.
김수진	백번 동감합니다!
다들	(두 사람을 지지하는 눈빛으로 바라봐주는 가운데)
하경/시우	(살짝 민망한데)
신석호	자, 한파가 내려오고 있습니다. 일들 하시죠. (일어선다)
일제히	(일어서서 자리로 가려는데)
진하경	(더는 안 되겠다 싶어서) 저기... 드릴 말씀이 있어요.
이시우	(흘긋 하경을 본다, 무슨 말을 할지 감 잡은 눈빛...)
일제히	(엄동한, 오명주, 김수진, 신석호까지 일제히 돌아보면)
진하경	(잠시 망설인다... 그러다가, 고개 들어 모두를 향해) 실은 저하구, 이시우 특보 말인데요. (하는데)
이시우	(갑자기 쓰윽 하경의 옆에 붙어 서며) 앞으로 자알 부탁드립니다!!
진하경	(멈칫) ? (시우를 돌아본다)
이시우	공은 공이고, 사는 사니까, (진하경 돌아보며) 안 그렇습니까, 과장님?
진하경	(빤히 쳐다보면)
엄동한	그래! 좋다 좋아! 거, 그렇다고 너무 티 내진 말고. (허허... 웃으면서 자리로 가면)

신석호	(좋을 때다... 하면서 자리로)
명주/수진	(역시 화이팅! 하는 눈빛으로 자리로 가면)
이시우	(그들 향해 씨익 웃다가, 하경을 본다)

S#35. 본청 옥상.

진하경	(시우를 쏘아보며) 너 갑자기 왜 이래? 뭐 하자는 거야?
이시우	당분간만 비밀로 하죠.
진하경	뭘?
이시우	우리 헤어진 거요.
진하경	(???? 본다) 무슨 소리야?
이시우	그냥... 번거롭잖아요, 이제 막 사귄다고 소문났는데 벌써 헤어졌다고 말해봐요, 말하기 좋아하는 사람들 또 얼마나 이러쿵저러쿵 상상하고 추측하고 지 멋대로 떠들어대겠어요. (보며) 그러니까 그냥 당분간은 사귀는 걸로 해요 우리, 사람들 잠잠해질 때까지만.
진하경	(본다. 보다가) 나 때문이니?
이시우	?
진하경	사람들이 진하경 또 차였다고 수근거릴까 봐... 그래서?
이시우	아니에요.
진하경	맞잖아. 너 지금 내가 불쌍해질까 봐 동정하는 거잖아.
이시우	아니래두요,
진하경	아니면 뭔데?
이시우	그냥 듣기 싫어서 그래요! 아무것도 모르는 사람들이 과장님에 대해 함부로 얘기하는 거 그거 정말 못 참겠어서! 그래서요!
진하경	몰랐니? 사내연애가 원래 그런 거야. 잘되면 잘되는 대로, 안되면 안되는 대로... 사람들 안줏거리로 씹히는 노가리 가십거리밖에 될 수 없는 거고! 그걸 뻔히 알면서도 나는 또... (먹먹해져서)

그 길을 간 거구.

이시우 (그런 하경을 마음 아픈 듯... 바라본다) 미안해요.

진하경 사과하지 마. 내 선택이었고, 내 사랑이었고, 내 이별이야... (고개

 들어 보며) 니가 사과할 일 아니야. 결과도 내가 감당할 몫이고...

 (하는데)

이시우 내가 감당이 안 돼서 그래요...

진하경 (멈칫...!)

이시우 나는... 지금 이 이별이 너무 힘들거든...

진하경 (빤히 쳐다보면)

이시우(E) 내 서툰 이별 때문에 당신이 아픈 게 싫었다. 그런데...

이시우 (바라보는 시선 위로)

이시우(E) 그래서 당신이 더 힘들 줄 몰랐다.

진하경 (시선에서)

S#36. 본청 복도 일각.

한쪽으로 자료들을 보면서 쭉 걸어오던 한기준,

대변인실 쪽으로 가다가 멈칫... 다시 되돌아와 한쪽을 보면

저 앞으로 창밖을 물끄러미 내다보고 있는 유진을 본다.

뭔가 깊은 고민을 하고 있는 듯 보이는 유진의 모습을.

한기준 ... (말없이 본다. 시선에서)

유진이 서 있는 쪽〉

생각하는 유진의 얼굴 위로.

S#37.　Flash Back> 문민일보, 날씨와 생활팀 / 오전.

이기자　(다가와서) 채유진! 이 꼭지 오늘부터 니가 맡아.

채유진　(받아서 보더니) 이거 원래 세희 선배가 쓰던 기획 기사잖아요?

이기자　임신했다고 당분간 업무량 좀 줄여달랜다.

채유진　(솔깃해서) 선배 임신했어요?

이기자　(투덜) 임신이 무슨 벼슬도 아니고 아주 당당하게 일을 줄여달래.

채유진　임신 초기면 그럴 수도 있죠.

이기자　이럴 거면 아예 육아휴직을 내든가. 그래야 위에 인력 충원이라
　　　　도 요청할 거 아냐? 애매하게 이게 뭐야...

채유진　(듣기 불편한 듯, 말 자르며) 그래서, 이건 언제까지 쓰면 될까요?

이기자　앞으로 니가 쭉 맡아서 쓴다고 생각해.

채유진　(멈칫...) 예?

이기자　출산휴가에 육아휴직까지 연결해서 쓰면 1, 2년은 암것도 못 한
　　　　단 소린데... 여자들, 그러기 시작하면 글끝도 무뎌지고, 감도 없
　　　　어지고... 그러다 적응 못 하면 경단녀 되는 거고...

채유진　설마요. 그렇다고 무슨 경단녀까지...

이기자　왜? 거짓말 같애? 가서 물어봐. 애 낳고 주저앉은 늬 선배들 수두
　　　　룩 빽빽이야.

채유진　(보면)

이기자　그러니까 이번이 기회다 생각하고 잘 써보란 소리야. 그동안 계
　　　　속 꼭지 하나 맡고 싶어 했잖아. 그 칼럼 사회면 맨 앞에 실리는
　　　　거는 알고 있지?

채유진　(멈칫... 본다. 보더니) 네... 알겠습니다. (대답은 했지만, 마음 묘하게
　　　　복잡해지는 데서)

S#38.　다시 현재> 본청 복도.

채유진　(나직한 한숨... 마음 복잡해져 오는 표정으로 돌아서는데)

멈칫... 바로 앞으로 다가서는 한기준.

채유진	오빠...
한기준	뭘 그렇게 맹렬하게 생각해? 이뻐 보이게...
채유진	그냥...
한기준	(그녀의 어두워지는 표정에) 왜? 무슨 일 있어?
채유진	실은 칼럼 꼭지 하나 맡게 됐는데...
한기준	(진심 좋아해주며) 진짜? 이야... 우리 유진이, 그럼 고정 칼럼 하나 맡게 된 거야? 뭐야? 그럼 축하할 일이네. 가만... (시계 들여다보더니) 이거, 브리핑 끝나면 오늘 일정 다 끝나는데, 퇴근하는 대로 우리 와인 한잔하러 갈까?
채유진	아니... 나 와인 못 마셔,
한기준	왜? 아직도 속이 안 좋니?
채유진	... (그 말에 한기준을 본다)
한기준	왜 그러는데? 말해봐, 오빠가 다 해결해주께, 어? 뭐 새 노트북 필요해? 아니면... 가방 하나 필요해? 백화점 갈까? (하는데)
채유진	나 임신했어.
한기준	(웃음기 머금은 표정인 채로 잠시 멈칫... 빤히 보다가) 음?
채유진	지금 12주째야.
한기준	(그제야 천천히 웃음기가 가시면서 유진을 본다)

그렇게... 유진이 꺼내놓은 임신 소식에...
한동안 유진을 바라보며 서 있는 기준...
그 두 사람의 모습에서.

S#39. 본청 대변인실.
모두가 퇴근 준비를 서두르는 가운데,

혼자 멍하니, 창가에 서서 창밖을 바라보고 있는 한기준...
아이라니... 생각도 못 했다. 아예 마음의 준비조차 안 된 그다...

한기준 (어쩌지...? 긴 한숨으로 다시 창밖을 내다보는 데서)

S#40. 본청 총괄팀 복도 엘리베이터 앞.
다들 퇴근 중이다.
하경도 가방을 챙겨 밖으로 쭉 나와 엘리베이터 앞으로 오면,
거기 우르르 서 있는 오명주와 김수진, 신석호와 이시우가 보인다.

이시우 (하경을 본다)
진하경 (시우를 본다. 한쪽에 살짝 어색하게 서 있으면)
오명주 (눈짓으로 쓰윽... 두 사람 사이에서 빠져준다)
김수진 (같이 눈치껏 옆으로 빠져주면)

이시우와 진하경... 살짝 거리를 두고 나란히 서 있는,

신석호 (계속 시계를 들여다보는 가운데)
오명주 약속 있어, 신주임?
신석호 예? 아... 예, 뭐.
김수진 또 게임 시작하셨구나, 그죠?
신석호 아닙니다.
김수진 그럼 무슨 약속인데요? 혹시 소개팅이라도 하세요?
신석호 (흘긋 김수진을 보더니) 아닙니다. (하면서 다시 시계 본다)
명주/수진 (뭐지...? 하는 눈빛으로 보는데)

땡...! 엘리베이터 문이 열리면서 퇴근하는 사람들로 북적이는

엘리베이터 안. 시우와 하경이 나란히 올라타는 모습에
안에 있던 사람들 일제히 눈빛으로
(둘이 사귄다며? 둘이 사귄다며? 둘이 사귄다며? 라는 글씨들이 엘리베
이터 안 가득 피어오르기 시작하다가 CG,)

이시우 (흘긋 돌아보면)

일제히 사라지는 글씨들.
다들 앞만 보고 있는 엘리베이터 안 사람들... 그 안으로
나머지 총괄2팀, 오명주, 김수진, 그리고 마지막으로 신석호까지
엘리베이터에 따라서 우르르 올라타는데
갑자기 E. 삐이이이...! 하는 소리가 울린다.
정원 초과.

오명주 젤 나중에 탄 사람... 뭐 하세요?
신석호 제가 지금 중요한 약속이 있어서... (버티는데)
진하경 (보더니, 엘리베이터에서 내린다) 먼저 가세요.
일제히 (진하경을 보는데)
이시우 (본다. 그러더니 그대로 따라서 내린다, 순간)
일제히 오올~~!!!!! (하는 소리 스치면서)

나란히 서 있는 두 사람을 쳐다보는 엘리베이터 안 사람들,
(진하경, 완전 민망한 눈빛으로 쓱 시선 피하고,
시우는 그들을 향해 배식... 한번 웃어 보이는 가운데)
완전히 엘리베이터 문이 닫히면서...
이제 하경과 시우 둘만 덩그러니 서 있다.

진하경 뭔가... 어색하네...

이시우	난... 괜찮은데...
진하경	그러니까 이 짓을... 언제까지 해야 하는 거라구?
이시우	사람들이 잠잠해질 때까지만이요.
진하경	우리... 정말 꼭 이렇게까지 해야 하는 거니?
이시우	(그 말에 하경을 돌아본다) 네. 그러면 좋겠어요.
진하경	(그런 시우를 본다)
이시우	(조용한 눈빛으로 하경을 보는데, 그때)

지잉, 지잉, 하경의 핸드폰이 울린다. [한기준]이다.

이시우	(그런 하경을 돌아보는데 그때)

지잉, 지잉... 시우의 핸드폰도 울린다. [채유진]이다.

진하경	...? (핸드폰을 본 뒤, 시우를 돌아본다)
이시우	...? (핸드폰을 본 뒤, 하경을 돌아보면)

S#41. 어느 이자카야 / 밤.
안으로 들어서는 진하경, 사람들로 붐비는 안을 들여다보면
저쪽 바 앞에 혼자 앉아 술을 들이켜는 기준이 보인다.

진하경	...? (본다)

S#42. 어느 카페 안 (디저트 카페 정도) / 밤.
안으로 들어서는 이시우, 사람들 앉아 있는 안을 들여다보면
저쪽 창가에 혼자 앉아 디저트를 엄청 퍼먹고 있는 유진이 보인다.

이시우 ...? (본다, 시선에서)

S#43. 어느 거리 일각 / 밤.

기다리고 있는 진태경,
지하철 계단으로 죽어라 달려 올라오는 신석호가 보이고,
태경이 서 있는 앞까지 쉬지 않고 단숨에 달려오는 석호의 모습,
그 앞에 멈춰 서서 헉헉! 거려가며 뭐라 뭐라 하는데,

진태경 아아... 오는 길이 막혀서, 택시 타고 올려다가 지하철 탔는데, 중
 간에 잘못 탔다구요?

신석호 (헉헉거리며 태경을 본다. 보더니... 배식 웃는다)

진태경 (그의 그런 모습까지, 매력 터지고) 우리... 어디로 갈까요?

신석호 (그 말에 진태경을 본다)

진태경 (그런 석호를 ? 본다) 배 안 고파요?

신석호 (그저 태경을 보면)

S#44. 신석호네 거실 / 밤.

쿵! 문이 열리면서 석호와 태경, 서로 키스 퍼붓고, 외투 벗고...
그러다가 사선으로 멘 가방에 머리가 끼고...
아야야야...! 태경이 아프다 하면,
신석호, 소중히 태경의 머리카락을 빼주더니,
다시 눈 마주친다. 다시 격렬 키스와 함께 두 사람 그대로
침실로 들어가는 데서.

S#45. 이자카야 안 / 밤.

탁... 술잔을 내려놓는 한기준.

한기준 바보 같지 나?

진하경 어. 바보 같다.

한기준 근데... 아무리 생각해도 정말 어떻게 반응해야 할지 모르겠더라구. 정말 마음의 준비가 하나도 안 돼 있었거든 나는...

진하경 (그 말에 기준을 보면)

S#46. 디저트 카페 안 / 밤.

채유진 그래도 그렇지, 어떻게 아기가 생겼다는데 가장 먼저 나온 말이,

한기준 (Flash Back) S#38. 연결) 우리... 계획 없었잖아? 아니야?

채유진 (!! 쳐다본다)

채유진 너무 어이없지 않아?

이시우 뭘 기대했는데?

채유진 그래도 최소한... 넌 기쁘다거나... 어? 아이는 건강하냐든가... 뭐, 할 말 많잖아.

이시우 (빤히 본다)

채유진 왜? 뭐?

이시우 많이 좋아하는구나? 니 남편...

채유진 (흘긋 보다가) 한참 오빠 줄 알았더니, 막상 결혼해보니까 한참 애더라구. 철도 덜 든 것 같구. 기대고 살면 편하겠다 싶어서 결혼했더니 별로 그렇지도 않고... 내 편이 돼줄 거라고 생각했는데, 계속 어긋나기만 하고...

이시우 이 세상에 편한 관계가 어딨냐? 부모 자식은 편해? 난 우리 아버

지 한 번도 편해본 적이 없어.

채유진 (그건 나도 그렇긴 하지만...)

이시우 부모 자식, 부부... 형제, 가족이라서 더 어렵고, 더 힘들어.

채유진 그래서 더 속상하고, 더 서운하고...

이시우 (보며) 그러니까. 역시 비혼주의 하길 잘한 거지 나는. 그치?

채유진 (그 말에 이시우를 본다) 왜? 진하경 과장하고 잘 안돼?

이시우 (본다. 보더니) 헤어졌어, 우리.

채유진 ...! (본다, 시선에서)

S#47. **이자카야 안 / 밤.**

진하경 이제 12주면... 아직 아기 나올 때까지 시간 많이 남았잖아. 그때
까지 천천히 준비하면 되는 거고...

한기준 아이는 거저 키우냐구. 지금 월세에 생활비만 해도 사는 게 빡빡
한데...

진하경 그래도 반반은 안 된다. 그거 이미 끝난 얘기고.

한기준 영어유치원비도 만만치 않다던데...

진하경 그 와중에 영어유치원까지 생각하셨어?

한기준 요즘 세상에 조기 영어교육은 중요하니까... 그건 포기 못 하지.

진하경 (흘긋 기준을 본다. 보더니) 사실은... 좋구나, 너.

한기준 ... (잠시 간격 뒤에) 실은 내가... 과연 아빠 노릇을 잘해낼 수 있을
까 걱정돼. 남편 노릇도 제대로 못해서 헤매고 있는데...

진하경 잘할 거야.

한기준 ? (보면)

진하경 돌이켜보면 기준 씬 그래도 항상 어떻게든 해보려고 노력했던
사람이었어. 괜히 내가 어설프게 완벽주의라 까탈스럽기만 했지
뭐...

한기준 너... 정말로 이시우하고 끝낼 생각이야?

진하경	(말없이 한 잔 마신다)
한기준	하경아...
진하경	별수 없잖아. 나만 좋다고 연애가 되니?
한기준	대체 그 자식은 헤어지자는 이유가 뭐야?
진하경	음... 이런저런 많은 이유들을 갖다 붙이긴 했지만, 결론은 하나겠지. 내가 별루라서...
한기준	야! 말두 안 돼, 니가 얼마나 괜찮은 여잔데, 진하경, 나는 지금까지 너 같은 여잘 본 적이 없어. 똑똑하지, 일 잘하지, 책임감 있지, 운동도 잘해, 어? 야! 넌 니가 얼마나 매력 있는 여잔지 아직도 모르냐?
진하경	(쓱) 너두 나 찼잖아.
한기준	어? (보다가) 야, 그건...
진하경	됐어, 괜찮아. 다 지난 일이야. 어쨌든 난 두 번 다 실패했고, 고로 연애는 내 길이 아닌 거지.
한기준	하경아.
진하경	(돌아보며) 와이프한테 잘해. 술도 그만 마시고! 들어갈 때 빈손으로 들어가지 말구 어? 최소한 꽃이라든가, 선물이라도 좀 준비해서 들어가든가, 백화점 문 닫기 전에 얼른! (하면서 가방 주섬주섬 챙기는데)
한기준	내가 못나서야! 니가 별루라서가 아니라...
진하경	(그 말에 멈칫... 기준을 본다)
한기준	너... 진짜 괜찮은 여자라구, 진하경.
진하경	(본다. 웃는데 괜히 울컥...! 해진다) 가라... (돌아서서 가면)
한기준	(마음이 좋지 않은 듯... 그러면서 다시 보면)

S#48. 그 밖 거리 어딘가 / 밤.

택시를 잡기 위해 쭉 걸어오는 진하경...

사람이 참 많기도 하다. 마음 스산해져 오는데,
그때 지잉지잉 울리는 전화벨. 들여다본다. 멈칫...
[이시우 아버님]이다.

진하경 (잠시 망설이다가... 받는다) 여보세요. (시선에서)

S#49. 백화점 안 일각 (혹은 명품 브랜드숍) / 밤.
그 앞에서 기웃거리는 엄동한,
걸려 있는 옷들의 가격표를 일일이 확인한다. 어우...! 비싸다.

엄동한 뭐가 이렇게 똥그라미가 많이 붙었냐... 어이구... (그러면서 돌아보
 다가, 문득... 반대편 매장 사람들이 보인다)

 이향래 정도의 중년 여자가 밍크코트 같은 고급 의류를 입어보
 는, 그 앞에서 남편으로 보이는 사람이 좋다고 카드 꺼내 계산하
 고...

 맞은편 여자 옷가게〉 그 앞으로 와서 슬쩍...

엄동한 아까 그 여자분 입었던 그거... 밍크코튼가? 그건 얼마예요?
점원 천이백만 원입니다.
엄동한 예에...???? (놀라서 기가 막히고...)
점원 보여드릴까요?
엄동한 아뇨... 아닙니다. 허허... (민망한 웃음으로 밖으로 나온다)

 뭔가 뒷맛이 씁쓸하다... 한숨에서,

이시우(E) 한 번도... 아버지 아들이어서 행복한 적이 없었어.

S#50. 디저트 가게 안 / 밤.

이시우 내가 잘못한 것도 아닌데... 아버지도 엄마도, 내가 태어난 게 내
잘못인 것처럼 말씀하셨어. 너 때문이라구, 너 때문에 엄만 당신
인생까지 포기했다구... 그러다 병으로 일찍 돌아가셨는데... 아버
진 그것마저도 나 때문인 것처럼 말씀하셨어. 너 때문이라구, 너
때문에 엄마가 일찍 돌아가신 거라구.

채유진 너무하셨네...

이시우 (보며) 키울 자신이 없었다면... 날 낳지 말지... 낳아놓고 모든 걸
나 때문이라고, 내 탓만 하는 부모는... 진짜 최악이더라.

채유진 (그 말에 본다. 시선에서)

S#51. 버스 정류장 / 밤.

버스를 기다리는데 그 옆에서, 유모차가 놓인 채, 아이를 안으며,

여자1 어, 여보 미안, 엄마가 생각보다 많이 편찮으시네... 어, 세찬이랑
지금 들어가...

채유진 (그 여자1을 보는데)

버스가 와서 선다.

여자1 여보 버스 온다, 다시 전화할게. (얼른 핸드폰 끊고)

아기 띠로 메고, 유모차 접어가면서,
앞문 열린 그 안쪽에 있는 버스 운전사한테,

여자1	아저씨 잠시만요!!! (하는데 뭐가 걸렸는지 유모차 잘 접히지 않고)
채유진	도와드릴게요. (하면서 유모차 같이 접고, 올리는 것까지 도와주고)
여자1	감사합니다. (쩔쩔매면서, 올라타고)

S#52.　버스 안 / 밤.

찡찡거리는 아이를 어쩔 줄 몰라 하며 달래고 있는 여자1,
쳐다보는 버스 안 사람들에게 미안해하고,

채유진	... (그런 여자1을 보는데)

Insert〉Flash Back〉S#37.

이기자	출산휴가에 육아휴직까지 연결해서 쓰면 1, 2년은 암것도 못 한단 소린데... 여자들, 그러기 시작하면 글끝도 무뎌지고, 감도 없어지고... 그러다 적응 못 하면 경단녀 되는 거고...
채유진	(심란한 마음에 고개 돌려 창밖을 본다)

S#53.　한기준네 안 / 밤.

현관문 열고 안으로 들어오는 유진, 어 춥다... 하며 들어오다가
멈칫... 쳐다보면.
테이블 위로 장미 꽃다발과, 풍선들...
그리고 샴페인 정도 세팅되어 있는 상태로,

한기준	어, 늦었네? 많이 피곤하지? 가방 이리 주고...
채유진	(세팅된 꽃을 보면서) 뭐야?
한기준	(그대로 유진을 뒤에서 꼭 같이 안아주며, 같이 그 꽃을 본다) 아깐 오

빠가 미안해. 너무 갑작스러워서... 제대로 축하도 못 해줬잖아.

채유진 ...

한기준 혼자 많이 힘들었지? 그래도 너무 고맙고... 그리고 사랑해.

채유진 ... (잠시 그대로 있더니) 나 다음 주에 산부인과 예약해놨어.

한기준 (보며) 어, 그랬어? 언제? 무슨 요일? 오빠랑 같이 가자. 시간 뺄게.

채유진 (돌아보며) 이렇게 아무것도 준비 안 된 상태로... 아이를 낳는 건
 아닌 거 같아서.

한기준 ? (유진을 빤히 본다) 무슨 소리야...?

채유진 오빠도 솔직히 원하지 않잖아. 지금 우리 상황에 아이까지... 부담
 스럽잖아...

한기준 ...! (안고 있던 팔을 자기도 모르게 스르르 푼다) 유진아... 너 설마.

채유진 그렇게 하자 오빠, 응?

한기준 (본다. 흔들리는 눈빛에서)

이시우(E) 세상에는... 당연한 행복 따위 없어.

S#54. 다시 디저트 카페 / 밤 (S#50. 연결).

이시우 그래서 헤어졌어. 아무리 노력해도... 절대 행복해질 수가 없는 게
 뻔해서. 내 불행을 그 여자한테 지게 할 수 없어서... (시선에서)

S#55. 하경네 아파트 앞 / 밤.

그 앞으로 F-I 되는 이시우, 올려다보고 있다.

아직 불이 꺼져 있구나...

퇴근 때 헤어졌는데 벌써 보고 싶다...

나직한 한숨으로 돌아서는 시우, 막 몇 걸음 떼는데 그때

낑낑거리며 반찬통 김치통 바리바리 싸들고 걸어오는

배여사와 딱 맞닥뜨린다.

배여사	...? (응:?????? 시우를 본다)
이시우	...! (앗차...! 어쩐다? 하는 표정으로 배여사를 본다)
배여사	(어허...! 또 딱 걸렸어, 하는 눈빛에)
이시우	아... 그냥 요 앞을 지나가다가...
배여사	(아아... 그래애? 하는 눈빛으로 쳐다보며) 우리 하경이는?
이시우	예?
배여사	우리 하경인 어딨냐구? (묻는 데서)

S#56. 병원 응급실 / 밤.

그 안으로 들어서는 하경, 두리번거리다가 스테이션 쪽으로 가서,

진하경	저기... 이명한 씨 보호잔데요...
간호사1	잠시만요... (찾는데)

그 옆쪽에서 모니터 들여다보던 의사1, 돌아보며,

의사1	아, 이명한 씨 보호자분이세요?
진하경	예? (돌아본다. 보더니) 네, 뭐... 비슷합니다. 근데 많이 다치셨다구 들었는데...
의사1	예, 뭐 교통사고로 들어오셨는데... 피검사랑 몇 가지 검사를 하다가 좀 이상한 게 발견돼서요.
진하경	네? 이상한 거요? (하는데)

지잉지잉 울리는 핸드폰.

| 진하경 | 잠시만요. (하고 핸드폰 꺼내 보는데 [이시우]다.) |

S#57. 하경네 / 밤.

시우, 핸드폰으로 전화를 거는 중이고,
저쪽 부엌 쪽에서는 배여사가 김치며 반찬들을 냉장고에 넣으며
시우 쪽을 흘긋 쳐다본다.

이시우	(나직이) 좀 받아요, 과장님...
배여사	(탁... 냉장고 문 닫더니) 이보게, 자네.
이시우	(얼른 돌아본다) 아, 예...
배여사	나랑 얘기 좀 허지?
이시우	(본다, 그의 손에서 계속 울리는 핸드폰에서)

S#58. 병원 응급실 안 / 밤.

발신자에 뜨는 시우의 이름을 잠시 보더니, 받지 않은 채
의사1을 본다.

캐스터(E) 완연한 가을 날씨가 이어지던 전국 대부분 지역에 때 이른 기습
한파가 찾아오면서 비상이 걸릴 예정입니다. 겨울처럼 추워진
날씨에 몸도 마음도 움츠러들기 쉬운데요. 이럴 때일수록 면역
력이 떨어지지 않도록 각별히 유의하시기 바랍니다.

Insert 1〉 배여사 앞에 앉는, 시우의 모습과
그렇게 의사1 앞에 서 있는 진하경의 모습...
그리고... 한쪽에 링거를 맞으며 쿨... 잠들어 있는 이명한과
앞에 앉는 시우를 쳐다보는 배여사의 모습,
그렇게 서로 교차되면서.
14부 엔딩.

제15화

앙상블

℃

S#1. 하경네 거실 / 밤 (14부 S#57. 연결).

배여사 앞에 긴장한 채 자신을 소개하는 시우.

이시우 학교는 지구물리학과 다니다 중퇴했구요, 군대 다녀오자마자 곧
 바로 시험 쳐서 기상청에 들어왔습니다. 7급 특보예보관이고요.

배여사 (어두워지는 안색) 부모님은...? 뭐 하시는 분들인가?

이시우 (드디어 올 게 왔구나... 배여사를 보면)

S#2. 병원 응급실 스테이션 앞 일각 / 밤 (14부 S#58. 연결).

의사1 CT 촬영 결과 오른쪽 폐에 종양으로 의심되는 3cm 크기의 혹이
 보여서요. 아무래도 조직검사를 해보시는 게 좋을 거 같습니다.

진하경 (미간 굳어지면서 의사1을 본다, 종양? 조직검사...? 시선 위로)

S#3. 다시 하경네 거실 / 밤.

이시우 어머니는 제가 일곱 살 때 돌아가셨고, 아버지는 여기저기 공사장
 다니시면서 막일을 하시다가 다치신 후로는 줄곧 쉬고 계세요.

배여사 아 그래애... 그렇구만. (스치는 실망감...)

이시우 (그런 배여사를 본다. 이제는 익숙한 반응인 듯 담담한 시선 위로)

이시우(Na) 비가 바람에게 말했습니다.

S#4. 병원 응급실 스테이션 앞 일각 / 밤.
하경이 간호사1에게 입원과 관련된 설명을 듣는다.

간호사1 (서류 내밀며) 조직검사 하실려면 하루 이틀정도 입원하셔야 하구
요. 그리고 여기, 보호자 싸인도 해주시구요.

진하경 (서류 맨 하단에 '보호자'라는 단어가 크게 들어온다, 잠시 갈등하는 눈
빛 위로)

이시우(Na) 너는 밀어붙여 나는 퍼부을 테니...

Insert 1〉 그렇게 배여사 앞에 뻘쭘하게 앉아 있는 시우와
Insert 2〉 확인서 보호자란을 들여다보는 하경의 시선에서,
타이틀 뜬다.
[제15화, 앙상블]

S#5. 병원 응급실 복도 일각 / 밤.
수납을 마친 듯 돌아서서 응급실 쪽으로 오던 하경, 멈칫...
목에 깁스한 채 밖으로 나오는 이명한을 본다.

진하경 (어...? 쳐다보더니 쪼르르 쫓아오면서) 어디 가세요?

이명한 (가다 말고 돌아보더니) 아직 안 갔어?

진하경 지금 함부로 돌아다니시면 안 되세요, 들어가세요.

이명한 아, 요즘 보험하는 새끼들이 어찌나 깐깐해야지. 자꾸 나를 무슨
자해 공갈 취급하면서 경찰까지 불러대구 말야.

진하경 자해 공갈까지 하구 다니세요?

이명한	(억울한 눈빛으로) 난 그냥 길을 지나고 있었을 뿐이고! 그런데 차가 와서 나를 들이받았고!
진하경	아, 네에... (영혼 없는 리액션)
이명한	(쓱 하경 주위를 살피며) 시우는 같이 안 왔나?
진하경	경황이 없어서 연락 못 했어요. 안 그래도 지금 연락하려구요.
이명한	거 번거롭게 그럴 거 없고. 언니가 내준 치료비는 되는대로 조만간에 갚을 테니까 괜히 시우한테 치료비 재촉하지 말어! 알았지? (가려는데)
진하경	의사가 조직검사 좀 받아보라고 하던데요.
이명한	(? 다시 쳐다보더니) 이 언니 보기보다 순진하네. 그거 다 병원에서 매상 올리려고 수작 부리는 거야! 속지 마!
진하경	CT 화면으로 폐에 뭐가 보인대요.
이명한	사람이 나이 먹으면 몸에 혹 몇 개씩은 자연스레 달구 사는 거고,
진하경	(? 본다, 어째 말하는 낌새가...) 혹시... 알고 계셨어요?
이명한	(화제 돌리듯) 돈 있으면 만 원만 줘봐. 국밥이라도 한 그릇 사 먹게.
진하경	(본다. 보더니) 조직검사 하려면 입원해야 한대서, 일단 입원 수속은 밟아놨어요, (입원절차 적힌 종이 명한에게 쥐여주며) 웬만하면 받는 걸로 하세요. 뭐... 알아서 하시겠지만. (돌아서는데)
이명한	시우한텐 얘기할 거 없고.
진하경	(? 본다)
이명한	얘기 안 할 거지?
진하경	(시선에서)

S#6. 본청 당직실 / 밤.

달칵... 문을 열고 안으로 들어오는 시우, 불을 켜면...

| 누군가 | 아... 거, (하면서 불빛 때문에 잠이 깬 듯... 뒤돌아 누우면) |

이시우 죄송합니다. (얼른 불을 다시 끈다)

더듬더듬 빈 침대 쪽으로 와서 가방을 내려놓고 그 옆에 털썩 앉는다. 하아... 나직한 한숨, 생각에 잠긴 그 모습에서.

S#7. 하경네 거실 / 밤.
문 열고 안으로 들어오는 하경, 거실의 불을 켜고 돌아서는데
소파 한쪽에 배여사가 우두커니 앉아 있는 게 보인다.

진하경 (흠칫! 놀라서 보다가) 엄마! 왜 거기 그러고 계셔?

배여사 (말없이 쓱 하경을 한번 보더니) 생각 좀 하느라구.

진하경 뭔 생각을 여기까지 와서 해요?

배여사 알거 없고. (그러면서 가방 챙겨 일어나다가) 참... 나 이시운가 뭔가 하는 애 만났었다.

진하경 (멈칫...!) 엄마가? 왜? 만나서 무슨 얘기 했는데?

배여사 그게 왜 궁금해? 너희 어차피 헤어졌다며??

진하경 (살짝 당황) 그렇긴 하지만...

배여사 잘 헤어졌어. 사귄다고 다 결혼하는 건 아니니까.

진하경 (응??? 무슨 의미지 이건? 쳐다보면)

배여사 피곤할 텐데 쉬어. (나간다, 쾅! 소리 내며 닫히는 현관문...)

하경, 혼자 남은 거실에 썰렁함이 감도는데...
소파에 놓인 핸드폰이 눈에 들어온다.
하경이 다가가 집어 들어 보면 시우의 핸드폰이다.
사이드 버튼을 누르면 방전된 상태다.
나직한 한숨, 후... 내쉬는 하경의 얼굴에서,

Insert 1〉엘리베이터 안〉후...! 한숨 내쉬는 배여사의 얼굴과

Insert 2〉본청 옥상 위〉후우...!!! 답답한 한숨 내쉬는 시우,

Insert 3〉기준네 침실〉
서재 쪽 돌아보던 유진, 나직한 한숨 후우! 내쉬면,

Insert 4〉기준네 서재〉후우...! 긴 한숨 내쉬는 기준에서.

S#8. 첫서리 Insert / 이른 아침.

겨울 한숨처럼... 하얀 서리들이 나뭇잎들을 하얗게 뒤덮는다.
아직 무성한 단풍나무들 위로 이른 첫서리가 내리는 모습(CG)
에서,

캐스터(E) 때 이른 추위가 계속되는 가운데 오늘 서울에는 첫서리가 관측
됐습니다.

S#9. 아파트 단지 일각.

출근하기 위해 집을 나서는 사람들.
거의 대부분 두꺼운 겨울옷 차림이다.
시민1이 핸드폰으로 일기예보를 들으며 지나간다. 그 위로 계속,

캐스터(E) 기온도 큰 폭으로 떨어져 서울의 현재 기온은 3도 체감온도는
0.7도까지 내려간 상태인데요. 기상청은 오늘 저녁까지 쌀쌀한
날씨를 보이다가 내일 오후부터 평년 수준의 기온을 회복할 것
으로 내다봤습니다.

S#10. 도로, 기준의 차.

예보처럼 냉랭...한 차 안 분위기.

운전하는 기준 옆에서 흘긋 기준을 한번 보는 유진.

채유진 정 힘들면 병원은 나 혼자 갈게.

한기준 ...

채유진 왜 암말이 없어? 한기준 대변인 어디 가셨어요?

한기준 그냥... 생각할 시간 좀 주면 안 되겠냐?

채유진 이러다 시기 놓치면... 그땐 진짜 답 없어.

한기준 (답답하다는 듯 한숨과 함께...)

빨간불에 횡단보도 앞에서 멈춰 선다.

채유진 아무리 생각해봐도, 지금 우리 형편에서는 무리야. 애는 그냥 낳
 는 거 아니잖아. 병원에 출산에 조리원에... 집을 좀 싼 데로 옮기
 면 그래, 애기 낳는 거까진 어떻게 할 수 있다 쳐. 그다음 어떡할
 거야, 낳기만 하면 되는 게 아니잖아. 당장 출산휴가 끝나면 아이
 봐주는 아주머니도 구해야 하는데 월급 알아보니까 거의 내 초
 봉 수준이랑 맞먹는 돈이더라.

한기준 (그렇게나? 비싸다구???? 살짝 놀랐다가) 어린이집... 뭐 그런 데도 있
 지 않나?

채유진 백일밖에 안 된 애를 어린이집에 어떻게 맡겨? 오빠는 툭하면 새
 벽같이 출근하고 나는 밥 먹듯 야근하는데...

한기준 정 안 되면 육아휴직을 내든가.

채유진 그건 내가 못 해. 입사하고 처음으로 고정 칼럼까지 맡았는데...
 애 때문에 기회 잃고 싶지도 않구, 그런 걸로 경단녀 되기도 싫
 고.

한기준 (나직하고 긴 한숨... 점점 답답해져 오는 위로)

채유진	결혼도 아무 준비 없이 했는데... 아이까지 아무 준비 없는 상태로 낳을 수 없잖아.
한기준	(그 말에 멈칫... 유진을 한번 본다, 살짝 서운한 눈빛으로 빤히 보면)

뒤에서 빵! 경적 소리에 기준, 다시 앞을 본다.
나직한 한숨으로 다시 차를 출발시키면.

S#11. 본청 주차장, 하경의 차.

하경이 차를 주차하고 내린다. 본관 쪽으로 걸어오는데
이명한에게 전화가 들어온다.

진하경	(멈칫... 아... 또, 뭐지? 받는다) 네, 무슨 일이신데요?

S#12. 병원 입원실.

이명한	조직검사는 오후에 한다는 것 같고, 중간에 피검사랑 몇 가지 더 해야 한대.
진하경	(Insert) 주차장, 걸어서 현관 쪽으로 가면서) 아, 네...
이명한	점심부터 금식이래. 이럴 줄 알았으면 아침 많이 먹어둘 걸 그랬어.
진하경	(Insert) 시계 한번 들여다보며) 저 지금, 출근하는 길인데요, 회의 시간 빠듯해서.
이명한	시우한텐 말 안 했지 아직?
진하경	(Insert) 잠시 간격) 이만 끊겠습니다. (탁! 끊고 가버리면)
이명한	(끊긴 핸드폰을 본다)

S#13. 본청 당직실 앞 복도 일각.

수건을 목에 걸고 나오는 시우,

마침 그쪽으로 오던 엄동한과 마주친다.

엄동한 (? 보며) 왜 거기서 나와? 어제 밤샜어?

이시우 아뇨... 그런 건 아니구요.

엄동한 아직 방 못 구했어?

이시우 (멋쩍은 미소로 대답을 대신하더니) 과장님껜 비밀입니다.

엄동한 왜? 둘이 싸웠냐?

이시우 아뇨. 걱정할까 봐서요.

엄동한 눈물 난다. 눈물 나.

이시우 (피식 웃음으로 넘기면)

S#14. 본청 상황실.

출근과 퇴근이 동시에 이뤄지느라 분주하고 활기찬 가운데.

야간 근무를 선 총괄1팀의 마무리 업무가 한창이다.

진하경 좋은 아침입니다. (총괄1팀 과장 쪽 보며) 수고하셨습니다.

총괄1팀과장 (시계를 슬쩍 보면) 일찍이네?

진하경 네. (다가와 모니터 보며) 예상보다 날이 많이 춥네요.

총괄1팀과장 그래봤자야. (모니터 가리키며) 시베리아에 중심을 둔 대륙 고기압

 이 일시적으로 발달하긴 했는데 남쪽에 따뜻한 기류가 강해서

 내일 오후면 수그러들겠어.

진하경 앙상블 예측˚ 값은 어떻게 나왔어요?

총괄1팀과장 이선임! 아까 뽑은 앙상블 예측값 좀 줘봐.

1팀선임 (뛰어와서 자료 건네며) 여깄습니다.

진하경 (받아서 보는데)

총괄1팀과장　거봐. 수치모델도 그렇고 앙상블 예측도 내일 오후면 기온이 다시 올라간다고 나온다고.

진하경　(끄덕이며) 그러네요...

총괄1팀과장　예보도 어제 나온 통보문에서 크게 수정할 거 없을 거야.

진하경　과장님 덕분에 저흰 편하게 가겠는데요.

총괄1팀과장　선배 잘 둔 덕분인 줄 알어. (웃으면)

S#15.　본청 총괄팀.

진하경　(자리로 이동하는데)

이시우　(마침 들어오고, 하경을 향해 일부러 더 밝게) 좋은 아침입니다.

진하경　(멈칫... 돌아본다) 어... 좋은 아침... (일단 대답은 해놓고) 참, 어제 이거 우리 집에 두고 갔더라? (가방에서 핸드폰 꺼내 내밀면)

우리 집?????
오명주와 김수진, 서로 시선 마주치며 오오오... 하는 눈빛.

이시우　(받아 들고 보면 화면 켜진다) 제가 어제 정신이 좀 없었나 보네요.

진하경　우리 엄마가 사람을 좀 정신없게 만들 때가 있지.

그 말에 오명주와 김수진, 엄동한에 신석호까지 일제히, 돌아본다. 어머니??? 이제 어머니까지 만나는 사이가 된 거야? 하는 눈빛들. 하경과 시우, 그런 주변 시선 의식한 듯...

* 동일한 수치예보모델의 초기입력값을 여러 개로 변화시켜 다양한 예측결과값을 제공하여 예보오차와 불확실성을 최소화하는 예측기법.

진하경	나중에 얘기하자. (자리로 가면)
이시우	(그런 하경을 본다. 보다가 자리로 가면)
김수진	(다다다다다... 문자 날리는 위로 E.) [이제 어머니까지 만나는 사이?]
오명주	(다다다다다... 문자 날리는 위로 E.) [바람직해, 바람직해...]
신석호	(다다다다다... 문자 날리는 위로 E.) [앞서들 가지 마시고요.]
오명주	(다다다다다... 문자 날리는 위로 E.) [분위기 훈훈한데 초 치지 마시고.]
진하경	(시선 컴퓨터 향한 채, 경고 날리듯) 일들 합시다!

일제히 핸드폰 쓱 내려놓고, 컴퓨터 들여다본다.
진하경, 그런 팀원들 쓱 한번 본 뒤 다시 컴퓨터 들여다보려는데
또다시 지잉! 지잉 전화가 들어온다.
또 이명한이다.

진하경	(일단 받으며) 또 왜요?
이명한	(Insert〉입원실) 금식이면 물도 마시면 안 되는 거겠지?
진하경	저 지금 근무 중입니다. 끊겠습니다. (탁... 끊는다)

그러면서 시우 쪽 한번 본다. 시우 탕비실 쪽으로 가는 게 보인다.

S#16. 본청 탕비실.

커피를 내리고 있는 시우. 그 뒤로 들어서던 진하경, 시우와 시선
마주친다. 살짝 어색하게 잠시 서 있으면,

이시우	커피 드려요?
진하경	어? 어어... (하면서 한쪽에서 컵을 내리는데)
이시우	(먼저 쓱, 팔을 뻗어 컵을 집어 든다)

순간... 시우의 가슴이 가깝게 붙어버리는... 하경, 멈칫... 그러면서 슬쩍 옆으로 물러서면,

이시우 (무심한 얼굴로 커피를 따라 내밀면)

진하경 (슬쩍 한번 눈치 본 뒤) 근데 너 아버지랑 마지막으로 통화한 게 언 제야?

이시우 (? 그 말에 하경을 쳐다본다. 빤히... 쳐다보며) 그건 왜요?

진하경 응? 아니 뭐 그냥... (커피 마시며 말끝 흐리듯) 날도 갑자기 추워지 고 그랬는데 잘 계시나 어쩌나. (호로록...)

이시우 그런 걸로 전화하는 사이 아니라니까요.

진하경 (아... 철벽이네?) 그래도 아버지 연세도 있으신데... 한번 해보지? 혹시 그러다 편찮으시기라도 하면,

이시우 (OL) 나도 아플 때 아버지한테 전화 안 해요. 안 올 거 아니까... 아버지도 마찬가질 거예요.

진하경 넌 어른스럽고 다 좋은데, 꼭 아버지 얘기만 나오면 그렇게 어린 애가 되더라? 아니 그냥 안부 한번 묻는 게 뭐 그렇게 어렵다고.

이시우 (OL) 어려워서가 아니에요, 하기 싫어서지.

진하경 아버지잖아!

이시우 아버지라고 다 같은 아버지가 아니잖아요. 지금까지 살면서 단 한 번도! 내가 어떻게 사는지 관심조차 없던 사람이에요, 근데 새삼 내가 왜 신경 쓰고 챙겨야 하는데요? 왜 안 하던 안부를 묻 고 안녕한지 확인해야 하는데요? 날씨 좀 추워진 게 뭐 대수라 구!

진하경 후회할 테니까.

이시우 (멈칫...)

진하경 밉다고, 원망스럽다고, 화난다고, 그렇게 골 부리고 속 부리다가 분명히 언젠가... 후회하게 되는 순간이 오니까...

이시우 (보면)

진하경	근데, 그땐 너무 늦더라구. 되돌이킬 수도 없고.
이시우	아뇨. 난 절대로 후회 같은 거 안 해요. 되돌이키고 싶은 순간 같은 게 하나도 없거든요, 그 사람하고는.
진하경	! (본다)
이시우	(그대로 돌아서서 나가려다가 멈칫...)

신석호, 두 사람을 빤히 쳐다보고 있다. 이시우, 그대로 석호를 지나쳐 밖으로 나가면...

진하경	(쓱 석호 눈치를 보면)
신석호	(별 아는 척하지 않은 채 옆으로 오면)
진하경	그냥... 잠깐 티격태격했어요, 아버님 문제루다... (흠...! 어색하게 한 번 웃는데)
신석호	안 물어봤는데요... (늘 그렇듯 관심 없다는 듯 대답하고 커피 따른다)
진하경	아, 네... (잠시 있다가 쓱 돌아서서 나온다. 뻘쭘... 한 표정에서)

S#17.　본청 대변인실 안.

기준, 책상 앞에 앉아 임신부터 출산에 관련된 것들을 찾고 있다.
검색 키워드로, 한 달 기저귀값, 한 달 분유값, 가사도우미 파트타임, 그렇게 처음엔 현실적인 걸 찾다가,
어느 순간 탁... 올라오는 아빠와 어린 딸의 사진이 보인다.
그 뒤로 줄줄이 딸바보 아빠가 어린 딸과 찍은 사진들이 이미지 창에 쭉... 뜨면서,

한기준	(말없이, 눈빛이 따뜻해져 오는데...)
김주무관	선배님, 식사 안 하세요?
한기준	(순간 재빨리 탁! 창 닫으면서) 어? 뭐?

김주무관	점심 식사요...
한기준	아... 난 생각 없다. 먼저 가.
김주무관	예 그럼... (가면)
한기준	(쓱 주위를 한 번 더 돌아본 뒤, 다시 검색창을 띄운다)

조금 전 봤던 아기와 아빠의 행복한 순간들이 담긴 사진들에서.

한기준, 임신 출산 관련 카페를 한번 찾아본다.

(맘 카페? 육아 카페? 혹은... 출산 카페? 등등...)

회원가입란으로 클릭한 뒤, 자신의 아이디를 입력하는 기준에서.

S#18. 본청 휴게실 일각.

엄동한	어, 나야. 어떻게 보미한테 좀 물어봤어?

S#19. 엄동한네 거실.

이향래	(정리, 청소 같은 걸 하면서) 어, 물어는 봤는데.
엄동한	(Insert) 본청 휴게실) 뭐 해달래?
이향래	외식.
엄동한	(Insert) 본청 휴게실) 외식...? 가방이나 옷이 아니구?
이향래	어. 가방이나 옷 다 됐고, 그냥 엄마 아빠랑 외식만 하면 된대. 우리 가족 다 같이 외식한 게 언젠지 나두 기억이 가물가물한데 보미 오죽하겠니? 다섯 살 때였나 여섯 살 때였나... 암튼 유치원 다닐 때 패밀리 레스토랑 한번 간 게 다였잖아. 그때도 결국 대판 싸우면서 집에 오긴 했지만...
엄동한	(Insert) 발로 바닥을 툭툭 차며) 그랬나...? (왠지 또 미안해지고)
이향래	오늘 학원에 얘기해서 저녁 수업 빼기로 했으니까. 레스토랑 예약해. 장소랑 시간 알려주면 보미랑 같이 갈게. 참고로 보미는

파스타 좋아해.

엄동한 (Insert〉 휴게실) 어... 파스타... 그래, 알았어.

이향래 (탁...! 끊는다. 말없이 계속 거실 청소하는 데서)

S#20. 다시 본청 휴게실 안.

핸드폰 끊고도 별로 마음이 안 좋은 엄동한.

엄동한 엄동한... 너 뭐 하구 살았냐 진짜... 파도 파도 해준 게 진짜 너무
 없네... (하아! 회한이 밀려오는데...)

신석호 (뒤에서) 엄선임님!

엄동한 (? 돌아보면)

신석호 ECMWF* 모델 자료 출력해서 엄선임님 자리에 놔뒀으니까 회의
 전에 그것부터 보고 계세요. KIM**도 곧바로 올릴게요. (가면)

엄동한 (본다. 한숨 푹...!! 그래도 일은 해야지) 그래, 알았다. (그러면서 다시
 일하러 그쪽으로 터벅터벅 가면)

S#21. 본청 커피숍.

점원1 (음료 내밀며) 주문하신 유자차 나왔습니다.

김주무관 (뒤로 다가서며 아는 척) 저두 따뜻한 유자차 하나요.

오명주 (음료 챙기면서 돌아본다) 어머! 김주임 오래간만이다. 잘 지내지?

김주무관 그럼요, (웃으며) 엇취...! 이렇게 하루아침에 추워질 일입니까?

오명주 원래 우리나라가 뭐든 중간이 없잖아!

* European Centre for Medium-Range Weather Forecasts, 유럽중기기상예보센터.
** Korean Integrated Model, 한국형 수치예보모델.

| 김주무관 | 참, 그 팀 막내는 좀 어때요? |
| 오명주 | (응??? 갑자기 김수진은 왜 묻지? 하는 표정으로 보는 데서) |

S#22.　본청 총괄팀.
음료수를 손에 든 오명주가 들어오면
김수진이 신석호에게 한 소리 듣고 있다.

신석호	(모니터 가리키며) 이런 건 고해상도 자료랑도 같이 비교해야 특이 기상예측 가능성도 같이 높아진다고 몇 번을 말합니까?
김수진	예측장 분석하라고 하셨지 비교하란 말씀은 없으셔서...
신석호	예보 현업에서 그만큼 일했으면 이런 건 말 안 해도 알아서 해야죠.
김수진	(주눅 들어서) 죄송합니다.
신석호	다시 해오세요.
김수진	(침울) 네...
오명주	(자리에 앉으며) 뭔데 그래? (수진에게) 내가 좀 도와줄까?
김수진	아니에요. (자리로 간다. 컴퓨터 모니터 들여다보며 푹... 한숨!)
오명주	(그런 수진을 보는 위로)
김주무관	(Insert〉Flash Back〉 S#21.) 정책과에서 그 팀 막내 빼오려고 작업 중이라던데... 모르고 계셨어요?
오명주	(그런 김수진을 물끄러미 보더니, 쓰윽... 유자차 책상 위에 놔주면)
김수진	? (돌아보면)
오명주	힘들지? 마시면서 해. 유자차야... (웃으며 자리로 쓱 가면)
김수진	??? (보다가) 잘 마실게요. (마신 뒤, 다시 일하면)
오명주	(돌아본다. 겨우 일 좀 하게 됐는데... 옮기면 어쩌나 싶은 눈빛으로 또 한숨... 수진을 한 번 더 쳐다보면)
김수진	(쓰윽 명주 쪽 한 번 더 돌아본다)

| 오명주 | (얼른 화이팅! 하며 다시 씩 웃어주면) |
| 김수진 | (왜 저러시지...? 하는 눈빛에서) |

S#23. 본청 총괄팀.

엄동한	진과장! 이거 기압계 흐름이 좀 이상한 것 같지 않아?
진하경	(다가가) 뭐가요?
엄동한	(모니터상 분석일기도 가리키며) 제트기류 기세가 계속 유지되는 걸로 봐서는 상층 절리 저기압이 동쪽으로 쉽게 빠질 것 같지 않은데?
진하경	수치모델상으로는 내일 오후 기온 회복되는 걸로 나오는데요.
엄동한	(시우를 보고) 특보 생각은 어때?
이시우	(다가와서 모니터 보더니) 아무래도 실황 자료랑 비교해서 가능성 좀 분석해보는 게 좋겠는데요.
엄동한	그치? 특보도 뭔가 좀 이상하지??
진하경	어떤 점이?
이시우	여기 보면 제트기류의 확장이 너무 안정적이잖아요. 지금까지 이런 경우는 별로 없지 않았나요?
엄동한	나도 그게 계속 걸려. 앙상블 예측 결과 중에서 한파가 지속될 가능성이 있는 앙상블 멤버들을 다시 분석해보는 게 좋겠어.
진하경	(고민하다가) 알겠어요. 일단 회의는 지금 나온 수치모델을 기본으로 진행할게요.
엄동한	(끄덕이고) 신주임, 주요 지역 시계열 자료 좀 나한테 쏴줘.
신석호	네. (키보드 자판 조작해서 자료 전송한 후) 보냈습니다.
엄동한	오케이. (자료 펼쳐 보고)
신석호	(쓱 돌아앉아, 잠시 막간을 이용해서 태경에게 메시지를 보낸다)

S#24.　배여사네 태경의 방.

책상에 엎드려서 머리를 쥐어뜯던 태경이
석호에게 도착한 메시지를 확인한다.

신석호(E)　　[작업은 잘돼가요?]

진태경　　　(한숨을 푹 내쉬고 답장을 친다)

진태경(E)　　[그럴 리가요...]

신석호(E)　　[왜요?]

진태경　　　(답문을 치고 보낸다)

진태경(E)　　[날이 너무 화창해서요]

Insert〉 다시 총괄팀 석호의 자리.

신석호　　　(문자를 보며 중얼) 지난번엔 날이 흐려서 일이 안된다더니... 추운
　　　　　　날도 약한 모양이네... (잠시 고민하다가 메시지를 보낸다)

다시 태경의 방〉

진태경　　　(띠링! 석호에게 도착한 메시지를 보면)

신석호(E)　　[내가 뭐 도와줄 거 없어요?]

진태경　　　(눈빛이 반짝! 고개를 든다)

S#25.　배여사네 마당.

배여사가 툇마루에 우두커니 앉아 있는데,
얇게 입은 태경이 방문을 벌컥 열고 나온다.

진태경　　　(밖으로 뛰어나가며) 엄마, 나 잠깐 나갔다 올게요. (잠시 후 다시 뛰

어 들어오며 깜짝 놀란 얼굴로) 어우, 추위!! 엄마는! 추우면 춥다고 얘길 좀 해주지? 근데 내 패딩 어딨더라? 엄마 내 패딩,

배여사 (퉁명스럽게) 내가 지금 나이 육십다섯에, 나이 사십 된 딸년 패딩까지 챙겨줘야겠니?

진태경 (멈칫...) 엄마... 왜 그래? 뭐 화났어?

배여사 화낼 기력도 뭣도 없다. 이제 니들 일은 니들이 알아서 해. 패딩을 찾아 입든 뭘 하든. (착 가라앉아서 안으로 들어가버리고)

진태경 ?? (뭔가 이상한데...)

S#26. 본청 상황실.

회의가 한창인 가운데,

위성센터(E) 예상했던 대로 대륙 고기압 발달에 따른 한기 핵 남하가 진행되면서 전국 평균 10에서 15도가량 추워질 전망입니다.

진하경 북태평양 고기압도 예상대로 완전히 동쪽으로 치우친 데다 확장 기세가 전혀 보이지 않습니다.

고국장 그래서! 이번 추위는 언제쯤 누그러질 것 같아?

진하경 수치모델이랑 앙상블 자료의 예측에 따르면 내일 오후쯤이면 평년 10월 기온으로 회복할 것으로 예상되긴 하는데요.

고국장 그런데?

진하경 실은 앙상블 예측 값에서 이상한 점이 발견돼서 다시 분석 중입니다.

고국장 이상한 점?

엄동한 앙상블 서른두 개의 예측값 가운데 네 개 모델이 한파가 3일 정도 더 길어지는 걸로 예상돼서요.

고국장 확률적으로 어떤 쪽이 더 가능성이 높은지 보려고 돌리는 게 앙상블 아냐?

이시우	그렇긴 합니다만 이번에는 케이스가 좀 다릅니다. 무엇보다 (전방의 모니터 가리키며) 상층 10키로 상공에 강한 제트기류가 계속해서 유지되고 있고, 현재 5키로 상공에 강한 절리 저기압도 동쪽으로 빠지지 못한 채 머물러 있다는 점도 석연찮구요.
고국장	그렇다고 삼사일씩이나?
이시우	예.
고국장	그래서? 어떡하자구?
진하경	일단 오늘 오후까지 좀 지켜볼까 하는데...
이시우	(말 자르듯) 예보를 뒤집어야 할 수도 있습니다. (대답해버린다)
고국장	(시우를 본다)
한기준	(? 시우를 본다)
진하경	(시우를 본다)
총괄2팀	(오명주, 신석호, 김수진까지 일제히 시우를 본다)
엄동한	(혼자만, 시우의 의견에 동조하는 눈빛인데)
한기준	저기요, 이시우 특보! 예보를 뒤집는다는 게, 무슨 의민지 알고 하는 말입니까?
이시우	(기준을 본다) 네. 압니다.
한기준	괜히 일 키우지 마시고, 다시 고민해보시죠?
이시우	이미 고민은 다 하고 내린 결론입니다.
고국장	(하경을 보며) 진과장, 자네도 같은 생각이야?
진하경	(시우를 본다)
이시우	(하경을 본다)
진하경	(엄동한을 본다)
엄동한	(하경을 본다)
총괄2팀	(모두 하경을 쳐다보고 있다)
고국장	같은 생각이냐고?
진하경	(그들 모두를 쳐다보더니, 나직한 한숨으로) 네... 뭐.

그러자 참석한 사람들 술렁인다.

"예보를 뒤집어?" "에이 설마..."

"그러다 빗나가면 더 난리 날 텐데."

진하경, 무거운 책임감이 어깨를 짓누른다.

시우, 그런 하경을 한번 쳐다본다.

한기준 (아...! 갑자기 폭풍처럼 몰려올 상황들이 예상되는 듯...)

S#27. 문민일보 근처 거리.

채유진 (서둘러 회사로 향하는데 전화가 들어와 받는다) 네, 선배! 저 회사 거
 의 다 와가요. (대답하는데 순간 찌릿...! 아랫배가 따끔거리듯 아파온
 다, 그 위로)

이기자(F) 너 지금 그대로 돌아서 다시 기상청으로 가!

채유진 예? 뭐 하려요? 내일 나갈 기사는 아까 전송해드렸는데...

이기자(F) 기상청에서 예보를 뒤집으신단다.

채유진 (찡그리며) 네에?

S#28. 본청 총괄팀 휴게 공간 일각.

한기준 너 어쩔려구 그래? 예보를 뒤집으면 그 후폭풍 어쩔려구? 잘못
 하다 너, 총괄팀 전체에서 미움받을 수도 있어.

진하경 미움받기 싫다고, 수치 결과를 무시할 순 없잖아.

한기준 앙상블 값만 보면 기존 예보대로 가는 게 맞는 거 아냐?

진하경 엄선임하고 이시우 특보 생각이 같아. 나도 일리 있다고 생각하고,

한기준 이시우가 내뱉은 말, 기어이 총대 메주겠다고?

진하경 배운 대로 하는 거야. 때때로 내가 물색 모르고 사고 칠 때마다
 나 모르게 최과장님이 덮어주고, 여며주고... 그러면서 나 이 자리

한기준	까지 오게 해주셨어. 나두 후배들한테 그렇게 해주고 싶어.

한기준 　(그 말에 멈칫... 하경을 다시 본다)

진하경 　이제 그럴 때잖아 우리 나이가, 우리 위치가... 총대 멜 일 있으면 총대 메고, 책임져줄 일 있으면 앞에 서서 책임져주고.

한기준 　넌 참 좋겠다. 어른처럼 생각하고 행동하고 말까지 할 수 있어서.

진하경 　또 먹이냐?

한기준 　아니야, 진짜루... 진심으로 하는 말이야.

진하경 　왜 그래 갑자기?

한기준 　요즘 들어 부쩍 그래. 아... 세상에 공짜는 없다더니, 어른도 그냥 되는 게 아니구나... 이렇게 짊어질 것도 많고 책임질 것도 많고... 진짜... 힘든 거구나. 어른으로 산다는 게...

진하경 　(? 보면)

한기준 　알았어, 총괄팀이 예보를 뒤집겠다면 뒤집어야지. 후폭풍이야 나중에 생각할 일이고, 그치? 그렇게 예보 내보낼게요, 진하경 과장. (가면)

진하경 　(쟤 또 왜 저러나...? 싶은 눈빛으로 쳐다보는데)

또, 지잉... 지잉 전화가 들어온다. 또 이명한이다.
진하경, 한숨으로 본다. 보다가 받으며,

진하경 　네에! (퉁명 작렬) 네, 또 무슨 일이신데요.

S#29.　병원 입원실.

이명한 　좀 이따 조직검사 들어간대.

진하경 　(Insert) 일각) 아, 네.

이명한 　어쨌든 고마워. 입원실도 그렇고... 아들 잘 둔 덕에 호강하네. 나중에 내가 우리 시우한테 얘기 잘해줄게.

진하경	(Insert) 듣고 있는) ...
이명한	솔직히 과장님 깐깐해 보여서 내 스타일은 아닌데... 그래두 시우 놈이, 나보다는 여자 보는 눈은 있어, 허허...
진하경	(Insert) 그 말에 더 이상 안 되겠다 싶어서) 저희 헤어졌어요.
이명한	(멈칫) 응...? 뭐? 헤어지다니... 아니 왜? 우리 시우가 뭐 잘못했어?
진하경	(Insert) 아뇨.
이명한	혹시 과장님한테 뎀볐나 그 자식이?
진하경	(Insert) 아뇨.
이명한	이상하네, 어디 가서 바람 피울 놈도 아니고, 술 먹고 행패 부릴 놈도 아닌데... (했다가 슬쩍) 혹시 그랬나?
진하경	(Insert) 아뇨.
이명한	(답답하게) 근데 왜 헤어져? 아니 헤어졌는데... 나한텐 왜 잘해 줘? 뭐 하러 검사까지 받게 하구, 입원실까지 잡아주구...
진하경	(Insert) 여전히 이시우 특보는 총괄2팀 팀원이고 그 팀원의 아버님이니까요. 직장 선배로서, 과장으로서 이 정도 도움은 드릴 수 있다고 생각합니다.
이명한	어어... 아직 우리 시우한테 마음이 있는 거구만, 그렇지?
진하경	(Insert) 제가 지금 좀 바빠서요. 검사 잘 받으시고요. 이만 끊습니다. (끊는다. 잠시 간격... 그러고는 떨치듯 빠른 걸음으로 상황실로 들어간다)

다시 명한의 병실〉

| 이명한 | (끊긴 핸드폰을 바라보며 영 못내 아쉬운 듯...) 이 바보 같은 놈... 놓칠 여자가 따로 있지... |

S#30. 본청 브리핑실로 가는 복도.

아랫배 계속 묘한 통증이 있는 듯...

손으로 배를 문지르며 오던 유진,

더 이상 참지 못하고 그대로 한쪽 벤치에 앉는다.

아, 왜 이러지? 배를 감싸며 살짝 몸을 구부린 채 진정시키는데...

조기자	어? 채기자. 여기서 뭐 해? 어디 아퍼?
채유진	아... 그냥 배가 좀.
조기자	자기 설마...
채유진	예? (살짝 긴장하는데)
조기자	(갑자기 가방을 뒤적거리면서 약을 하나 꺼내준다)
채유진	? (보면)
조기자	며칠 동안 못 갔지? 그거 다 스트레스 때문이라니까. 먹어봐, 생약 성분인데... 먹으면 한 시간 안에 직방이야. 고생하지 말고, 너무 힘들 땐 약의 도움을 받어. 알았지?
채유진	(받아 든 채 살짝 쓴웃음으로) 네에...
조기자	먼저 갈게, 빨리 들어와. (가면)
채유진	(후우...! 긴 한숨... 그러면서 손에 쥐어진 변비약을 본다.)

하... 왠지 아이한테 미안해지는 눈빛...

그때 핸드폰 문자 들어온다. 보면 [아름산부인과, 예약...]에 관련한 문자메시지 쭉 뜬다.

채유진	... (본다. 시선에서)

S#31. 본청 브리핑실 앞.

기준이 단상에 서자마자 이곳저곳에서 기자들의 손이 올라간다.

| 한기준 | (오늘 브리핑이 녹록지 않을 것을 예감하며) 일단 먼저 간략한 개요 부터 말씀드린 후 질문 받겠습니다. |

그때 뒤늦게 들어오는 유진이 한쪽에 앉는다.
한기준, 그런 유진을 슬쩍 쳐다보면서,

| 한기준 | 어제 시작된 한파가 앞으로 삼사일 더 지속될 전망이 나왔습니다. |

S#32. 광화문 사거리 / 밤.

어느새 어두워진 거리로 퇴근하는 인파 보이고,
광화문 사거리 전광판에 뉴스가 보도되면서,

| 앵커 | 당초 내일 오후부터 점차 누그러들 거라 예보됐던 이번 한파가 중부지방과 일부 남부 내륙지방을 중심으로 이번 주말까지 이어 질 것으로 예상됩니다. |

S#33. 본청 상황실 / 밤.

하경이 관제시스템 모니터 앞에서 위성사진을 골똘히 쳐다본다.

이시우	퇴근 안 해요?
진하경	(모니터에 한눈 팔린 채) 어... 먼저들 들어가. 난 좀 더 보고. (빈 컵 들여다보며) 아 목 탄다. (하면서 탕비실 쪽으로 간다)
이시우	(돌아보면)

S#34.　본청 탕비실 안 / 밤.

들어오자마자 정수기 물을 꺼내 벌컥벌컥 연달아 마시는 하경,
너무 급하게 마시다가 흐른다.
그때 티슈를 꺼내 내미는 손... 언제 따라 들어왔는지, 시우다.

진하경　　(얼른 받아 툭툭 닦는다) 고마워.

이시우　　(그런 하경을 물끄러미 보는)

진하경　　엄선임님 말대로 제트기류가 계속 버티겠지?

이시우　　버틸지 물러날지... 그거야 기류만 아는 거구요. 예보는 이미 나갔
　　　　　구요. 그러니 그만 들여다보시구 들어가세요. 여긴 내가 좀 더 지
　　　　　키고 있을 테니까.

진하경　　(그 말에 시우를 본다) 저기 말이야... 아까는,

이시우　　(툭... 먼저) 아깐 내가 미안했어요. 과장님은 그냥 안부차 물어본
　　　　　건데... 내가 너무 예민했죠?

진하경　　(본다...)

이시우　　과장님 말이 맞아요. 아버지 얘기만 나오면 내가 어린애처럼 구
　　　　　는 거... 안 그럴려고 하는데... 그게 잘 안돼요.

진하경　　(바라보면)

이시우(E)　항상 그랬어요... 사랑으로 시작했는데... 이별 끝엔 항상 아버지
　　　　　가 있었어요.

Insert〉Flash Back〉하경네 아파트 / 밤 (S#1 연결).
낮은 채도의 스탠드 불빛 아래...
소파에 앉아 독백하듯 얘기를 내뱉는 시우의 모습.

이시우　　나도 내 아버지라는 사람이 그렇게 힘들고 지겨운데... 내가 사랑
　　　　　하는 여자한테 그런 아버지를 가족으로 떠맡게 하고 싶지 않았
　　　　　어요.

349

배여사	(본다)
이시우	사랑만 하면 됐지, 꼭 가족으로 엮일 필요까지 있는 건 아니잖아요. 그런데... 세상은 사랑에 계속 책임을 지라고 하고, 책임지는 방식이 자꾸 결혼뿐이라고 하니까... (보며) 그래서 헤어지자고 했습니다.
배여사	...! (본다, 시선에서)

S#35. 배여사의 방 / 밤.

방바닥이 꺼질 듯... 길고 긴 한숨을 내쉬는 배여사,
마음이 복잡해져 온다. 시선에서.

S#36. 다시 본청 휴게 공간 안 / 밤.

이시우	미안해요.
진하경	괜찮아. 사과할 거 없어... 충분히 이해해.
이시우	(그 말에 하경을 빤히 쳐다본다)
진하경	진짜 괜찮다니까...? 이해한다구.
이시우	(본다)
진하경	(보는데)
이시우	(그대로 하경을 꼭 안아버린다)
진하경	...! (멈칫... 놀라서) 왜 이래... 어이 이시우. (하는데)
이시우	왜 자꾸 괜찮다고 해요? 왜 자꾸 날 이해해요...?
진하경	...! (멈칫...)
이시우	이러다 내가 다시 과장님 붙잡으면 어쩔려구? 못 헤어지겠다구... 떼라도 쓰면 어쩌려구요?
진하경	(같이 뭔가 울컥해지는 마음... 조용히 떨어져서 시우를 본다)
이시우	(하경의 눈을 바라본다, 그렁그렁해진 눈빛...) 나... 아직 당신 많이 좋

아해요. 알아요?

진하경 ! (본다)

이시우 (그렁그렁한 눈빛으로 바라보면)

두 사람, 이별 이후 처음으로 서로의 눈을 마주 보며,

서로의 마음을 새삼 느낀다.

두 사람... 그 어느 때보다 서로 강하게 이끌리는 눈빛...

시우... 그녀의 입술에 가깝게 키스하려는 듯 다가가는데, 그때!

벼락처럼 들이닥치는 목소리!

총괄1팀과장(E) (잔뜩 화난 느낌으로) 야! 진하경 어딨어!!! 야!!! 진하경 과장!!!!!

진하경 (짐짓... 깨어나듯 시선 돌리며 소리 나는 쪽 돌아본다)

이시우 나가지 말아요.

진하경 (멈칫... 시우를 본다)

총괄1팀과장(E) 야! 진과장!!! 진하경 과자아앙!!!!!! (부르는 소리에)

진하경 나중에 얘기하자... (그대로 시우를 지나쳐 탕비실을 나가면)

이시우 ... (방금 전 감정에 어쩌지 못하는 듯... 잠시 그대로 서 있다가, 그녀가 간

 쪽을 돌아보면)

S#37. 본청 총괄팀 / 밤.

퇴근 준비하던 신석호를 비롯해, 오명주, 김수진...

다들 근무 교대하다 말고 돌아보는 가운데,

총괄1팀과장 (화가 잔뜩 나서) 야! 진과장 어디 갔어! 예보를 이따위로 헤집어

 놓고 지는 먼저 퇴근한 거야, 뭐야!

진하경 저 여깄는데요? (또각또각... 다가서면)

총괄1팀과장 (돌아보더니) 야! 너 누가 니 맘대로 예보 뒤집으래? 어?

진하경	앙상블 모델 평균값이랑은 반대되지만 실황에서는 상층 10키로 상공에 제트기류가 물러설 기미가 안 보여서요.
총괄1팀과장	야! 누군 너만큼 똑똑하질 않아서 앞 팀 예보를 토대로 분석하는 줄 알아? 열두 시간 동안 두 눈 부릅뜨고 실황이랑 데이터값 비교해가며 분석한 내 앞 팀의 예보가 가장 확실한 근거 자료기 때문이야. 그런 존중도 없이 니 맘대루 판을 뒤집어?
진하경	존중하지 않아서가 아니구요, 기상 흐름대로 예측하고, 예보를 낸 겁니다, 선배님.
총괄1팀과장	그러다 예보 빗겨 가면, 그 뒷감당 누가 할 거야? 어?
진하경	그렇다고 분명 기상이변이 관측됐는데, 선배들이 내놓은 답이라는 이유로 찍소리도 못 하고 가만히 입 다물고 있어야 합니까?
총괄1팀과장	뭐어어? (눈을 부릅뜨고)

S#38. 거리 일각 / 밤.

기상청을 막 벗어난 듯, 도로로 접어든 엄동한의 차.

시계를 들여다보며 급하게 운전하는데 다급하게 울리는 핸드폰.

엄동한	? (보더니, 블루투스로 받으며) 어, 왜? 석호야.

S#39. 본청 상황실 / 밤.

신석호	엄선임님. 지금 어디십니까? 아무래도 다시 좀 들어오셔야 할 거 같은데요.
엄동한	왜? 무슨 일인데 또?
신석호	총괄1팀 최과장이 오늘 예보 갈아엎은 것 때문에 난리두 아닙니다. (하는데)
총괄1팀과장	(하경의 멱살을 잡고 흔들며) 너 지금 뭐라 그랬어?

신석호 어!!! 어어어어!!!! (뛰어가서 두 사람을 말리는 가운데)

S#40. 다시 엄동한의 차 안 / 밤.

엄동한 (수화기 너머로 상황실의 고함 소리 생생하게 들린다) 야! 적당히들
 좀 하라 그래! (계속 말리고 고함치고 하는 소리 시끄러운 가운데) (절
 규하듯) 야!!! 오늘 내 딸 생일이라고...!!!!!! 나도 내 딸이랑 외식
 좀 하자!! 쪼오오옴!!!!! (속 터지는 데서)

S#41. 본청 상황실 / 밤.

 오명주, 김수진, 어쩔 줄 몰라 하는 그 뒤에서 들어서던 이시우,
 오다가 멈칫...! 그 상황 보고, 전광석화처럼 달려들어
 하경의 멱살을 잡은 총괄1팀 과장의 손을 떼어낸다.

이시우 뭐 하시는 겁니까!!! 이거 놓구 얘기하세요!!!

총괄1팀과장 (하경의 멱살을 놓지 않은 채) 이게 잘한다 잘한다 하니까, 이제 눈
 에 뵈는 게 없냐?

이시우 놓으시라구요, 글쎄!

총괄1팀과장 너 방금 한 말 잘못했다 사과부터 해! 당장 사과해!!!

진하경 전 잘못 말한 거 없는데요, 선배님.

총괄1팀과장 뭐어어??? 이야아아아!!! 진하경, 너 많이 컸다, 어? 많이 컸어!

신석호 이거 놓구 말씀하세요, 이건 아닙니다, 과장님!

오명주 (뒤에서) 그렇지 그건 아니지!

총괄1팀과장 필요 없고! 다 비켜!!! 내가 오늘 총괄팀의 기강을 보여주겠어!!!
 다들 비키라구 이거!!!

이시우 이거부터 놓으라구요, 글쎄!!! (하면서 그 손 거칠게 떼어내다가 순간
 그대로 픽! 그의 팔꿈치가 총괄1팀 과장의 얼굴을 가격하는 순간)

픽...!!! 그대로 고개가 뒤로 꺾이도록 충격이 가해지면서,
그대로 나무 넘어가듯 뒤로 넘어가는 총괄1팀 과장,
사람들, (하경, 시우, 석호, 명주, 수진까지) 일제히 쳐다보는 가운데
그대로 쿵!!!! 바닥에 대자로 뻗어버리면,

진하경 (헉!!! 놀란다)
명주/수진 (헉!!! 놀라서 같이 쳐다보면)

엄동한 (Insert〉 끼이이이익!!!!! 차를 멈추면서) 뭐야? 이거 무슨 소리야?
 야! 석호야!!!!

신석호 (미치겠네... 하면서 이시우를 쳐다본다) 야! 이시우 특보!
총괄1/2팀 (신석호, 오명주, 김수진을 비롯해 안에 있던 사람들 이시우를 보면)

소란스러운 소리에. 밖으로 나와 보던 박주무관,
헉!!! 펼쳐진 상황을 보고 허걱! 한다.

박주무관 아이구, 결국 일이 터졌네 터졌어... (재빨리 고국장한테 전화를 걸면
 서) 국장님? 예, 저 박주무관인데요, (하면서 다시 안쪽으로 들어가
 며 통화 이어가는 모습과 함께)
진하경 (시우를 본다)
이시우 (그런 총괄1팀 과장을 노려보다가 하경과 시선 마주친다. 그러다... 쓱 시
 선 외면해버리면...)
진하경 (아...! 돌겠다... 시선에서)

대자로 뻗은 총괄1팀 과장...
한쪽 코에서 코피가 주르르 흐르면서.

S#42.　　엄동한의 차 안 / 밤.

엄동한　　(아...! 진짜! 돌겠다...! 어쩌지? 운전대를 잡은 채 어쩔 줄 모르는...)

그냥 가느냐, 기상청으로 돌아가느냐!
극심한 갈등 끝에 결국 유턴 구역에서 차를 돌리는 엄동한.

S#43.　　레스토랑 안 / 밤.

앉아서 메뉴판을 들여다보고 있는 이향래와 보미.

엄보미　　아빠가 어쩐 일이야? 이런 델 예약하구?

이향래　　니가 외식하구 싶다니까.

엄보미　　여기 되게 핫플이야 엄마. SNS로 좀 찾아봤는데 연예인들두 막
　　　　　오구 요즘 청담동에서 제일 잘나가는 데래. 예약하기두 되게 어
　　　　　렵다 그러던데...

이향래　　그래? (피식) 어쩐 일이라니 늬 아빠가? 신경 좀 썼다? 그치?

엄보미　　(피식 웃으며 메뉴판 보며) 아... 뭐 먹을까? (신나는데)

그때 지잉지잉... 향래의 핸드폰이 울린다.
동시에 그 핸드폰 쳐다보는 향래와 보미...
뭔가... 진동 소리부터 불길한 느낌이 전해져 오는...

이향래　　(일단 마음부터 가다듬고, 받는다) 어, 왜? 어디쯤인데?

엄동한　　(Insert〉 이미 기상청을 향해 차 돌려 가면서) 어, 그게에... 진짜 미안
　　　　　한데 지금 막 가는 길이었거든, 진짜루 가던 길인데, 갑자기 기상
　　　　　청에 일이 좀 생겨서...

이향래　　(OL) 됐어. 알았어.

엄동한　　(Insert〉 멈칫...) 향래야...

이향래	알았다구. 끊어. (탁...! 끊는다)
엄동한	(Insert〉 끊긴 전화기를 본다. 아...! 미치겠네 진짜...! 속상한...)
엄보미	(슬쩍 눈치 보며) 왜? 아빠 못 온대?
이향래	(후우우우...! 훅! 치받아오르는 열을 조용히 삭이는 표정) 그러게... 이런 날에 꼭... 그런다, 늬 아빠가. (보며) 어떡하지?
엄보미	(보더니, 이내 쿨하게) 그냥 우리끼리 먹구 가자.
이향래	(응...? 뜻밖의 반응에 보면)
엄보미	대신 먹고 싶은 거 두 개 시켜도 돼? 내가 이런 데 언제 또 와보겠어. (하면서 카메라로 메뉴판 사진 같은 거 찍어가면서 전혀 개의치 않는)
이향래	(얘가... 진짜 괜찮은 거 맞나? 보면)

S#44. 본청 상황실 / 밤.

총괄1팀과장	(코를 솜으로 틀어막은 채 맞은 부위에 얼음주머니를 올려놓고) 너, 상습범이지?
이시우	(흘긋 보면)
신석호	실수로 그런 거잖아요, 과장님, 싸움 말리려다 우연히, 실수로다!
오명주	싸움을 먼저 건 건 과장님이었죠? 우리 시우 특보는 그걸 말리려다 우발적으로 그런 거구요.
김수진	(옆에서 격렬히 끄덕끄덕하면)
총괄1팀과장	우발적 좋아한다. (시우 보며) 이특보 너, 주먹 휘두른 거 이번이 처음 아니지? 대변인실 한기준한테도 막 주먹 쓰고 그랬다고 들었는데.
이시우	(열받는 눈빛으로 총괄1팀 과장을 쏘아보면)
진하경	(쓰윽... 그 시선 가로막듯 시야를 막아서 총괄1팀 과장 보며) 화풀이 하실 거면 그냥 저한테만 하세요. 총괄2팀 여기저기 불똥 튀기지 마시고.
총괄1팀과장	야! 진하경! 너는 팀원 걱정하기 전에 예보 걱정이나 해, 니가 뒤

집은 예보 빗나가면 어떡할 거야?

진하경 어떻게 책임지면 되는데요? 사표라도 쓸까요?

이시우 (멈칫... 하경을 보면)

총괄1팀과장 사표? 너 분명히 사표 낸다고 그랬다?

신석호 (중간에서 뜯어말리며) 과장님 제발 좀 진정 좀 하시고...

진하경 대신 저희 예보가 맞으면 최과장님도 옷 벗을 각오 하셔야죠. 저 혼자만 모가지 거는 건 좀 불공평하잖아요.

신석호 (하경 보며) 지금 오징어 게임 합니까? 맞히면 살고 못 맞히면 죽고?

진하경 1팀 과장, 2팀 과장, 둘 다 각자 사표 걸고 한번 가보시든가요. 기상청 역사에 두루두루 회자도 되고, 반면교사도 될 테고.

총괄1팀과장 이게 근데...! (하고 또 한 번 옆을 기센데)

엄동한(E) (천둥 같은 목소리로) 그만!!! 그만들 해!!! 그만! 그만 그마아아안!!!

일동 (목소리에 놀라서 처다보면)

엄동한 (씩씩거리며 들어선다. 진하경 한번, 얻어맞은 총괄1팀 과장 한번 번갈아 보며) 뭣들 하는 거야 두 사람, 어? 여기가 학교 운동장이야? 왜 멀쩡한 사람들끼리 치고받구 싸우구 그래? 늬들이 애들이냐?

진하경 저는 친 적 없구요.

이시우 (손을 들며) 제가 친 겁니다.

오명주 사고였어요. 명백한 실수요.

총괄1팀과장 1 대 3으로 달려들더라?

신석호 분명히 말씀드리는데, 전 말린 겁니다.

총괄1팀과장 됐고! (엄동한 보며) 엄동한 선임, 너 후배들 어떻게 가르쳤길래 이렇게 개판이야? 기상은 흐름이다! 숫자 몇 개로 뒤집을 수 있는 판이 아니라고! 했냐, 안 했냐? 그런데 앙상블 예측값 그거 몇 개 다르게 나왔다고 일주일 내내 네 개 팀이 분석해서 내보낸 예보를 뒤집어?

엄동한	뭔 소리야? 너도 예전에 내 예보 뒤집었잖아?
총괄1팀과장	(떵!) 내가?
진하경	(떵!) 그러셨습니까?
엄동한	것도 두 번이나.
총괄1팀과장	(떵!) 내가?
진하경	(떵!) 두 번이나요? (총괄1팀 과장을 쳐다보면)
총괄1팀과장	내가 언제?
엄동한	2004년도 여름 폭염특보 때 2011년도, 가을 이상저온 때... 한번은 니가 맞고, 한번은 내가 맞고! 근데 난 니가 틀렸을 때도 내 예보 엎은 거 가지고 한마디도 안 했어, 그럴 만큼 확신이 있나 보나 믿어줬지. 그런데 넌 인마, 선배라는 놈이 후배가 그거 한번 뒤집었다고 이 난리십진을 떨어?
총괄1팀과장	진과장 이 새끼가 먼저 내 말 무시하고 대드니까...
엄동한	후배이기 이전에, 총괄2팀 과장이야. 너하고 똑같은 직급이고, 너만큼 기상예보에 대한 권한과 책임도 있는 위치고! 이게 어디서 쌍팔년도 골질 갑질 꼰대질이야? 이 새끼라니, 진과장이 니 새끼냐?
명주/수진	(오올...! 멋지심! 하는 눈빛으로 보는 가운데)
총괄1팀과장	나두 열받아서 그랬다 왜! 열받아서!!!
엄동한	니가 지금 나만큼 열받어? 난 오늘 내 딸 생일이다 인마! 10년 만에 처음으로 애랑 애 엄마랑 외식 좀 한번 해보겠다고 가던 길인데! 이게 이럴 일이냐고! 어? 간만에 아빠 노릇 좀 해보겠다는데!!! 어!!!! (버럭 내지르자)
총괄1팀과장	(쩝... 더 이상 아무 말도 못한 채 본다)
진하경	(본다)
이시우	(보는데, 그때)
이선임	(모니터 속 기압계 보다가) 어! 시베리아 쪽 기압차 큰 폭으로 떨어집니다.

일동 (일제히 모니터를 보면)

Insert〉종합관제시스템 기압계 자료.
러시아 부근 기압차가 줄어들면서 제트기류의 남하가 눈에 띈다.

총괄1팀과장 이선임! 전지구모델 시간대별 발달 상황 역추적해봐.
1팀선임 예!

다들 언제 언성 높여 싸웠냐는 듯이 바삐 움직이기 시작하고.
한쪽으로 하경과 시우, 엄동한과 오명주, 김수진까지…
일제히 화면 앞으로 몰려들어 지켜보는데,
[국가기상센터 종합관제시스템] 고위도에서 블로킹이 발생하면서
제트기류가 크게 진동하는 모습이 세 시간 간격으로 보인다.

1팀선임 (위성사진을 가리키며) 제트기류가 남하합니다.
총괄1팀과장 저게 또 왜 저렇게 빠져… (머쓱해지고)
총괄2팀 (안도감 스치면서 쓰윽… 1팀 과장 보면)
총괄1팀과장 (총괄2팀을 향해) 뭐 해? 퇴근들 안 해? (크음… 하면서 하경과 시우
 보더니, 쓱 돌아서서 자리로 가면)
총괄2팀 … (조용히 서서 1팀 과장을 시선으로 끝까지 쳐다보는 데서)

S#45. **본청 엘리베이터 앞 / 밤.**

쪼르르 나오는 엄동한과 오명주, 김수진,
그리고 이시우와 신석호, 진하경까지…
아무 말 없이 조용히 나오다가 엘리베이터 앞에 멈춰 선다.
잠시 후, 예에에에에에!!!!!! 소리 없는 아우성!!!!
결국 우리가 맞혔어! 라는 그들만의 세리머니…

데시벨은 0인데, 그들의 동작 세리머니는 월드컵 결승골 수준이다.
서로 부딪치지 않는 하이파이브 해가며 좋아하다가.

S#46.　본청 엘리베이터 안 / 밤.

땡...! 엘리베이터 문 열리면,
안에 탄 사람들의 시선으로 보이는 엘리베이터 앞.
언제 그랬냐는 듯 조용히 서 있는 총괄2팀 사람들.
조용히 줄줄이 엘리베이터에 올라탄다.
땡... 다시 문 닫히는 데서.

S#47.　기자실 / 밤.

어딘가 핼쑥해 보이는 유진, 가방 메고 밖으로 나오다가 멈칫...
저 앞을 보면 기다리고 있는 기준이 보인다.

채유진	오빠...
한기준	늦었다? 지금 송고한 거야?
채유진	어어... 컨디션이 좀 안 좋아서, 늦어졌네.
한기준	(본다. 보다가 손을 들어 유진의 이마를 짚어본다...)
채유진	(멈칫... 그런 기준을 쳐다보면)
한기준	아까 브리핑하는 내내 니 안색이 안 좋아서, 신경 쓰였어... 어디 다른 데 아픈 덴 없구?
채유진	어... 없어.
한기준	(끄덕이더니) 생각해봤는데... 유진아, 나는 그 아이, 환영해.
채유진	(덜컹... 가슴 한편이 멈칫해서 기준을 본다)
한기준	나는... 준비 없는 아빠긴 하지만, 그래서 아이가 태어나도 많이 허둥거릴 거고, 우왕좌왕할 거고... 여러 가지로 또 못난 모습도

많이 보이겠지만... 그래도... 우리 아이니까... 열심히 키워볼 거야.

채유진 오빠... 나는,

한기준 그런데, 그럼에도 불구하고 유진이 니가 자신 없다면... 나는 니 뜻
도 존중할 거야. 너한테만 희생하라고 강요할 수 없는 일이니까.

채유진 (보면)

한기준 그냐앙... 내가 지금 너한테 해줄 수 있는 말은... 니가 어떤 결정
을 하든 나는 너하고 함께 있을 거고... 니 옆에서, 니가 외롭지 않
게... 같이 있어줄 거야.

채유진 (순간 울컥...! 기준의 말 한마디 한마디가 가슴을 울리는 듯 보면)

한기준 (미소로) 배고프다. 밥 먹으러 가자.

그러면서 유진이 들고 있던 노트북 가방이며, 핸드백이며
주섬주섬 받아 들고 앞장선다.

채유진 (보면)

한기준 (돌아본다. 안 가냐고 눈빛으로 묻는 듯)

채유진 (본다. 기준을 따라... 나란히 걷는다)

뭔가... 처음으로 둘 사이에 따듯함이 전해져 온다.
그렇게 나란히 걷는 모습에서...

S#48. 배여사네 안방 / 밤.

이리 누웠다 저리 누웠다 하던 배여사, 벌떡 일어나 앉는다.

S#49. 배여사네 주방 / 밤.

이것저것 냉장고에서 멸치며 밑반찬 재료들 끄집어내기 시작,

본격적으로 반찬들을 만들기 시작하는 모습에서.

S#50. 신석호네 거실 / 밤.
식탁 위 그럴듯한 요리 두어 개.

신석호 (차려진 음식을 보며) 이게 다 뭐예요? 냄새 좋은데요.

진태경 그냥 냉장고에 있는 재료로 대충 만든 거예요.

신석호 (음식 중 하나를 먹더니) 우와!! 이거 정말 직접 만들었다구요?

진태경 제가 음식 솜씨는 엄마를 닮았거든요.

신석호 태경 씨는 대체 못하는 게 뭐예요? 그림 잘 그려, 요리 잘해, 성격
 도 좋아...

진태경 진짜요?

신석호 솔직히 스토리 잡는 거 하나 빼고는 다 잘하는 거 같아요.

진태경 (띵...! 본다) 제 스토리가 왜요? 왜 뭐... 재미가 없어요?

신석호 뭐랄까, 나쁘지는 않은데 확 잡아끄는 그런, 후킹 포인트가 없달
 까?

진태경 아아... 후킹 포인트요... (하는데 이미 빈정은 상한 표정)

신석호 그래도 그림은 꽤 귀엽게 잘 그리는 편이라.

진태경 근데 후킹 포인트가 없어서 별루라는 거잖아요, 그쵸?

신석호 (순간 멈칫... 뒤늦게 뭔가 실수를 했다는 걸 알아차린 듯...) 아니 별루
 라는 말은 안 한 거 같은데...

진태경 책도 잘 안 팔리는 작가고, 그쵸?

신석호 그런 말도 안 한 거 같은데...

진태경 맥락상 그런 뜻인 거잖아요, 후킹 포인트가 없다는 게.

신석호 (본다. 보다가... 말 돌리려는 듯) 아! 와인 한잔할래요?

진태경 아뇨, 하던 얘기 계속하죠 우리.

신석호 (썰렁... 해지면)

S#51. 하경네 아파트 12층 복도 / 밤.

엘리베이터 문 열리면서 반찬 꾸러미 들고 나오는 배여사,

하경의 아파트로 가서 비밀번호를 누르는데,

E. 띠로띠로리...

에러 소리와 함께, 비밀번호를 다시 눌러주십쇼.

배여사 (응? 하고 다시 누르는데, 또 똑같은 에러 소리) 얘가, 얘가... 이젠 비밀번호까지 바꼈나?

S#52. Insert> 하경의 차 안 / 밤.

진하경 네, 바꿨어요. 나도 프라이버시라는 게 있고... 나 없는 집에 엄마 혼자 맘대로 들락날락거리는 거 불편해.

배여사 (Insert) 12층 복도 앞) 쓸데없는 소리 그만하구, 빨리 바뀐 번호 대. 몇 번이야?

진하경 죄송해요, 엄마. 오늘은 그냥 가세요. 나 바뻐, 운전 중이야, 끊어요! (탁...! 블루투스 끊어버린다)

그 옆으로 타고 있는 시우, 하경을 돌아본다.

이시우 그냥 알려주시지... 오늘 날도 추운데.

진하경 괜찮아. 우리 엄마 생각보다 강한 분이셔.

이시우 근데 우리 지금, 어디 가요?

진하경 병원.

이시우 (병원? 하고 보면)

하경의 차, 병원 쪽으로 향하고.

S#53. 하경네 아파트 12층 복도 / 밤.

배여사 (끊긴 핸드폰 보며) 매정한 년... 날 닮아서 쌀쌀맞기가 아주... (그러더니 들고 온 반찬통 보면서) 그나저나 이걸 어쩌나? 도로 들고 갈 수도 없고... (하다가 문득... 위층 총각이 생각난다. 올려다보면)

S#54. 신석호네 / 밤.

진태경 말해보라니까요? 내 스토리 라인의 어느 부분이, 구체적으로 어떤 식으로 마음에 안 드는지.

신석호 마음에 안 든다는 게 아니구요.

진태경 왜 자꾸 말을 이랬다저랬다 바꿔요? 아까 전엔 분명히 후킹 포인트 없다고 해놓구선.

신석호 우리 태경 씨, 생각보다 집요한 데가 있으시네...

진태경 집요하지 않으면 어떻게 작가란 직업을 할 수 있겠어요? 그 오랜 시간 그리고 쓰고 지우고 고치고, 고민하고 창작하고... 석호 씨가 단어 하나가 안 떠올라 뜬눈으로 밤을 새본 적 있어요? 나는요, 대사 한 줄을 써내기 위해서 일주일을 머리 패게 고민하고 썼다 지웠다 무한 반복해요. 조사 어미 하나, 토씨 하나를 수천 번씩 이리저리 바꿔가면서, 어떡하면 엣지 있는 문장을 만들 수 있나, 어떡하면 나의 의도를 좀 더 명확하게 표현할 수 있나, 고민하고 또 고민하고... (하는데)

신석호 잘못했어요.

진태경 다 만들어놓은 거 보면서, 잘 썼네 못 썼네, 어떻네 저떻네, 참 말하긴 쉽겠죠. 하지만 창작하는 고통까지 함부로 폄하하고 평가하지 마세요!

신석호 그런 적 없는데.

진태경 내가 아무리 못 나가고, 잘 안 팔리는 작가지만! 나요! 그래도 자부심 있어요! 적어도 내 글은, 내 그림은... 읽는 아이들에게 긍정

적이고 따뜻한 울림을 줄 거라는 나만의 프라이드요! 아셨어요?

신석호　　그럼요, 명심하겠습니다.

진태경　　알았으면 됐어요, 이만 갈게요. (가방 들고 일어나면)

신석호　　태경 씨! 태경 씨!!!!

진태경　　(현관문 앞으로 나와 나가려고 문고리 탁! 잡는데)

신석호　　(따라 나와 그 손을 같이 탁! 잡으며) 그냥 가면 어떡해요?

진태경　　그냥 안 가면요? 어쩌라구요?

신석호　　화는 풀고 가야죠.

진태경　　(어쩌라고? 쳐다보면)

S#55.　　비상계단 13층 복도 / 밤.

반찬통 들고 계단을 올라오는 배여사, 후우! 중간에 한 번
멈춰선 뒤 다시 올라온다. 13층 신석호 집 앞으로 가서 기척을
살피는데, 갑자기 안쪽에서 문이 쿵쿵...거린다.

배여사　　...? (응? 안에 누가 있나?)

(Insert) 태경과 석호는 격렬한 키스 중, 서로 밀치고 밀치며 격하게 키
스하는 모습에서)

배여사　　(슬쩍 귀를 대보다가 흠칫!) 오마나...! (아이구 민망해라)

그러면서 배여사, 재빨리 반찬통 도로 집어 들고 돌아서서 엘리
베이터 쪽으로 달려와 내려가는 버튼을 탁탁탁 누르고,

(Insert) 거의 동시에 격하게 키스 중이던 태경과 석호, 키스의 격렬함을
이기지 못하고 그만 잡고 있던 문고리를 누르면서 그 바람에 문이 확!!!!

열린다)

동시에 우르르르 열린 문과 함께 바닥으로 쏟아지듯
넘어지는 태경과 신석호.
그 바람에 엘리베이터 앞에 있던 배여사.

배여사 옴마야, 어떡해? (하고 돌아보다가 남녀가 엉켜 있자) 아이구 저걸
어째, 남사스러워라... (손으로 반은 눈을 가리고 반은 쳐다보다가
응-??? 멈칫)

쓱... 손을 내리고 다시 쳐다본다.
낑낑거리며 일어서는 신석호와 태경,
뭐가 웃긴지 킥킥거리며 둘 다 재밌어서 어쩔 줄 모르면서,

신석호 다쳤어요?
진태경 아뇨... 괜찮아요,
신석호 (잡아 일으켜주며, 엉덩이 부분 툭툭 털어주는데)
배여사 태경아!
진태경 네? (자기도 모르게 아이처럼 대답하며 쳐다보는 순간 헉...!)
신석호 (같이 엉덩이 털어주다 말고 돌아보다 순간 헉...!)
배여사 (그 둘을 번갈아 보고, 또 번갈아 보고, 또 번갈아 보다가 순간) 태경이
너, 이노무 기집애애애애애!!!!!

Insert〉 아파트 전경 위로,
진태경(E) 엄마아아아아!!!!!!

S#56.　병원 앞 주차장 일각 / 밤.
한쪽으로 와서 멈춰 서는 하경의 차.

이시우　(? 하경을 본다) 누가 아파요?

진하경　(보며) 309호 환자야. 담당 주치의 오늘 당직이랬으니까 만날 수 있을 거야. 가서 니가 직접 들어.

이시우　(? 본다. 시선에서)

S#57.　병원 안, 복도 / 밤.
혼자 뚜벅뚜벅 걸어 들어와 309호 앞에 멈춰 선다.
다른 환자들 그 한쪽으로 서 있는 이름 [이명한]

이시우　... (말없이 본다. 시선 돌려 병실 안쪽 쳐다본 뒤)

S#58.　이명한의 병실 안 / 밤.
안으로 들어서는 이시우, 한쪽 침대 위로 조직검사를 마친 듯...
축... 늘어져 잠들어 있는 이명한을 본다.

이시우　(말없이 바라보는 시선 위로)

의사1　(Flash Back〉 스테이션 앞 일각.) 폐 PET-CT랑 객담검사 결과가 나왔는데... 암이 맞구요, 이미 3기 접어들었다고 봐야 할 겁니다. 여기 PET-CT 보시면 림프랑 위 오른쪽으로 상당히 전이가 된 걸로 보이네요.

이시우　(말없이 서서... 죽은 듯 잠들어 있는 이명한을 바라본다)

의사1(E)　이미 통증이 굉장히 심했을 텐데...

이시우　(젠장...! 가슴이 아프기도 하고... 화도 나는 눈빛으로 바라보다) 아버

지...

| 이명한 | ... |

| 이시우 | 대체 나한테 왜 이래... 나한테... 왜 자꾸 이래애!!! |

| 이명한 | ... |

| 이시우 | (그 침대를 두 손으로 꼭 잡은 채 그대로 고개를 숙인다...) |

ㅎㅎ흑...!!! 결국 참았던 원망이 눈물로 터져 나오면서.

S#59.　그 병실문 밖 복도 / 밤.

한쪽에 서 있던 하경,

나직한 한숨으로 조용히 돌아서는데

그때 저편으로 정복경찰 한 명과 사복경찰 한 명이

스테이션 앞에 서 있는 게 보인다.

| 경찰1 | 여기 이명한 씨라고 입원해 있죠? 엊그제 교통사고로 들어온... |

| 진하경 | ...? (본다) |

S#60.　기준과 유진네 침실 / 밤.

나란히 잠을 자는 기준과 유진.

유진은 아까부터 몸을 뒤척이며 고통스러워하는 것 같더니,

| 채유진 | 오빠... 좀 일어나봐. |

| 한기준 | (부르는 소리에 깨서) 응? 뭐? |

| 채유진 | (신음하며) 오빠... 나 아파. |

| 한기준 | (벌떡 일어나서 불을 키면) |

| 채유진 | (식은땀을 뻘뻘 흘리며 몸을 동그랗게 만 채 앓고 있다) |

한기준	(정신이 번쩍 들어서) 유진아, 왜 그래? 어디가 아픈데...
채유진	배가... 배가 너무 아파. (몸을 웅크리면)
한기준	!! (심각해지고) 유진아! 괜찮아? 유진아아아!!!!
이시우(Na)	비가 바람에게 말했습니다.

S#61. 병원 스테이션 앞 / 밤.

진하경	무슨 일이시죠?
경찰1	이명한 씨랑 어떻게 되시죠?
진하경	(어떻게 설명할까 싶다가...) 보호잔데요.
경찰1	이명한 씨 앞으로 체포영장이 나왔습니다. 자해 공갈 혐의 및 보험 사기 죕니다.
진하경	...! (본다, 보다가 뒤쪽 돌아보면)

그 뒤로 병실에서 나오는 이시우 그 말을 들은 듯 보고 있다.

진하경	(시우를 보는 위로)

Insert〉 세상 태평하게 잠이 들어 있는 이명한 위로.
복도〉
망연자실 서 있는 이시우, 그런 시우를 바라보는 하경 위로,

이시우(Na)	너는 밀어붙여... 나는 퍼부을 테니.

그들의 전경에서.
15부 엔딩.

제16화

내일의 정답

S#1.　이명한의 병실 안 / 밤.

시우가 조직검사를 마치고 축 늘어진 채 잠들어 있는 명한을
내려다보고 있다. 그 위로,

Insert〉Flash Back〉스테이션 앞 일각.

의사1	폐 PET-CT랑 객담검사 결과가 나왔는데... 암이 맞구요, 이미 3기 접어들었다고 봐야 할 겁니다. 여기 PET-CT 보시면 림프랑 위 오른쪽으로 상당히 전이가 된 걸로 보이네요.
이시우	수술하면요? 살 수 있나요?
의사1	전이가 상당 부분 진행된 상황이라... 수술로 종양을 제거하고 약물과 항암 치료를 병행하더라도 확률은 반반입니다...
이시우	...!
의사1	이미 통증이 굉장히 심하셨을 텐데...

다시 이명한의 병실 안〉

이명한	(그러나 세상 태평하게 잠이 들어 있는 듯한 모습...)
이시우	(젠장...! 가슴이 아프기도 하고... 화도 나는 눈빛으로 바라보는데)
경찰1(E)	여기 이명한 씨라고 입원해 있죠?
진하경(E)	무슨 일이시죠?

S#2. 병실 복도 / 밤.

문을 열고 밖으로 나오는 이시우, 스테이션 쪽을 쳐다보는 위로.

경찰1(E) 이명한 씨 앞으로 체포영장이 나왔습니다. 자해 공갈 혐의 및 보험 사기 쬡니다.

시우, 입원실 쪽을 돌아보는 하경과 시선이 마주친다.
그리고 입원실 안의 이명한을 한번 돌아본다. 보더니,
그대로 뚜벅뚜벅 경찰들 앞으로 다가선다.

이시우 지금 병실 안에 계세요.

진하경 (멈칫... 시우를 본다)

이시우 (아주 담담하게) 조직검사를 받았는데 폐암 말기로 나왔습니다. 내일 몇 가지 검사를 더 해야 한다는데... (경찰1을 보며) 그래도 데려가야 한다면 데려가세요.

진하경 (놀라서) 이시우!!

이시우 (그대로 지나쳐 휴게실 쪽으로 가버린다)

진하경 (그렇게 가버리는 시우를 쳐다보는데)

경찰1 아... 이거 골치 아프네, 이봐 김형사, 담당 의사부터 만나봐. 지금 연행이 가능한지 어떤지...

경찰2 네. (스테이션 쪽으로 가서 담당 의사를 찾고)

S#3. 다른 산부인과 병원 복도 / 밤.

드륵... 문이 열리고 나오는 간호사1.

| 간호사1 | 보호자분 들어오세요. |

한쪽에서 초조하게 기다리고 있던 기준, 쳐다보면.

S#4. 다른 산부인과 병원 초음파 검사실 / 밤.

유진이 베드에 누워서 검사를 받고 있다.

의사2	(기기로 유진의 배를 진단하며) 배뭉침이라고 자궁이 팽창하는 이 맘때 산모에게 가장 흔히 나타나는 증상 가운데 하나예요.
채유진	네...
의사2	다행히 아기는 잘 있네요.
채유진	... (이제 거의 끝난 건가 싶어 의사2를 보는데)
의사2	잠깐만요. 아기 심장소리 들려줄게요.
채유진	? (몸을 일으키다가 멈칫 보면)

검사실 내부에 E. 쿵쾅- 쿵쾅- 쿵쾅- 소리가 울린다.

| 채유진 | ... (주변의 모든 소음 사라지고, 오직 아기의 심장소리만 쿵쾅! 쿵쾅! 가슴에 날아와 꽂힌다) |

유진, 잠시 멍하게 그 소리를 듣는데 자기도 모르게
점점 눈물이 두 눈에 고여 온다...
뭐라 설명할 수 없는 기분에 고개 돌리다가 멈칫... 기준을 본다.
기준 역시, 들어서다 말고 문 앞에 서서 그 소리를 듣고 있다.
그 역시 아기의 심장소리에 말로 형언할 수 없는 눈빛으로
유진을 본다. 두 사람의 눈빛 서로 마주치는 위로
계속해서 쿵쾅쿵쾅! 아이의 심장소리 강하게 들려오는 위로,

진하경(Na)　간단할 거라 생각했던 문제가 세상에서 가장 어려워지는 순간이
　　　　　　있다.

S#5.　　병원 밖 일각/ 밤.

하경이 밖으로 나오면 한쪽에 앉아 있는 시우의 뒷모습이 보인다.

진하경(Na)　이러지도 저러지도 못할 때, 앞으로 나아갈 수도 없고 뒤로 물러
　　　　　　설 수도 없을 때...

진하경　　　(본다. 보다가 그 옆으로 뚜벅뚜벅 다가서더니) 경찰들... 그냥 갔어.

이시우　　　(움직이지 않는 그의 뒷모습...)

진하경　　　담당 의사 말이 검사가 다 끝나기 전에는 병원 못 나가신다고...
　　　　　　의사 허락 없이는 경찰도 함부로 못 데려가나 보던데...

이시우　　　... (괴롭다)

진하경　　　그리고 너도 그래. 아버지 얘기도 좀 들어보지...

이시우　　　(OL. 말없이 쓱 고개를 숙인다)

진하경　　　(그런 시우를 본다. 보다가) 너... 우니?

이시우　　　(젠장...! 안 울려고 했는데, 이런 모습 안 보여줄려고 했는데... 계속해서
　　　　　　뚝... 뚝... 떨어지는 눈물에 어쩔 줄 모르는...)

진하경　　　(본다. 보다가 자기도 모르게 그의 어깨에 손을 얹는데)

이시우　　　(갑자기 벌떡 일어서서) 됐어요, 위로하지 마세요.

진하경　　　(멈칫... 보면)

이시우　　　우리 회사에서만 그런 척하기로 한 거잖아요. 이렇게까지 신경
　　　　　　써주지 않아도 된다구요, 과장님. (끝까지 눈물을 보이지 않으려, 외
　　　　　　면한 채) 가세요, 그만... (그러고는 그대로 획! 가버린다)

진하경　　　...! (본다. 보다가... 올렸던 손, 천천히 거두는 위로)

진하경(Na)　어떻게 해야 하는지... 뭐가 맞고 틀리는 건지 판단이 서지 않을
　　　　　　때조차도 우리는 결정하고, 선택해야 한다. 어떻게 하는 게 옳은

건지, 어떻게 살아야 정답인 건지...

S#6.　Flash Back> 본청 일각 / 과장되고 얼마 되지 않은 어느 날.

진하경　(쓱 고개를 들이밀며) 비결이 뭔가요, 국장님?

고국장　(쓱 같이 돌아보며) 뭔 비결?

진하경　전국 기상청을 통틀어 예보 적중률 1위라는 기록을 갖고 계시잖
　　　아요. 기상청의 살아 있는 역사, 살아 있는 전설! 아직까지 그 기
　　　록을 깬 예보관이 없다는데...

고국장　그러니까 분발 좀 하자, 진과장! 그게 언제 때 기록인데 아직도
　　　그걸 깨는 놈들이 없어.

진하경　그러니까요, 대체 정답을 맞히는 비결이 뭔지, 전수 좀 해주시면
　　　안 될까요?

고국장　알고 싶어?

진하경　(두 눈 반짝이며) 네! 꼭 알고 싶습니다! 알려주세요, 국장님!

고국장　전국 기상청을 통틀어 예보를 가장 많이 틀린 사람이 누군지 알
　　　아?

진하경　예...?

고국장　그게 누군지 알면 비결이 보일걸? (씩 웃으며 가버리면)

벙찐 표정으로 국장이 가는 쪽을 돌아보는 하경의 얼굴.

그녀 뒤로 기상청 화면들 위로 수치들 어지럽게 깜빡이는 데서.

타이틀 뜬다.

[제16화, 내일의 정답]

S#7.　엄동한네 거실 / 밤.

엄동한	(들어오면)
이향래	(기다리고 있었던 듯 일어나며) 늦었네?
엄동한	(면목이 없어서) 예보가 뒤집히는 바람에 그것 좀 수습하느라.
이향래	(들으나 마나 한 소리) ...
엄동한	미안하다...
이향래	(한숨 쉬고) 피곤할 텐데 쉬어. (들어가려는데)
엄동한	향래야?
이향래	? (돌아보면)
엄동한	그거 갖고 와!
이향래	뭐?
엄동한	우리 이혼 서류.
이향래	!! (놀라고)
엄동한	내가 오면서 내내 생각해봤는데... 우리 보미가 아빠한테 받고 싶은 생일 선물이 고작 우리 세 식구가 다 같이 외식하는 거란 것도 기가 막히지만... 그거 하나 못 지켜서 당신이랑 보미 바람맞힌 나는 또 뭐냐?
이향래	(그것 때문에 이러는 건가 싶어서 보면)
엄동한	(절망스럽게 향래를 보며) 난 아무래도 답이 없어. 향래야.
이향래	... (빤히 쳐다본다. 시선에서)

S#8.　신석호네 거실 / 밤.
바싹 긴장한 채 나란히 앉은 신석호와 머쓱한 얼굴의 태경.
그 둘을 쎄하게 쳐다보고 있는 배여사.

배여사	그래서. 부모님은? 뭐 하시는 분들인가?
신석호	(당황하며) 예?

진태경	또 시작이다, 엄마...
신석호	두 분 모두 평생 교편을 잡으셨습니다. 아버지는 고등학교에서 물리를 가르치셨는데 재작년에 정년퇴임 하셨고요. 어머니는 현재 초등학교 교감 선생님이십니다. (제법 또박또박 준비된 학생처럼 대답도 잘한다)
배여사	교육자 집안이구먼... 그럼 자네는? 학교는 어디 나왔어?
신석호	한국대 물리학과를 졸업했습니다.
배여사	우리 하경이랑 같은 대학을 나왔구먼?
신석호	예. 7년 선뱁니다, 제가.
배여사	(둘러보며) 이 집은 그럼,
신석호	(OL) 자갑니다. 물론 대출이 살짝 껴 있긴 합니다만... 제 명의로 된 제 집, 맞습니다.
배여사	직장도 그만하면 든든하고, 집도 있고, (둘을 보며) 됐네, 그럼. 결혼만 하면 되겠네?
신석호	(멈칫... 그 말에 배여사를 보며) ...예?
진태경	엄마! 엄마! 엄마! 또 앞서가시지 또! 제발 그러지 좀 마세요, 쪼옴! 석호 씨 놀라잖아.
신석호	아니, 뭐 꼭 그런 건 아니구요, 태경 씨.
진태경	(석호 보며) 미안해요, 석호 씨, 너무 부담 갖지 마세요, 이거 우리 엄마 버릇이에요, 앞뒤 없이 무턱대고 결혼 얘기부터 꺼내시는 거... 우리 하경이도 이것 땜에 집까지 나갔다니까요.
배여사	늬들 결혼을 전제로 만나는 거 아냐?
석호/태경	아, 예에... / 아니이! (동시에 서로 다른 대답에)
신석호	(응??? 태경을 본다)
진태경	(응??? 석호를 본다)
배여사	(응??? 그 둘을 쳐다보면)
신석호	결혼을 전제로 만나는 거 아니었어요?
진태경	어머, 우리 결혼을 전제로 만나는 거였어요?

신석호	(정색해서 태경에게만 들리게 소곤!) 그럼 나랑 왜 잔 겁니까?
배여사	(그런데 들렸다! 흠칫! 뭐? 잤어? 태경을 쳐다보면)
진태경	(같이 석호에게 소곤!) 남녀가 좋아서 사귀다 보면 같이 잘 수도 있죠.
신석호	(서서히 언성 커지며) 그냥 잠만 잔 게... 아니잖습니까? 분명히 태경 씨랑 저는, 어? 서로 통했고, 어? 또 뭐냐... 분명히 그 과정에 서로의 뜨거운 사랑을 느꼈고!!!
배여사	(민망) 저기 이보게! 그런 얘기는 나 없을 때 니들끼리 하면 안 될까?
신석호	(이미 배여사 안 보인다. 흥분해서) 나는!!! 처음이었단 말입니다!!!! 당신이 내 첫사랑이었고! 첫 여자였다구!!!
진태경	그래서요? 설마... 저더러 책임지라는 거예요, 지금?
배여사	(아이고! 듣고 있기 어지럽다!)
신석호	설마... 나 가지고 논 겁니까?
진태경	아니, 누가 가지고 놀았대요? 나 그런 여자 아닙니다!
신석호	그럼 결혼 생각도 없으면서 어떻게 나랑 갈 데까지 갔습니까?
진태경	좋아하니까요! 좋아서 연애도 시작했고, 그래서 거기까지 간 거지.
배여사	(듣고 있기 불편해서 일어난다) 나 갈란다!
신석호	(안중에 없다) 난 태경 씨가 진심이라고 믿었단 말입니다!
진태경	진심이에요!
신석호	(아웅) 그런데 결혼은 생각 없다면서요!
진태경	(다웅) 그것도 진심이고요!!
배여사	아이고! 미치겠다... (고개 절레절레 저으며 나오는 그 뒤로)

마상 입은 석호와 답답한 태경의 아웅다웅 계속되는 데서.

S#9. 아파트 현관 앞 / 밤.

서둘러 아파트를 빠져나오는 배여사.

배여사 (엘리베이터 버튼을 누른다. 그러면서 허...) 기맥힌다. 기맥혀... 결혼할라는 놈한텐 비혼주의자가 들러붙더니, 결혼은 생각도 없는 놈한텐 저렇게 결혼하자는 놈이 들러붙고... 세상 참 맘대로 안된다... (엘리베이터 문 열리면 올라타는 위로)

캐스터(E) 찬바람이 불면서 기온을 더욱 끌어내리고 있습니다.

S#10. 도시 전경 / 낮.

분주하게 하루를 시작하는 사람들, 도시 전경 위로,

캐스터(E) 현재 서울 기온은 3도지만 체감 온도는 여전히 영하권에 머물고 있습니다. 그러나, 내일 아침에는 다시 영상권으로 포근한 날씨를 되찾겠습니다.

S#11. 기준과 유진네 거실.

TV 화면으로 기상캐스터가 전하는 날씨 그림 이어지면서.
차분한 분위기 속에서 아침 식사를 하는 기준과 유진.
유진이 속이 울렁거려 입맛이 없는 와중에도 꾸역꾸역 밥을
먹는다.

한기준 (그 모습 물끄러미 보다가) 유진아...
채유진 (먹으면서 대답만) 응.
한기준 나 기억났다?

채유진	(그제야 고개 들고) 뭐가?
한기준	내가 너랑 결혼해야겠다고 결심했던 순간 말야.
채유진	(? 쳐다보면)

Insert〉Flash Back〉브리핑실 / 2년 전 어느 날, 낮
브리핑이 끝나고 기자들 일제히 흩어지고,
단상 앞에서 기준이 브리핑 자료를 정리하는데,

채유진(E)	온도조밀역 뜻이 뭐예요?
한기준	(고개 들고 보면)
채유진	(지금보다 앳된 모습으로) 아까 브리핑 내용 중에 온도조밀역인 서해안으로 난기가 유입된다는 말이 있었잖아요?
한기준	(사무적으로) 등온선이 밀집되어 있는 구역이란 뜻입니다.
채유진	(고개 끄덕이며) 아... 그런 뜻이구나. 그럼 말이죠. (준비해온 종이를 펼쳐 보이며) 온도 연직구조와 수상당량비 관계를 좀 설명해줄래요? 아무리 인터넷을 뒤져봐도 안 나오잖아요.
한기준	(종이에 적힌 내용을 보고는) 온도 연직구조라는 건 특정 지점의 수직적 온도랑 습도 같은 정보들이 담겨 있는데...(설명 이어지고)

다시 현재〉

채유진	뭐야? 나랑 결혼을 결심한 게 내가 바보 같아서라구?
한기준	아니.
채유진	그런 뜻 아냐? 모르는 게 너무 많아서, 띨해 보여서...
한기준	아니라구.
채유진	그럼?
한기준	니가 날 그렇게 바라봐줘서.
채유진	...? (본다)

Insert〉 Flash Back〉 연결.

열심히 설명해주는 기준을 바라봐주는 유진의 눈빛...

그녀의 눈빛에 얼굴 발그레해지는 기준, 더 열심히 설명해주는 위로,

한기준(E) 니가 날 그렇게 바라보는데... 너랑 있으면 왠지 못 할 게 없을 것 같은 거야.

다시 현재〉

한기준 그때만큼은 내가 정말 꽤 괜찮은 사람처럼 느껴졌거든.

채유진 (피이... 웃어넘기는) 내 눈엔 진짜 그렇게 보였으니까. 이 사람은 모르는 게 없구나... 최소한 자기 전문 분야에서만큼은 프로구나... 그런데도 잘 모르는 나를 무시하지 않는구나... 멋지다... (보며) 그랬었어.

한기준 (보며) 그런 마음으로 날 좀 더 믿어주면 안 되겠니?

채유진 (멈칫... 본다. 사뭇 진지해진 기준의 말과 눈빛에) 믿음의 문제가 아니라 현실의 문제야. 애 키우는 거 정말 장난 아니래.

한기준 알아... 요즘 매일같이 인터넷에서 찾아보고 있어.

채유진 들어가는 돈두 진짜 장난 아니구.

한기준 알아... 근데 우리만 힘들겠냐? 다른 사람들두 그렇겠지, 근데두 다들 애 낳고 살아가고 있잖아. 우리라고 못 하겠냐?

채유진 오빠, 나는... 나는 있지... (하는데)

한기준 실은 나 말이다, 어제 우리 애기 심장소리 듣는데, 가슴이 터져나가는 줄 알았어. 우리 아이가 처음으로 엄마 아빠한테 말을 건 거잖아. 나 여기 있다고, 나... 살아 있다고.

채유진 (순간 울컥... 두 눈에 눈물이 고인다. 그 위로 계속)

한기준 나 그 순간 마음속으로 대답했어. 그래, 아가야... 안녕... 내가... 니 아빠야.

채유진	(툭... 기어코 떨어지는 눈물, 그대로 고개 숙이면)
한기준	(본다. 보더니 일어나 그녀 옆으로 가서 반 무릎으로 앉아, 그녀의 얼굴을 바라보며) 유진아. 나... 정말 잘해볼게. 너랑 우리 애기를 위해서. 음?
채유진	(고개 돌려 기준을 본다. 보더니 그대로 꼭 끌어안아준다) 고마워.
한기준	...!
채유진	사랑해...
한기준	(감동으로, 그녀를 같이 꼭 끌어안아준다) 나두 유진아... 나두...

두 사람, 그렇게 꼭 끌어안은 채로,
그동안 쌓여온 많은 것이 스르르 풀리는 데서.

S#12. 본청 복도.

저벅저벅, 뭔가 결연한 표정으로 어딘가를 향해 걸어가는 한기준.

한기준	(나직이) 이제 나는 아빠다... 나는 가장이다... 정신 똑바로 차리고, 마음 단단히 먹고... (딱! 멈춰 서는 그곳)

[운영지원과] 팻말이 붙어 있는 앞이다. 쳐다보는 데서.

S#13. 본청 운영지원과.

화면 가득 [연금담보대출] 관련 안내 용지를 받아 드는 기준.

직원1	괜찮으시겠어요?
한기준	뭐가요?
직원1	원래 연금담보대출은 퇴직 이후의 자금을 미리 땡겨 쓰는 거라

웬만해서는 신청을 잘 안 하거든요.

한기준(E) 이제 나는 아빠다, 나는 가장이다... 정신 똑바로 차리고, 마음 단단히 먹고...

한기준 아내가 임신했거든요. 이사도 해야 하고, 준비할 게 많은데... 결혼하면서 대출받은 것 때문에 한도가 안 돼서요.

직원1 아아, 네에... (갑자기 격한 공감으로 적극적으로) 신청 서류는 거기 적힌 사이트에 들어가서 직접 출력하시면 되구요. 더 궁금하거나 필요한 게 있으면 언제든 물어봐주세요. (보며) 화이팅입니다!

한기준 네...! (같이 주먹 한번 쥐어 보인 뒤, 돌아서는데)

그때 사무실 저쪽으로 시우가 보인다.

시우가, 직원2에게 뭔가 서류를 챙기며 나오다가 멈칫...

기준과 서로 시선이 마주친다.

두 남자, 서로 대출 신청서를 쓰윽... 감추더니,

이시우 그럼...

한기준 그럼...

이시우 (밖으로 나가고)

한기준 (출력하려고 한쪽으로 돌아서는데 그 뒤에서)

직원2(E) 이시우 특보, 결혼하나?

직원1(E) 왜?

직원2(E) 주택임차대출 관련해서 문의한 것 보면... 그런 뜻 아니겠어?

직원1(E) 뭐야? 진하경 과장이랑 결혼까지 가는 거야?

직원2(E) 그러게? 좀 갑작스럽긴 하지? 설마... 속도위반인가?

직원1(E) 어어어!!!! 말 되네, 말 돼. (주고받는 가운데)

한기준 ... (속도위반...? 설마...? 하는 표정에서)

S#14. 본청 구내 커피숍.

오명주 으응??? 속도위반?

박주무관 운영팀 쪽에서 나온 말이랍니다. 이시우 특보가 주택대출까지
 받은 거 보면, 확실하지 않겠어요?

오명주 (헐...! 하는데, 바로 그때)

진하경 (쓱 그들 옆으로 다가서며, 매점 쪽으로) 여기요, 아메리카노 하나...
 (했다가 옆에 오늘 스페셜 메뉴판을 본다. 유자차다, 보더니) 아니다, 유
 자차로 하나 주세요. (하면서 계산한다)

명주/박주무관 (서로 시선 쓰으... 교환하는 가운데)

진하경 (계산 끝내고 돌아서다가 흠칫! 두 사람을 보면)

박주무관 (동시에 커피 잔을 들어 보이며) 왜 커피 안 드시고...

진하경 아, 네, 오늘 스페셜이라길래...

박주무관 하기사 그렇죠, 유자차가 비타민도 많구, 또 필요하실 테니까...

진하경 ? (뭔 소리야? 하고 보는데)

알바1 여기 유자차요. (내밀면)

진하경 그럼, 먼저 올라가겠습니다. (유자차 들고 가면)

박주무관 아우, 우리 진과장, 벌써부터 조심 많이 하시네. 하긴 그렇지, 애
 기한테 카페인은 조심해야지... 그죠, 오주임님?

오명주 확실한 것도 아닌데, 괜히 동네방네 소문내지 마시구요! (하경 따
 라 종종종 가버리면)

박주무관 (피식 웃다가, 커피 주문하고 있는 다른 직원한테 슬쩍) 혹시 소문 들
 었어? (하는 데서)

S#15. 본청 상황실.

오전 회의를 위해 분주한 가운데 속속들이 들어서는 사람들,
하경도 유자차를 들고 들어서다가 상황실 쪽으로 오던 시우와
시선 마주친다. 이시우, 그대로 쓱 지나쳐 자리로 가고.

진하경, 그런 시우를 본다.

보다가 자리로 가면 뒤따라 들어오는 오명주,

하경과 시우의 그런 분위기 쓱 감지하며 자리로 가는 가운데,

그때 앳된 모습의 신입사원 서너 명이 일렬로 나란히 들어온다.

신입직원들 (일동 우렁차게) 안녕하십니까!

담당자1 이번 기상청 실무 연수에 참여하게 된 신입들입니다. 오늘 있을
 예보회의 참관하러 왔습니다.

신입직원들 (일제히) 잘 부탁드립니다!

일제히 돌아보는 기상청 직원들.

(하경, 시우, 엄동한에 그 외 기상청 직원들 일제히 돌아보면서)

실내에 있던 직원들, '목소리 한번 우렁차다', '어리다. 어려...'

한마디씩 하는 가운데,

담당자1 (신입 직원들 향해) 자자... 다들 이쪽으로 오세요, 방해 안 되게...

신입직원들 (긴장한 채 우르르 한쪽으로 가서 자리 잡는 가운데)

Insert〉총괄팀 쪽에서 보던, 김수진.

김수진 (보며) 나도 저런 때가 있었는데...

신석호 (옆에서 피식 웃으며) 왜? 그리워?

김수진 물색없이 들떠서, 뭔가 내가 큰일을 하게 될 줄 알았죠.

오명주 근데? 해보니 영 아냐?

김수진 (흘긋 보더니) 뭐... 기라고는 못 하죠. 맨 실수만 하고, 해도 해도
 안 되고...

오명주 (슬쩍...) 그렇게 힘들면 괜히 고생하지 말고, 오라는 데 있을 때 가.

김수진 (멈칫... 쳐다보며) 갑자기 무슨 소리세요?

오명주 (슬쩍 보더니) 얘기 들었어. 정책과에서 오라 그런다며.

김수진 (멈칫…) 오주임님.

오명주 맘 같아서는 붙잡고 싶지, 근데... 누구보다 내가 잘 알잖어. 이 자리가 얼마나 고되고 피 말리는 자린지. 툭하면 밤새고, 열심히 해도 맨날 욕이나 얻어먹고... 잡고 싶어도 무슨 껀덕지가 있어야 말이지.

김수진 주임님...

오명주 그냥 가볍게 생각해. 수진 씨 하고 싶은 대로. 응? (그러는데)

진하경 (마이크에 대고) 11월 18일 오전 회의를 시작하겠습니다. 위성센터 나와주시죠.

위성센터(E) 위성센터입니다. (브리핑 시작되는 가운데)

오명주 (회의에 참석하러 자리에서 일어난다)

김수진 ... (묘한 기분으로 돌아보는 데서)

S#16. 병원 병실.

간호사2가 투약할 것들 들고 입원실로 들어온다.
이명한이 누워 있는 쪽으로 커튼이 닫혀 있는 게 보인다.

간호사2 이명한님, 수액 바꿔드릴게요. (하다가 멈칫... 본다)

텅 빈 침대 위로, 이명한이 입고 있었던 듯한 환자복이 놓여 있다.

S#17. 본청 상황실.

이시우, 서류 틈 사이로 나온 대출 서류를 쓱 한번 본다.
한기준, 그런 시우를 한번 흘긋 쳐다본다.
시우, 나직한 한숨 내쉬는데 그때 지잉지잉... 핸드폰이 울린다.

표 안 나게 보면, 병원이다... 뭐지? 싶은 가운데,

진하경　　　(정리하며) 주말에 충남을 시작으로 전라남북도 위주 전국 곳곳 5mm 안팎의 강수 예상됩니다. 주요 지역들 지상기온이랑 상대습도 계속 주시해주시고요. 이것으로 회의를 마치도록 하겠습니다.

사람들 일제히 흩어지는 가운데,
이시우, 재빨리 핸드폰 들고 밖으로 나간다.
진하경, 그렇게 쏜살같이 사라지는 시우를 흘긋 한번 보면,

협력팀장1　　(지나쳐 가며) 진과장! 축하해요.
진하경　　　(돌아보며) 네?
협력팀장2　　(뒤따라오다가) 뭘 축하하는데?
협력팀장1　　(나가며) 좋은 소식 들리던데, 맞죠?
진하경　　　좋은 소식이요?
협력팀장1　　곧 날 잡는다며어?
한기준　　　(? 쳐다본다)
총괄2팀　　　(엄동한과 신석호, 고국장까지 일제히 쳐다본다, 뭐어????)
협력팀장2　　진짜? 이야! 우리 이번엔 진짜루 국수 먹는 건가? 그런 거야, 진과장?
일제히　　　(엄동한, 고국장까지 동시에 그런 거야??? 하는 눈빛으로 쳐다본다)
진하경　　　(떵...! 이게 다 무슨 소리지? 벙찐 가운데)

S#18.　본청 복도 일각.

이시우　　　(역시 멈칫...! 핸드폰 귀에 댄 채 놀라는 눈빛 위로) 아버지가요...? 안 계세요...?
간호사2(F)　네, 지금 입원실에 안 계셔서 가실 만한 데 다 찾아봤는데 원내에

안 계신 거 같아요. 연락 없으셨나요?

이시우 아뇨... (했다가) 일단 알겠습니다. 저도 찾아보고 연락드리겠습니다. (끊는다. 끊고 핸드폰에서 아버지 이름을 찾는다. 아주 짧게 망설이는 눈빛... 그러다가 누른다, 그러자...)

안내멘트(F) 고객님의 전화기가 꺼져 있어 삐 소리 후 음성사서함으로 연결됩니다.

시우, 뭔가 밀려오는 불길한 느낌에 핸드폰을 본다. 시선에서.

S#19. 본청 휴게실 일각.

진하경 뭐? 운영지원과에서?

한기준 어, 이시우 특보가 주택대출을 받으려고 뭘 좀 알아봤던 모양이야.

진하경 아니 대출받은 거랑 내 결혼이랑 무슨 상관인데?

한기준 남자가 집 장만한다고 대출받는데 하필, 진과장하고 사내연애한다고 소문난 이시우야. 충분히 연결할 수 있는 상황이고.

진하경 (허! 그래도 어이가 없다) 이시우 얘는 갑자기 웬 주택대출이야? 있어봐! (하더니 총괄팀 쪽으로 간다)

한기준 ? (보면)

S#20. 본청 총괄팀.

저벅저벅 걸어와 시우 책상 앞으로 오는데, 없다.

진하경 이시우 특보 어딨어요?

신석호 글쎄요, 좀 전에 핸드폰 들고 나갔는데... 저기 근데,

진하경 근데 뭐요? (예민하다)

신석호 가긴 가시는 겁니까?

진하경	가긴 어딜 가요?
신석호	결혼...
진하경	아뇨! 안 가요! 헛다리예요! 헛소문이구요!
오명주	(뒤에서 상당히 조심스럽게) 저기 그럼... 속도위반도 아니신 거죠?
진하경	예에?? 건 또 무슨 소리예요? (돌아본다)
수진/석호	(동시에 ??? 처다본다. 동시에 하경의 배를 본다)
오명주	(쓰윽... 하경의 배를 한번 본 뒤, 다시 하경과 시선 마주치며) 갑자기 결혼 소문 돌지, 속도위반 얘기 나오지... 과장님까지 커피 대신 유자차 드시지.
진하경	(허...! 와! 이렇게 한 방에 훅! 또 가버리나? 싶은 마음에 잠시 머리를 쓸어 넘기며 생각하더니, 다시 총괄팀을 향해) 아니에요, 오주임님. 저요, 아무것도 위반한 적 없구요, (신석호 보며) 이시우 특보 주택 대출이랑 제 결혼 아무 상관 없어요. 다들 괜한 상상, 소설 쓰지 마세요. 솔직히 말씀드리는데 이시우하고 저! 이제 아무 사이 아니에요.
일제히	(으으응?????? 이건 또 무슨 소리야? 처다본다)
한기준	(한쪽에서 들어서며, 하경의 말을 들으면)
진하경	죄송해요, 실은 지난 태풍 때 진작 헤어졌는데... 헤어지면 또 헤어졌다고 말 나올까 봐 쇼윈도 커플처럼 당분간만 그런 척하기로 했던 거예요, 모두한테 속여 죄송합니다. 근데... 더 이상은 안 될 거 같네요. (그러더니 모두를 향해) 이 자리에서 다시 한번 모든 거 다 정리할게요. 이시우하고 저, 끝났습니다! 그러니까 제발, 제가 모르는 진도 빼지 마세요, 부탁드립니다! (그러고는 그대로 돌아서는데 순간 멈칫...)

그 뒤로 시우, 서서 하경을 빤히 쳐다보고 있다. 다 들은 듯...한데, 근데 좋은 건지 싫은 건지 표정을 읽을 수 없다.

진하경 (본다. 보더니) 들었니?

이시우 (본다. 보더니) 네.

진하경 그래, 들은 대로야... 그렇게 됐으니까 너도 나도 이제 그만하자.
 됐지?

이시우 (하경을 빤히 바라본다. 뭔가 상처받은 듯한 눈빛...)

진하경 (뭐지...? 하고 봤다가. 이내 떨쳐내듯) 일합시다, 이제! (그대로 지나쳐
 자리로 간다. 앉는다. 컴퓨터만 들여다본다)

일제히 (오명주, 신석호, 김수진 그 뒤로 한기준까지, 일제히 시우를 보면)

 묘하게 흐르는 정적...
 잠시 그 자리에 그대로 우두커니 서 있던 시우,
 드디어 뚜벅뚜벅... 걸음을 옮겨 자리로 간다.
 쓱 의자를 빼고 자리에 앉는다.
 신석호, 오명주, 김수진까지... 그 둘을 번갈아 본다.

오명주 (입 모양으로만 "뭐야? 진짜야?")

신석호 (표정으로만 "에이 설마요...")

엄동한 (혼자만 세상 아무 관심 없는 듯한 표정으로 앉아 턱을 괸 채 혼잣말...)
 이혼도 하는 판에, 이별... 그게 뭐 대수라구... (심드렁하게 따각따각
 마우스 클릭하는 가운데)

 한쪽 일각 기준, F-I 되면서, 저쪽으로 열일하고 있는 하경을 본다.

진하경 (시선 컴퓨터만 향하고 있고)

이시우 (등진 채 자신의 컴퓨터만 들여다보고 있는 데서)

S#21.　　엄동한네 거실.

엄보미　　(엄동한이 도장 찍고 간 이혼 서류를 빤히 쳐다보고 있는데)

탁...! 집어 드는 향래.

이향래　　뭘 이런 걸 보구 있어?

엄보미　　(본다) 엄마... 진짜 이혼하게?

이향래　　그러재. 니 아빠가.

엄보미　　그래도 두 달은 봐주기로 했다면서... 그것도 안 봐주게?

이향래　　그렇게 하재, 니 아빠가.

엄보미　　엄마는? 엄마두 그러고 싶어?

이향래　　... (대답 못 한 채 돌아서서 괜히 설거지 같은 걸 하는데)

엄보미　　그럼 나는? 나한텐 왜 암것두 안 물어봐?

이향래　　(멈칫... 그 말에, 보미를 본다) 무슨 소리야?

엄보미　　난 가족 아냐? 엄마 아빠 이혼에 나는. 뭐 의견도 없는 거야?

이향래　　하라며? 너도 하고 싶음 하라 그랬었잖아. 엄마한테.

엄보미　　그전엔 아빠가 어떤 사람인지 몰랐을 때구!

이향래　　(멈칫...) 뭐?

엄보미　　지금은 마음이 바뀌었다구. 아빠랑 더 같이 살고 싶어졌다구. 그러니까... 엄마두 마음 좀 바꾸면 안 돼? 그 정도로 아빠가 싫어? 끔찍해?

이향래　　학원 안 가니? 늦겠다. (냉장고에서 간식 꺼내 내주면서) 엄마 아빠 일이야! 엄마 아빠가 결정할 거구.

엄보미　　엄마...

이향래　　먹구 얼른 학원 가. (하는데)

엄보미　　(울컥...! 하는 눈빛으로 엄마를 보더니 그대로 가방 들고 나가버린다)

이향래　　보미야!! 왜 그냥 가! 너 배고파!!!

엄보미　　(쾅! 문 닫고 나가버리는)

| 이향래 | ... (본다. 한숨으로 한쪽에 걸터앉는다...) 정말 그지 같애... (울컥...! 속 |
| | 상해져 오는 눈빛에서) |

S#22.　본청 구내식당.

하경, 식판에 음식 하나씩 담으며 걸어오는데,

| 식당아줌마1 | 진과장님, 좋은 소식 들리던데, |
| 진하경 | (영혼 없이) 아니에요, 결혼 안 합니다! 헤어졌어요. |

하경, 식판 들고 한쪽으로 돌아서는데,

다른팀과장1	(지나가다가) 어, 진하경 과장! (축하해! 하려는데)
진하경	(멈춰 서지도 않은 채 지나쳐오며, 영혼 없는 말투로) 아니에요, 결혼
	안 합니다. 헤어졌어요. (하고 쓱 지나가버리면)
다른팀과장1	(머쓱해지면서, 옆 사람한테) 아니라는데? (하는 데서)

한쪽에 자리 잡고 앉아 영혼 없이 밥 먹는 진하경,
밥이 입으로 들어가는 건지, 귀로 들어가는 건지...

| 진하경 | (중얼) 이 죽일 놈의 사내연애... |

그때, 맞은편에 앉는 기준.

진하경	(쓱 쳐다보더니) 나 혼자 먹고 싶은데.
한기준	나 자랑할 거 있는데,
진하경	죽을래? 지금 내 분위기 안 보여?
한기준	(그러거나 말거나, 핸드폰을 플레이시켜, 하경이 귀에)

그 위로 아기의 심장소리. E. 쿵쾅! 쿵쾅!

진하경	(멈칫... 영혼 없던 눈빛에, 혹...! 바뀌며) 무슨 소리야?
한기준	우리 아기. 심장 뛰는 소리...
진하경	(??? 기준을 빤히 본다) 한기준...
한기준	(씩 웃으며) 12주 됐어, 너한테 젤 처음 얘기하는 거구.
진하경	축하해... 와... (하면서 한 번 더 그 심장소리 듣는다) 근데 무슨 애기 심장소리가 이래?
한기준	(빙긋 웃으며) 그치? 되게 크지?
진하경	(짐짓... 입가에 미소가 번진다)
한기준	(그런 하경을 보더니) 뭐 하러 그렇게까지 했어?
진하경	(? 기준을 보면)
한기준	그렇게 대놓고 모든 사람 앞에서, 이시우 까버릴 것까진 없잖아.
진하경	내가 깐 거 아니야, 이미 태풍 때 헤어졌다니까?
한기준	정말 헤어진 건 맞고?
진하경	(? 본다) 무슨 소리야?
한기준	이시우가, 쇼윈도 커플 어쩌구 해가면서 그렇게까지 한 건... 결국 너랑 못 헤어지겠단 뜻 아니었나 싶어서. 구차하지만... 그렇게라도 니 옷자락 붙잡고 있었던 게 아닐까...
진하경	그만하자.
한기준	시우 특보... (보며) 너 아직 되게 좋아해.
진하경	밥이나 먹자구.
한기준	실은 너두 그렇잖아.
진하경	...
한기준	너두 여전히 시우 특보 좋아 죽겠잖아.
진하경	(탁...! 숟가락 놓으며) 그냥 애기 생긴 거 축하만 받아라. 남의 연애사 끼어들지 말고.
한기준	너한테 남자로 실패했지만... 친구로는 실패하고 싶지 않다 하경아.

진하경	(멈칫...)
한기준	그래서 말이다, 정말, 널 걱정하는 친구로서 한마디 하는 건데, 이시우 놓치지 마. 이시우를 위해서가 아니라... 널 위해서.
진하경	(본다)
한기준	좋아하는 사람... 그렇게 막 함부로 놓치구 그러는 거 아냐, 하경아.
진하경	(빤히 쳐다본다... 그녀의 시선에서)

S#23. 아버지 찾는 몽타주.

1. 모텔 앞 일각. (5부와 동일한 모텔)
안으로 들어가 보는 시우,
(시간 경과) 그러나 찾지 못한 듯 도로 나오고.

2. 기사식당 일각.
이명한이 자주 갔을 법한 기사식당, 아주머니에게 물어보지만,
그러나 못 봤다는 대답에 도로 나오는 시우.

3. 부동산 사무실.
화투 치는 아저씨들, 틈에서...

4. 마사회 서울지부.
경주마에 내기돈 거는 아저씨들 사이에서
시우, 이명한의 얼굴을 찾는 가운데.

S#24. 본청 총괄팀.

진하경	네? 반차요...?
엄동한	어. 집안에 좀 급한 일이 생긴 모양이더라구. 과장님한테 대신 좀

얘기 전해달라고... 총괄1팀 특보한테도 좀 일찍 나와달라고 부탁까지 하고 달려 나가던데... (보며) 진과장도 무슨 일인지 모르고 있나?

진하경 (비어 있는 시우 자리를 돌아본다. 시선에서)

간호사2(F) 이명한 환자가 아침에 병원을 나가신 거 같아요.

S#25. 본청 탕비실 일각.

진하경 (핸드폰 귀에 댄 채로) 네...? 병원을 나갔다구요? 말도 없이요?

간호사2(F) 아드님한테 저희가 연락드렸었는데... 모르셨나요?

진하경 (그 대답을 듣고 멍해지는 표정...)

그러면서 스치는 시우의 표정... (S#20의 시우)

진하경 아... 네, 일단 알겠습니다... (핸드폰 끊는다... 어쩌지? 싶은 눈빛으로 돌아보면)

S#26. 재래시장 일각 (해가 지고 있는 풍경).

이리저리 다 찾아본 듯... 더 이상 가볼 데도 없다.

시우, 대체 어디로 간 건가? 싶은 표정으로 허탈해지는 데서.

S#27. 근처 버스 정류장 / 밤.

재래시장에서 장을 봐오는 길인 듯한 배여사.

배여사 뭔 놈의 배추 값이 이렇게 하늘 높은 줄 모르고 올라가... 돈이 돈이 아니네, 뭐 쓸 게 있어야지...

투덜거리며 수레에 잔뜩 찬거리를 실은 채 버스 정류장으로 오다가 웅...? 누군가를 알아보는 듯한 눈빛으로 쳐다보면,

그 버스 정류장 안)
그 안으로 혼자 덩그러니 앉아 있는 시우가 보인다.
아버지, 대체 어디로 간 거야?
알 수 없는 자괴감으로 마음이 안 좋은데 그때,
울리는 핸드폰, 들어서 본다. 멈칫... [아버지]다.

이시우 (이름만 보고도, 일단 울컥...! 해지더니 받는다) 아버지...

아무 소리 없다.

이시우 아버지 지금 어디예요? (하다가 버럭) 어딘지 말하라니까!!!

S#28. Insert> 어느 서울 거리 일각 / 밤.
이명한 아따 새끼... 귀청 떨어지겠다.

S#29. 근처 버스 정류장 / 밤.
이시우 어딨냐구요, 지금!
이명한 (Insert)) 어딘지는 알 거 없고...
이시우 근데 왜 전화했어!
이명한 (Insert)) 할 말 있어서 했다, 왜!
이시우 아버지이!!! (하는데)
이명한 (Insert)) 내가 암만 생각해도 아까워서 그래, 니네 과장님 말여.
이시우 ...!

이명한	(Insert〉) 긍까 괜히 뻐팅기지 말고 느이 과장님 잡으라고 인마... 너, 그런 여자를 니 인생에서 또 만날 수 있을 거 같냐? 천만에 말씀이여, 그런 여자는 평생에 한 번 있을까 말까여, 알어? 니가 애비 복은 지지리 없어두 여자 복은 있더라.
이시우	지금 어디예요, 아버지 아직 검사받을 것도 남았구... 의사 말이, 검사 결과 나오는 거 보고, 수술받을 수 있으면 받으래. 항암 하고, 치료받으면...
이명한	(Insert〉) 그럴 거 없어, 내가 은제 니 애비 노릇했다구...
이시우	그러니까!!!! 나한테 아버지 노릇 좀 제대로 하구 가시라구. 어?
이명한	(Insert〉 멈칫...)
이시우	아버지도 양심이 있으면... 나한테 뭐든 좋은 기억은 하나 남겨줘야 하는 거 아냐? 나는 아버지! 내가 할 수 있는 데까지 아버지한테 다 해줄 거야! 그런 다음에 나중에 아버지 죽어도 절대 울지 않을 거야! 그러니까... (울컥...) 그때까지만 나랑 같이 있어요. 그때까지만 아버지 노릇 좀 제대로 해줘 나한테!!! 예?!!!!!
이명한	(Insert〉 눈시울 붉어진 채...) 이노무 시끼... 지 아부지 죽으라구 아주... 얌마! 내가 아무리 염치가 없기로서니 어떻게 너한테 그려! 야! 나두 양심이라는 게 있어어! 무시하지 말어!
이시우	아버지, 쪼옴!!!

S#30. **어느 서울 거리 일각 / 밤.**

이명한	아! 됐어, 시끄러워! 씰데없는 짓 그만하고 가서 너는 과장님이나 잡어! 애비 유언이라믄 유언이니께! 알었어? (하더니 탁!!! 끊는다, 울컥...!! 눈물이 고이는) 아 이노무 시끼 진짜... (손으로 눈물을 훔쳐내며, 소주를 벌컥! 들이켠다, 한 번 더 눈물을 홀쩍 마시는데, 또 울리는 핸드폰... 시우다. 받지 않은 채, 계속 소주만 벌컥벌컥 들이켠 뒤)

보면, 저 앞으로 경찰서가 보인다.

이명한, 그 경찰서로 자수하러 들어가는 모습에서.

S#31. 시내버스 정류장 일각 / 밤.

받지 않는 핸드폰을 보며 툭...! 눈물을 흘리는 시우.

미어지는 마음으로, 젠장...! 고개 숙이는 데서,

정류장 뒤편 일각〉

찬거리 수레를 세워둔 채, 서서... 시우의 통화 내용을 전부 다

듣고 있던 배여사... 소리 없는 나직한 한숨으로 돌아본다.

유리창 너머 흐느끼고 있는 시우를 본다.

배여사, 딱한 눈빛에서...

S#32. 본청 총괄팀 / 밤.

어둑해진 가운데, 퇴근을 서두르는 총괄2팀.

오명주 과장님, 퇴근 안 하세요?

진하경 네, 먼저 가세요.

신석호, 제일 먼저 휭하니 빠져나가고,

김수진과 오명주, 그리고 엄동한까지 모두 나가면...

진하경 (비어 있는 시우의 책상을 본다, 나직한 한숨에서...)

S#33.　　포장마차 / 밤.

거기까지 후다닥 달려온 듯 보이는 신석호.

그러나 입구에서는 일단 안 그런 척... 안으로 들어온다.

(나름 밀당 중) 혼자 앉아서 이미 술 한잔 마시고 있는 태경.

신석호	(? 앉으면서) 뭡니까, 태경 씨? 나한테 좀 보자 그러더니 혼자 시작한 겁니까?
진태경	(대답 없이 술잔에 술을 따르고, 마신다)
신석호	왜 이래요?
진태경	나... 퇴짜 맞았어요.
신석호	(? 본다) 무슨 소립니까? 누구한테요?
진태경	출판사한테요, 내 원고가 영 안 되겠대요, 출판 못 해주겠대요.
신석호	(순간 유지하려 했던 냉정, 순식간에 훅! 사라지면서) 아니 왜요? 어째서요? 무엇 때문에, 대체 이유가 뭐랍니까?
진태경	석호 씨랑 같은 얘길 하대요?
신석호	나하구요? (슬쩍 불안해지며) 아니 무슨 얘길 어떻게 했길래...
진태경	후킹이 없대요. (하면서 배식... 술 취한 미소)
신석호	(뜨끔...! 또 그 말이구나...! 쳐다보면)
진태경	후킹 없는 동화는 독자들한테 선택받을 수 없다나...? (다시 한 잔 따르고, 마신다) 그래서요, 때려치울까 해요.
신석호	뭘요?
진태경	동화작가요...
신석호	무슨 그런 말도 안 되는... 아니, 대한민국에 출판사가 그거 하납니까?
진태경	네, 하나예요, 다 퇴짜 맞고, 그나마 내 책을 출판해준다는 데는 딱! 거기 하나였는데 그마저도 안 된다고 거절당한 거예요, 흐흐... (웃는 게 웃는 게 아니다)
신석호	아니, 뭐, 무슨 그런... 그렇다고 작가를 때려치웁니까?

진태경	미안해요 석호 씨... 나는 그런 사람입니다. 나는 우리 엄마한테도 후킹 없는 딸이었구, 첫 번째 결혼도 그래서 파투 났구요.
신석호	저한텐 아닙니다, 전 절대루...
진태경	아뇨, 결국은 똑같은 거예요. 첫 �끗발이 개�끗발... 내가 좀 그런 편이어서... 석호 씨랑도 결국 개꿋발로 끝날 거예요.
신석호	(???? 본다. 보다가) 태경 씨... 지금 이거, 무슨 뜻입니까?
진태경	헤어지자고요. (그리고 술을 탁...! 들이켠다)
신석호	...! (뎅...! 뒤통수 제대로 맞은 표정으로 쳐다보는 데서)

S#34. 본청 당직실 앞 / 밤.

수건을 목에 두르고 슬리퍼 끌고 나오는 엄동한,
샤워실 쪽으로 가다가 멈칫... 저쪽으로 서 있는 향래를 본다.
향래도, 엄동한을 본다. 시선에서.

S#35. 본청 당직실 안 / 밤.

엄동한이 세탁한 속옷이 한쪽에 걸려 있고...

엄동한	(의자를 내주면서) 앉어.
이향래	(당직실 둘러보며, 속옷 빨래까지 보더니) 집 놔두고 잘하는 짓이다?
엄동한	(널려던 속옷 슬쩍 걷어서 이불 속에 넣더니) 어쩐 일이야 여긴?
이향래	(엄동한의 속옷이 담긴 쇼핑백을 툭... 올려놓는다) 갈아입을 속옷이랑 양말... 그리고 옷 몇 가지...
엄동한	(무슨 뜻인가 싶어, 향래를 빤히 보면)
이향래	당신 진짜 못된 건 아니? 아니지... 못된 게 아니라 못난 놈이지.
엄동한	무슨... 소리야?
이향래	3개월만 봐달라며? 엄동한 당신이 먼저 그렇게 말해놓고, 그래

한 달도 못 채우고, 이혼 서류에 도장 찍고 나가니? 이럴 거면 애초부터 아빠 노릇 가장 역할 해보겠다고 덤비지나 말던가.

엄동한 아무리 생각해도 구제불능이니까 그렇지, 더 이상 너 괴롭히면 안 될 같아서... 그래서 그런 거지, 내가 뭐...

이향래 지조도 없고,

엄동한 무슨 소리야? 나 너에 대해서만큼은 지조를 생명처럼 지켜온 사람이야.

이향래 가족에 대한 지조는 못 지켰잖아!

엄동한 그거야 당신이...

이향래 그래! 당신 마누라가 쎄게 좀 한번 질러봤다! 이혼 서류 내밀면 정신 좀 차리고 잘할까 싶어서... 그렇다고 진짜 찍구 가냐? 무슨 남자가 그래? 당신한테 평생 의리 지켜온 나는 뭐가 되고, 이제 겨우 당신이란 사람 이해하고 받아들이기 시작한 보미는 뭐가 돼? 그렇게 겨우 쉽게 백기 들 거면서, 애한테 노력해보겠다고 큰소리 왜 그렇게 뻥뻥 친 건데? 보미 어쩔 거야? 당신이랑 나는 그렇다 쳐도 보미는...! (순간 울컥...! 목이 콱! 멘다) 진짜 나쁜 새끼야, 당신! 알어?

엄동한 향래야... 여보.

이향래 (울며) 아무리 날씨를 잘 맞히면 뭐 해? 처자식 마음 하나 읽지도 못하면서!!!

엄동한 미안해... 진짜 미안하다, 향래야...

이향래 아우 됐어! 미안해 소리도 지겨워 이젠.

엄동한 그럼 내가 뭐라 그래? 나두... 할 말이 없어서 그러는걸...

이향래 고마워!

엄동한 (멈칫...)

이향래 기다려줘서 고마워, 참아줘서 고마워, 생일에 밥 한번 같이 못 먹는 아빠한테, 그래도 그런 핫한 식당 잡아줬다고 신나하는 딸래미한테, 좋아해줘서 고마워!!

엄동한	(울컥...! 듣고 싶은 말이, 그거였구나... 미처 깨닫지 못했다)
이향래	왜 이렇게 답답해 사람이? 왜 이렇게 미련해?
엄동한	미안하다...
이향래	으이그! 으이그으!! (툭툭 쳐가면서, 눈물 가득한 채 흘겨보면)
엄동한	(미안하다. 보듬듯 꼭 안아주며) 고맙다 향래야... 진짜 고마워.
이향래	(순간 서러운 눈물 폭발...!) 으이그으으!!!
엄동한	(다독인다)

당직실 전경에서...

S#36. 본청 총괄팀 / 다음 날 아침.
분주한 아침과 함께,

진하경	(회의 들어가기 전 마지막 점검하듯) 예상대로 내일 새벽쯤이면 5mm가량의 강수 가능성 있으니 주말 예보에 비를 넣겠습니다.
엄동한	오케이!
이시우	(일어서며) 잠깐만요!
일제히	(이시우를 돌아본다)
진하경	왜? 뭔데?
이시우	오늘 아침 지금 지상기온이 3도까지 떨어졌는데 비로 될까요? 지금 이 상태로라면 오늘 밤까지 지상의 기온이 1도까지 떨어질 확률이 50프로 이상...
엄동한	눈으로 바뀔 확률이 80프로 이상이란 거네?
이시우	네!
엄동한	특보 말이 일리가 영 없는 건 아닌 것 같은데...
진하경	... (고민하는데)
일동	(다들 하경의 결정을 기다리는 눈친데)

김수진	강수량 자료를 재분석해서 수상당량비'를 적용한 적설량을 분석하면 어떨까요?
진하경	얼마나 걸리죠?
김수진	한 시간이면 충분합니다.
진하경	바로 시작해줘요.
김수진	넵! (곧바로 키보드 조작하는데)
신입사원들	(한쪽에서 그 모습 지켜보고 있다가) 와!!
김수진	(멈칫! 뭐지... 신입 사원들을 쳐다보고)
신입사원들	(눈빛을 빛내며 수진을 쳐다본다)
김수진	(자기도 모르게 어깨에 힘이 들어가고, 다시 키보드 타다닥 치자)
신입사원들	(경이롭다는 듯) 우와...
김수진	(머릿속에서 탄산수가 터지는 것 같은 희열과 함께)

S#37.　본청 대변인실.

한기준	(유선전화로 누군가와 통화 중이다) 그렇습니까? 예, 알겠습니다. (끊고 모두를 쳐다보자)
김주무관	(불길한 예감에) 또 뭡니까?
한기준	주말에 잡혀 있는 강수 예보 말이야. 진눈깨비나 눈으로 바뀔 수도 있다니까 다들 대기하고 있어.
일동	(아...! 다들 원성 가득한 한숨 히힝...)
한기준	(서둘러 나가고)

　　　적설과 강수량의 크기의 관계를 나타낸 비.

S#38. 본청 상황실 / 밤.

중앙의 시계는 오후 [18:45]를 가리키고,

[국가기상센터 종합관제시스템]의 모니터로 충남서해안과

전라남북도 곳곳으로 925hPa 풍향이 들어오는

위성사진 보인다. 총괄2팀과 고국장, 한기준이 모여 토론 중이다.

고국장	비 아니면 눈! 확률이 반반이란 말이지?
엄동한	네.
고국장	(기준을 돌아보며) 전에도 비슷한 사례가 있지 않나?
한기준	2001년 12월경엔 비슷한 상황에서 퇴근길에 폭설이 내릴 것으로 예보했다가 예상보다 높은 지상기온 때문에 비로 바뀌면서... 과잉 예보였다는 비판을 받으면서 국감까지 받은 사례가 있습니다.
고국장	(주의를 환기시키듯) 명심해! 지금 이거 첫눈이야... 첫눈은 시민들도 그렇지만 언론에서도 특히 더 예민하게 반응하기 때문에 신중에 신중을 기해야 한다는 거 알지?
일동	(비장하게 끄덕이는데)
신입직원1(E)	저기요!
일동	(일제히 쳐다보자)
신입직원1	(손을 든 채) 첫눈 이미 왔는데요. 그제 새벽에 제가 아침에 출근하면서 봤거든요. 저희 동네에 분명히 눈 왔어요.
일동	(뎅!! 어이없게 웃고)
신석호	김수진 씨.
김수진	예?
오명주	첫눈에 대해 설명 좀 해줘!
김수진	예? 아... 예! (쓱 신입 병아리들을 향해 돌아서는 순간 선배 포스 뙇! 풍기며) 첫눈에도 기준이 있습니다. 신입 여러분. 기상현상은 전국 각 지역에 위치한 기상관측소의 관측값에 따라 판단합니다. 예를 들어 서울지역의 첫눈은 송월동에 있는 서울기상관측소 직원

이 두 눈으로 눈송이를 확인해야 공식적으로 인정이 된다! 이제 알겠죠, 신입 여러분?

신입직원들　아아아!! (알았다는 탄성과) 와아아...! (멋지다는 의미의 탄성들)

그러면서 자기들끼리 소곤소곤
"여기선 총괄팀이 진짜 찐이지 않냐?"
"선배님 진짜 멋있다! 나중에 총괄팀에 들어오고 싶지 않냐?"
"야, 여긴 진짜 에이스들만 올 수 있댔어" 등등 해가면서...
그 말을 들은 수진, 살짝 으쓱해지는 모습에서,

고국장　(돌아보며) 그래서, 결론이 뭐야?

이시우　이거 분명히 눈입니다. 상대습도가 80%라고 가정했을 때 지상 기온이 3도일 경우엔 강수가 눈으로 내릴 확률이 20프로 미만이 지만 거기서 1~2도만 내려가도 77프로까지 높아집니다. 그런데 지금 이 상태로라면 모레 새벽에 지상의 기온이 1도까지 떨어질 확률이 50프로 이상이고요.

진하경　지난 사흘간은 영하 추위였지만 오늘 기온 영상 6도였습니다. 다 들 잘 아시잖아요?

이시우　그게 어젯밤 12시를 기점으로 공기가 확 바뀌었다니까요?

진하경　아무리 강추위가 위세를 떨친다 해도 지상 기온이 1도까지 떨어 질 확률은 지금 이 시점에서는 50프로 미만입니다.

고국장　그래?

이시우　지금 대기상태 불안정한 거 안 보이십니까? 해 떨어지면 지상 온 도 더 큰 폭으로 떨어질 겁니다.

진하경　0도 밑으로 떨어지는 건 아니래두!

이시우　그건 지상온도잖아요. 저 위 온도는 이미 영하입니다.

김수진　(다가와 하경에게 프린트된 자료 건네며) 아까 말씀하신 강수량 재분 석해서 수상당량비를 분석한 결괍니다.

신입들	(이젠 수진이가 하는 모든 게 다 멋있어 보이는 눈빛들)
김수진	(그 시선 의식하며 자리로 와서 앉는 가운데)
진하경	(받아서 내용을 본다. 눈이 올 가능성이 살짝 더 높다, 어쩌지...?)
고국장	어떡할래, 진과장, 어?
진하경	(그 질문에, 고국장을 본다, 시선에서)

S#39. Flash Back> 본청 국장실 / 오늘 아침.

진하경	이제 그만 알려주시죠, 국장님?
고국장	뭘?
진하경	전국 기상청을 통틀어 예보를 가장 많이 틀린 사람이요.
고국장	뭐야? 자네 아직두 그걸 찾고 있었어?
진하경	진심으로 알고 싶거든요. 어떻게 국장님이 예보 적중률 1위라는 기록을 세우셨는지... 근데 아무리 다 뒤져봐도 못 찾겠더라구요. 기록도 없구요.
고국장	그게 누군지, 정말로 궁금해?
진하경	(두 눈 반짝이며) 네! 궁금합니다! 알려주세요, 국장님!
고국장	나야.
진하경	(떵...! 쳐다본다) 네?
고국장	예보를 가장 많이 틀린 사람, 나라구.
진하경	하지만 국장님은, 전국 기상청에서 예보 적중률 1위신데...
고국장	그것도 물론 나구.
진하경	(이게 다 무슨 소린가, 쳐다보면)
고국장	살다 보니까 말야. 틀리는 게 정답을 맞히는 것보다 훨씬 더 좋은 경험치를 주더라구. 그렇게 틀리는 게 점점 쌓이다 보니, 어느 순간 정답들이 보이기 시작하는 거지. 그러다 보니 적중률도 높아지기 시작했고. (보며) 알았어? 예보적중률의 1위의 비결. 얼마나 정답을 많이 맞히는가가 아니라... 얼마나 많이 틀리는가였다는 거.

진하경	힘들지 않으셨어요? 그렇게 많이 틀릴 때마다...
고국장	힘들지. 근데 그런다고 누가 알아주나?
진하경	어떻게 넘기셨어요?
고국장	그냥 주어진 대로 묵묵히... 내 결정에 대해 내가 존중해줬어. 예보를 내리는 순간만큼, 그 누구보다 최선을 다했으니까.
진하경	...! (본다, 시선에서)

S#40. 다시 본청 상황실.

고국장	어떡할래, 진과장? 예보... 어떻게 나갈 거야?
엄동한	(하경을 본다)
명주/석호/수진	(역시 하경을 보고 있고)
이시우	(하경을 보면)
진하경	(본다. 시선에서) 결론을 말씀드리겠습니다.

S#41. 본청 전경 / 밤.

어느새 날이 저물고,
저 멀리 퇴근하는 기상청 사람들이 보인다.

S#42. 본청 근처 거리 / 밤.

Insert〉 전광판 화면.
일기예보가 방송 중이다.

캐스터	오늘 자정이 지나 눈 소식이 있습니다. 수도권을 비롯한 서쪽 지방부터 눈이 오기 시작하겠는데요. 중부 지방에는 3~5cm가량의 눈이 쌓이겠습니다.

횡단보도 앞에서 올려다보는 오명주와 김수진.

오명주 저거 몇 줄 내보내겠다고 그 전쟁을 치르다니...

김수진 의미 있는 전쟁이었다고 봅니다.

오명주 (미소로 수진을 보며) 참, 정책과 발령은 언제 날 거래?

김수진 저도 모르죠. 이제 제 일도 아니구요.

오명주 (멈칫...) 무슨 소리야? 정책과에 가기로 했던 거 아니었어?

김수진 처음엔 좀 흔들리긴 했는데... 근데, 아무리 생각해도 아까워서
 요. 여기서 보낸 시간과 고생이 얼만데... 이걸 어떻게 그냥 땡처
 리해요.

오명주 그래서... 정말로 총괄팀에 남겠다구?

김수진 아까 신입 병아리들, 존경의 눈빛으로 저 쳐다보던 거 보셨죠?
 기상청의 꽃은 역시 총괄팀이라며... (흐흐흐 웃더니) 총괄팀에 신
 입이 들어오는 그날까지, 함 버텨볼랍니다, 주임님!

오명주 (순간 기뻐서! 꼭 끌어안아주며) 아우 이뻐! 아우 기특해! 이걸 잘했
 다고 해야 해? 바보 같다고 해야 해?

김수진 용기 있는 결정이었다고 해주세요, 제바알...! (흐흐흐흐)

오명주 가자! 밥 사주께!

김수진 고기 먹어도 돼요?

오명주 2인분 사준다! 가자!!

김수진 네! (그러면서 오명주 팔짱을 끼고 나란히 횡단보도 건너는 데서)

S#43. 본청 복도 일각 / 밤.
하경이 통유리 밖으로 보이는 하늘을 바라보는데,
고국장이 다가와 선다.

진하경 (인기척에 돌아보면)

고국장	과장 달고 처음이지?
진하경	네?
고국장	대설특보 내리는 거?
진하경	네...
고국장	원래 눈이 제일 어렵지...
진하경	(피식 웃고)
고국장	(가려다가 돌아보며) 왜 웃어?
진하경	전에는 국지성 호우가 제일 어렵다고 하셨던 것 같아서요.
고국장	그랬나? 하긴... 하여튼 하늘에서 떨어지는 건 다 어려워.
진하경	(동의하듯) 그렇죠.
고국장	어쨌든 수고했고 더 좀 수고하라고.
진하경	네.
고국장	(가고)
진하경	(핸드폰 꺼내서 본다. 시우에게는 아무런 연락이 없다)

S#44. 거리 / 밤.

한쪽에 세워진 기준의 차가 보이고, 거기에 앉아 있는 유진.
한쪽 주스 가게에서 자몽주스를 들고 밖으로 나오는 기준,
차에 올라타자마자, 유진에게 넘겨준다.

채유진	미안. 갑자기 자몽이 땡겨서... 춥지?
한기준	아냐, 괜찮아. 마셔봐.
채유진	(마신다) 아... 살 거 같다! 진짜!
한기준	먹고 싶은 거 잘 먹어야 한대, 그래야 입덧도 순하게 넘어간다더라.
채유진	오빠 혹시 맘 카페 가입했어?
한기준	당연하지! 요즘 아줌마들하고 수다 떨면 그냥 한시 두시 돼. 은근 유익한 정보들이 많더라구.

채유진	어떡하냐? 이러다 우리 오빠, 아줌마 되는 거 아냐?
한기준	또 뭐 먹고 싶은 거 없어?
채유진	없어.
한기준	그럼 들어간다? (시동 거는데)
채유진	근데 새벽에 정말 눈 올까? 하늘이 저렇게 맑은데.
한기준	눈이 쏟아져도 걱정, 눈이 안 와서 오보가 나도 걱정...
채유진	난 내일 아침 눈뜨면 세상이 눈으로 하얗게 덮여 있으면 좋겠다.
한기준	벨트.
채유진	(벨트 매면)

출발하는 기준의 차. 그렇게 나란히 집으로 향하는 두 사람.

S#45.　하경네 아파트 엘리베이터 앞 / 밤.

엘리베이터 문이 열리고 나오는 진하경, 나오다 허걱! 놀라서 보면, 목도리로 칭칭 감싼 배여사, 계단 앞에 앉아 흘긋 하경을 본다.

진하경	엄마! 왜 여기서 이러구 있어? 날도 추운데?
배여사	딸년이 비밀번호까지 바꾸고 문도 안 열어주는데 어떡해? 얼어 죽든 말든, 기다려야지.
진하경	내가 못 살아 진짜!!! (하면서 얼른 후다닥 들어가 비밀번호 누른다)
배여사	(빠꼼히 본다, 모르는 번혼데...? 처다보면)
진하경	빨랑 들어와! 감기 걸리면 어쩔려구!! 아우 진짜!!! (배여사 문 안으로 들이밀면서)

S#46.　하경네 안 / 밤.

보글보글 물이 끓으면서, 코코아가루를 가득 넣은 잔에

뜨거운 물을 넣고 휘휘 젓는 하경,
소파 앞에 무릎담요 뒤집어쓰고 앉아 있는 배여사 앞으로
갖다 준다.

진하경 아직도 많이 추워?

배여사 뼈까지 얼어붙었다 이년아. 속 시원해?

진하경 그러게, 제발 말도 없이 이렇게 오지 말라구. 찬거리도 좀 그만
 가져오구, 집에서 밥두 잘 안 해 먹는데...

배여사 이시우 말이다, 하경아.

진하경 (멈칫... 배여사를 본다) 이시우가 왜? 설마 또 이시우랑 통화했어?

배여사 걔네 아빠가 많이 아프냐?

진하경 이시우가 그런 얘기두 해?

배여사 (한숨으로 나직이) 그래서 헤어지겠다 그랬구먼. 너 짐 될까 봐.

진하경 ...? (보면)

배여사 그 녀석두 참, 나이두 어린 게... 힘들겠다.

진하경 이시우 아버지가 좀... 철딱서니가 없긴 하지.

배여사 쯧!! 암만 그래도 으른한테 철딱서니라니!

진하경 암튼, 그렇다구요, 그 아버지가 아들 속을 보통 썩이는 게 아니라
 구. 툭하면 사고 치고, 툭하면 아들 돈이나 털어가구...

배여사 그래서, 그것 땜에 너두 영 싫어? 안 되겠어?

진하경 싫단 소리 한 적 없거든?!

배여사 그럼 됐네, 뭐. 비밀번호까지 그 녀석 생일로 달아놓은 거 보면...

진하경 그 녀석 생일 아니거든.

배여사 아까 다 봤거든. 0314. 내 생일도 아니고, 태경이 생일도 아니고
 니 생일도 아니고, 죽은 니 아버지 생일이나 기일도 아니고... 뭐
 겠어? 그 녀석 생일이겠지. (슬쩍) 태어난 시는 모르구?

진하경 글쎄, 아니라구, 이시우 생일!

배여사 알았어, 궁합 안 보게! 아우 드러워서 안 본다, 내가.

진하경	진짜루 생일 아니야, 엄마. (보며) 우리가 만난 날이야.
배여사	(멈칫... 하경을 본다)
진하경	3월 14일에... 처음 만났거든. 이시우랑 나...

Flash Back 〉1부 S#52. 첫 만남.

| 이시우 | 이시우요, 때 시(時), 비 우(雨) 때맞춰 내리는 비! (내리는 비와 함께 시원하게 웃던 시우의 얼굴에서) |

배여사	만난 날까지 비번으루 저장해놓구, 왜 헤어질라 그래?
진하경	(울컥...!) 어떡해, 그럼. 헤어지자는데, 날 위해서 그러자는데... 구질구질하게 어떻게 붙잡아? 더구나 나는 개 직장 상산데! 나두 헤어지기 싫다구! 나두 이시우랑 더 오래 같이 있고 싶은데... 그런데... (목이 탁... 메더니, 그대로 흐으...! 울음이 터지고 만다) 나두 힘들다구 엄마아... (털썩 주저앉은 채 울음 터진다)
배여사	...! (본다. 딱한 시선에서)

S#47. Insert> Flash Back > 어느 국밥집 안
(정류장 씬 이후) / 밤.

배여사	내가 세상에서 가장 어이없는 말이 뭔 줄 알아? 사랑해서 헤어진다야.
이시우	(그 말에 보면) ?
배여사	세상에 그렇게 가증스럽고 위선적인 말이 어딨겠어. 사랑하는데, 왜 헤어져? 어떻게 헤어질 수 있난 말야. 말이 돼? 그런 측면으로 보자면 넌, 우리 딸 덜 사랑하는 거야.
이시우	아닌데요.
배여사	니가 먼저 헤어지자 그랬다면서.
이시우	그거야, 과장님이 힘들까 봐 그렇게 말은 했는데.

배여사	거봐, 니가 먼저 했네.
이시우	그래두 그렇게 바로 "그래! 알았다! 헤어지자!" 그럴 줄은 몰랐죠. 알고 보면 저도 되게 섭섭하고 서운합니다!
배여사	그럼 바로잡았어야지, 왜 가만있어? 설마 너 간보냐?
이시우	진짜로... 과장님이 헤어지고 싶은 걸 수도 있잖아요. 내가 부담스러웠는데 차라리 잘됐다... 그런 걸 수도 있고...
배여사	인생 짧다, 이것들아.
이시우	예? (쳐다보면)

S#48. 다시 하경네 안 / 밤.

진하경	(눈물 닦으며 올려다보면) 무슨 소리야?
배여사	내일의 날씨만 맞힐라고 하지 말고, 오늘의 날씨도 좀 들여다보라고. 하늘도 좀 올려다보고, 옥상에 올라가 바람도 좀 맞아보고. 니 좋아하는 사람 얼굴도 좀 쳐다보고! 오늘도 제대로 못 살면서 무슨 내일의 정답씩이나 맞히겠다고 지랄들이야? 그러니 맨 오답이나 내쌌고...
진하경	엄마. 지금 그거 나 먹이는 말씀 같은데?
배여사	인생 짧어, 이것들아! 바람 불면 휙! 지나가는 구름 같은 거라구, 우리 인생이. 알겠냐, 딸아? (그러더니 어이그! 답답한 듯 일어나 나간다)
진하경	그냥 가게?
배여사	나오지 마! 추워! (탕! 문 닫고 나가버리면)

덩그러니 혼자 남겨진 진하경... 잠시 그대로 있다가
고개 돌려 베란다 창문 밖을 내다본다.

S#49.　하경네 베란다 / 밤.

밖으로 나와 서서 창밖을 내다보는 하경.

문득, 그 베란다에서 밖을 내다보던 하경과 시우의 그 시간이

스쳐 지나간다. 대화를 나누고, 같이 웃고, 같이 키스하던...

그 시간들 주마등처럼 스치면서...

Insert〉 Flash Back〉 2부 S#46. 이자카야 선술집.

진하경　(다짐하듯) 이젠 두 번 다시 사내연애 같은 거 안 해요!!

하경, 베란다에 기댄 채... 시우와 같이 앉았던 그 의자를 보며,

진하경(E)　그런데두 난 또 그 험난한 연애를 시작했지. 왜 그랬을까...

S#50.　거리 일각 / 밤.

주머니에 손 집어넣은 채 쭉 걸어오던 시우,

어느 이자카야 앞을 지나다가 멈칫... 멈춰 서서 안쪽을 본다.

그 옛날... 하경과 나란히 앉아 서로 바라보고, 사랑하고, 키스하

던... 그 시간들이 주마등처럼 스친다.

함께했던 그녀와의 소중했던, 좋았던 순간들... 스치며,

이시우(E)　진하경 당신이라서,

진하경(E)　(Insert〉 베란다에서) 이시우 너라서...

이시우(E)　그냥 당신이 좋아서,

진하경(E)　너랑 있는 게 좋아서...

문득... 추위가 남다르게 느껴지는 시우, 하늘을 올려다본다.

(Insert〉 베란다)

하경, 하늘을 올려다본다. 손을 내밀어 바람을 느낀다... 차다.

시우, 같이 허공에 손을 내밀고 온도를 느낀다.

이거 심상치 않다... 하는 눈빛으로 바람과 하늘을 올려다보더니,

갑자기 걸어왔던 방향으로 되돌아가기 시작한다. 어딘가를 향해

가는 그 걸음 점점 빨라진다. 그러다 달리는 데서.

(Insert) 하경의 아파트)

베란다에 서 있던 하경, 갑자기 돌아서서...

거실 한쪽에 벗어둔 외투를 집어 들고 나가면.

S#51. 본청 상황실 / 밤.

근무조 총괄1팀으로 바뀌어 있고,

실황 감시에 여념이 없는 모습이다.

총괄1팀과장 눈으로 온다고는 했지만 만약이라는 건 항상 존재하는 거 알지?

언제든 비로 바뀔 수 있으니까 단열선도 연직구조 잘 살피고.

일동 네!

S#52. 어딘가로 가는 하경의 차 안 / 밤.

하늘을 올려다보며 운전 중인 하경과

S#53. 어딘가로 가는 택시 안 / 밤.

역시 창밖으로 하늘을 올려다보며 가는 시우의 모습,

서로 교차되다가

S#54. **서울기상관측소 앞 / 밤.**

하경의 차가 입구에 멈춰 서고,

차에서 내리는 하경. 엇! 춥다...! 잔뜩 목까지 지퍼를 끌어올리면.

S#55. **관측대 / 밤.**

주변은 어두컴컴하기만 하고, 아무도 보이지 않는다.

하경이 관측대 위에 올라 주변을 돌아본다.

차가운 공기...

그리고 적막... 바람 소리만 휑하니 들리고...

진하경 안 오나...? (첫눈을 말하는 건지, 시우를 말하는 건지... 그러면서 하늘을 쭉 올려다본다. 보는데)

순간 까만 하늘 위로 하얀 점 같은 게 포실포실

내려오기 시작한다.

진하경 어...? (쳐다보는 그 콧등 위로)

내려와 툭... 떨어지는 첫 눈송이.

하경, 코 위로 떨어진 눈을 쳐다보는 순간 스르르 녹아버리더니

그 위로 하나둘... 눈송이들이 떨어지기 시작한다.

진하경 온다... 첫눈이다...! (올려다보면)

분명히 눈이다. 어느새 점점 강해지기 시작하는 눈발.

진하경 (안도의 한숨을 내쉬는데)

이시우(E)	거봐요. 내가 눈이라고 했잖아요.
진하경	(목소리에 멈칫...! 새삼 심장이 두근... 하는 눈빛으로 돌아본다)

거짓말처럼, 그녀의 뒤에 서서 바라보고 서 있는 시우.

진하경	이시우... 여기 어떻게 왔어?
이시우	첫눈 확인하러요. (뚜벅뚜벅 다가와 하경 옆으로 다가선다)
진하경	(같이 나란히 서서, 그런 시우를 쳐다보면)
이시우	(내리는 눈을 보며) 사람들은 첫 비는 별로 관심 없어 하는데, 첫눈은 참 좋아해, 그죠?
진하경	그런가...? (같이 내리는 눈을 보면)
이시우	이 눈도 두고두고 기억나겠네. 과장님 처음 만났던 날, 그 비처럼... (보며) 기억나요? 우리가 처음 만났던 그날... 3월 14일...
진하경	(날짜 부분만 동시에...) 3월 14일...
이시우	(당신도 그날을 기억하는구나... 바라보면)
진하경	(먼 곳으로 시선 돌리더니) 스페인 속담 가운데 그런 말이 있대. 항상 맑은 날만 계속되면 사막이 된다...
이시우	...! (보면)
진하경	처음에는 이시우의 밝고 건강한 모습에 끌린 게 사실이야. 그때 난 많이 힘들었고 우울했으니까. 근데 그 모습만 좋아하게 된 건 아니야. (보며) 널 알면 알수록... 니 아픔까지, 니가 감추고 싶어 하는 것까지 알게 되면서, 어쩌면... 그래서 더 너라는 사람을 이해할 수 있게 됐고, 좋아하게 됐어.
이시우	과장님...
진하경	그러니까 이시우, 니 인생의 비바람을 미워하고 원망하지 않았으면 좋겠어. 비바람은... 어차피 지나가는 거니까.
이시우	... (뭉클해져 온다)
진하경	누구나... 저마다의 비바람은 있는 거잖아. 그 비바람을 맞을 때

나 혼자가 아니라... 누군가 옆에 있어준다면 오히려 더 든든하지 않을까? (보며) 나는 그게... 너였으면 좋겠는데...

이시우 (그 말에 울컥...! 해지는 눈빛으로 잠시 빤히 보더니) 나는... 썸은 안 탑니다?

진하경 (? 본다. 보다가 피식 웃음으로) 누가 너랑 썸 타겠대?

이시우 그럼 사귈래요?

진하경 (웃음기 어린 눈빛으로 바라본다)

이시우 좋으면 사귀는 거고, 아니면 마는 거예요. (보며) 어느 쪽이에요?

진하경 (본다. 보더니) 사랑해.

이시우 ! (감정 올라올 대로 올라온 채로 본다)

진하경 나... 너 진짜 사랑하나 봐... (고백하는 순간)

이시우 (그대로 하경을 꼭 안아준다, 온 힘을 다해 꼭 안아주며) 내가 더요... 내가 더 사랑해요... 앞으로도 더 사랑할 거예요, 계속해서 당신보다 더 사랑할 거예요...

진하경 (미소로 같이 꼭 안아준다, 같이 울컥해져 오면서)

이시우 (하경의 얼굴을 바라본다. 그리고 그녀에게 길고 긴 키스...)

그 두 사람 위로 함박눈이 쏟아지고...

S#56. Insert> 몽타주.

1. 배여사의 집 / 밤.

눈 오는 마당을 올려다보는 배여사, 태경...

진태경 음, 이쁘게도 온다.

배여사 내일 아침 눈은 니가 쓸어라. (툭... 들어가버리면)

진태경 (곱게 흘기는데 울리는 핸드폰, 보면 석호 씨다, 받는다)

2. 신석호네 / 밤.
눈이 오는 창문 안으로,

신석호 첫눈이 오네요... (지저분한 아파트 한가운데서 내리는 눈을 보며) 사랑합니다, 태경 씨... (울컥!!!) 나 태경 씨랑 못 헤어지겠어요! 사랑해요!! 태경 씨이!!! (흐흐흑... 아이처럼, 팔소매로 눈물 닦는 데서)

3. 기준네 / 밤.
눈이 내리는 창문 안으로 따뜻하게 담요를 나란히 덮고 앉아 영화를 보는 중인 기준과 유진,
서로 그 어느 때보다 따뜻한 밤을 보내는 모습에서,

4. 상황실 / 밤.
눈이 내리기 시작하면서 더욱 분주한 모습이다.
관제시스템 모니터 좌측으로 설치된 지역별 상황을 관찰하는 CCTV 모니터 화면이 들어와 있다.

총괄1팀과장 (수도권에 눈이 쏟아지는 모습을 들여다보며) 이거 예상보다 눈이 많이 쏟아질 것 같은데 적설량 산출 다시 해봐야 하는 거 아냐?
1팀선임 상대습도 추이 한번 뽑아볼까요?
총괄1팀과장 그러는 게 좋겠어. 송월동에 연락해서 현장 상황 좀 알려달라고 해.
팀원들 네.

정신없이 왔다 갔다 하는 사람들 사이로
서울관측소를 촬영 중인 CCTV 모니터 화면 저쪽으로
키스를 하는 연인(하경과 시우)의 모습 잡혀 있지만 분주한 상황에 누구도 의식하지 못한 채 기상청 상황에서,

5. 국장실 / 밤.

고국장, 그 모습 내려다보며, 그제야 퇴근하는 모습...

창밖으로 눈이 소복소복 내리는 데서...

(Fade-out)

에필로그〉

(각 씬마다 시간 경과들 다 조금씩 있는 걸로, 혹은 봄 느낌으로)

S#57. 오명주네 거실 / 아침.

오명주 (가방을 들고 거실로 뛰어나오며) 찬아, 결아... 어서 일어나!! 학교
 가야지.

명주남편 (주방에서 컵에 담긴 우유를 들고 나오며) 애들 벌써 학교 갔어! (우
 유 건네며) 당신도 이거 마시고 얼른 출근해.

오명주 벌써? (그러면서 우유를 받아서 꿀꺽꿀꺽 마신 후) 고마워 여보, 다녀
 올게. (나가려다가 다시 돌아와서) 여보, 있지... 당신 꼬옥... 합격할
 필요는 없으니까. 너무 부담 갖지 마!

명주 남편 (예민해져서) 무슨 뜻이야?

오명주 지금 이대로도 난 당신 충분히 사랑해! (나가며) 간다!

명주남편 (좋은 말인데 왜 기분이 상하지??)

S#58. 엄동한네 거실.

향래와 보미와 엄동한의 분주한 아침.

이향래는 식탁 차리는 중이고,

엄동한 (출근복으로 나오면서) 여보, 뭐 도와주까?

이향래 수저만 놔주면 돼.

엄동한	(수저 놔주면서) 보미야!! 아침 먹자!!!
엄보미	(쿵! 방문 열고 나와서) 안 먹어요! 다녀오겠습니다! (그대로 신발 신고 쌩! 밖으로 나간다)
엄동한	보미 또 왜 저래? 내가 뭐 잘못했나?
이향래	어제 오빠 여자친구 있다는 기사가 떠서.
엄동한	오빠? 대체 어떤 자식이야?
이향래	있어, 보미가 좋아하는 아이돌 그룹 출신. 앉아, 어서.
엄동한	어, 그래... (한쪽에 자리 잡고 앉는다)

둘만 마주한 채 식사하면서,

엄동한	뭐... 이것도 나쁘진 않네, 흐흐... (웃는데)

쾅! 문 열리면서 다시 들어오는 보미, 얼른 옆에 앉더니
밥 먹기 시작한다.

엄동한	뭐, 이것도 나쁘진 않고, 흐흐... (웃으면)
엄보미	웃지 마, 아빠! 나 웃을 기분 아냐! (퍽퍽 퍼먹으면)
이향래	(엄동한과 시선 마주치고... 소리 없이 피식... 웃는 데서)

그렇게 엄동한네 가족도, 조금씩... 가족의 웃음을 찾아가면서.

S#59. 본청 소회의실.
수진이 신입 직원을 앉혀놓고 강의 중이다.

김수진	일단, 강수가 예상되면, 강수 형태가 뭔지를 판단해야 해요. 눈이나 진눈깨비가 예상된다면 과연 언제부터 지면에 쌓일 것인가

결정해야 하구요. 적설이 예상되면 수 상당량비를 계산해 적설량을 산출하는 식이에요. 이런 건 기상청 사람들한테는 상식입니다.

일동 네...!!!

S#60. 문민일보, 날씨와 생활팀.

바삐 움직이는 사람들 사이로

한쪽 책상에서 유진이 남산만 한 배를 해서 기사를 작성 중이다.

이기자 올여름 기후전망 보고서 누가 작성한 거야?

채유진 (고개 내밀고) 전데요?

이기자 너 내가 분명히 제목을 자극적으로 뽑으라고 했지?

채유진 태교에 안 좋아요, 자극적인 거.

이기자 (뭐라 할 수는 없고 한숨 푹 내쉰 후) 넌 출산휴가 안 가냐?

채유진 왜 안 갑니까, 당연히 가야지!!

이기자 대체 언제?

채유진 글쎄 이 녀석이 아직 신호를 안 보내네요. 제가 출산하는 그날부터가 휴가 시작이라서 말입니다.

이기자 대단하다. 너도 참...

채유진 대단해져야죠. 이제 엄만데. (씩 웃는 데서)

S#61. 배여사네 대문 앞.

짜잔! 화면 안 가득 나타나는 귀여운 펭귄 동화책!

진태경 (눈이 커지며) 이걸 어떻게? 이거 내 동화책이잖아요.

신석호 1인 출판이라는 게 있더라구요, 그래서 내가 출판했어요. 상업적

인 혹은 떨어질지 모르지만 문학적 가치는 충분하니까.

진태경 (뭉클) 석호 씨... (표지를 보는데 [출판사: 신석호]라고 돼 있다) 이건 또
 뭐예요?

신석호 앞으로 태경 씨 책은 내가 다 출판하려고요.

진태경 (감동이다) 와... 쫌 멋지다 내 남친.

신석호 내 남친이 내 남편 되는 그날까지! 노력하겠습니다.

진태경 (와락 끌어안으면서 잠시 화면 밖으로 사라지더니)

다시 화면 밖으로 나오는 신석호,
입술 자국... 흐트러진 머리칼.

신석호 그럼... 이따 저녁때...

진태경 네, 그럼 이따 저녁때... (씩 웃는 데서)

S#62. 어느 빌라 안.

신발 신고 밖으로 나오는데,

그 뒤로 국자 들고 따라 나오는 이명한.

이명한 오늘 늦냐?

이시우 오늘 기상 상황 봐야 해요,

이명한 기상 상황 좋아도 일찍 들어오지 마. 늦게 들어와.

이시우 ? (보면)

이명한 과장님하고 데이트도 좀 하고, 어?

이시우 약 시간 맞춰 챙겨 드세요, 그리고 동네 아저씨들 데려다 고스톱
 좀 그만 치시고, 예? 이틀 뒤에 항암 하러 가는 거 아시죠?

이명한 거 참, 내 아들이지만 잔소리 참... 어우 귀찮어. (쾅! 문 닫고 들어
 가면)

| 이시우 | 다녀오겠습니다, 아버지! (웃으면서 나가면) |
| 이명한 | (쓰윽... 다시 얼굴 내밀고 본다. 배시시 웃음 번지면서) |

S#63. 본청 상황실.

다들 회의하러 모이는 가운데,

고국장	자, 시작하까?
진하경	(자리에 앉아) 2023년 3월 14일, 예보회의 시작하겠습니다. 위성센터! 나와주세요.
위성센터(E)	네, 위성센텁니다.

화면 위로, 위성센터를 비롯해, 각 기상청 사람들 얼굴 뜨고,

| 진하경(Na) | 어쩌면 인생의 정답은 애초에 정해져 있는 것이 아닐지 모른다. |

이시우, 엄동한, 신석호, 오명주, 김수진...
협력팀 과장들, 그리고... 한기준까지.
모두, 각자 뭔가 의견을 말하며 내일의 정답을 맞히기 위해
열띤 토론을 펼치는 가운데,

| 진하경(Na) | 우리가 한 선택을 정답으로 만들어가는 과정만이 있을 뿐. 그래서 오늘도 우리는 틀리는 것을 두려워하지 않는다. 내일의 정답을 위해서... 말이다. |
| 진하경 | 내일의 날씨를 말씀드리겠습니다! |

화면을 향해 말하는 하경의 얼굴에서,
쿵! 암전과 함께...

엔딩 스크롤... 쭉 올라가다가

[쿠키 영상]

S#64. 어느 상견례 하는 자리 (커피숍도 좋고, 식당도 좋고).
문 앞에서, (혹은 한쪽 구석에서)

진하경	어이, 나 긴장한 거 티 나니?
이시우	완전요! 완전 티 나요.
진하경	지금이라도 늦지 않았어, 우리 다시 한번 생각해보자.
이시우	그럴 수 없어요, 이미 두 분이 만나셨다니까요?
진하경	어떡해... (하면서 들어가려는데)
이시우	(잡으며) 잠깐 잠깐...
진하경	(보면)
이시우	(품에서 보석 상자를 꺼내 열면 목걸이가 들어 있다)
진하경	(뭐야? 눈빛 반짝이고)

시우가 하경의 목에 목걸이를 걸어준다.

이시우	이쁘다.
진하경	(짐짓 미소로 본다. 보다가 심호흡하고, 안쪽 돌아보는데)

두둥!
저 안으로 테이블을 가운데 두고 마주 앉은 배여사와 이명한.

배여사	안녕하세요, 진하경 과장 에미, 배수잡니다.
이명한	첨 뵙겠습니다. 이시우 특보 애비, 이명한올시다.
배여사	어떻게, 항암은 잘 끝나셨다고...

이명한	예, 뭐... 앞으로 5년은 더 지켜봐야 한다네요, 허허.
배여사(E)	(쓱 쳐다보며) 딱 봐도 철딱서니 없게 생기셨구만...
이명한(E)	(쓱 쳐다보며) 찔러도 피 한 방울 안 나게 생기셨구만.

챙! 챙!... 뭔가 칼과 칼이 부딪치는 느낌에,

이시우	(쓱 돌아서며) 우리 그냥 갈까요?
진하경	격하게 동의한다, 이시우. 나가자.
이시우	(같이 손잡고, 그곳을 벗어난다)

두 사람, 웃으면서 손잡고 기분 좋게 달려 나가는 데서,

[기상청 사람들, 사내연애 잔혹사 편... 끝!!]

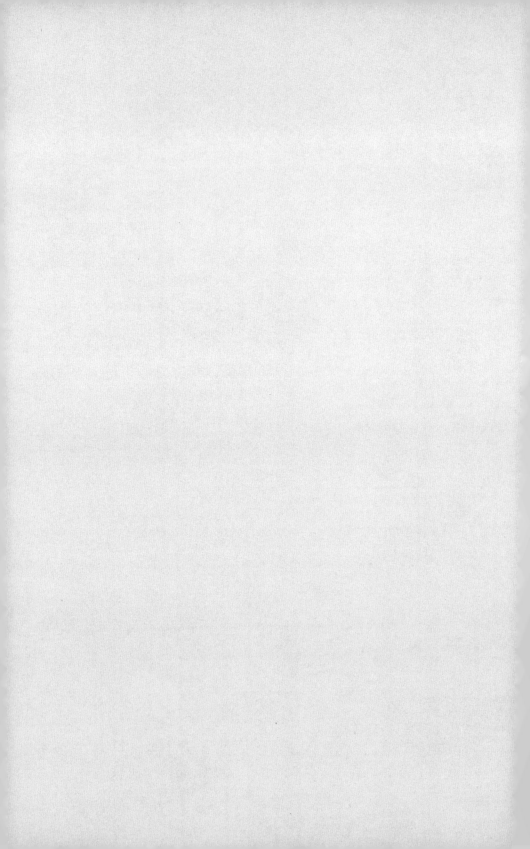

기상청 사람들

사내연애 잔혹사 편

기상청 사람들 2
사내연애 잔혹사 편

초판 1쇄 인쇄 2022년 03월 28일
초판 1쇄 발행 2022년 04월 06일

지은이 선영
크리에이터 글line & 강은경
펴낸이 김선식

경영총괄 김은영
기획편집 김보람 **디자인** 이은혜 **책임마케터** 이미진
콘텐츠사업2팀장 김보람 **콘텐츠사업2팀** 이은혜, 박하빈, 이상화, 채윤지
편집관리팀 조세현, 백설희 **저작권팀** 한승빈, 김재원, 이슬
마케팅본부장 권장규 **마케팅3팀** 이미진, 배한진
미디어홍보본부장 정명찬 **홍보팀** 안지혜, 김은지, 박재연, 이소영, 김민정, 오수미
뉴미디어팀 허지호, 박지수, 임유나, 송희진, 홍수경
경영관리본부 하미선, 이우철, 박상민, 윤이경, 김재경, 최완규, 이지우,
　　　　　　 김혜진, 오지영, 김소영, 안혜선, 김진경
물류관리팀 김형기, 김선진, 한유현, 민주홍, 전태환, 전태연, 양문현
외부스태프 교정교열 한나비

펴낸곳 다산북스 **출판등록** 2005년 12월 23일 제313-2005-00277호
주소 경기도 파주시 회동길 490
대표전화 02-704-1724 **팩스** 02-703-2219 **이메일** dasanbooks@dasanbooks.com
홈페이지 www.dasanbooks.com **블로그** blog.naver.com/dasan_books
종이 IPP **인쇄** 민언프린텍 **후가공** 제이오엘앤피 **제본** 국일문화사
ISBN 979-11-306-8917-3 (04810)